현대미술 강의

현대미술 강의

순수 미술의 탄생과 죽음

조주연 지음

글항아리

어머니께 딸이,
딸에게 엄마가

일러두기

1. 전시명은 《 》, 미술 작품명과 영화 제목은 〈 〉, 책명과 잡지명은 『 』, 논문과 글 및 시 제목은 「 」로 표기했다.

2. 외래어 표기는 가급적 국립국어원 외래어 표기법을 따랐으나, 일부 학계의 관례로 굳어진 것은 예외로 두었다.

0.4초의 반란

1996년에 작고한 미국의 저명한 천체물리학자 칼 세이건의 역작 『코스모스』(1980)에는 약 138억 년 전에 시작된 우주의 역사를 1년 열두 달로 그려본 우주 달력Cosmic Calendar이 나온다. 빅뱅과 우리 은하와 태양계의 탄생이 기록된 이 달력에서 지구상 인간의 역사가 차지하는 시간은 마지막 14초에 불과하다. 문자의 발명이 우주 달력에서는 12월 31일 밤 11시 59분 46초에 일어났기 때문이다. 겨우 14초! 기원후의 시간만 따지더라도 이제 우리는 2000년을 넘겨 살면서 복잡다단한 역사를 일구어왔으므로, 인간의 그 모든 역사가 단 14초에 불과하다니 터무니없게 느껴지기까지 한다. 그러나 한 달이 10억 년 이상이고 하루도 약 4000만 년이나 된다는 것이 우주 달력의 시간이다. 따라서 이 달력에서는 14초 전이라도 인간의 시간으로 치면 6000년 전에 해당된다. 즉 문자는 기원전 4천년경에 발명되었고, 인간은 그와 더불어 역사의 시대로 진입했다. 그런데 『코스모스』가 알려주는 이보다 더 흥미로운 사실은 인간이 문자를 발명하기 훨씬 더 전에 그림을 발명했다는 것이다. 그림은 우주 달력에서 12월 31일 밤 11시 59분 정각, 인간의 시간으로는 3만 년 전에 처음 출현했다고 하니, 그림의 발명은 문자의 발명보다 앞서도 한참이나 앞섰다고 할 수 있다. 요컨대, 미술의 역사는 문자로 기록된 역사보다 훨씬 더

길다. 최소한 다섯 배 더 길다.

이 긴 역사의 첫머리에 구석기 시대의 미술이 있다. 그리고 현대 미술modern art은 거의 끝자락에 있다. 구석기 시대 미술은, 잘 알려져 있듯이, 박진감 넘치는 동물 그림들을 보여주는 동굴벽화가 대표한다. 예를 들어, 현생 소의 먼 선조라고 하는 오로크스를 묘사한 알타미라 동굴벽화 같은 것이다. 1879년에 최초로 발견된 이 동굴벽화에는 이제 멸종하고 없는 그 구석기 시대의 동물이 어찌나 생생하고 사실적으로 묘사되어 있던지, 당시 고고학계에서는 인정을 거부하기까지 했다. 선사 시대의 그림치고는 너무 훌륭하다는 이유였다. 실로 동굴벽화는 세계 속에 존재하는 대상을 그 외양에 충실하게 그러면서 좀더 멋지게 묘사하고 있다. 이것이 바로 우리가 미술사의 서두에서 발견하는 그림의 첫 번째 원리, 즉 재현representation의 원리다.

구석기 시대의 미술을 동굴벽화가 대표한다면, 현대 미술을 대표할 만한 그림은 어떤 것일까? 단연 추상회화라 할 것이다. 현대 미술 고유의 근본 특성을 추상회화만큼 명확하게 보여주는 것은 없기 때문이다. 가장 좋은 예는 네덜란드의 화가 피에트 몬드리안Piet Mondrian이 1920년부터 1930년 사이에 제작한 신조형주의 회화들이다. 수평선과 수직선, 선과 면, 3원색과 무채색의 특정한 조합만을 보여주는 이 회화는 오직 조형 요소들 사이의 역동적인 긴장관계로만 구성되어 있다. 따라서 이 그림들에는 세계에 대한 묘사는커녕 세계의 흔적조차 없는데, 그렇기에 '순수'하다고 한다. 그림의 요소들(점, 선, 면, 색)이 세계를 재현하는 수단인 것이 아니라 그 자체로 '순수한' 미학적 가능성을 주장하고 모색하는 그림이라는 뜻이다. 이것이 우리

가 미술의 역사 말미에서 발견하는 현대 회화의 원리, 즉 순수 미술의 원리다.

그런데 아무것도 묘사하지 않는 그림이라니? 이런 종류의 그림은 장구한 미술의 역사를 통틀어 현대 이전에는 한 번도 나타나본 적이 없다. 그도 그럴 것이, 몬드리안의 추상회화와 같은 이른바 '순수 미술'이라는 것은 인간이 그림을 그리는 이유, 즉 그림의 기본 동기를 위반하기 때문이다. 앙드레 바쟁André Bazin은 인간이 "존재의 육체적 외형을 고정시[켜]…… 존재를 시간의 물결에서 건져내고, 그리하여 영생의 언덕에 살게" 하기 위해서 그림을 그린다고 썼다. 즉 소중한 존재나 동경의 대상을 영원히 간직하려는 심리적 충동이 그림의 동기다.

동굴벽화가 웅변하듯이, 이런 간직의 욕망이 재현의 원리를 따를 것임은 두말할 필요도 없다. 동경의 대상은 알타미라의 벽화로 남은 우람한 오로크스나 이집트의 조각으로 남은 아름다운 네페르티티처럼 대부분 현실세계 속에 실재하는 것들이다. 이 경우엔 대상의 외양을 미술가가 직접 볼 수 있으므로 재현이 쉽다. 하지만 동경의 대상이 먼 과거에 속하여 더 이상 실재하지 않을 때도 있다(초상이 아닌 다음에야 사실 이런 경우가 더 많다). 그때는 각종 자료를 동원하여 그 대상과 최대한 흡사하다고 여겨지는 현재의 대상을 바탕으로 삼아 재현한다. 그런데 동경의 대상이 고대 그리스의 신들이나 중세 기독교의 천사처럼 아예 현실에는 실재하지 않는 것일 때는 어떻게 할까? 이런 대상은 도무지 외양 자체를 볼 수 없지만, 그래도 문제없다. 현실의 외양을 극적으로 강화하거나(제우스의 완벽한 신체, 아프로디테의 완벽한 미모), 비현실적으로 조합 내지 왜곡(등에 날개를 단 인

간의 모습을 한 천사, 파란색이 아니라 황금색으로 칠하는 천국의 하늘)하면 되니까. 사실 이렇게 하지 않을 도리가 없다. 그림이라는 것은 눈으로 볼 수 없는 대상이라도 눈으로 볼 수 있게 다시 나타내주는 것이므로.

바로 이것이 말의 뜻 그대로 '재현'이 의미하는 바다. 미술을 통해 소중한 대상을 '다시 보여주는 것 혹은 대신 보여주는 것'. 따라서 미술은 기본적으로 무언가를 '재현하는 기호'다. 이런 재현의 원리는 동굴벽화에서 출현하여 현대 직전까지 유지되었으니, 사실상 3만 년 서양 미술의 전 역사를 지배했다고 봐도 무방하다. 이처럼 유구했던 재현의 원리를 완전히 거부한 것이 현대의 '순수' 미술이다. 따라서 순수 미술은 현대 미술의 대표적 정점이자 성취이지만, 그렇다고 해서 처음부터 몬드리안의 신조형주의 회화처럼 '재현을 거부하는 순수한 기호'가 척 나타났던 것은 아니다. 그럴 수는 없었다. 재현의 원리는 서양 미술의 기본일 뿐만 아니라, 르네상스 시대 이후로는 고전주의 미학으로 체계화되어 미술 아카데미라는 제도의 굳건한 옹호를 받아왔기 때문이다.

필연적으로, 현대 미술의 근본 특성인 재현의 거부는 그 자체 오랜 시간이 걸린 점진적 과정이었으며, 순수 미술이 그 거부의 종착점이라면 시발점은 재현의 원리를 대변해온 고전주의 미학으로부터의 이탈, 즉 19세기 초반의 낭만주의였다. 바로 이것이 낭만주의를 현대 미술의 기원으로 보아야 하는 이유다. 이윽고 20세기 초반 재현의 거부는 모더니즘이 19세기 중엽 이후 기울여온 오랜 노력을 통해 순수 미술이라는 종착점에 도달했다. 바로 그때 현대 미술에서는 또 하나의 특이한 움직임이 출현했는데, 순수 미술을 거부하는 아

방가르드가 그것이다. 순수 미술을 거부한다고 해서 아방가르드가 재현으로의 복귀를 주장하는 것은 물론 아니다. 오히려 아방가르드는 순수 미술의 한계를 극복하고자 하는 현대 미술의 또 다른 노력이다. 순수 미술이 미술의 역사에서 전례가 없는 현대 미술 특유의 성취라고는 하나, 미술만의 세계를 구축하고 오직 그 특별한 세계 안에서만 예술적 혁신을 추구하는 미술에서 적극적인 사회적 역할을 기대하기는 사실 힘들다. 아방가르드는 예술적 혁신과 더불어, 혹은 예술의 혁신을 통해, 삶의 혁신을 함께 추구하고자 했으니, 이것이 바로 아방가르드는 순수 미술을 거부한다는 말의 뜻이다.

낭만주의의 미학이 반反고전주의라면, 모더니즘의 미학은 순수주의이고, 아방가르드의 미학은 반反예술이다. 각각 다르면서도 서로 맞물려 있는 이 미학들을 시간 속에서 펼쳐보면, 19세기의 대부분은 낭만주의와 초기 모더니즘을 통해 미술이 세계의 재현으로부터 멀어지는 과정이었고, 20세기는 순수주의를 추구하는 모더니즘과 반예술을 추구하는 아방가르드가 역동적으로 교차하는 시간이었다고 할 수 있다. 세 미학은 기호학적으로도 구별할 수 있다. 낭만주의 미술이 고전주의로부터 이탈하는 기호를 생산했다면, 모더니즘 미술은 낭만주의의 이탈이 개방한 예술의 자율성을 확대하고 강화하여 세계와 단절한 순수한 기호를 만들어냈고, 아방가르드 미술은 순수주의를 비판하면서 사회적 쟁점을 미술에 도입하는 담론적 기호를 창출했다. 순수한 기호는 자기지시적이고 자기완결적이어서, 미술의 세계를 벗어나는 법이 거의 없다. 반면에 담론적 기호는 바로 이 자기지시성과 자기완결성을 공격하는 데서 출발하며, 그러기에 미술이 아닌 것을 동원하는 데, 또 미술이 아닌 곳으로 진출하는 데

주저함이 없다.

제2차 세계대전 이전에 유럽에서 나타났던 모더니즘과 아방가르드의 교차는 제2차 세계대전 이후 미국에서 다시 한번 되풀이된다. 유럽의 전성기 모더니즘이 미국의 후기 모더니즘late modernism으로 이어졌다면, 유럽의 아방가르드 역시 미국의 네오 아방가르드로 계승된 것이다. 전후 미국의 미술 현장은 냉전의 정치학 아래 강력한 제도적 지원이 후기 모더니즘에 집중되는 구조였다. 원래부터 미술의 세계 안에서 맴도는 경향을 띠었던 순수 미술이 이제 미술의 신전에 안치되기까지 한 것이다. 그러나 후기 모더니즘의 제도화가 강력했던 만큼 네오 아방가르드의 반발도 강력했으며, 이번에는 단순한 공격에 그치지 않고 완전한 파괴에 이르렀다. 이것이 바로 포스트모더니즘이다. 포스트모더니즘과 더불어 모더니즘의 순수한 기호는 아방가르드의 담론적 기호로 대체되었으며, 이후 미술은 예술적 '작품'이 아니라 논쟁적 '텍스트'로 해체되었다.

세계로부터 멀어지는 기호, 세계와 단절한 채 스스로 완결된 순수한 기호, 그리고 이 순수한 기호의 해체. 이것이 현대 미술의 역사를 관통해온 기호의 행로다. 세계를 재현했고 따라서 그 의미를 세계에 의존했던 과거의 미술과 달리, 세계의 재현을 거부하고 스스로 의미의 기반이 되었다가 해체된 미술. 이것은 현대 미술의 의미론적 행로다. 최종적으로 중요한 것은 오늘날의 미술contemporary art이 이런 현대 미술과 어떤 관계를 맺고 있는가 하는 문제일 것이다. 그러나 이 문제는 현대 미술의 역사적 시대와 미학적 구조가 명확한 근거 위에서 재구성되기 전에는 제대로 접근할 수 없다.

재현의 거부, 순수 미술의 추구, 반예술의 도전! 이는 실로 미술의 역사

에서 전례를 찾아볼 수 없는 현대 미술만의 특징들이다. 그런 점에서 참으로 특이한 미술의 시대라 하지 않을 수 없는데, 그러나 현대 미술의 시기는 아무리 길게 잡아도 200년을 넘지 못하니, 3만년 미술의 전 역사가 1분에 불과한 『코스모스』의 우주 달력으로 치면 0.4초에 불과하다. 하지만 이 짧은 시간에 현대 미술은 미술의 개념과 실제를 송두리째 변화시켰다. 가히 미술의 전 역사를 상대로 해서 일으킨 '반란'이라고 할 만하다. 이 책은 현대 미술의 '반란'이 일으킨 이 큰 변화를 미학적으로 정립하고자 하는 시도다.

이 책의 출발점은 2002년부터 2004년까지 현 한국연구재단의 전신이었던 한국학술진흥재단의 기초학문육성지원사업에서 지원을 받은 연구과제 〈미적 모더니티와 예술의 자율성: 현대 예술론의 이해 I〉(KRF- 2002-074-AS1044)이다. 이후 지난 10년 동안은 관련 도서를 번역하고 학술 논문을 집필하며, 미학적 관점에서 서양 현대 미술의 기원과 전개를 재구성할 수 있는 연구를 축적해온 시간이었다. 그 결과를 집약하면서 한 걸음 더 나아가고자 한 것이 이 책인데, 이 책의 저술에는 2013년부터 2015년까지 한국연구재단이 지원한 저술출판지원사업(NRF-2013S1A6A4A02014289)의 도움을 받았다.

현대 미술은 무엇이며,
어디에서 와서 어디로 갔는가?

현대 미술에 대한 논의는 시작부터 어렵다. 간단해 보이는 용어와
달리 개념이 애매하기 때문이다. 필자가 이 책에서 쓰는 '현대 미술'
이라는 표현은 영어의 'modern art' 혹은 불어의 'art moderne'을 옮
긴 것이다. 그러나 이 영어 혹은 불어는 '근대 미술'이라고 옮겨질 수
도 있다. 'modern'이라는 한 단어에 현대와 근대라는 상이한 의미가
다 들어 있는 탓이다. 한 단어가 두 가지 이상의 의미를 가지면 애
매ambiguous해진다. 이런 애매성은 그 단어의 개념이 출현 이후 변했
기 때문인데, 그 변천이 복잡할수록 혼란 유발자가 될 가능성은 커
진다. 'modern'이 바로 그런 경우다. 이 말의 어원인 라틴어 'moder-
nus'는 일찍이 5세기 말 중세 초기에 등장하여 19세기 초에 이르기
까지 여러 번 개념의 변천을 거쳤고, 그 과정에서 서로 다른 여러 의
미가 중첩되었던 것이다. 따라서 'modernus'의 개념적 변천을 살펴
그 중첩된 의미의 층위들을 분명히 가리는 것은 현대 미술의 정체
그리고 기원과 전개를 논의하고자 할 때 개념의 혼란을 미연에 방지
하는 첫걸음이 된다.

미술에서 '현대'란?
한스 로베르트 야우스Hans Robert Jauss(1921~1997)에 의하면, 'moder-

nus'의 가장 우선적인 의미는 현재를 과거와 다른 시대로 파악하는 역사적 시간 의식이다. 이 의식은 서양 역사의 서두를 연 첫 번째 시대, 즉 고대가 끝나는 시점에 처음으로 등장했다. 중세의 형성과 고대의 종말이 확연해진 5세기 말, 중세인들은 자신들이 사는 시대가 새로운 시대임을 의식하게 되었던 것이다. 전에 없던 새로운 것이 의식되면 그것을 가리킬 말이 필요하게 마련이다. 이런 필요에서 생겨난 용어가 'modernus'다. 지금, 현재를 뜻하는 라틴어 부사 'modo'를 변형시켜 만든 이 말은 기독교적 현재가 이교도적 과거와는 다른 시대임을 구별하는 형용사이자 명사로 처음 등장했고, 그 반대말은 'antiquus', 즉 옛날, 과거, 고대였다. 따라서 'modernus'는 형용사로서는 현시대의 특성을, 명사로서는 현시대에 대한 역사의식을 가리키기 위해 등장한 말이었다고 하겠다.[1]

등장 당시는 그저 시대 구분의 용어이자 개념이었지만, 이후 'modernus'는 15세기 이상이나 계속 쓰이면서 여러 차례 개념의 변화를 겪었다('modernus' 개념의 변천사를 포괄하기 위해 여기서부터는 '모던/모더니티'로 통칭). '모던/모더니티'의 개념사에서 일어난 여러 변화 가운데 근본적으로 중요한 것은 다음 세 가지다. 첫째, 현시대에 대한 중세인들의 의식이 강해지면서 '모던/모더니티'는 10세기경 현재와 과거를 비교하며 우열을 따지는 논쟁적인 개념으로 비화했다. 이른바 신구논쟁이 등장한 것이다. 현재 옹호론자들과 과거 옹호론자들 사이의 논쟁인 신구논쟁은 17세기 말 프랑스문학아카데미를 뜨겁게 달군 사례가 가장 유명하지만, 사실 중세 말에 이미 그 시초가 나타났고 이후 서양 문화사에서 거듭 되풀이되었던 현상이다. 둘째, 철학, 과학, 예술 등 문화의 여러 분야에 걸쳐 되풀이된 이 신구

논쟁에서 현재 옹호론자 진영은 오랫동안 현시대의 우월성을 주장하는 근거를 격세유전적 과거에 두었다. 12세기의 베르나르, 14세기의 페트라르카, 17세기 중반의 페로가 현재를 중세라는 '암흑시대'를 뚫고 고대를 발전적으로 계승한 시대로서 옹호했다면, 18세기 말의 샤토브리앙은 기독교의 출현을 기준으로 삼아 고대인들로서는 알 수 없었던 기독교의 진리를 아는, 따라서 중세를 되살린 시대로서 현재를 옹호했던 것이다. 근거는 고대니 중세니 해서 각기 다르지만, 두 입장 다 결국 상당한 아이러니다. 현시대를 옹호하면서, 그 우월성의 근거를 과거에 두다니! 이것이 하버마스가 언급한 "고대세계의 고전들이 후대의 정신에 걸어놓은 주술"이다.[2] 그러나 셋째, 19세기 초로 접어들면서 그동안 모던/모더니티 개념의 발목을 잡고 있던 과거의 주술은 드디어 풀렸다. 고대든 중세든 간에 과거의 속박에서 완전히 벗어나 바로 지금 현재를 바탕으로 현시대의 우월성을 주장하는 모던/모더니티 개념이 등장한 것이다. 이 개념은 1823년 스탕달의 평론집 『라신과 셰익스피어』에서 '낭만주의'라는 이름으로 나타났다. 그에 따르면, 낭만주의란 "사람들에게 현 상태의 관습과 신념 체계로 보아 가능한 최상의 즐거움을 주는 문학"(강조는 필자)인 반면, 고전주의는 "사람들의 먼 선조들에게나 최고의 기쁨을 주었던 문학"이다.[3] 이렇게 해서 모던/모더니티 개념은 그 어떤 과거에도 얽매이지 않고 현시대를 바탕으로 현재를 옹호하는 명실상부한 단계에 이르렀다. 스탕달에게서 '모던/모더니티'는 낭만적/낭만주의를 의미하면서, 고전주의와 상이하고 대립하는 미학을 발전시켰다.

지금까지 살펴본 모던/모더니티 개념의 역사를 간추려보면, 이것은 당초 구별적 개념으로 등장했다가 논쟁적 개념으로 변화했고, 논

쟁적 개념으로 변화한 다음에도 현시대의 예술이 우월하다는 주장
이 과거에 의존하는 모던/모더니티와 과거를 거부하는 모던/모더니티의 두
단계로 변천을 거듭해왔음을 알 수 있다. 그렇다면 모던/모더니티는
매우 다른, 아니 매우 상반된 두 의미를 품는 것이고, 바로 이 애매
함 때문에 혼란이 유발되는 것이다. 가령, 고대를 영원한 가치의 원
천으로 숭배하면서 고전주의를 발전시킨 르네상스 시대의 화가들을
상찬하며 조르조 바사리가 쓴 'modern painting'[4]과 르네상스 시대
이후 여신의 미명 아래 면면히 발전해온 고전주의 누드화의 전통을
19세기 중엽 매춘부의 벌거벗은 몸으로 여지없이 전복한 마네를 옹
호하며 에밀 졸라가 쓴 'modern painting'[5]이 좋은 예다. 여기서 바
사리와 졸라는 둘 다 같은 단어를 쓰고 있다. 그러나 그 의미가 같은
것일 수 없음은 분명하다.

　그러므로 모던/모더니티 개념의 애매한 의미들을 확실히 구별
하는 것이 논의를 경제적으로 이끌어갈 텐데, 우리말에 있는 '근대
(성)'와 '현대(성)'라는 표현을 쓰면 모던/모더니티는 의미 차원에서뿐
만 아니라 용어 차원에서부터도 명확한 구별이 가능하다. 즉, 과거
에 의존하는 현재 옹호론의 모던/모더니티 개념은 '근대적/근대'라
는 용어로, 과거를 거부하는 현재 옹호론의 모던/모더니티 개념은
'현대적/현대'라는 용어로 가리키면 되는 것이다. 이 경우, 바사리의
modern은 '근대'로서 고대에 의존하여 르네상스 시대의 고전주의를
발전시킨 입장을 뜻하고, 졸라의 'modern'은 '현대'로서 르네상스 이
후 과거를 지배해온 고전주의 전통을 거부하는 입장을 뜻하게 된다.
그렇다면 영어의 'modern art'는 '근대 미술'로도, '현대 미술'로도 표
현될 수 있으며, 두 표현의 가장 근본적인 의미는 과거를 계승하는

고전주의 미술과 과거를 거부하는 반고전주의 미술이라고 할 것이다. 이 책에서 사용되는 '현대 미술'이라는 표현은 위와 같은 용법의 구분에 따라 후자를 가리킨다. 과거에 얽매이지 않는 미술, 나아가 현대라는 시대의 특성을 주목하고 중시하며 생산된 현대 특유의 미술이 현대 미술인 것이다.

현대 미술의 기원이 낭만주의인 까닭은……

모던/모더니티 개념의 변천사에 입각하여 근대 미술과 현대 미술을 이렇게 구별·규정하고 나면, 현대 미술의 기원은 낭만주의임이 자동적으로 밝혀진다. 과거를 거부하는 반고전주의 미학을 낭만주의 이전에는 발견할 수 없기 때문이다. 위에서 본 스탕달을 따라 말하면, 낭만주의는 과거가 아닌 현재에 예술적 원천을 둔 미술을 처음으로 발전시켰고, 이 점에서 르네상스 시대 이후의 근대 미술과는 전혀 다른 미학에 근거를 둔 첫 번째 미술이며, 따라서 현대 미술의 첫 주자가 된다.

유감스럽게도, 현대 미술의 이 첫 주자 낭만주의의 운명은 순탄치 않았다. 과거를 거부한다는 것은 곧 근대 미술을 지배해온 고전주의의 거부를 의미했기에, 낭만주의는 고전주의 미학의 보편적이고 초월적인 영원한 미 개념과 이성을 중심에 두는 미술 개념을 반대하고 그 대신, 상대적이고 지역적이며 역사적인 미와 감정 및 상상력을 강조했다. 하지만 이런 낭만주의 미술이 맞닥뜨린 것은 '현대적'이라는 환영은커녕 고전주의의 전례와 규범을 위반한다는 비난이었다. 이 비난은 우선 고전주의 미학을 발전시키고 체계화한 사회 제도, 즉 미술 아카데미로부터 쏟아졌다. 미술 아카데미는 르네상스 시대에

생겨나 17세기 절대 왕정 시대에 강화된 근대의 미술 제도이지만, 프랑스 혁명을 통해 구체제가 무너진 새 시대에도 고전주의의 아성으로 건재했다. 따라서 고전주의를 거부한다는 것은 단순한 미학의 거부에 그치지 않았다. 그것은 제도에 대한 도전을 의미하기까지 했는데, 아카데미는 이 도전을 용납하지 않았던 것이다. 여기에다 현대 사회의 새 주역으로 등장한 부르주아지의 보수적인 취미도 한몫했다. 예술에 대한 부르주아지의 취미는 구체제의 지배층, 즉 귀족의 취미를 동경하며 형성되었던지라,[6] 이들 역시 유서 깊고 익숙하며 가치가 보증된 아카데미의 고전주의 미술을 비호했던 것이다.

그 결과 현대에 충실하려는 미술이 도리어 현대로부터 배척과 소외를 당하는 역설적인 상황이 발생했다. 이로 인해 낭만주의에서는 자연히 기존 사회와 불화하고 적대하는 부정negation의 정신이 형성되는데, 이것이 바로 미학적 현대성Aesthetic Modernity의 근본정신이다. 이 점에서도 근대 미술과 현대 미술은 확연히 구분된다. 미술이 종교적, 세속적 찬양의 기능과 목적을 통해 사회와 단단히 통합되었던 것이 근대다. 그런 근대에서는 사회와 반목하고 대립하는 미술은 생각할 수도 없었다. 정반대로, 현대로 접어들면 사회와 친목하고 순응하는 미술이란 이른바 '관제' 미술, 즉 제도의 뜻을 따르고 제도에 안주하는 미술 외에는 생각하기 힘들다. 그렇기 때문에 현대에 미술의 특징은 곧 비판이라는 말이 나오게 된다.[7] 미술의 이런 특징은 낭만주의 이전에는 찾아볼 수 없고, 이는 곧 현대 미술의 미학적 기원이 낭만주의임을 재확인해준다. 그렇다면, 현대 미술의 개념적 토대는 낭만주의의 문제 상황에서 형성된 미학적 현대성, 즉 부정의 미학임이 분명하다. 이를 일목요연하게 나타내보면 표 1과 같다.

	5세기 말	12~18세기	19세기 초
사건	구별적 개념으로 등장	논쟁적 개념으로 발전	미학적 개념의 분리
의미	과거와 다른 현재	과거를 계승하여 우월한 현재	과거를 거부하여 우월한 현재
개념의 용어	–	'근대성'	미학적 '현대성'
시기	중세	르네상스 고전주의~ 초기 낭만주의	낭만주의 이후
미술의 용어	중세 미술	근대 미술	현대 미술
미학	종교적 순응의 미학	세속적 순응의 미학	세속적 비판의 미학

표 1 모던 / 모더니티 개념의 변천사

현대 미술의 전개: 모더니즘과 아방가르드라는 두 축

야우스의 뒤를 이어 모더니티에 대한 연구를 훨씬 더 포괄적으로 확장한 마테이 칼리네스쿠Matei Călinescu(1934~2009)는 낭만주의에서 형성된 "미학적 현대성이 3중의 변증법적 대립과 연관되어 있는 위기 개념"이라고 제시한다. 미학적 현대성은 "전통과의 대립, 부르주아 문명의 현대성(합리성, 유용성, 진보를 이상으로 삼는)과의 대립, 마지막으로 미학적 현대성이 스스로를 새로운 전통 또는 권위의 형태로 인식하는 한 스스로와의 대립"이라는 3중의 구조와 복합적으로 얽혀 있는 개념이라는 것이다.[8] 칼리네스쿠가 방대한 문헌 연구를 통해 추출해낸 미학적 현대성의 이 3중 구조는 현대사회에서 예술이 취하게 된 미학적 대립의 지점들을 포괄하기에 충분하다. 그러나 두 가지 문제가 있다. 첫째는 미학적 현대성의 3중 구조, 즉 세 가지 대립 지점에 대한 칼리네스쿠의 설명이 지나치게 추상적이어서, 현대 미술의 미학적 기원 및 전개를 이해하는 틀로 받아들이기에는 구체성이 매우 부족하다는 점이다. 두 번째 문제는 이보다 더 심각한

데, 칼리네스쿠가 제시한 3중 구조는 시간성이 고려되지 않아, 미학적 대립의 지점들 사이의 역사적 선후관계 및 상관관계가 파악되지 않는다는 점이다. 낭만주의의 출현 이후 현대 미술의 전개는 한 세기하고도 반 이상의 시간이 소요된 역사적 과정이었다. 따라서 현대 미술이라는 특정한 영역 안에서 미학적 현대성의 3중 구조를 구체적으로 밝히고, 또한 시간성을 고려하여 세 미학적 대립 지점의 역사적 상관관계를 이해하는 것은 반드시 필요한 일이다.

먼저, 칼리네스쿠가 제시한 미학적 현대성의 세 대립항, 즉 '전통' '부르주아 문명의 현대성' '새로운 전통이 된 미학적 현대성'을 현대 미술의 역사와 구체적으로 연결해보면 다음과 같다. 첫 번째, '전통'이란 현대 미술의 첫 주자로서 낭만주의가 최초로 대립각을 세운 과거의 전통, 즉 고전주의를 가리킨다. 그러나 이 전통에 대한 낭만주의의 거부가 고전주의의 미학적 권위라는 완강한 벽에 부딪히면서, 19세기 초 낭만주의에서는 미학적 현대성이 부정의 미학으로 구체화된다. 미술의 역사에서 존재해본 적이 없던 새로운 미학이 등장한 것이다. 그런데 이 지점에서 주목할 것은 낭만주의에서 형성된 이 부정의 미학이 단지 고전주의와는 다른 미학적 입장의 표명에 그치지 않는다는 사실이다. 고전주의 미학을 부정하는 것은 곧 그 미학의 사회적 요람인 아카데미 제도 또한 부정하는 것이었기 때문이다. 여기서 부정의 미학은 미학과 제도라는 부정의 두 축을 지니고 있었음을, 그리고 이 두 축은 동전의 양면처럼 밀착되어 있었음을 알 수 있다. 미학의 부정이 곧 제도의 부정과 일맥상통했다는 말인데, 가령 낭만주의가 고전주의를 미학적으로 부정하면서 공격적으로 실체화된 예술의 자율성 개념이 그렇다. 이 개념은 낭만주의에서

처음 등장한 것도 아니고, 원래부터 공격적인 성격을 띤 것도 아니었다. 그러나 유일한 미학적 규범으로 군림했던 고전주의로부터 이탈하면서 낭만주의 미술은 예술의 자율성을 미학적 개념 이상의 실체로 만들었고, 이렇게 실체화된 예술의 자율성은 고전주의 미학에 대한 공격인 동시에 아카데미 제도에 대한 공격이 되었다.

낭만주의의 유산인 부정의 미학은 이후 예술의 자율성을 점점 더 강하게 주장하는 미술들을 통해 19세기 중엽 모더니즘으로 계승되고 확장된다. 여기서도 미학과 제도라는 부정의 두 축은 긴밀하게 유지되었는데, 낭만주의의 공격에도 불구하고 고전주의와 아카데미는 여전히 건재했기 때문이다. 따라서 모더니즘도 초기에는 고전주의 미학에 대한 위반에 주력할 수밖에 없었으며, 이는 곧 아카데미 제도에 대한 도전을 의미했다. 주제와 형식의 측면 모두에서 고전주의의 규범을 지키지 않으면서 '아름다운 자연의 모방', 즉 이상적 세계의 재현으로부터 점점 더 멀어지는 새로운 미술들의 도전을 아카데미 또한 좌시하지 않았다. 비평적 경멸, 살롱전 배제로 응수했던 것이다. 그러나 이윽고 20세기 초가 되면 모더니즘은 고전주의 및 아카데미와의 힘겨운 드잡이에 더 이상 매달리지 않아도 되기에 이른다. 이제 고전주의에 대한 위반과 파괴를 넘어 고전주의를 대체하는 특유의 미학이 생겨났기 때문이다. 순수주의 미학이 그것이다. 이 미학은 세계의 재현으로부터 멀어지는 데 그치지 않고 세계의 재현을 완전히 거부하는 미술을 만들어냈으며, 이런 미술이 전시되고 유통되는 제도, 즉 화랑과 시장도 아카데미 바깥에 형성되었다. 순수주의는 예술의 자율성을 극대화한 미학으로서, 오직 조형 요소들로만 구성된 추상 미술을 통해 현실세계와 완전히 분리되고 대립하

는 미술을 창조해냈다. 미술가의 창조적 정신으로부터 시작되어 미술가의 특별한 손으로 완성되는, 즉 미술가 한 사람이 작업의 전 과정을 지배하는 추상 미술의 순수하고 초월적인 미학적 세계는 분업의 원리와 기계 생산을 통해 인간을 파편화하고 도구화하는 현대 산업사회의 일상적 세계와 극명한 대척점에 위치했다. 따라서 칼리네스쿠가 미학적 현대성의 두 번째 대립항으로 언급한 '부르주아 문명의 현대성'은 합리성, 효율성, 유용성 같은 가치들을 숭배하는 현대 산업사회이고, 모더니즘은 바로 이런 사회를 거부하며 대립각을 세웠음을 알 수 있다.

문제는 모더니즘이 현대 산업사회를 떠나 구축한 순수 미술의 세계, 즉 분업의 원리를 거부하는 미학적 세계가 아이러니하게도 전체 차원에서는 현대사회의 분업 체계에 이바지하는 결과로 이어졌다는 것이다. 미술가 한 사람의 온전한 정신적 산물인 순수 미술의 세계는 현대사회에서 유일한 미적 경험[9]의 공간, 즉 인간이 파편화되지 않고 도구화되지 않은 상태로 정신의 작용을 온전하고 자유롭게 즐길 수 있는 유일한 공간으로 전문화된 자리를 잡았기 때문이다. 분업을 거부했더니 본의와 달리 분업에 기여하게 되었다는 역설이 발생하는 지점이다. 뿐만 아니라, 순수 미술의 작품은 공장에서 대량으로 생산되는 일반 제품과 달리 미술가가 화실에서 수작업으로 한 점씩만 생산하는 특수 제품, 즉 유일무이한 물건이다. 그래서 작품은 일반 상품이 팔리는 시장이 아니라 미술 시장에서만 판매되는 특수 상품이 되었는데, 이를 통해서는 현대사회의 상품유통 제도와도 은밀히 결탁하는 결과에 이르렀다. 요컨대, 모더니즘은 미학적으로는 현대사회를 거부하는 모습이지만, 사회적으로는 현대의 분업

체계도, 상품 체계도 거부하지 않는 미술이 된 것이다. 이는 모더니즘이 추상 미술을 창출한 전성기에 이르렀을 때 순수주의가 미학과 제도의 중심으로 등극한 변화와 관계가 있다. 초기 모더니즘까지도 순수주의를 향한 미학적 실천은 고전주의 미학에 대한 위반과 아카데미 제도에 대한 비판을 동시에 의미할 수 있었다. 그러나 이제 순수주의가 고전주의와 아카데미를 제치고 미학은 물론 제도의 중심까지 된 마당에, 어떻게 순수주의의 미학적 실천이 제도 비판을 의미할 수 있겠는가? 이에 따라 모더니즘은 당초의 도전과 반항정신을 잃고 과거의 고전주의를 대체하는 새로운 미학적 전통[10]으로서 현대 사회 특유의 미술로 제도화되었다. 바로 이 전성기 이후의 모더니즘이 칼리네스쿠가 미학적 현대성의 세 번째 대립항 '새로운 전통이 된 미학적 현대성'이라고 일컬은 것이다. 그리고 이에 맞서 낭만주의의 유산, 즉 부정의 미학을 반예술의 미학으로 되살려낸 것이 아방가르드다. 한때 모더니즘이 순수주의를 통해 고전주의 미학과 아카데미 제도에 반대했듯이, 아방가르드는 반예술의 미학을 통해 모더니즘의 순수주의와 현대의 미술 제도에 반대한다.

이렇게 현대 미술의 실제 역사 및 미학과 연결해보면, 칼리네스쿠가 제시한 미학적 현대성의 3중 구조는 낭만주의의 부정의 미학, 모더니즘의 순수주의 미학, 아방가르드의 반예술의 미학이라는 3항으로 구체화됨을 알 수 있다. 더불어 낭만주의와 부정의 미학이 지닌 시원적이고 근본적인 성격, 그리고 세 항 사이의 역사적 시차와 미학적 상관관계를 고려하면, 현대 미술의 전개도 훨씬 더 입체적으로 드러낼 수 있다는 것이 필자의 생각이다. 19세기 초에 고전주의 미학과 아카데미 제도에 맞서 형성된 낭만주의의 부정의 미학은 19세기 후반

모더니즘으로 중단 없이 이어지면서, 현대 미술의 전개를 이끌어간 첫 번째 축을 형성했다. 모더니즘에서 부정의 미학은 더욱 급진적인 순수주의 미학으로 발전했고, 20세기 초가 되면 마침내 당초의 목표, 즉 고전주의와 아카데미의 부정이라는 목표를 완수한다. 그러나 이후 순수주의는 더 이상 부정의 미학을 이어갈 수 없었는데, 이는 순수주의가 과거의 고전주의를 대체한 현대의 고전주의로 자리잡았기 때문이다. 바로 이때 부정의 미학이 반예술의 미학으로 되살아났다. 따라서 아방가르드는 현대의 고전주의에 맞서 부정의 미학을 계승한 현대 미술의 두 번째 축이다. 지금까지 살펴본 현대 미술의 미학적 기원과 전개를 개념적 구조도로 그려보면 아래와 같다(그림 1).

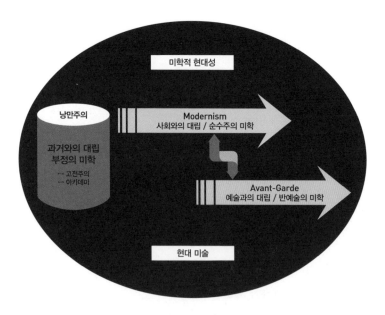

그림 1 현대 미술의 미학적 기원과 전개의 개념도

이것은 칼리네스쿠가 제시한 미학적 현대성의 3중 구조를 현대 미술의 기원과 전개에 비추어 재조직한 그림이다. 이를 통해 필자가 보이고자 하는 것은 낭만주의와 부정의 미학이 현대 미술의 역사적 기원이자 미학적 토대이며, 이로부터 발전한 모더니즘의 순수주의 미학과 아방가르드의 반예술의 미학이 현대 미술 전개의 두 축이라는 사실이다. 문제는 현대 미술의 이 두 축이 제2차 세계대전 직후 오직 모더니즘 하나만으로 축소되었다는 것이다. 유럽을 파국으로 몰아넣은 세계대전을 거치면서 서양 미술의 중심은 유럽에서 미국으로 이동했는데, 그 과정에서 아방가르드가 사라져버린 것이다(그림 2).

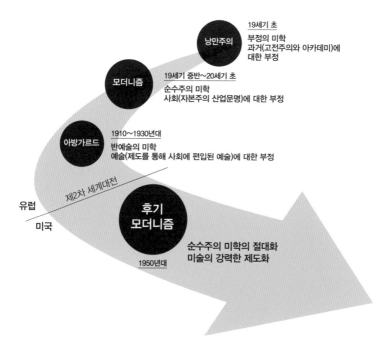

그림 2 현대 미술의 전개. 제2차 세계대전 직후의 변화

이렇게 된 이유는 미술 외부와 내부 모두에서 찾을 수 있다. 먼저 외적인 이유로는 제2차 세계대전 이후 세계 정세를 얼어붙게 한 냉전의 구도 속에서 소련과 열강의 다툼을 벌이던 미국에 매카시즘, 즉 극도의 우파 반공주의가 횡행했고, 이에 따라 대부분 급진 좌파 정치학과 결합해 있던 아방가르드 예술이 발붙일 수 없었던 정치적 환경을 꼽을 수 있다.[11] 그러나 이에 못지않게 중요했던 것이 미술 내적인 이유다. 미국에서 현대 미술의 수용은 애초부터 제도를 통해 하나의 범례적 역사로 이루어졌다는 사실이 그것이다. 1929년에 현대 전문 미술관으로 설립된 뉴욕 현대 미술관Museum of Modern Art(MoMA)과 이 미술관을 통해 미국에서도 현대 미술의 꽃을 피우겠다는 문화적 야심은 출발부터 이 위대한 미술의 전당과 어울리는 순수 미술의 모더니즘과 가까웠지, 모더니즘을 비판하고 공격하는 반예술의 아방가르드와는 거리가 멀었기 때문이다.[12] 제2차 세계대전 이후 미국을 새로운 무대로 삼아 펼쳐진 현대 미술의 역사에서 아방가르드가 실종된 것은 이러한 미술 내외부의 요인들이 작용한 결과다. 이렇게 아방가르드가 사라진 현대 미술의 지평에서 미술관을 통해 완전히 절대화되고 제도화된 순수 미술이 바로 후기 모더니즘이다.

그러나 아방가르드는 후기 모더니즘의 강력한 억압을 뚫고 끝내 복귀한다. 이 점에서 아방가르드는 억압할 수 있을 뿐 없앨 수는 없는 무의식에 비견되기도 한다. 핼 포스터Hal Foster(1955~)에 의하면, 전후 아방가르드의 복귀는 후기 모더니즘의 억압이 너무나 강력했기 때문에 오히려 더 폭발적으로 일어났으며, 처음 1950년대에는 전전 아방가르드의 반복이라는 형태로, 1960년대로 접어들면서는 전

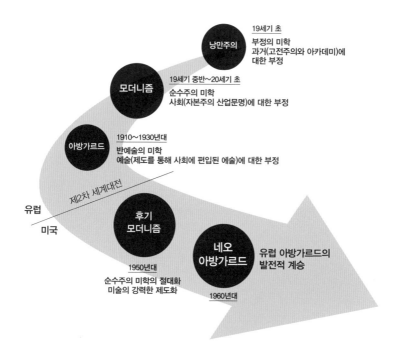

그림 3 전후 아방가르드의 출현

전 아방가르드의 비판적 계승이라는 형태로 전개되었다. 이것이 '네오 아방가르드'다(그림 3).[13]

이제 새롭게 제기되는 문제는 네오 아방가르드가 현대 미술에 포함되는가, 아니면 미술의 역사에서 현대 이후의 미술을 여는 서막으로 보아야 하는가다. 이 문제는 궁극적으로 현대 미술과 포스트모더니즘 사이의 관계라는 문제로 귀착된다. 왜냐하면 네오 아방가르드는 1950년대에 복귀하기 시작해 1960년대에는 후기 모더니즘과 팽팽한 대결을 이룰 정도로 성장했고, 1970년대에는 급기야 후기 모

더니즘을 완전히 무너뜨리며 포스트모더니즘의 봇물을 터뜨린 시원이기 때문이다.[14] 포스트모더니즘은 모든 면에서 모더니즘과 미학적 대립 지점에 포진하기에 현대 미술에 포함되지 않는다는 것이 일반적인 이해다. 그러나 필자는 이전의 연구에서 포스트모더니즘과 현대 미술의 관계가 두 가지로 규정될 수 있는 가능성을 제기한 바 있다. 만약 현대 미술이 모더니즘과 동일시되고, 포스트모더니즘은 그런 모더니즘의 반대항이라고 이해된다면, 이 경우 포스트모더니즘은 현대 미술의 미학적 구조 속에 포함되지 않을 것이다. 포스트모더니즘은 그 무엇이기 이전에, 자율적 예술 개념과 그 개념을 지탱해온 모더니즘의 순수주의 미학에 대한 반발이었기 때문이다. 그러나 만약 현대 미술이 모더니즘과 아방가르드를 모두 포괄한다면, 포스트모더니즘은 바로 그 미학적 토대에 따라 아방가르드의 복귀가 된다. 이 경우, 포스트모더니즘은 현대 미술의 경과 속에서 억압되고 실종되었던 한 축의 부활로서, 현대 미술의 미학적 구조 속에 포함될 수 있을 것이다.[15]

포스트모더니즘이 현대 미술의 종착점인 까닭은……

현대 미술의 기원이 낭만주의에 있고, 현대 미술의 전개가 모더니즘과 아방가르드의 두 축으로 이루어져 있다고 해도, 현대 미술의 주류가 모더니즘인 것은 분명한 사실이다. 현대 미술을 미술의 전 역사에서 단 한 번도 존재해본 적이 없는 특이한 미술, 즉 '순수한 미술'이라는 미학적 지평으로 이끌고 간 주축이 모더니즘이기 때문이다. 그러하기에 클레멘트 그린버그는 미술의 역사를 "한낱 현상에 불과한 역사"와 "질적으로 수준 높은 역사"로 구분하면서, 모더니즘

만을 현대 미술로 인정했던 것이다.[16] 모더니즘 미술의 대부격 비평가였던 그린버그로서는 할 만한 주장이다. 그러나 주류와 전체는 다른 것이다. 현대라는 역사적 시대에 등장한 모든 미술 현상이 다 '현대 미술'로서 이름값을 하는 것은 아니라는 게 그린버그의 견해이고, 필자도 여기에 동의한다. 예컨대, 19세기 후반의 라파엘전파, 나자렛파, 고딕부흥건축 등 각종 중세풍 복고주의나 20세기 전반의 파시즘 미술, 사회주의 리얼리즘 같은 고전풍 복고주의 미술은 역사적으로 현대에 생산된 미술이되 미학적으로는 결코 현대 미술이라 할 수 없는 것이다. 그래도 아방가르드를 빼놓고 모더니즘만을 현대 미술의 전체로 삼을 수는 없다. 이 둘은 모두 현대 미술의 미학적 토대, 즉 부정의 미학으로부터 생겨난 상이한 산물이기 때문이다. 따라서 현대 미술을 모더니즘과 동일시하며 포스트모더니즘을 현대 미술과의 완전한 단절로 보는 관점을 필자는 반대한다. 그보다는 포스트모더니즘이 그 직전의 네오 아방가르드, 나아가 제2차 세계대전 이전의 유럽 아방가르드와 맺고 있는 미학적 연관성에 주목하여 포스트모더니즘까지를 현대 미술로 재구성하는 것에 관심을 둔다.

이를 위해 필자는 지금까지 살펴본 현대 미술의 미학적 구조를 기호학적 전환과 결합시켜 다시 바라보는 관점을 취한다. 여기서 '기호학적 전환'이란 1915년 『일반 언어학 강의』로 페르디낭 드 소쉬르가 제시한 구조주의 언어학으로부터 1967년 『그라마톨로지』로 자크 데리다가 제시한 포스트구조주의 언어학에 이르는 현대 언어학의 유산을 말한다. 잘 알려져 있듯이, 소쉬르의 업적은 언어에 대한 그 이전의 표상주의적 관점을 전복한 데 있다. 즉 소쉬르는 언어가 세계 속의 어떤 것을 표상한다고 보고, 이렇게 투명한 체계로서 언어의

의미는 그 지시 대상에 의해 결정된다고 믿는 자연적 언어관을 부정한다. 그 대신 소쉬르가 제시한 것은 언어가 문화적 산물로서 관습에 의해 결정되는 불투명한 체계이며, 언어의 의미는 지시 대상이 아니라 언어의 구조 내에서 발생한다고 하는 자의적 언어관이었다. 이에 따르면 언어는 그 구조적 요소들인 특정 기표와 특정 기의 사이의 일대일 대응관계를 약속한 체계로서, 실재와 무관하다. 그러므로 언어의 의미 또한 서로 다른 기표들이 그 차이에 근거하여 서로 다른 기의들과 대응하는 관계에 의해 결정되지, 그 기호 체계 바깥의 실재와는 아무런 상관이 없다. 결국 언어는 언어 바깥의 세계를 표상/모방/재현하지 않으며, 그 구조 내부의 관계들, 특히 차이의 관계들에 의해 작동하는 자율적인 체계라는 말이다.

흥미롭게도 언어를 그 바깥의 세계와 무관한 자율적 체계로 상정하는 이 대단한 사고의 전환은 현대 미술의 미학적 전환과 일맥상통한다. 최초의 현대 미술인 낭만주의는 내용에서뿐만 아니라 형식의 측면에서도 근대 미술의 고전주의 미학에서 이탈하기 시작했다. 캔버스를 투명한 유리창으로 간주하고 화면을 전경, 중경, 후경의 3단계로 조직하여 그림에 담긴 세계를 마치 유리창 너머로 바라보는 세계처럼 깊고 질서정연하게 3차원으로 그려내는 것이 르네상스 시대 이후의 유리창 회화 전통이다. 원근법에 입각한 이 유리창 회화 전통의 와해는 테오도르 제리코의 〈제국 기마대 장교의 돌격〉(1814)에서 이미 분명하게 나타나고 있지만, 윌리엄 터너의 〈눈보라: 포구의 증기선〉(1842)에 이르면 화면 전체가 색채의 소용돌이에 파묻혀 공간감은커녕 무엇이 그려진 것인지 대상을 식별하기조차 어려워진다. 그러나 모두가 알다시피 고전주의의 재현 패러다임에 대한 거부는

모더니즘에서 본격화된다. 순수 미술을 표방하는 모더니즘은 화면에 세계를 담아내는 미술이 아니라 화면에서 세계를 밀어내는 미술이다. 그런데 그림이 세계를 재현하지 않는다면 대체 무엇을 할까? "자연이 그 자체로 정당한 것처럼, 즉 풍경을 그린 그림이 아니라 풍경이 미적으로 정당한 것처럼" "그 자체로 정당한 어떤 것……을 창조"[17]한다. 이제 미술은 세계를 투명하게 보여주는 유리창이 아니라, 미술 자체의 조형 요소와 절차를 탐구하는 순수한 기호로 전환한 것이다. "그림은 전장의 말이나 누드 여인이나 어떤 일화이기 이전에, 본질적으로 일정한 질서를 따라 조합된 색채들로 뒤덮인 평평한 표면"[18]임은 그린버그보다도 반세기나 앞선 1890년에 모리스 드니가 일찍이 강조한 사실인데, 이런 그림은 그 바깥의 세계와 무관한 하나의 자율적이고 불투명한 체계임을 주장한다. 이런 모더니즘 미술은 세계를 재현하지 않으므로, 그 의미 역시 물리적 작품(기표)과 형식적 구성 또는 표현적 감정(기의)의 대응관계에서 발생하며, 이 점에서도 구조주의 언어학의 의미작용 방식과 같다.

모더니즘이 구조주의 언어학과 연관된다면, 포스트모더니즘 그리고 그 전조인 (네오) 아방가르드는 포스트구조주의 언어학과 대응한다. 일찍이 전전 유럽의 아방가르드가 전성기 모더니즘에 맞서 주력한 작업에는 모더니즘이 순수한 자율적 기호로서 상정한 안정된 범주와 의미작용을 교란하는 작업이 많다. 시각적 순수성을 교란하는 뒤샹과 다다(취리히, 베를린)의 작업 대부분이 그렇고, 초현실주의의 경우에는 무의식이라는 실재를 미술에 다시 끌어들이거나(브르통), 문화적 타자라는 비정형의 실재를 주장(바타유)함으로써 미술 기호의 자율성을 공격하거나 해체하려는 시도를 하기도 했던 것이다. 나

아가 러시아 구축주의처럼 아예 순수한 기호로서의 모더니즘 자체에 종언을 고하고, 주관적/관념적 미술의 영역을 넘어 객관적/물질적 생산의 영역으로 진출하고자 한 예도 있다. 그러나 위에서 말한 것처럼, 전전 아방가르드의 이 다양한 시도들은 제2차 세계대전 후 미국의 후기 모더니즘에 의해 강력하게 억압되었다. 이에 따라 후기 모더니즘에서 미술의 기표와 기의는 다시 한번 강력하게 결합되었는데, 전후에 일어난 결합은 강력했던 만큼 편협하기도 했다. 더욱 순수하고 자율적인 기호로 재정립된 후기 모더니즘에서 미술작품의 의미는 오직 평면성과 순수시각성opticality이라는 목표로 나아가는 형식적 진보하고만 연관되었기 때문이다.[19]

네오 아방가르드는 이런 강력한 기호의 해체를 예고하는 신호탄이다. 즉 네오 아방가르드는 러시아 구축주의를 연구하여 모더니즘의 주관적/관념적 기호를 객관적/물질적 기호로 전환시키거나(미니멀리즘), 뒤샹이 고안한 레디메이드를 연구하여 제품화된 이미지에 대한 이미지, 즉 지시 대상이 없는 이미지를 만듦으로써 아예 재현 자체를 시뮬라크럼으로 전복하는(팝) 작업을 시작했던 것이다. 이와 더불어 미술은 일상생활과 대중문화로 개방되고, 작품은 텍스트로 해체되며, 작가에게는 죽음이, 독자에게는 탄생이 선포된다. 바로 이것이 포스트모더니즘에서 열광적으로 환영된 기호의 해방이다. 당초 이런 기호의 해방은 후기 모더니즘에서 더욱 미술만의 초월적인 세계로 파고 들어간 관념적 기호를 분해하고 미술의 위치와 외연을 일상적인 삶과 문화의 영역으로 이동시켰다는 점에서 환영할 만한 일이었다. 그러나 미술 외부의 지시 대상으로부터도, 미술 내부의 기의로부터도 완전히 풀려난 기호의 해방은 어떤 의미에도 고

정되지 않고 끝없이 유동하는 기호의 물리적 껍질, 즉 기표의 유희로 흘러갔다. 즉, 차용, 퍼포먼스, 신체, 사진 등을 구사한 포스트모더니즘 미술은 모더니즘 기호의 상징적 총체성을 알레고리의 다의성으로 해체하는 데는 성공했으나, 그 결과는 불안정하고 파편화된 기호의 세계, 즉 물리적 기표들만 난무하는 스펙터클 혹은 시뮬라크럼의 장막이었던 것이다. 그리고 이 기표들의 장막이 1980년대 폭발적으로 성장한 미술시장으로 걷잡을 수 없이 빨려들어가면서 포스트모더니즘은 속절없이 끝난다. 그 이후는 동시대 미술의 현장이다.

이렇게 기호학적 관점과 결합하면 현대 미술의 미학적 구조가 네오 아방가르드는 물론 포스트모더니즘까지도 안전하게 포괄할 수 있다는 것이 필자의 생각이다. 낭만주의에서 시작된 재현에 대한 거부는 모더니즘에서 재현과 무관한 순수 미술의 기호로 전환(예술의 자율성)되었고, 아방가르드가 시도한 이 자율적 기호에 대한 공격(반예술의 시도)은 후기 모더니즘으로 인해 성공하지 못한 채 억압되지만, 네오 아방가르드에서 발전적으로 되살아나 포스트모더니즘을 통해서는 마침내 기호의 해체(반예술의 성공)에 이르렀기 때문이다. 이렇게 기호학적 전환에 비추어보면, 현대 미술의 미학적 구조는 훨씬 더 입체적이면서 또한 일관된 하나의 틀로 이해될 수 있다.

현대 미술론의 미학적 재구성?

현대 미술의 기원을 낭만주의에 위치시키고, 현대 미술의 전개를 이끌어간 모더니즘과 아방가르드를 개념적으로 엄밀히 구분하며, 포스트모더니즘을 (역사적/네오) 아방가르드의 귀결로서 현대 미술의 범주에 포함시키고자 하는 필자의 관점은 한국의 현대 미술 관련 학

계에서는 낯선 것이다. 뿐만 아니라, 이런 방식으로 현대 미술론을 미학적으로 재구성하려는 작업은 국외에서도 시도된 것을 보지 못했다. 다만 이런 작업의 필요성과 가능성의 통찰을 얻은 곳이 없지는 않다. 프린스턴대학교 고고미술사학과 교수이자 미술이론지 『옥토버』의 편집인이기도 한 핼 포스터가 1980년대 이후 꾸준히 지속해 온 포스트모더니즘 미술에 대한 이론적 연구들이 그것이다.[20]

포스터의 『실재의 귀환: 20세기 말의 아방가르드』(1996)는 지금까지도 여전히, 포스트모더니즘과 아방가르드 사이의 연관성을 가장 치밀하게 밝힌 연구다. 이 책은 포스터의 역작이 보여준 두 미학적 현상 사이의 연관성에 대한 통찰에 힘입어 출발했다고 해도 과언이 아니다. 그러나 아쉽게도 포스터는 이 통찰을 현대 미술 전체의 기원과 전개의 문제로 이어가지 않았다. 포스트모더니즘 미술의 이론화 그리고 그다음에는 동시대 미술의 이론화가 더 급선무인 미술사학자이자 미술비평가의 임무 때문이리라고 이해한다. 따라서 포스터는 포스트모더니즘과 아방가르드의 연관성을 밝혔지만, 그 논의는 별로 구체적이지 않고, 심지어는 세부적 오류도 많다. 가령, 『실재의 귀환』 1장에서는 아방가르드와 모더니즘을 대립 개념으로 사용하다가, 2장에서는 양자를 혼용하는 그린버그 식 오류를 답습하기도 하는 식이다. 2000년에 쓴 한 논문에서 필자는 이런 혼용의 원인과 문제를 파고들어, 두 개념의 상이한 미학적 정체를 제시한 바 있다.[21] 그로부터 15년이 더 지났어도 혼란은 여전한데, 이는 결국 현대 미술의 기원과 전개를 미학적으로 재구성하는 작업이 미답의 영역으로 남아 있다는 말이다.

이 미답의 영역을 필자는 현대 미술의 역사와 이론이라는 '근원

으로 복귀'하여 탐사할 것이다. 여기서 '근원으로의 복귀return to the origin'란 「저자란 무엇인가?」(1969)에서 미셸 푸코가 담론의 영역에서는 필수 불가결한 일이라고 한 것이다. 근원으로 되돌아가보는 작업은 담론 영역의 개정을 끊임없이 요구하는 그 영역의 일부라고 푸코는 썼다.[22] 미술의 역사에서 전례를 찾아볼 수 없는, 근본적으로 다르고 새로운 미술이 현대 미술이다. 그만큼 현대 미술의 지평에는 이 특이한 미술에 대한 지지와 이해를 북돋우며 동반자와 안내자의 역할을 해온 이론적 텍스트들도 가득하다. 둘 모두 이 책이 그려나갈 현대 미술의 지도를 정밀하게 해줄 풍부한 밑거름이다. 수없이 보았고 수없이 읽은 것들이지만, 이를 필자는 마치 처음 대하는 것처럼 새로운 눈으로 살펴보았다.

본론은 '모더니즘' '아방가르드' '포스트모더니즘'의 3부로 구성했다. 1, 2, 3부의 서론은 이론적 내용을, 각 부에 속한 장들은 그 이론적 내용과 결합된 역사적 내용을 담고 있다. 물론 이는 방점의 차이일 뿐이다. 현대 미술의 등장과 전개를 미학적으로 재구성하여 그 정체와 흐름에 대한 새로운 이해를 돕는 것이 이 책의 목표인 만큼, 이론적 텍스트와 역사적 미술작품을 유기적으로 결합하는 방식을 썼기 때문이다. 미술작품의 선택은 널리 알려져 있는 것들을 기준으로 삼아 사례의 범례성을 높였고, 작품에 대한 설명이 단순한 사례 수준에 불과한 이론서의 흔한 맹점을 피하기 위해 이 책의 관점을 지나치게 벗어나지 않는 한 되도록 정확하면서 풍부한 설명을 제공하고자 했다.

제 1 부

모더니즘

: 재현을 거부하는 순수 미술

한 점의 그림이 있다. 정사각형의 화면에는 네 귀퉁이를 꽉 채운 검정 사각형뿐이다. 알아볼 수 있는 어떤 형상도 없지만, 액자에 끼워져 있고 전시장 벽에 걸려 있으니 그림이다. 그러나 대체 이것은 어떤 종류의 그림, 무엇을 보라는 그림인가? 러시아의 화가 카지미르 말레비치Kazimir Malevich(1879~1935)가 한 변이 79.5센티미터인 정사각형의 리넨 바탕에 검은색 유화 물감으로 그린 〈검은 사각형Black Square〉(1915, 그림 4)은 화면에서도 또 제목에서도 지시하는 그림 바깥의 세계가 전혀 없다. 이 그림은 오직 그림 자체를 지시할 뿐이다. 왜냐하면 말레비치의 그림에서 우리가 볼 수 있는 유일한 형태, 사각형은 그림의 물리적 바탕에서 연역된 것이기 때문이다. 말레비치는 이 점을 확실히 하기 위해 검은색을 썼다고 볼 수도 있다. 검은색은 자연에 존재하는 빛과 총천연색의 부재를 의미할 수 있기 때문이다. 이처럼 그림의 지시 대상을 그림 외부의 세계가 아니라 그림 내부의 조건에 두는 그림, 즉 그림의 조형적 요소들을 세계 재현의 수단으로 삼는 것이 아니라 그 자체의 미학적 가능성을 탐구하는 그림, 이것이 모더니즘이 추구한 '순수 미술'의 가장 기본적인 의미다.

이런 순수 미술은 '난해하다'는 것이 특징이다. 난해함의 가장 큰 원인은 순수 미술이 미술 자체에 대한 직관적 이해와 정면으로 대

그림 4

카지미르 말레비치,
〈검은 사각형〉,
1915, 리넨에 유채,
79.5×79.5cm

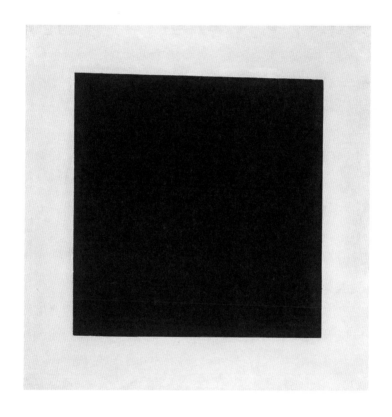

립하기 때문이다. 회화나 조각이 우리가 평상시 시각적으로 경험하는 세계와 유사한 재현을 보여주리라고 기대하는 생각, 이것이 미술에 대한 직관적 이해다. 이 생각은 현대 미술 이전에 서양 미술의 긴 역사를 지배해온 미술, 그것이 현세든 내세든, 인간이든 신이든, 어쨌거나 항상 무엇인가를 재현하는 것이었던 미술의 전통이 뒷받침한다. 그러나 이보다 더 근본적인 것은 이런 재현의 전통 아래 깔린, 아니 바로 그런 전통을 만들어낸 인간의 심리적 충동이다. 앙드레 바쟁(1918~1958)에 따르면, 미술의 기원은 소중한 존재의 외형을 보존하여 그 존재를 시간의 잔인한 흐름, 즉 죽음과 망각으로부터 건져내고자 하는 심리적 충동이다. 이런 충동을 만족시키는 데는 미라나 초상화처럼 현실을 대체하는 분신의 창조가 중심을 차지한다. 그러므로 물리적 현실과 유사한 재현을 미술에 기대하는 심리는 미술에 대한 인간의 가장 기본적인 욕구에서 나오는 것이며, 선사 시대의 동굴벽화에서부터 현대 직전의 신고전주의에 이르기까지 미술의 역사를 압도적으로 지배한 재현의 전통은 이런 심리적 욕구에 충실을 다한 미술이었다고 할 수 있다.[1]

그렇다면 순수 미술은 더욱더 의문의 대상이 된다. 재현이 미술의 기본일진대 재현을 거부하는 미술이라니! 다시 한번 바쟁의 설명을 빌려본다면, 순수 미술은 미술이 오랫동안 붙잡혀 있던 심리적 충동에서 풀려난 해방의 산물이다. 미술은 19세기 전반 재현의 심리적 욕구에서 벗어날 수 있게 되었다. 이 욕구를 미술보다 훨씬 더 잘 만족시킬 수 있는 사진술이 1839년 발명되었기 때문이다. 따라서 사진술의 등장 이후 미술은 물리적 현실을 유사하게 재현하는 심리적 충동이 아니라 정신적 현실을 상징적으로 표현하는 미학적 충동으로

도약할 수 있게 되었으며, 이로써 현대 미술은 이전과는 전혀 다른 미술을 추구할 수 있는 자유를 구가하게 되었다는 것이 바쟁의 주장이다.[2] 놀라운 통찰을 담고 있는 주장이지만 다소 아쉽다. 정신적 현실을 상징적으로 표현하는 미학적 충동이라는 것이 사뭇 모호하기 때문이다.[3]

심리적 충동과 미학적 충동을 대립시키는 바쟁의 사고는 그보다 일찍 1907년에 빌헬름 보링거Wilhelm Worringer(1881~1965)가 『추상과 감정이입Abstraktion und Einfühlung』에서 제시한 이론과 일맥상통한다. 미술의 상이한 양식을 상이한 심리적 상태와 연관시켜 대비한다는 점이 우선 같고, 또 재현을 낳는 심리적 상태에 대한 관점도 같다. 재현으로 귀결되는 심리적 충동이 바쟁에게서는 소중한 존재를 간직하고픈 마음이고 보링거에게서는 세계에 감정이입하여 참여하는 마음인데, 이런 두 마음은 세계에 대하여 긍정, 신뢰, 동경의 관계를 맺고 있다는 점에서 유사하다. 그러나 재현 이후의 혹은 재현과 다른 양식을 낳는 심리적 상태에 대한 설명에서는 보링거가 훨씬 더 구체적이다. 테오도르 립스Theodor Lipps(1851~1914)의 '감정이입' 개념과 알로이스 리글Alois Riegl(1858~1905)의 '예술의지' 개념을 발전시킨 보링거는 자연주의적 재현과 상반되는 기하학적 추상 양식이 충격, 불안, 공포로 인해 세계로부터 후퇴하는 심리 상태의 표현이라고 주장한 것이다.

감정이입 충동은 인간과 외부 세계의 현상 사이에 신뢰가 있는 행복한 범신론적 관계를 전제로 하는 반면, 추상 충동은 외부 세계의 현상이 인간의 내면에 야기한 크나큰 불안감의 산물이다…… 이런

상태는 공간에 대한 무한의 정신적 공포라고 할 수 있을 것이다.[4]

보링거의 이론은 점, 선, 색, 면과 같은 조형적 요소들만으로 그림을 만들면서 화면에서 세계를 밀어내는 그림, 서두에서 언급한 말레비치의 〈검은 사각형〉 같은 순수 미술을 출현시킨 심리적 상황을 훌륭하게 설명한다. 다만 이런 심리를 야기하는 것이 '외부 세계의 현상' 내지 '공간'이라고 하는 데 그친 것은 여전히 모호하다는 점에서 설명 부족의 아쉬움을 남긴다.

이 아쉬움은 미학적 현대성의 두 번째 계기, 즉 사회를 부정하는 예술로서의 모더니즘을 상기하는 것으로 만회될 수 있을 것이다. 모더니즘이 부정의 대상으로 삼은 사회는 현대사회이며, 현대사회는 산업사회다. 산업사회가 으뜸 가치로 추구하는 것은 경제적 효율성이고, 이 가치를 실현하기 위해 주력한 것이 생산과정의 합리화다. 이로부터 발전한 분업화, 표준화, 기계화, 대량화 등의 현대적 산업 생산 체계는 생산성을 극적으로 발전시켰다. 이에 대해서는 『국부론』의 서막, 제1편 제1장을 분업의 놀라운 효과에 대한 서술로 연 애덤 스미스가 1776년에 일찍이 예견한 바 있다. 스미스는 핀 제조업의 예를 들어 분업의 극적인 효과를 제시했다.

이 업종에 관한 교육을 받지 않고, 거기서 쓰이는 기계의 사용에 익숙하지 않은 노동자는 아무리 열심히 일하더라도 아마 하루에 한 개의 핀도 만들 수 없을 것이······다. 그러나 이 업종이 지금 운영되고 있는 방식을 보면, 작업 전체가 하나의 특수한 직업일 뿐만 아니라, 그 작업이 다수의 부문으로 분할되어 각 부문의 대다수가

마찬가지로 특수한 직업이 되고 있다. 첫 번째 사람은 철사를 잡아 늘이고, 두 번째 사람은 철사를 곧게 펴며, 세 번째 사람은 철사를 끊고, 네 번째 사람은 끝을 뾰족하게 하며…… 모두가 하나의 전문 직업들이다…… (이들 10명은) 하루에 4만8000개 이상의 핀을 만들 수 있으니, 한 사람이 하루에 4800개의 핀을 만든 셈이 (되는데, 이들이 각자 혼자 만들었다면) 하루에 한 개도 만들지 못했을 수도 있다.[5]

문제는 노동의 생산성을, 나아가 경제적 효율성을 이처럼 극적으로 높여준 산업생산 체계가 그 노동에 종사하는 인간에게는 파편화, 획일화, 비인간화, 물화라는 심각한 문제를 유발한 원인이기도 했다는 것이다. 산업생산 체계로 인간성이 파괴되는 파국적 결과는 분업의 놀라운 효과에 감탄했던 스미스도 이미 내다보았다. 그는 분업 체계가 초래할 인간성의 위기를 다음과 같이 경고했다.

분업의 진전에 따라 노동으로 생활하는 사람들 대부분은 직업이 몇 가지의 극히 단순한 작업으로 한정된다. 그런데 대다수 사람의 이해력은 필연적으로 그들의 일상적인 직업에 의해 형성된다. 자신의 일생을 몇 가지 단순한 작업에 바치는 사람들은…… 예기치 못한 어려움을 제거할 방법을 발견하기 위해 이해력을 발휘하거나 창조력을 행사할 기회를 가질 수 없다. 그는 자연히 그런 노력을 하는 습성을 상실하게 되고, 인간으로서 가장 둔하고 무지해진다. 그들의 정신은 마비 상태에 빠져서 합리적인 대화를 이해하거나 이에 참가할 수 없으며, 관대하고 고상하고 온화한 감정을 느낄

수 없게 되고, 사생활의 수많은 일상적 의무들에 대해서도 정당한 판단을 내릴 수 없게 된다. 또한 그는 자국의 중대하고 광범위한 이해관계를 전혀 판단할 수 없게 되어…… 국가가 특별히 애쓰지 않는다면 전쟁이 일어나도 자국을 방어할 수가 없게 된다…… 이처럼 특수한 직무상의 숙련과 기교는 사람의 지적, 사회적, 군사적 재능들을 희생시켜서 획득한 것 같다. 진보하고 문명화된 모든 사회에서 노동빈민, 즉 대다수의 인민은 정부에서 이를 방지하기 위해 노력하지 않는 한 필연적으로 이런 상황에 빠지게 된다.[6]

18세기 말 산업혁명의 당대에 나온 대단한 통찰이다. 그러나 인간을 물화하고 파편화하는 자본주의 산업 문명의 세계를 보여주는 더 생생한 사례는 찰리 채플린의 유명한 영화 〈모던 타임스〉(1936)일 것이다. 인간을 거대한 기계 공정의 한 부품으로 취급할 뿐만 아니라 그렇게 해서 인간을 결국 그런 부품으로 만들어버리는 대공장의 작업 현장이 채플린 특유의 희비극을 통해 절절하게 펼쳐지기 때문이다(그림 5).

모더니즘이 재현을 거부한 세계, 보링거 식으로 말하자면, 충격, 불안, 공포를 야기하여 후퇴의 뒷걸음질을 치게 한 것이 바로 이런 세계다. 순수 미술은 그 결과인데, 여기에는 예술의 자율성이 새로운 미학적 근거가 되었다. 즉, 모더니즘은 예술의 자율성을 주장하며 산업사회의 문제적 현실을 부정하려는 예술적 반응이라 할 수 있다. 그런데 대체 예술의 자율성이 어떻게 산업사회의 부정이 된단 말인가? 그 미학적 근거는 일찍이 18세기 말과 19세기 초에 임마누엘 칸트(1724~1804)와 프리드리히 실러(1759~1805)가 제공했다.

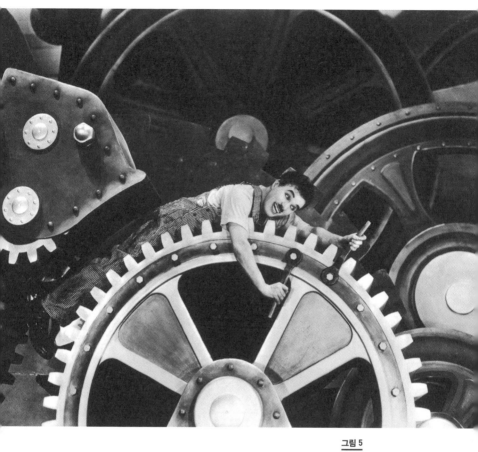

그림 5

찰리 채플린,
〈모던 타임스〉, 1936,
흑백 무성 영화

칸트는 인간의 정신 능력들과 그 작동 원리를 탐구한 유명한 세 비판서를 통해, 합리적 인식(과학)이나 도덕적 실천(윤리)과 구별되는 미적 판단의 영역을 따로 정립했다. 칸트에 의하면, 미적 판단을 할 때는 정신의 모든 능력, 즉 감각과 상상력, 이성이 '자유롭게' 작동한 다. 이 말은 미적 경험을 할 때 인간의 정신적 능력들은 그 어떤 목 적에도 종속되지 않고 자유롭게 유희한다는 것이다. 이런 유희에서 얻어지는 미적 즐거움은 그저 순수하고 또 총체적인 정신의 즐거움 으로서, 이런 즐거움은 오직 미적 판단에서만 가능하다. 따라서 미 적 영역은 자율적이다.[7] 칸트가 정립한 미적 영역의 자율성을 예술 과 결합하여 예술의 자율성에 사회적 기능을 부여한 이는 실러다. 실러에 의하면, 예술은 오로지 자체의 목적, 즉 스스로의 완결 말고 는 그 어떤 목적에도 결부되어 있지 않다. 따라서 예술은 자율적이 며, 바로 그 덕분에 분업화된 산업사회가 현대인에게 차단하는 인간 적 소질들의 총체적 함양을 가능하게 하는 유일한 공간이 된다는 것 이다.[8]

칸트와 실러의 미학은 예술을 위한 예술L'art pour l'art과 유미주의 Aestheticism에서 급진적이고 공격적으로 구체화된다. 예컨대 이런 것 이다. 예술을 위한 예술 운동의 선구자로 꼽히는 테오필 고티에는 미를 완전히 무용한 것(아무 쓸모없는 것만이 진정한 아름다움을 가질 수 있다), 예술을 완전한 무상의 것(예술은 금전적 가치로 환산될 수 있 는 것이 아니다)으로 정의했다. 미와 예술을 쓸모나 금전 가치로부터 분리시키는 이 주장은 부르주아지의 면전에서 그 계급이 최고로 치 는 가치를 정면 부인하는 것이다.[9]

예술을 위한 예술의 이러한 도전적 감수성은 19세기 중엽 유미주

의로 발전하고, 그와 더불어 예술은 사회로부터 거리를 두며 떨어져 나오게 된다. 이 말은 예술이 사회 속에서 통용되는 제반 기준, 규범, 관례에 속박되지 않는, 나아가 거부하는 자율적인 세계를 구축하고 주장했다는 뜻이다. 유미주의자들에 의하면, 진리도 아니고, 윤리도 아니고, 오직 미적인 것만을 추구하는 예술의 세계, 이 자율적인 세계는 인간의 정신 능력들이 자유롭고 조화롭게 협력하며, 이에 따라 인간의 경험이 직접적으로, 순수하고 강렬하게 향유되는 세계다. 당연히 이 순수한 예술의 세계는 인간을, 또 매사를 수단-목적의 합리성과 경제적 효율성 및 환금성에 따라 판단하고 조직하는 현대 산업사회와 정면으로 대립한다. 이런 불순한 세계를 순수한 예술이 재현할 이유는 전혀 없는 것이다. 아니, 오히려 재현하지 않아야 한다.

이것이 바로 모더니즘의 미학적 기치다. 즉 순수한/자율적 예술을 통해 불순한/타율적 사회를 부정하는 예술이 모더니즘인 것이다. 당연히 모더니즘이 재현을 거부하고 순수 미술을 추구해간 과정은 선진적인 몇몇 예술가의 선언이나 몇몇 비평가의 옹호로 단숨에 이루어지지 않았다. 모더니즘이 세계의 재현으로부터 멀어져간 과정, 순수 미술을 발전시켜간 과정은 사실 상당히 더디고 점진적이었다. 대략 1860년대의 프랑스에서 싹을 틔운 후 1960년대의 미국에서 막을 내렸으니, 근 100년이나 걸린 셈이다. 이 과정은 세 단계로 구별이 가능하다. 캔버스와 물감 같은 그림의 조건에 대한 발견을 통해 '순수한' 미술이라는 미술사상 초유의 개념을 형성해간 19세기 후반의 프랑스 회화, 그림이라는 매체의 본성, 특히 평면성을 사상 처음으로 인정하고 수용하여 추상이라는 순수 미술의 조형 언어를 만

들어낸 20세기 전반의 유럽 회화, 그리고 제2차 세계대전 이전 유럽 추상회화의 전통을 계승하여 순수 미술을 현대 미술의 지배적 전통으로서 제도화하는 데 기여한 제2차 세계대전 이후 1960년대까지의 미국 회화가 그것이다. 이 세 단계를 필자는 초기 모더니즘, 전성기 모더니즘, 후기 모더니즘으로 구별한다. 기호학적 관점에서 보면, 이 세 단계는 미술이 그 의미를 세계에 의존했던 기호(재현 미술)로부터 세계와 단절하고 스스로 의미를 발생시키는 자율적 기호(순수 미술)로 전환해간 과정을 점진적으로 보여준다. 이제 구체적인 미술작품과 관련 텍스트를 살펴봄으로써 이 과정을 확인해볼 차례다.

1

초기 모더니즘

세계로부터
점점 멀어지는 미술

1863년은 모더니즘의 관점에서 매우 중요한 해다. 모더니즘의 역사에서 획기적인 이정표로 꼽히는 그림과 글, 에두아르 마네Edouard Manet(1832~1883)의 〈올랭피아Olympia〉(1863)와 샤를 보들레르Charles Baudelaire(1821~1867)의 「현대 생활의 화가The Painter of Modern Life」(1863)가 모두 나온 해이기 때문이다. 그런데 고전주의의 대표 장르인 누드화를 그린 마네의 〈올랭피아〉가 모더니즘의 시초라니, 어리둥절하다. 아무리 초기라지만, 모더니즘이라면 고전주의를 거부한 낭만주의의 바통을 이어받은 것이므로, 아직 재현의 거부까지는 아니더라도 이제 재현으로부터 이탈하는 면모는 보여야 할 게 아닌가? 그러나 1863년은 또한 그 유명한 낙선작 살롱Salon des Refusés전이 열린 해이기도 했고, 여기에는 〈올랭피아〉만큼이나 유명한 〈풀밭 위의 점심〉이 포함되어 있었다. 무슨 말인가 하면, 19세기 중엽에도 고전주의라는 미학적 기준은 아카데미에 의해 완강히 고수되었으며, 마네의 회화들은 그 기준에 부합하지 못하거나 이탈하는 것으로 평가되었다는 이야기다. 모더니즘의 정점인 추상 미술을 이미 알고 있는 우리 눈에는 마네의 〈올랭피아〉가 별로 모더니즘다워 보이지 않기 쉽다. 더욱이 누드화라는 낮익고 어쩔 수 없이 선정적인 장르의 성격 때문에 고전주의의 공격이라는 측면도 그다지 두드러져 보이지

않는다. 그럼에도 〈올랭피아〉에는 조용하되 단호한 결별이 있다. 누드화의 어법으로 누드화의 전통을 공격하면서 고전주의의 내파라는 결정적인 발걸음을 내디뎠기 때문이다.

1

에두아르 마네:
고전주의의 내파

무언가 어색해 보이지만 마네의 〈올랭피아〉(그림 6)에서 화면의 내용을 알아보는 것은 어렵지 않다. 휘장이 드리운 내실의 침대 위에 나신의 여성이 비스듬히 기대어 있고 발치에는 검정 고양이가 꼬리를 치켜세우고 있으며 시중을 드는 흑인 하녀가 여인에게 온 꽃다발을 보여주려는 듯 그녀의 발치 뒤편에 서 있는 모습이다. 첫눈에는 이 그림이 서양 미술에서 유구한 누드의 전통, 특히 르네상스 시대 이후 비너스라는 여신의 이름으로 수없이 그려진 여성 누드화의 전통을 반복하는 것처럼 보인다. 조르조네의 〈잠자는 비너스〉(1510년경)와 티치아노의 〈우르비노의 비너스〉(1538, 그림 7)에서부터 벨라스케스의 〈거울의 비너스〉(1649~1651), 고야의 〈아름다운 여성 누드The Nude Maja〉(1799~1800)를 거쳐, 심지어 마네의 〈올랭피아〉와 같은 해에 그려진 알렉상드르 카바넬의 〈비너스의 탄생〉(1863, 그림 8)에 이르기까지, 비스듬히 기대어 누운 자세로 아름다운 여체를 보여주는 누드화의 전통은 실로 면면한 것이다. 게다가 이 면면한 전통 속에는 마네의 〈올랭피아〉가 직접 참조했음이 틀림없는 누드화도 있다. 티치아노의 〈우르비노의 비너스〉가 그것인데, 마네의 그림은 화면의 구도와 구성 요소에서 베네치아 르네상스 미술의 거장이 그린 이 누드화를 베꼈다 싶을 정도로 흡사하다.

그럼에도 불구하고, 〈올랭피아〉는 1865년 살롱전을 통해 일반에 공개되었을 때 대단히 적대적인 반응을 불러일으켰다. 이 그림은 아름답고 고상한 누드의 전통을 타락시킨 외설이라는 것이었다. 도대체 어떤 점에서 그러한가?

첫째는 마네가 그린 것이 신화 속의 비너스가 아니라 당대 현실 속의 여성, 그것도 매춘부였기 때문이다. 이 그림에 모델로 선 빅토린 뫼랑Victorine Meurent(1844~1927)은 매춘부가 아니라 그 자신 화가이자 모델이었지만, 그녀가 누구인지 알든 모르든 그림 속의 인물이 여신이 아니라 여인임은 분명하다. 네모난 얼굴, 굵은 목, 각지고 투박한 체형 등이 부드럽고 풍만하게 가다듬어진 누드화의 이상적인 여체와는 동떨어진 현실적인 여체를 보여주기 때문이다. 그런데 아름다운 여신이 있어야 할 자리에 보잘것없는 여인을 둔 것으로도 모자랐는지, 마네는 이 여인을 매춘부로 묘사했다. 그런데 그림 속의 여성이 굳이 매춘부라는 단서는?

우선 제목으로 쓰인 '올랭피아'라는 이름부터 그렇다. 올랭피아는 알렉상드르 뒤마의 소설 『춘희』(1848)에 나오는 한 매춘부일 뿐만 아니라, 이 소설의 여주인공인 마르그리트와 달리 부끄럼이 전혀 없는 매춘부여서, 1860년대의 파리에서는 매춘부의 대명사처럼 쓰이는 이름이었다. 뿐만 아니라 왼쪽 귀 뒤에 꽂은 커다란 붉은 난, 오른팔에 낀 황금색 팔찌, 진주 귀고리와 몸 아래 깔고 누운 동양풍 숄 등은 모두 부와 관능의 상징이고, 육체의 살색을 더 두드러지게 하는 목의 검정 리본과 오른발 한쪽에서만 벗겨져 있는 슬리퍼는 유곽의 내실에 고여 있는 음탕한 분위기를 강조하며 암시하는 단서들이다.[1]

둘째는 올랭피아의 시선 때문이다. 고개를 빳빳이 세우고 관람자

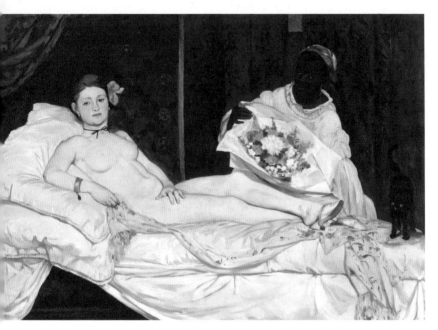

그림 6

에두아르 마네,
〈올랭피아〉, 1863,
캔버스에 유채,
130,5×190cm

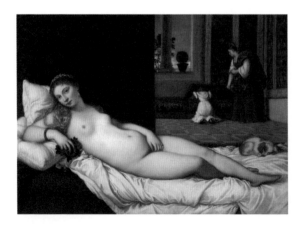

그림 7

티치아노,
〈우르비노의 비너스〉,
1538, 캔버스에 유채,
119×165cm

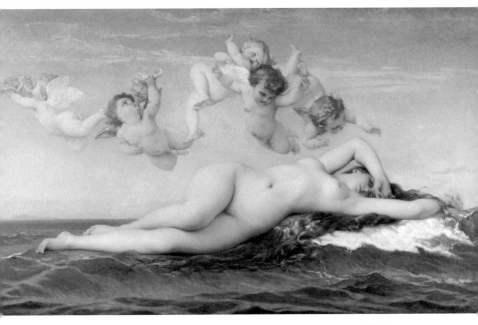

그림 8

알렉상드르 카바넬,
〈비너스의 탄생〉,
1863, 캔버스에 유채,
130×225cm

를 정면으로 쏘아보는 여인의 시선은 당대의 관람자들을 가장 당혹스럽게 한 요소로서, 이전의 누드화에서는 전혀 볼 수 없는 것이었다. 누드화에 나오는 아름다운 '비너스'는 눈을 아예 감고 있거나(조르조네, 카바넬), 눈길을 관람자에게 두지 않고(벨라스케스), 혹 관람자를 바라본다 해도 자신의 아름다움을 과시하고 권유하며 초대하는 눈길(티치아노, 고야)이지, 이렇게 똑바로 쏘아보는 법은 없었다. 따라서 이전의 누드화는 (대부분 남성인) 관람자의 위치를 드러내지 않았거나 드러내더라도 위협하지 않았던 반면, 올랭피아의 시선은 정반대였다. 그림 앞에 설 누군가를 똑바로 응시함으로써 〈올랭피아〉는 관람자의 시선을 되받아치며, 이로써 관람자의 특정한 위치를 부각시킨 것이다. 여기서 특정한 위치란 누드화가 오랫동안 은폐해왔던 성적 대상화의 위치다.

누드에 대한 기념비적인 저서를 남긴 케네스 클라크Kenneth Clark (1903~1983)에 의하면, 기원전 5세기에 그리스인들이 창안한 누드는 대부분 볼품없는 현실 속의 신체를 완벽하게 신적으로 이상화한 신체다. 이상은 시대별로 다르므로 시대마다 누드상도 다르게 나타났지만, 어떤 경우든 누드는 보는 이에게 성욕을 촉발한다. 타인의 신체와 결합하려는 욕망은 인간에게 근본적인 본능의 일부인 데다, 그 신체가 아름다울 때는 이 욕망이 응당 더 커지기 때문이다. 따라서 성적 대상화는 누드, 즉 신적 이상화의 근본 요소다.[2] 그러나 르네상스 이후 근대의 누드화에서는 신적 이상화가 무색할 정도로 성적 대상화가 점점 더 강해졌는데, 즉 이런 그림에서 비너스는 남성 관람자의 은밀한 즐거움을 감춰주는 미명에 불과했던 것이다. 비너스를 참칭하지 않는 〈올랭피아〉는 매춘부의 벌거벗은 몸naked으로 누드

화의 전통이 감추고 있던 성적 대상화를 폭로하고 관음의 즐거움을 박탈한다. 관람자들의 충격은 당연한 것이었다.

셋째는 〈올랭피아〉가 형식의 측면에서도 누드화의 관례를 위반했기 때문이다. 아름다움의 대명사인 비너스의 신체를 묘사하는 형식으로는 명암법을 섬세하게 구사한 완벽한 모델링이 필수였다. 그러나 올랭피아의 신체에는 부드럽고 풍만한 입체감을 실감나게 만들어낼 중간 단계의 색조들이 거의 사용되지 않았다. 결과는 매우 빈약하고 납작해 보이는 신체다. 뿐만 아니라, 올랭피아의 신체는 마네가 이 그림 전체에서 대담하게 구사한 날카로운 색채 대비에 압도되어 더욱 위축된다. 〈우르비노의 비너스〉에 비해 눈에 띄게 크고 번쩍이는, 침대의 하얀 색면은 올랭피아의 신체를 돋보이게 하기보다 그러잖아도 빈약한 신체를 더 초라하게 만드는 것이다. 이런 점에서 마네의 그림은 여성의 신체에 대한 묘사가 중심이 아니라, 화면을 가로지르는 흰색과 검은색, 어두운 색채와 밝은 색채 사이의 미묘한 대위법적 구성이 중심을 차지하는 것처럼 보이기도 한다.

그림의 중심이 이렇게 바뀌면 그림의 주변 공간이 앞으로 나서면서 도드라지는 것은 당연한 일이다. 그림의 주인공인 비너스의 형상에 초점을 맞추고 형상을 둘러싼 주변 공간은—그것이 목가적인 풍경이든 저택의 내실이든 휘장이 드리운 침상이든—주인공을 돋보이게 하는 방식으로 조신하게 물러나 있어야 하는 것이 형상과 배경 사이의 전통적인 위계다. 이런 위계의 관례를 지키지 않기 때문에 마네의 〈올랭피아〉는 형식에서는 누드화이면서도 주제인 누드는 부각되지 않고, 그 대신 이러저러한 형태를 빙자한 색채의 면들과 물감의 처리가 두드러지는 색다른 화면을 창출하게 된다. 바로 이 점

이 그린버그가 마네의 그림들을 최초의 모더니즘 회화라고 꼽은 이유다. "마네의 그림들은…… 그림이 그 위에 그려지는 바탕의 평평한 표면을…… 솔직하게 선언했기 때문이다."[3]

사실주의적인, 즉 환영주의적인 미술은 매체를 숨기면서 미술을 은폐하기 위해 미술을 사용했다. 그러나 **모더니즘**은 미술에 주의를 집중시키기 위해 미술을 사용했다. 과거의 거장들은 회화라는 매체를 구성하는 여러 한계―평평한 표면, 그림 바탕의 형태, 안료의 속성―를 오직 암묵적으로나 간접적으로밖에는 인정될 수 없는 부정적인 요소로 취급했다. 반면 모더니즘 회화는 이 똑같은 한계를 공공연하게 인정될 수 있는 긍정적인 요소로 간주하게 되었다.[4]

화가의 관심사는 이제 대상과 그 대상이 존재하는 3차원 공간을 묘사하는 세계의 재현을 떠나 2차원의 평면에 그려지는 회화 자체의 미적 구성으로 이동한다. 마네의 그림이 일으킨 이런 변화는 그린버그보다 근 100년을 앞선 1860년대의 에밀 졸라(1840~1902)도 알아보았고 옹호했다.

1867년에 나온 「회화의 새로운 방법: 에두아르 마네」에서 졸라는 현대 회화의 미학적 정당성이 유사성이나 핍진성과는 다른 것에 근거를 둔다는 점을 분명히 했다. 그는 마네의 그림에서 색조가 하는 작용을 일일이 기술하면서 평평하고 넓적한 색채면의 사용을 옹호했는데, 이때 졸라가 가장 강조한 것은 캔버스에 칠해진 물감의 물질적 사실성이었다. 〈올랭피아〉가 불러일으킨 논란의 한 축이었던

검정 고양이의 존재에 대해 그런 고양이가 거기 그려진 것은 그런 형태와 색채가 필요했기 때문이라고 졸라는 두둔했는데, 그의 이 유명한 주장은 실로 놀랍다. 올랭피아의 발치에 꼬리를 잔뜩 치켜든 채서 있는 검정 고양이는 티치아노의 비너스 발치에 얌전히 엎드려 있던 정절의 상징 강아지와 달리 경계와 긴장에 찬 매춘부의 분신이라고 볼 수도 있기 때문이다. 그러나 물감으로 그려진 대상(고양이, 매춘부, 침상 등)이 무엇인가는 별로 중요하지 않다는 과감한 해석을 통해 졸라는 물감 자체의 구성이 더 중요하다는 것을 전면에 내세웠다. 즉 미술작품이란 그것 자체가 하나의 물질적 '사실'로서, 그림에 담긴 혹은 재현된 세계보다 물감과 캔버스라는 그림의 사실이 미적으로 구성되는 것, 바로 이것이 더 중요하다는 주장이다.

졸라가 마네를 옹호한 것은 이 화가가 '실제로' 존재하는 그림의 사실을 직시하고 그 사실에 꾸밈없이 충실한, 그러면서도 미적인 그림을 그렸기 때문이다. 물감의 구성과 운용을 현대 회화의 새로운 근거로 제시한 졸라의 관점은 미술이 예술의 자율성을 향해 나아가는 데 중요한 발걸음이 되었다. 흥미롭게도 졸라는 마네의 그림을 새로운 언어에 비유했는데, "우리의 임무는 (현대 회화의) 언어들을 배우는 것과 그 언어들이 가지고 있는 새로운 미묘함, 새로운 에너지를 말하는 것에 그친다." 이런 그림을 볼 때는 이미지나 환영 같은 관념적/외부적 차원이 아니라 물감의 처리나 화면의 조직 같은 물질적/내부적 차원이 주목되어야 한다.[5] 즉, 이제 그림의 의미는 그림의 외부가 아니라 그림의 내부로 선회하기 시작한 것이다.

2

모네의 인상주의:
대상이 아니라 시각의 작용

졸라의 글은 재현적 그림의 구시대를 등지고 물리적 그림의 신시대로 돌아선 마네의 그림들과 마찬가지로 선구적인 초기 모더니즘의 웅변이었다. 그러나 〈올랭피아〉로부터 10년 가까이 시간이 지난 뒤에도 졸라의 웅변은 여전히 지배적인 목소리가 되지 못했던 것 같다. 1872년 클로드 모네Claude Monet(1840~1926)가 〈인상, 일출Impression, sunrise〉(그림 9)을 선보이고서 얻은 반응에는 거부뿐만 아니라 조롱까지 겹쳐졌던 것이다. 모네의 그림을 본 비평가 루이 르루아Louis Leroy(1812~1885)는 "이제 막 그리기 시작한 벽지도 이 바다 풍경보다는 더 완성된 상태일 것"[6]이라는 말로 거부감을 표명했는데, 그가 이 그림의 제목을 따서 붙인 '인상주의'라는 명칭이 조롱을 위한 것이었음은 잘 알려져 있다.

르루아의 비평은 당시에도 여전히 아카데미 회화의 전통적인 관점, 즉 고전주의가 권위를 행사하고 있었음을 알려준다. 이런 관점에서 보면, 모네의 그림은 참으로 가당치 않은 그림, 아니 그림도 되기 전의 미완성 상태에 불과했다. 화가가 성장기를 보낸 노르망디 해안의 르아브르에서 항구의 일출 풍경을 그렸다는 이 그림 속에는 과연 화면 상단에 달아오른 동전처럼 붙박여 있는 주홍색 태양 말고는 하나도 또렷한 것이 없다. 그러나 이 태양마저도 우리의 눈길을

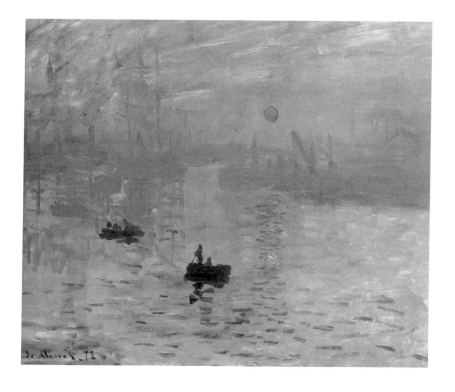

오래 잡지는 못하고, 화면 속의 모든 것은 동틀 녘의 희뿌연 색채 속에서 하염없이 흔들리고 있다. 서서히 어둠이 걷혀가는 하늘, 이른 아침 바다로 나가는 배들을 잔잔히 밀어내는 파도, 하늘로 피어오르면서 곧 흩어지는 연기, 그리고 수면 위에서 우리를 향해 퍼져 나오는 아침 해의 빛줄기까지. 따라서 윤곽이 뚜렷한 대상들을 전경-중경-후경으로 착착 멀어져가는 분명한 공간 속에 체계적으로 배치하고, 각 대상에는 고유한 색채들을 칠해야 훌륭한 그림, 아니 적어도 완성된 그림이라고 생각하는 고전주의의 입장에서는 이 그림이 드로잉과 원근법 같은 기본기도 갖추지 못한 한 풋내기 화가가 사물이 저마다 지닌 고유한 형태와 색채에 대한 분별도 없이 무턱대고 그어댄 거친 붓 자국의 범벅쯤으로 보였을 것이다.

그러나 르루아가 본 것과는 달리, 〈인상, 일출〉은 해가 떠오르는 시간, 바다에서 볼 수 있는 태양의 존재감과 일렁이는 물결에 부딪는 빛의 떨림을 생생하게 포착한 그림이다. 최근의 흥미로운 연구들에 의하면, 이런 효과는 모네의 그림이 일출의 장면이라는 대상이 아니라 그런 장면에서 우리 시각이 하게 되는 작용에 초점을 맞춘 결과다.

인간이 무언가를 본다고 할 때 시각의 범위는 좌우 약 100도 이내, 상하 약 60도 이내로 제한된다. 그런데 이 범위 안에 들어온다고 해서 모든 것이 다 선명하게 보이는 것도 아니다. 우리 눈에는 중심 시야와 주변 시야가 있기 때문인데, 중심 시야는 그림 10에서 빨간색으로 표시된 5~10도에 불과하다. 이 좁은 범위 안에 들어오는, 다시 말해 눈이 초점을 맞춘 범위 안의 대상만이 형태와 색채가 또렷하게 보인다. 중심 시야를 벗어나면 대상은 점점 흐리게 보이는데,

그림에서 초록색으로 표시된 좌우 50~60도, 상하 25~30도를 벗어나면 색채도 구별하지 못하게 된다. 나머지 주변 시야는 말하자면 색맹 지대이지만, 그래도 무언가가 어디에 있다는 것은 알 수 있다(그림 10).[7] 비록 정확한 색채와 형태를 보지는 못하지만, 주변 시

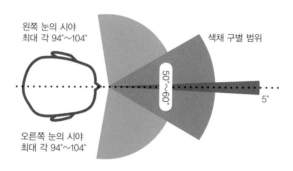

그림 10 수평 시야각(위)과 수직 시야각(아래)

야에서 작용하는 빛의 차이는 대상에 대한 시각적 인식의 출발점이다. 눈이 빛의 차이로 포착하는 공간 속 대상의 존재, 위치, 움직임은 대상에 관한 가장 기본적인 시각 정보를 제공하며, 빛의 현저한 차이가 대상에 주목해야 함을 환기할 경우 눈은 대상에 초점을 맞추어, 즉 대상을 중심 시야로 끌어들여 형태와 색채에 대한 구체적인 시각 정보를 수집한다.

이렇게 수집된 시각 정보는 뇌에서 처리되고 종합되지만, 빛과 색채의 처리는 뇌의 다른 부분들에서 각각 담당한다. 빛의 처리는 두정엽('어디 시스템')에서, 색채의 처리는 측두엽('무엇 시스템')에서 따로 이루어지는 것이다. 이런 시각 생리적 구조로 인해 우리 눈은 색채와 빛을 동시에 처리해야 할 때 곤란을 겪는다. 예컨대, 회색 원이 두 개 있다면 어느 것이 더 밝은지 알 수 있지만, 빨간색과 파란색 원이 두 개 있을 경우 두 색채가 다름은 분명하게 알 수 있는 데 반해, 어느 쪽이 더 밝은지는 알기 힘들다. 바로 이것이 모네의 〈인상, 일출〉에 숨은 비밀이다.

마거릿 리빙스턴이 밝혀낸 바에 의하면, 모네의 이 그림에는 여러 색채가 있지만 빛의 차이는 미미하다. 특히 색채상으로는 뚜렷하게 구별되어 보이는 태양과 그 주변의 구름은 이 그림을 그레이 스케일로 변환해서 빛의 차이만 남길 때 거의 구별이 되지 않는다. 이 말은 측두엽의 무엇 시스템에서는 청회색 구름 위의 주홍색 태양을 파악하지만, 두 색채 사이에 빛의 차이는 거의 없기 때문에 두정엽의 어디 시스템은 구름과 태양의 존재 및 위치를 제대로 파악할 수 없다는 뜻이다. 결국 태양은 그 선홍빛 밝은 색채에도 불구하고 어디 시스템이 그 정확한 위치를 파악할 만한 빛의 차이를 가지고 있지 못

하므로 화면의 초점이 되지 못한다. 그런데 이런 사정은 화면 전체에서도 대동소이하여, 어디 시스템은 요소들의 상대적인 위치를 파악하기 위해 하염없이 화면을 헤매지만 헛수고에 그치고 만다. 바로 여기서 태양, 구름, 물결이 모두 한곳에 고정되지 않고 한없이 흔들리는 듯 보이는 효과가 나오는 것이다.[8]

그렇다면 모네는 일찍이 19세기 중엽에 이런 시각 생리학의 사실들을 알고서 저런 그림을 그렸단 말인가? 응당 그렇지 않다. 리빙스턴의 연구 결과는 최근 몇십 년 사이에 눈부시게 발전한 뇌과학의 성과다. 그러나 두정엽과 측두엽, 어디 시스템과 무엇 시스템, 빛의 차이와 색채의 차이가 일으키는 시각의 상이한 작용 구조는 정확히 몰랐더라도, 모네는 광학과 색채학 등 우리의 시각 경험과 관련된 여러 과학에 진지한 관심을 갖고 있었다. 그 결과, 모네는 세상의 형태와 색채에 대한 모든 고정관념을 거부했다. 이를테면 사과는 둥글며 빨간색이고 풀은 뾰족하며 초록색이라는 사고를 거부했다. 물론 우리는 사과가 둥근 형태와 빨간 색채를 가진 사물임을 '안다'. 그러나 사과가 언제나 둥글고 빨갛게 '보이는' 것은 아니다. 주어진 고정관념이 아니라 인간의 눈이 특정한 빛의 순간에 본 바로 그 대상의 형태와 색채를 그리고자 했다는 점에서 모네는 마네의 뒤를 이어 대상으로부터, 세계로부터 한 걸음 더 멀어지는 작업을 했다고 할 수 있다.

마네와 모네의 작업은 1876년 스테판 말라르메(1842~1898)의 「인상주의 화가들과 에두아르 마네」에서 다시 한번 지지된다. 말라르메는 고전주의적 재현의 원근법에서 벗어난 마네의 원근법을 일본의 "예술적 원근법"과 비교하면서, "이것의 비밀은 절대적으로 새로운

과학에서, 그리고 그림을 잘라내는 방식에서 발견되는데, 바로 이것이 그림의 액자에다 상상적 경계의 매력을 부여한다"고 썼다. 뒤이어 그는 "액자의 기능은 그림을 고립시키는 것"이라고도 했는데, 그렇다면 액자에 의해 그림과 세계는 단절된다는 말이고, 액자 안의 세계는 상상의 세계라는 뜻이다.[9] 졸라가 회화의 물질적 특성을 강조했다면, 말라르메는 회화의 물리적 경계를 확정하고, 액자로 구획되는 그 물리적 경계 내부의 세계는 외부의 세계와 전혀 무관한 세계임을 주장했다. 이렇게 미술작품의 물리적 한계와 물질적 특성에 대한 주장이 토대가 되자, 이미지는 재현의 책임을 덜 수 있게 되었고, 대상 자체가 아니라 대상의 시각적 효과를 탐구하는 인상주의 같은 새로운 미술이 날개를 달게 되었다.

3

후기 인상주의:
묘사에서 분리된 색과 선

인상주의자들의 최우선적인 관심은 일시적인 빛과 순간적인 인상 같은 시각의 작용이었지만, 마네의 그림들과 마찬가지로 인상주의 그림들에도 재현의 흔적은 분명하게 남아 있다. 도시화와 산업화가 급속히 진행된 현대사회의 스펙터클과 여흥이 그런 흔적이다. 그래서 우리는 인상주의의 그림들에서 현대 문명의 산물들인 기차, 철교, 카페, 유원지 등의 모습을 알아볼 수 있는 것이다. 대상의 재현으로부터 멀어지면서도 재현의 흔적은 남아 있는 이런 상태는 인상주의 이후에 나타난 일련의 미술에서도 여전히 볼 수 있다. 그러나 19세기의 마지막 20년 사이에 나타난 이른바 후기 인상주의 미술은 대상의 재현보다 시각의 작용이라는 인상주의의 주제에 반발하거나 이를 심화시키면서, 그림의 화면을 세계로부터 더 멀리 떨어진 자율적인 공간으로 구축하는 데 이바지한다.

빈센트 반 고흐(1853~1890), 폴 고갱(1848~1903), 조르주 쇠라(1859~1891), 폴 세잔(1839~1906), 이 네 명의 화가가 인상주의와 맺고 있는 관계는 각각 다르다. 흔히 반 고흐와 고갱은 인상주의에 반발한 화가로, 쇠라와 세잔은 인상주의를 심화시킨 화가로 언급되곤 한다. 반 고흐와 고갱의 반발은 인상주의가 미술을 단지 눈의 문제로 축소시켰다는 데서 출발했고, 그래서 두 화가는 눈으로는 볼 수

위 그림 11

빈센트 반 고흐,
〈별이 빛나는 밤〉, 1889,
캔버스에 유채,
74×92cm

아래 그림 12

폴 고갱,
〈설교 뒤의 환상〉, 1888,
캔버스에 유채,
73×92cm

위 그림 13

조르주 쇠라,
〈그랑드 자트 섬의 일요일 오후〉, 1884~1886,
캔버스에 유채,
208×308cm

아래 그림 14

폴 세잔,
〈생 빅투아르 산〉, 1885~1895,
캔버스에 유채,
73×91.8cm

없는 정념과 환상의 세계를 그렸다. 반면에 쇠라와 세잔은 인상주의가 개시한 시각 작용의 탐구를 또한 각각 다른 관점에서 한층 더 근본적인 차원으로 밀고 나가는 작업을 한 것이 사실이다.

위의 그림들에서 보이듯이, 인상주의에 대한 네 화가의 반응은 각기 달랐다(그림 11, 12, 13, 14). 그럼에도 불구하고 이들의 작업은 하나의 공통점을 가졌으니, 색채와 선을 묘사의 기능에서 분리시켜 양자의 고유한 미학적 가치와 기능을 강조했다는 점이다. 이는 두께와 간격을 조정하여 특유의 표현적 효과를 창출한 반 고흐의 선이나, 마찬가지로 자체의 리듬을 가진 두꺼운 윤곽선과 평평하고 비모방적인 색면을 구사한 고갱의 화면, 또 순색과 보색 대비 구성을 통해 그림에 고요하고도 팽팽한 긴장감을 창출한 쇠라의 색채나, 화면에 대비되는 색채를 배분하고 이 색채들이 회화 표면 전체에서 공명하도록 함으로써 회화 자체의 에너지를 증대시키는 구축의 역할을 하도록 한 세잔의 화면이 구체적으로 보여준다.

그런데 이제 마네와 모네도 겪어본 다음이므로, 후기 인상주의 화가들은 아카데미와 대중의 환영을 받았을까? 전혀 아니었다. 1912년의 시점에서도 로저 프라이Roger Fry(1866~1934)는 후기 인상주의 화가들의 '서투른 묘사 능력'을 비난하는 대중의 반응에 맞서야 했다.

후기 인상주의 화가들에 대한 대중의 감정은 단지 그들이 이 화가들의 목적을 제대로 이해하지 못했다는 사실에서 기인한다. 즉 대중이 갖고 있는 당혹감은 전통에 대한 신념, 다시 말해 회화의 목적이란 자연 형태를 묘사하는 모방이라는 믿음에 깊게 뿌리 내리

고 있다. 그러나 후기 인상주의 화가들이 추구하는 것은 기껏해야 실제 모습을 베낀 흐릿한 그림자 같은 것을 보여주는 것이 아니라, 새롭고 명확한 실재에 대한 확신을 불러일으키는 것이다. 그들은 형태의 모방보다는 형태의 창조를 추구하며, 삶을 모방하기보다는 삶과 맞먹는 것을 찾아내려 한다. 그들은 그 논리적인 구조의 선명함과 질감의 긴밀한 통일성에 의해 실제 생활의 사물들이 우리의 실용적 활동에 호소하는 것과 똑같은 생생함을 지닌 어떤 것으로써 우리의 무관심적이고 관조적인 상상력에 호소하게 되는 이미지를 만들어내고자 한다. 실상 그들의 목표는 환영이 아니라 실재다.[10]

프라이의 개탄은 후기 인상주의라는 "창조적인 새로운 미술"이 영국에 뒤늦게 수용되고 또 그러면서도 제대로 이해되지 못하는 상황에 대한 것이었지만, 후기 인상주의의 수용은 그 미술이 출현한 프랑스라고 해서 순조롭지만도 않았다. 프랑스에서도 후기 인상주의의 네 대가가 수용되기 시작한 것은 20세기로 접어든 다음의 일[11]이었으며, 이 네 화가가 20세기 전반부에 펼쳐지는 전성기 모더니즘에 미친 영향도 각기 달랐다. 반 고흐와 고갱의 영향이 좀 더 간접적이었다면, 쇠라와 세잔의 영향은 상대적으로 직접적이었다고 할 수 있는데, 이는 반 고흐의 죽음이 너무 일렀고, 고갱은 너무 멀리 있었기 때문이다. 쇠라도 반 고흐와 마찬가지로 이른 죽음을 맞이했으나, 그에게는 폴 시냐크(1863~1935)라는 충실한 계승자가 있었던지라 상당한 영향력이 지속될 수 있었다. 반면에 세잔은 생전에 자신의 회고전(1904년 살롱 도톤)을 목격한 유일한 후기 인상주의자로서, 비록

2년간이기는 하나 전성기 모더니즘의 발전에 가장 큰 존재감을 떨친 화가로 자리 잡았다.

쇠라와 세잔은 인상주의가 개척한 시각성의 문제를 일단 수용했다는 것이 공통점이고, 이 점에서 반 고흐와 고갱 같은 다른 후기 인상주의 화가들과 구별된다. 그러나 이 두 화가가 남긴 그림들의 현저히 다른 모습이 보여주듯이, 인상주의에 대한 두 사람의 불만 혹은 대응은 상이한 것이었다. 쇠라의 불만은 인상주의가 탐구한 시각의 작용이 너무 체계적이지 못하다는 것이었다. 따라서 쇠라는 물감을 붓의 획과 점의 수준에서 빈틈없이 통제하며 표면을 구축하는 작업을 작품의 일차적인 요소로 삼았다. 이를 위해 그는 관찰된 형태를 도식화해서 화면을 세밀하게 계획하고 또 관찰된 색채를 분석한후 물감을 규칙적으로 찍어 표면을 마감했다. 여기서 뜻하지 않은 역설이 생겨났다. 세계의 관찰에서 출발한 그림이 세계와는 무관한 그림으로 귀결되었던 것이다.

쇠라는 그림 바깥의 세계를 시각 작용에 대한 탐구의 장으로 보았고, 그랬기에 세계를 더없이 주의 깊게 관찰했지만, 인상주의와 마찬가지로 세계 그 자체는 오직 단서였을 뿐이다. 노마 브루드Norma Broude에 의하면, 쇠라가 추구한 것은 시각 작용의 체계화된 진실이어서, 그의 이미지들은 묘사의 노역에서 풀려나게 된다.[12] 이 말은, 예컨대, 〈그랑드 자트 섬의 일요일 오후Un dimanche après-midi à l'Île de la Grande Jatte〉가 19세기 후반 파리의 시민들이 여가를 즐기던 특정 시공간을 보여주는 듯하지만, 그런 장면의 묘사적 재현은 이 그림의 요점이 아니라는 뜻이다. "모든 것을 틀 안에서 복합적으로 미묘하게 잰 다음 분배"[13]했던 쇠라의 목표는 그림이 제공하는 자극과 관

람자가 지각하는 결과 사이의 격차를 가능한 한 줄이는 것이었다. 캔버스의 정당성은 이렇게 통제되고 계산된 시각적 효과를 생산하는 능력에 있다고 본 것이다. 방점이 이동했다. 캔버스와 그것이 묘사하는 저 바깥세계와의 대응으로부터 캔버스와 그것을 보는 관람자 사이의 대응으로! 그랬으니, 쇠라가 회화에서 대상 자체든, 대상의 인상이든, 그림 바깥의 무언가를 기록하고 묘사하는 능력에 주안점을 두지 않았음은 확실하다. 결국 쇠라에게 회화란 우선 이미지이며 무언가에 대한 이미지라는 것은 오로지 부수적이거나 이차적인 것일 뿐이게 된다.

여기서 말라르메가 이야기했던 그림의 틀, 즉 액자의 기능은 더없이 중요해진다. 그림의 경계로서 액자가 작품과 작품 바깥을 분리하고 구별한다는 것을 쇠라는 액자에까지 점묘법을 구사함으로써 확실히 했다(그림 15). 그림 내부에 배분된 색채들과 액자의 색채들은 공명한다. 이는 액자가 더 이상 그림의 안쪽과 그 바깥을 연결하는 창문틀이 아니라, 바깥세계를 끊어내는 그림의 일부라는 뜻이다. 쇠라는 주체의 시각 경험 속에서 일어나는 매개의 과정을 생리학적으

그림 15

조르주 쇠라,
〈그랑드 자트 섬의 일요일 오후〉,
액자 세부

로 연구했고,[14] 시각의 작용을 체계적인 탐구에 이성적으로 종속시킴으로써 캔버스를 잠재적으로 추상화했다. 브루드가 말했듯이, 오직 색채, 명도, 점, 선의 예측 가능하고 측정 가능한 결합만으로 미술작품의 정서적 내용, 즉 미적 감동을 확립하고 전달하고자 했다는 점에서 "쇠라는 예언자적으로 현대적"[15]이었다.

쇠라의 작품은 빛의 굴절을 점묘의 '체계'로 기록하여 시각 작용에 대한 인상주의의 '직관'을 '진리' 차원으로 끌어올리고자 했는데, 이 점에서 이른바 신인상주의는 인상주의의 발전적 계승이라 할 수 있다. 반면에 세잔과 인상주의의 관계는 계승보다 반발의 측면이 더 강하다. 세잔이 인상주의에 품었던 불만은 인상주의가 시각의 활동에 지나치게 매혹되었다는 데 있었기 때문이다. 세잔도 고갱이나 반 고흐처럼 눈에 보이는 것 너머의 실재를 믿었다. 그러나 세잔의 실재는 정념이나 환상이 아니라 감각적 현상 너머에 있는 추상적 실재였고, 이 실재는 근본적이어서 변치 않는 견고한 형태였다. 인상주의에서 해방된 순수한 색채를 가지고 인상주의가 허물어뜨린 대상의 근본적인 형태를 그림에 복원하는 것, 인상주의의 색채로 푸생과 같은 견고한 그림을 그리는 것, 이것이 세잔이 추구한 작업이었다.

이를 위해 세잔도 쇠라와 마찬가지로 세계의 관찰에서 출발했다. 그러나 시각 작용을 치밀하게 분석하여 체계적으로 기록하면 되었던 쇠라와 달리, 세잔에게는 현상적 경험에 대한 감각seeing과 추상적 실재에 대한 인식knowing 사이의 격차를 메꾸는 것이 문제였다. 이 격차를 세잔은 근본으로 환원된 시각적 형태로 뛰어넘고자 했는데, 이른바 원구, 원통, 원추라는 세잔의 유명한 형태들이 그것이다. 이 기하학적 형태들은 자연 속에 매우 구체적이고 특정한 절대자들

이 현존한다는 그의 믿음[16]을 시각화한 것이다. 그러나 이를 통해 세잔도 쇠라와 마찬가지의 역설에 봉착하게 된다. 현상적 경험 너머의 추상적 실재를 특정한 형태로 시각화하는 과정은 관찰된 세계를 재현하는 작업이기보다 세잔이 믿은 기하학적 형태를 그 형태에 적합한 기하학적 붓질로 화면에 구축하는 작업이었기 때문이다. 세잔의 집요한 관찰이 말해주듯이 그의 모델은 캔버스 바깥에 있었다. 그러나 세잔의 모델은 "외양의 베일 밑에 감추어진 실재"[17]였고 그는 화가였기에, 이러한 실재를 화면에 구현하는 작업은 화가가 물리적으로 구사할 수 있는 매체, 즉 캔버스와 물감으로 나타낼 수 있는 특정한 조형적 형태로 변형될 수밖에 없었다. 이에 따라 캔버스의 틀 안에서 이루어진 형태들의 배열은 대상을 묘사하는 것이 아니라 캔버스 내부의 공간을 조직하는 형태와 색조들의 이행이 된다(그림 16).[18] 관찰을 바탕으로 했으되 조형적으로 변형된 세잔의 시각적 형

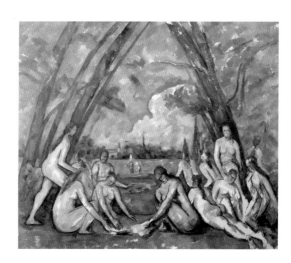

그림 16

폴 세잔,
〈미역 감는 사람들〉,
1898~1905,
캔버스에 유채,
208×249cm

식은 추상의 맹아가 되며, 회화에 완전성과 자율성을 부여하고, 회화의 개념적/인식적 기능을 묘사적/재현적 기능보다 훨씬 더 중요하게 부각시키는 결과로 귀결되었다.

1940년의 유명한 에세이 「더 새로운 라오콘을 향하여」에서 그린버그는 "아방가르드 회화의 역사는 그 매체의 저항에 점진적으로 굴복해간 역사다…… 이러한 굴복의 과정에서 회화는 모방……을 제거"[19]했다고 썼다. 과연 초기 모더니즘의 전개를 보면, 그림은 세계(의 재현으)로부터 분명히 점점 더 멀어지기 시작했다. 벌거벗은 여체, 항구의 일출, 휴일의 유원지, 프랑스 남부의 산 등, 재현의 흔적은 아직 남아 있지만 재현적 사실성은 눈에 띄게 떨어지고 있다. 이렇게 그림과 세계의 관계가 희미해지면서 강화된 것이 그림과 그림 사이의 관계다. 이는 그림의 의미가 이제 그림이 재현하는 저 바깥의 세계가 아니라 그림 자체로, 즉 그림의 물리적 조건에 대한 탐구와 조형적 요소의 운용으로 선회하면서 일어난 당연한 결과다. 여기에서 중요해진 것이 연작이다.

가령 모네가 1892년과 1893년 사이에 그린 〈루앙 대성당〉 연작(그림 17)을 보자. 모네는 프랑스 고딕 양식의 걸작인 루앙 대성당 앞에 임시 화실을 차리고 두 해에 걸쳐 30점 이상을 그렸다. 이후 1894년에는 자신의 화실로 돌아와 마무리 작업을 했고, 그 가운데 20점을 가려 뽑아 1895년에 전시를 했다. 말할 필요도 없이, 이 연작은 모두 루앙 대성당이라는 동일한 소재를 그린 것이나, 수십 점에 이르는 이 연작 가운데 동일한 그림은 하나도 없다. 모네가 그린 것은 성당 자체가 아니라 이 유명한 성당에 부딪히는 빛의 효과였기 때문이다. 인상주의자로서 모네의 관심은 빛의 변화와 그에 따른 우리 시

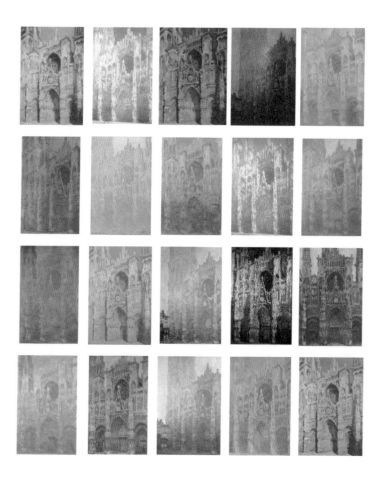

그림 17

클로드 모네,
〈루앙 대성당〉,
연작 20점,
1892~1894,
캔버스에 유채,
여러 크기

지각의 변화를 그림에 담아내는 것이었는데, 따라서 모네의 주제는 그림의 소재가 무엇이든 간에 빛의 변화와 효과라고 할 수 있다.

〈루앙 대성당〉 연작은 시시각각 달라지는 빛의 미묘한 변화 및 효과라는 모네의 주제를 영원이 다하도록 변치 않을 것 같은 견고한 석조 건물과 대비시켜 극적으로 드러냈기에, 모네가 이전에 그린 어떤 연작보다도 더 탁월하게 이 인상주의 대가의 관심사를 강렬하게 부각시킨다. 그러나 이보다 더 중요한 것은 물리적으로 동일한 성당 건물을 변화무쌍한 빛의 변화에 따라 상이하게 그려낸 이 그림들이 결국은 색채와 명도의 차이를 통해 그 변화를 캔버스에서 구성해낸다는 사실이다. 요컨대, 이 연작에 속한 〈루앙 대성당〉 수십 점을 새벽, 정오, 황혼, 맑은 날, 흐린 날 등등 상이한 빛의 조건에 따라 달리 보이는 루앙 대성당의 모습으로 각각 특화시키는 것은 주로 색채와 명도의 차이다. 이러한 연작에서 그림의 정체와 의미는 그림들에 아직 남아 있는 세계 속의 어떤 대상이 아니라 캔버스들 사이의 차이의 관계가 결정한다(그림 17).

그림과 세계의 관계가 아니라 그림과 그림 사이의 관계, 특히 차이의 관계가 그림의 의미작용에서 점점 더 큰 역할을 하게 되는 것은 모더니즘 순수 미술의 발전도상에서 결정적인 변화다. 따라서 이런 변화는 〈루앙 대성당〉이나 〈생 빅투아르 산〉 같은 동일 화가의 동일 소재 연작들에서 나타난 형식적 차이만이 아니라 동일 주제를 다룬 서로 다른 화가들의 작품에서 일어난 주제의 변형에서도 찾아볼 수 있다. 비너스 누드화의 전통을 매춘부의 벌거벗은 나신으로 전복한 마네의 〈올랭피아〉가 촉발한 후대의 그림들이 좋은 예다.

우선, 고갱이 타히티에서 그의 어린 현지 처 테하마나를 모델로

삼아 그린 〈저승사자가 지켜본다Spirit of the Dead Watching〉(1892, 그림 19)가 있다. 〈올랭피아〉를 사진으로 찍어 간직했을 뿐만 아니라 직접 캔버스에 모사(그림 18)하기까지 해서 타히티로 가져간 고갱은 〈저승사자〉를 그릴 때 〈올랭피아〉를 이용했으나, 참조·경의·차이의 방법으로 선례를 추월했다. 그리젤다 폴록Griselda Pollock은 이를 '아방가르드의 책략'이라고 보았는데, 이 책략에서 핵심은 전도다. 우선 인물들이 전도되어 있다. 백인 매춘부가 흑인 원시인 소녀로 바뀌었고, 하녀는 저승사자로 대체되었다. 이런 전도는 시선과 자세에서도 찾아볼 수 있다. 올랭피아는 정면을 향한 자세로 관람자의 시선을 똑바로 되받아치지만, 테하마나의 비스듬하고 불분명한 시선은 그다지 도전적이지 않으며, 엉덩이를 드러내고 양손을 베개에 바짝 붙

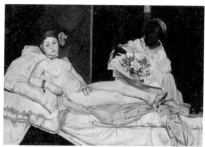

그림 18

폴 고갱,
〈올랭피아〉 모사화,
1890, 캔버스에 유채,
89×130cm

그림 19

폴 고갱,
〈저승사자가 지켜본다〉,
1892, 캔버스에 유채,
116.1×134.6cm

인 채 침대에 엎드린 자세는 〈올랭피아〉가 주장했던 여성의 성적인 주도권을 남성 관람자에게 돌려놓는다. 그렇다고 해서 〈저승사자〉가 여성의 성적 대상화와 남성의 성적 지배를 확실히 했던 먼 옛날 누드화의 전통으로 되돌아간 것은 물론 아니다. 고갱의 테하마나에서는 여성의 권력이 제거되어 있지만 남성의 성적 지배는 저승사자라는 종교적 요소로 인해 저지되거나 회피되고 있다. 결국 〈저승사자〉는 성적 지배를 소망하는 하나의 꿈일 뿐 실제가 아니며, 실제 삶이 결여한 성적 지배의 느낌을 보상하는 것일지도 모른다는 게 폴록의 해석이다. 고갱이 비밀스럽게, 어쩌면 무의식적으로 품고 있던 불안감이나 양가적 감정을 바탕으로 작용하는 이 작품은 성적 지배에 대한 남성의 욕망과 여성 신체에 대한 남성의 공포를 동시에 드러내는 양가적 누드, 누드화 전통의 또 다른 현대적 변형이다.[20]

고갱이 〈저승사자〉에서 원시인의 검은 신체로 변형된 누드를 통해 다룬 양가감정, 즉 성적 욕망과 죽음의 공포는 앙리 마티스가 1907년에 그린 〈청색 누드(비스크라의 기념품)The Blue Nude(Souvenir of Biskra)〉(그림 20)에서 한층 더 증폭된다. 이 작품은 마네의 매춘부와 고갱의 원시인을 결합한 것인데, 이는 올랭피아의 자세를 다시 이용하면서도 왼쪽 다리를 관람자 쪽으로 비틀어 엉덩이를 두드러지게 만듦으로써 마네와 고갱을 모두 참조한 점에서 분명하다. 그러나 마티스의 매춘부/원시인은 다른 원시주의적 요소를 도입하여 두 선배를 모두 넘어선다. 〈저승사자〉에서 고갱이 여성의 신체에 대한 성적 환상을 희석하는 데 저승사자라는 죽음의 공포를 이용했다면, 마티스가 이용했던 것은 아프리카 가면이라는 이질적인 요소였던 것이다. 야자수가 늘어선 배경이나 그 배경의 곡선들과 호응하게끔 팔

그림 20

앙리 마티스,
〈청색 누드(비스크라의 기념품)〉,
1907, 캔버스에 유채,
92.1×140.3cm

그림 21

파블로 피카소,
〈아비뇽의 아가씨들〉,
1907, 캔버스에 유채,
243.9×233.7cm

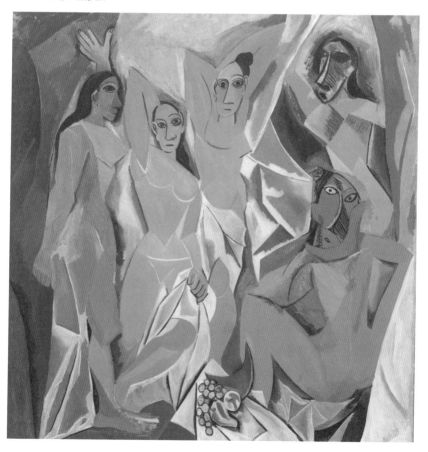

을 구부리고 엉덩이를 들어올려 섹슈얼리티를 강조하도록 변형된 이 여성의 신체는 오달리스크를 연상시켰으나, 마티스는 이 원시적 신체의 연원이 오리엔트가 아니라 아프리카임을 분명히 했다. 이 점을 강조하기 위해 그는 작품 발표 후 무려 25년 가까이 지난 다음인 1931년 〈청색 누드〉에 부제를 붙였는데, 알제리아의 한 지방 이름을 넣은 '비스크라의 기념품'이 그것이다.[21]

1907년의 앙데팡당전에서 발표 당시 마티스의 〈청색 누드〉가 불러일으켰다는 충격과 논란을 오늘날 실감하기는 어렵다. 피카소와 더불어 전성기 모더니즘의 견인차가 된 마티스의 모든 작품은 우리에게 이미 고전이 되었기 때문이다. 그렇더라도 당시에 실재했던 충격과 논란의 초점이 누드의 얼굴에 있었을 것임은 어렵지 않게 짐작할 수 있다. 섹슈얼리티를 강조하는 백인 여성의 몸에 아프리카 가면의 원시적인 얼굴이라니! 마티스 자신 또한 〈청색 누드〉에 쏟아지는 비난에 대해 "만약 내가 이런 여성을 길에서 만났다면 두려움에 차 도망 갔을 것"[22]이라 했다고 전한다. 그러나 마티스는 이 낯선 원시인의 얼굴에 올랭피아의 시선까지 곁들이지는 않았다. 그랬으므로 앞의 말에 바로 뒤이어 "무엇보다 나는 인간을 창조한 것이 아니라 그림을 그린 것이다"[23]라는 회피성 항변을 덧붙일 수 있었을 것이다.

그러나 마티스의 〈청색 누드〉에서 자극을 받아 제작된 피카소의 〈아비뇽의 아가씨들Les Demoiselles d'Avignon〉(1907, 그림 21)에는 이런 회피가 전혀 없다. 피카소 역시 마티스처럼 마네와 고갱을 모두 참조하여 매춘부와 원시인을 한 형상에 용해시켰으나, 마티스보다 훨씬 더 근본적인 방법으로 이 매춘부/원시인 누드를 전복함으로써 마네, 고갱, 마티스를 모두 넘어섰던 것이다.

우선 〈아비뇽〉에서는 누드가 누워 있지 않다. 마네, 고갱, 마티스가 유지했던 누운/엎드린 수평의 누드는 수직의 누드로 일어섰거나 똑바로 앉아 있고, 더욱이 하나가 아닌 다섯이다. 다음으로 등신대를 훌쩍 넘는 크기(243.9×233.7센티미터)의 화면을 가득 채운 이 다섯 누드는 여성 신체의 모든 측면을 다 보여준다. 가운데 둘의 신체는 정면, 가장자리 둘의 신체는 좌우 측면, 나머지 앉아 있는 신체는 후

그림 22

파블로 피카소,
〈아비뇽의 아가씨들〉, 세부

그림 23 고대 이베리아 조각 두상(좌), 아프리카 팡족의 가면(우)

면을 보이고 있다. 이 다양한 신체의 방향과 더불어 피카소가 누드의 얼굴에 도입한 원시주의도 한 가지가 아니다. 거기에는 아프리카 가면뿐만 아니라 고대 이베리아 조각의 두상도 참조되어 있다. 이 원시적인 얼굴들이 바라보는 방향도 여러 가지다(그림 22).

언뜻 산만해 보이는 이런 다양성에도 불구하고 〈아비뇽〉의 누드들은 관람자와 명백히 대치한다. 마네의 〈올랭피아〉에서 등장했던 냉정하고 직접적인 응시를 이 누드들이 가지고 있기 때문이다. 결국 피카소의 이 유명한 누드화는 서양 누드화 전통의 종합이자 전복이 된다. 이 누드화는 남성 관람자에게 성적 욕망의 대상인 여성 신체의 모든 면을 종합적으로 보여주는 것 같지만, 장면의 통일성[24]과 양식적 통일성이 제거되어 누드들은 각각 고립되고 차이가 강조되면서, 관람자와 맞설 뿐만 아니라 나아가 관람자를 위협하는 것이다. 부릅뜬 눈으로 화면 바깥을 응시하는 〈아비뇽〉의 매춘부/원시인들은 관람자의 시선을 강력하게 끌어들인 후 그대로 받아치며, 이를 통해 누드화 전통에 내재한 관람자의 정체와 위치를 숨김없이 드러낸다. 남성이고, 이성애자이며, 관음의 위치를 통해 성적 지배를 욕망하는 관람자.[25] 이로써 피카소는 마네가 시작한 르네상스 누드화 전통에 대한 전복을 그 어떤 유보도, 그 어떤 은폐도 남기지 않고 완전하게 수행했다고 할 수 있다.

형식의 측면에서 또 주제의 측면에서 이렇게 세계가 아니라 다른 그림을 참조하고 나아가 넘어서는 그림들, 따라서 세계와의 관계에서 의미를 획득하는 것이 아니라 그림들 사이의 차이에서 의미를 발생시키는 그림들! 이런 그림들의 연쇄를 통해 초기 모더니즘은 재현의

전통을 대체하는 새로운 미술의 전통에 초석을 놓았다. 순수 미술이라는 현대 특유의 전통이 그것이다.

마네가 〈올랭피아〉를 통해 초기 모더니즘의 물꼬를 튼 1863년, 같은 해에 보들레르가 「현대 생활의 화가」를 발표했다는 사실은 의미심장하다. 제목이 말해주듯이, 이 글에는 현대 화가란 어떤 존재이며, 그는 어떤 목표와 방법을 추구해야 하는지가 제시되어 있기 때문이다. 그런데 현대 미술의 역사에서 중요한 이정표로 꼽히는 이 글에서 보들레르가 '현대' 화가로 거론한 인물은 마네가 아니라 콩스탕탱 기Constantin Guys(1802~1892)라는 신문 삽화가다. 크림 전쟁의 통신원이었던 기는 20세기로 접어들면 보도사진가가 하게 될 역할을 했던 인물이다. 아직 사진을 신문에 기사와 함께 인쇄하는 사진제판술의 발달이 미흡했던 시절, 그는 전쟁 같은 역사적 사건의 현장에 파견되어 뉴스 가치가 있는 중요한 순간들을 신문사에 그려 보내는 일을 했다.

그러나 기가 그린 모든 삽화가 전쟁 장면에만 국한되는 것은 아니다. 보들레르가 총 13절로 나누어 쓴 「현대 생활의 화가」에서 조목조목 칭찬하고 있듯이, 기는 당시 유행하던 의상과 화장법, 댄디와 매춘부, 화려한 행사들과 마차에 이르기까지 자신이 살던 19세기 당시의 생활 풍속 또한 대단히 풍부하고도 세밀하게 그린 화가였다. 과연 기는 "현재의 풍속화"를 세세히 그려내는 데 특출했다.[26] 그러나 이 특출함은 보들레르가 '무슈 게Monsieur G'를 '현대 화가'로 상찬한 절반의 이유일 뿐이다. 왜냐하면 "현재를 그린 그림으로부터 우리가 얻게 될 즐거움은 현재를 두르고 있는 아름다움에서만이 아니라 현재의 근본적인 특질로부터도 기인"[27]하기 때문이다. 따라서 현대 화가는

상황이 지나면 사라지는 즐거움과는 다른, 더 일반적인 것을 목표로 삼는다…… 그가 찾는 것이 현대성인데…… 그는 유행이라는 역사에서 시를 추출하고, 일시적인 것에서 영원한 것을 증류하는 작업을 한다.[28] (강조는 필자)

이것이 바로 「현대 생활의 화가」에서 가장 유명한 구절, 인구에 회자되지만 정확히 이해되는 일은 드문 보들레르의 '현대성' 개념이 의미하는 바다.

'현대성'으로 내가 의미하는 것은, 예술의 절반인 일시적인 것, 사라져가는 것, 우발적인 것과 나머지 절반인 영원한 것, 변하지 않는 것이다.[29]

다시 말해, 보들레르가 제시하는 '현대성'이란 역사적이면서 또 초역사적인 것이다. 독창성의 원천은 언제나 '현재'이지만, 그 현재의 근본 특성을 추출할 때에만 역사적 현재는 시적 현재, 미학적 현재, 영원한 현재로 비상하여 초역사적 현재가 된다. 역사적 차원과 시적 차원의 이중 구조로 결합된 보들레르의 '현대성' 개념은 그가 말하는 미의 이중 구조와도 대응한다.

미가 빚어내는 인상은 하나이지만, 미는 필연적으로 언제나 이중으로 구성되어 있다…… 영원하고 불변하는 요소와 시대, 유행, 모럴, 혹은 열정, 아니면 이 네 가지 모두일 수도 있는 상대적이고 상황적인 요소로……[30]

그런데 "상대적이고 상황적인 요소", 즉 역사적 현재로부터 "영원하고 불변하는 요소", 즉 시적 현재를 추출 내지 증류하는 방법은 무엇인가? 이는 파리의 만보자 무슈 게의 작업 방식이 알려준다. 기는 역사적 현재의 거리로 나아가 '지금' 속을 만보하면서 그 일시적 현재의 면면들을 풍부히 관찰하지만, 그 현재의 외면을 단순히 '모사'하는 것은 아니다. 그는 화실로 돌아와 '기억'에 잠기며, 이 기억의 그물망을 통해 현재의 근본 특성을 추출한다. 즉 이 현대 화가는 "기억으로 그리는 것이지 모델에 따라 그리는 것이 아니다."[31] 이때 결정적인 작용을 하는 것이 예술가의 상상력이다. 상상력은 "관찰 가능한 외양의 진부함을 뛰어넘어 순간성과 영원성이 하나가 되는 상응correspondence의 세계로 뚫고 들어가는"[32] 마음의 능력인 것이다.

이렇게 상상력을 중시하므로, 현대 미술을 바라보는 보들레르의 미학은 당연하게도 리얼리즘을 거부한다. 하지만 그렇다고 해서 "보들레르의 [미학적] 현대성이 또 하나의 현대성, 즉 부르주아지의 역사적 현대성과 단절되어 있는 것은 아니다."[33](괄호와 강조는 필자) 칼리네스쿠가 지적하듯이, 이 점은 강조되어야 한다. "보들레르 이후, 현대성의 미학은 모든 종류의 리얼리즘과 대립하는 상상력의 미학으로 일관"[34]해왔기 때문이다.

그러나 보들레르에게서 미학적 현대성이 역사적 현대성과 분리되어 있지 않음은 사실 당연한 일이다. 보들레르의 관점에서, 미학적 현대성은 미, 예술이 그러하듯이, 역사와 시의 이중 구조로 이루어져 있기 때문이다.

예술의 이중성은 인간의 이중성에서 나온 숙명적 결과다. 원한다

면, 영원히 남게 되는 부분은 예술의 영혼이고, 변화하는 요소는 예술의 육체라고 여겨보라.[35]

초기 모더니즘의 시대를 살았던 위대한 시인의 말이다. 역사와 시의 결합, 좀더 정확하게 말하자면, 상상력에 의한 역사의 시적 고양을 미학적 현대성으로 보았던 보들레르의 관점은 초기 모더니즘을 뒤이은 20세기의 전성기 모더니즘에서도 지속되었을까?

2

전성기 모더니즘

세계와 단절한
순수 미술의 등장

1904년은 67년에 이르는 생애 대부분을 인정은커녕 이해조차 받지 못한 채 괴로움과 외로움에 시달리며 살았던 세잔이 평생 처음으로 빛을 본 해다. 세잔의 작품으로만 이루어진 전시회(베를린, 파리)가 열렸고, 인상적인 비평이 발표되었으며(에밀 베르나르), 1895년부터 그를 후원했던 유일한 화상 앙브루아즈 볼라르(1866~1939) 외에 다른 화상들도 투자를 시작했던 것이다. 이렇게 상승세를 타기 시작한 세잔의 명성은 1906년 10월 그가 사망할 무렵까지 대단한 영향력을 행사했다. 파블로 피카소(1881~1973)와 더불어 20세기의 벽두 유럽 모더니즘의 쌍두마차가 되는 앙리 마티스(1869~1954)는 세잔을 "회화의 신"이라고까지 칭했을 정도다.[1] 그러나 마티스가 야수주의Fauvism라는 자신의 독자적인 화풍을 발전시키는 데는 세잔뿐만 아니라 쇠라, 반 고흐, 고갱까지 후기 인상주의 4인방 전체가 영향을 미쳤다. 고갱이 사망한 1903년부터 세잔이 사망한 1906년 사이에는 반 고흐, 고갱, 쇠라의 회고전이 각각 여러 번 개최되었는데, 마티스는 후기 인상주의 전시회를 빼놓지 않고 보러 다니고 구매한 작품을 연구하면서 이 네 미술가가 기틀을 닦은 모더니즘의 기초를 습득했다. 이 가운데서 마티스에게 가장 먼저 결정적인 영향을 미친 것은 쇠라의 분할주의다.

1

재현 체계의 전복

1_앙리 마티스: 선, 면, 색의 해방

쇠라는 1891년 요절했지만, 그가 개발한 분할주의는 시냐크를 통해 마티스 등에게로 전해졌다. 특히 마티스에게는 시냐크가 1898년에 잡지 『라 르뷔 블랑슈La Revue blanche』에 연재한 글 「외젠 들라크루아에서 신인상주의까지D'Eugène Delacroix au néo-Impressionism」가 중요했는데, 이 글은 '분할주의' 혹은 '신인상주의'로 불리던 쇠라의 방법을 소개했을 뿐만 아니라 19세기 이후 전개된 미술의 '새로움'을 계보학적으로 추적했기 때문이다. 이 글에서 시냐크가 강조한 것은 들라크루아, 인상주의를 거쳐 신인상주의에서 이루어진 순색의 해방이었다.[2]

시냐크의 글을 접한 1898년부터 마티스는 분할주의를 따르려는 시도를 시작했다. 그러나 1898년은 물론 이듬해에도 마티스의 그림은 여전히 칙칙한 인상주의 화풍에서 벗어나지 못했다. 격정적인 붓질과 두터운 임파스토는 그렇다 해도 무엇보다 물감이 캔버스에서 혼합되는 것이 문제였다(가령, 〈코르시카 풍경〉, 1898). 분할주의의 절차를 곧이곧대로 따라 해보는 것도 신통치 않았다(가령, 〈누드 습작〉, 1899). 그러나 이 과정에서 마티스는 후기 인상주의 전체를 이해하려는 의지를 불태우게 됐으며, 빚을 지면서까지 후기 인상주의 화가들의 작품을 구입했다.[3] 곧 마티스는 후기 인상주의 네 대가의 공통

점을 파악하게 되었는데, 그것은 이 미술가들이 모두 색채와 선을 묘사의 기능에서 분리시킬 수 있는 가능성을 보여주었다는 점이다.

하지만 정작 중요한 것은 그다음이었다. 색채와 선을 묘사로부터 떼어낼 수 있다고 한들, 분리 자체가 능사는 아니었기 때문이다. 색과 선을 가지고 무언가를 묘사하지 않으면서, 그럼에도 그림이 되게 하는 방법을 찾아야 했다. 마티스가 깨달은 것은 색채와 선을 묘사에서 해방시킨 후 새롭게, 즉 묘사와는 무관하게 재조합하는 길밖에 없다는 사실이었다. 더불어, 마티스는 쇠라가 남긴 유산도 분할주의 자체가 아님을 깨달았다.[4] 빛에 대한 시각 경험을 실험실의 과학자처럼 분석하고 자신이 분석한 내용을 물감의 색채를 통해 합성하고자 한 쇠라의 유산에서 마티스가 본 것은 회화의 물질적 요소들을 자율적으로 구사하여, 자연의 모방이 아니라 순수한 미적 구성으로 회화를 만들어내는 모더니즘의 이상이었다.

마티스는 다시 시작했고, 분할주의와 더불어 다른 후기 인상주의의 기법들도 실험했다. 시냐크의 초대를 받아 간 남프랑스 해변의 생트로페에서 시작했지만 파리로 와서 완성한 〈사치, 고요, 쾌락Luxe, Calme et Volupté〉(1904~1905, 그림 24)은 기본적으로 분할주의를 따른 작품이다. 그러나 이 그림에는 벌써 분할주의 체계에 반하는 진한 윤곽선이 꿈틀거리며 나타나 있어 마티스가 더 이상 이 체계에 종속된 채 머물고 있지 않을 것임을 예고한다.

분할주의에서 이탈하는 작업은 1905년 여름에 집중적으로 나타났다. 마티스가 스페인과의 접경지대에 있는 남프랑스 해안 도시 콜리우르에서 그해 여름에 그린 여러 작품, 예컨대, 〈콜리우르의 집들 Les Toits de Collioure〉 〈콜리우르의 실내Collioure Interior〉 〈열린 창문, 콜

그림 24

앙리 마티스,
〈사치, 고요, 쾌락〉,
1904~1905,
캔버스에 유채,
98.5×118.5cm

그림 25

앙리 마티스,
〈모자를 쓴 여인〉,
1905, 캔버스에 유채,
80.7×59.7cm

리우르Open Window, Collioure〉〈콜리우르 근처의 풍경Landscape near Col-lioure〉〈모자를 쓴 여인Woman with a Hat〉〈마티스 부인의 초상(녹색선)Portrait of Madame Matisse(The green line)〉을 보면 분할주의적인 붓질이 점차 사라지고 있음을 알 수 있다. 순색과 보색대비 구성을 통해 색채로 그림에 긴장감을 준다는 점에서는 분할주의가 유지되고 있으나, 쇠라는 물론 세잔도 사용했던 일률적인 붓질은 자취를 감추었다. 그 대신 눈에 띄게 등장한 새로운 요소들은 누구라도 고갱을 연상시킬 수밖에 없는, 평평하고 비모방적인 색면들과 두꺼운 윤곽선이다(〈콜리우르의 실내〉〈열린 창문, 콜리우르〉〈마티스 부인의 초상〉). 또한 콜리우르의 그림들에서는 자체의 리듬을 가지고 있으며 두께와 간격에 차이를 두어 다른 효과를 빚어내는 선들도 나타나기 시작했는데(〈콜리우르 근처의 풍경〉〈콜리우르의 집들〉〈모자를 쓴 여인〉), 이는 반 고흐와 연관되는 요소라 할 것이다. 그러나 마티스가 콜리우르에서 돌아온 후 1905년 가을 살롱 도톤에 출품해서 이른바 야수주의 스캔들을 일으킨 이 작품들에 가장 근본적인 영향을 미친 것은 세잔이다.

회화의 표면은 하나의 장으로서 완결되어야 한다고 생각했던 세잔의 그림에서는 표면 위의 모든 요소가, 심지어는 색칠이 되지 않은 하얀 부분까지도, 회화의 에너지를 증대시키는 구축적 역할을 담당한다. 분할주의에서 탈피하기 위해 마티스가 채택했던 것이 바로 이 생각이다. 이에 따라 마티스의 그림들에서는 어느 경계선에서 출발하여 색채 대비의 법칙에 따라 예정된 순서대로 무수한 점을 참을성 있게 채워나가는 분할주의가 사라지고, 표면에 대비되는 색채를 배분함으로써 색들이 표면 전체에서 공명하도록 구축된 화면이 나

타났다. 또한 마티스는 색채와 드로잉이라는 전통적인 대립을 제거하고 양자를 통합한 세잔도 받아들였다. "색채에서 가장 중요한 것은 관계다. 관계를 통해 그리고 오직 관계에 의해서만 드로잉은 실제의 색이 아닌 다른 강렬한 색으로 채색 가능하다."(세잔) 색채의 관계와 드로잉에 대한 세잔의 사고는 마티스에게서 면의 분할이 그 자체로 색채와 관계가 있다는 발견으로 이어진다. 비례가 조금만 달라져도 변조되는 것이 색이기 때문이다. 여기서 그 유명한 마티스의 원칙이 나왔다. "1제곱센티미터의 파란색은 1제곱미터의 파란색만큼 파랗지 않다." 이 말은 색채 간의 관계가 표면에 칠해진 양surface-quatity의 관계라는 것, 즉 색채의 질은 곧 양이 결정한다는 뜻이다.[5]

마티스의 독립에 세잔이 미친 영향은 이렇듯 컸으나, 두 사람의 그림은 무척 다르다. 야수주의 작품들에서 선과 색채는 묘사의 기능에서 완전히 분리되어 있다. 예컨대, 〈모자를 쓴 여인〉(그림 25)에서 목에 채색된 날카로운 주홍색, 팔레트 모양의 부채, 무지개색 얼굴, 얼룩덜룩한 배경, 무정형의 부케로 해체된 모자, 단축된 신체 표현 등은 화가 앞에 있던 인물을 묘사(고전주의)하는 것도, 그 인물에 부딪는 빛의 효과를 묘사(인상주의)하는 것도, 그런 시각 경험 이면에 있을 법한 근본적인 형태를 묘사(세잔)하는 것도 아니다. 화면 전체에 분포된 보색의 색채쌍과 상이한 형태의 선들은 작품을 시각적으로 구성하고 활성화하며 팽창시키는 역할을 할 뿐이다.

"야수주의는 20세기의 모든 혁명 중에서 가장 준비가 잘된 것이었다"[6]라는 로런스 고윙Lawrence Gowing(1918~1991)의 말은 실로 지당하다. 마티스에 관한 한 야수주의는 후기 인상주의의 네 흐름을 종합한 것이었으며, 이는 1898년부터 시작되어 무려 7년이 지난 후

1905년에 완성되었기 때문이다. 그런데 고갱의 말만큼이나 중요한 또 한 가지 사실은 야수주의가 채 반년도 지속되지 않은 매우 짧은 혁명에 그쳤다는 것이다. 이는 후기 인상주의의 네 유산을 야수주의로 모두 집약할 수 있게 된 다음 마티스가 거기에 오래 머무르지 않았기 때문이다. 1905년 가을의 살롱 도톤에서 야수주의로 스캔들을 일으켰던 마티스는 1906년 봄 앙데팡당전에 자신만의 회화적 체계가 틀이 잡혔음을 보여준 작품 한 점을 출품했다. 〈삶의 기쁨The Joy of Life〉(1906, 그림 26)이라는 유명한 그림이다.

야수주의 시기에 발견한 자신의 색채 원칙을 적용하고 검증한 첫 작품 〈삶의 기쁨〉은 뚜렷한 윤곽선들과 분할되지 않은 색면들의 경쾌한 난무가 특징이다. 이는 마티스를 분할주의의 후계자로 삼고 싶어 했던 시냐크에게 경악에 찬 분노를 일으켰으나, 세로 176.5센티미터, 가로 240.7센티미터에 달하는 이 대작에서 마티스가 품었던 야심은 시냐크의 기대보다 훨씬 더 큰 것이었다. 〈삶의 기쁨〉은 그 달콤한 제목이나 화사한 모습과는 정반대로, 서양 회화의 전통 전체를 상대로 "상상의 부친 살해"를 감행한 그림이었기 때문이다.[7]

마티스의 부친 살해는 형식, 양식, 주제라는 그림의 모든 차원에 대한 공격에서 확인된다. 우선 형식 차원의 공격은 조정되지 않은 순색의 색면들을 대규모로 사용하여 원색 간의 과격한 충돌을 유발한 것, 진한 색의 두터운 윤곽선으로 경쾌한 아라베스크 리듬을 형성한 것, 인체를 수은처럼 녹아내리듯 해부학적으로 왜곡한 것에서 볼 수 있다. 또한 양식 차원의 공격은 동굴벽화로부터 조르조네 혹은 티치아노, 아고스티노 카라치, 앵그르, 퓌비 드 샤반, 로댕까지 서양 미술의 수다한 원천들[8]을 원래의 양식이나 크기와 무관하게 등

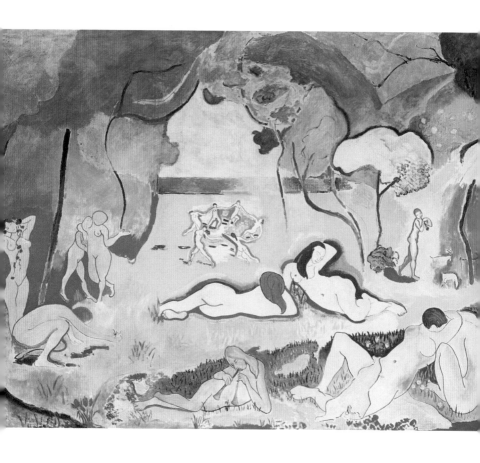

그림 26

앙리 마티스,
〈삶의 기쁨〉, 1906,
캔버스에 유채,
176.5×240.7cm

장시키는 무자비한 도상학에서 볼 수 있다. 마지막으로 주제 차원의 공격은 목가풍 장르화의 바탕인 성차의 교란에서 나타난다. 화면 중앙에서 님프들이 뛰노는 〈삶의 기쁨〉은 천국과 행복이라는 주제의 목가풍 장르화처럼 보인다. 그러나 목가풍 장르화라면 성차를 확실히 한 위에 육체의 아름다움 – 시각적 쾌락 – 욕망의 기원을 직접 연관시켜야 하는데, 이 그림은 인체를 사디즘적으로 공격하고 있다. 마거릿 워스Margaret Werth에 의하면, 성차의 교란과 인체에 대한 사디즘적 공격을 나타내는 단서는 한두 군데가 아니다. 화면 오른쪽의 피리 부는 목동은 〈삶의 기쁨〉에서 유일한 남성 형상이지만 당초에는 여성 누드로 구상되었다. 쌍나팔을 불고 있는 전경 중앙의 누드는 습작에서 분명히 여성이었는데, 완성작에서는 성징이 불분명해졌다. 목동과 그 맞은편 화면 왼쪽에 서 있는 누드를 제외하면 모든 인체는 해부학적으로 매우 부정확하게 표현되어 있다. 마지막으로 키스하는 것처럼 보이는 전경 오른쪽의 두 인체는 머리가 하나로 합쳐져 있어, 인체에 대한 사디즘적 공격의 정점을 이룬다.[9]

이 상징적 부친 살해를 통해 마티스는 서양 회화에서 전통과는 완전히 다른 새로운 시대를 열었다. 이브-알랭 부아Yves-Alain Bois(1952~)는 화면 정중앙의 군무가 전성기 모더니즘이 새로운 전통의 개막을 축하하는 춤, 에콜 데 보자르에 의해 현대에도 명맥을 유지하던 아카데미 규범의 권위를 완전히 떨쳐낸 해방의 춤인 것 같다고 말했다.[10] 그러나 이 자유는 단순한 해방이 아니었다. 서양 미술에서 면면히 이어져온 재현의 전통을 근절했으니, 이제 모더니즘은 끊임없는 미학적 혁신을 통해 새로운 전통을 만들어나가야 하는 단계로 접어들었던 것이다.

2_파블로 피카소: 형태의 파괴

마티스가 20세기의 첫 10년 동안 심혈을 기울인 작업이 선과 면 그리고 색채를 재현의 전통에서 완전히 해방시키는 데 기여했다면, 이에 버금가는 피카소의 기여로는 형태와 공간의 문제를 돌파한 분석적 입체주의를 꼽아야 할 것이다. 1907년과 1908년 사이에 피카소는 이베리아 석두와 아프리카 가면을 모델로 삼아 원시주의 작업을 했다. 그러나 1910년이 되면 원시주의는 피카소의 관심사에서 자취를 감추고 그는 조르주 브라크Georges Braque(1882~1963)와 함께 새로운 회화 언어를 고안한다. 3차원의 공간과 그 공간 속의 대상을 입체적으로 통일시키는 재현 회화의 원근법을 폐기한 뒤 대상을 기울어진 여러 개의 작은 평면으로 잘게 부수는 이른바 '분석적 입체주의'가 그것이다.

'입체주의'라는 이름은 마티스에게서 나왔다고 알려져 있다. 1908년 살롱 도톤의 심사위원이었던 마티스가 피카소의 화실에서 브라크의 〈레스타크의 집들Maisons à l'Estaque〉(1908)을 보고 자신의 친구이자 미술평론가인 루이 보셀Louis Vauxcelles(1870~1943)에게 이 작품을 설명하고자 '작은 입방체'라는 단어를 사용했는데, 이 단어를 보셀이 칸바일러의 화랑에서 열린 브라크의 전시에 대한 (조롱 투의) 논평에 다시 사용한 게 연원이라는 것이다.[11] 다른 한편, '분석적'이라는 용어의 중요한 출처는 다니엘-헨리 칸바일러Daniel-Henry Kanweiler(1884~1979)다. 입체주의의 중요한 후원자로서 칸바일러는 이 새로운 회화 언어를 진지하게 다룬 최초의 중요한 저작들 가운데 하나인 『입체주의의 부상The Rise of Cubism』(1920)에서 올바르게도 이 용어를 대상 표면의 파편화 및 대상과 주변 공간의 통합에 적용했다.[12]

로절린드 크라우스Rosalind Krauss(1941~)에 따르면, 분석적 입체주의의 작품들에는 일관된 세 가지 특징이 있다. 첫째는 색채 범위의 축소다. 입체주의의 색채는 총천연색이 아니라 모노크롬에 가깝다. 브라크가 세피아를 즐겨 썼다면, 피카소는 금속성이 좀더 강한 납색과 은색, 구리색을 즐겨 썼다. 둘째는 시각적 공간의 극단적 평면화다. 이 과정에서 대상의 윤곽은 파괴되고, 주변 공간이 대상의 윤곽 안으로 침투해 들어온다. 셋째는 이 같은 폭발과정의 물리적 잔해를 묘사하는 데 세 가지 시각적 언어가 사용되었다는 점이다. (1) 그림의 표면과 대체로 평행한 얕은 평면,[13] (2) 거미줄처럼 연결된 선으로 인해 표면 전체에서 나타나는 그리드 형태,[14] (3) 세부에 작은 꾸밈음처럼 남아 있는 자연주의적 묘사[15]가 그것이다.[16]

그런데 분석적 입체주의에 대한 최초의 해석들은 이 새로운 양식에서 지각적 측면보다 개념적 측면을 더 중시하고 강조했다. 대표적으로 알베르 글레즈Albert Gleizes(1881~1953)와 장 메챙제Jean Metzinger(1883~1956)가 함께 집필한 『'입체주의'에 관하여Du "Cubisme"』(1912)나 기욤 아폴리네르Guillaume Apollinaire(1880~1918)가 쓴 『입체주의 화가들, 미학적 명상The Cubist Painters Les Peintres Cubistes, Méditations Esthétiques』(1913)은 공히, 입체주의는 전혀 리얼리즘적이지 않지만 그러면서도 리얼리즘보다 묘사 대상에 대해 더 많은 것을 전달한다고 주장했다. 입체주의는 단일 원근법을 폐기하고 여러 면을 동시에 보여줌으로써 대상 전체를 볼 수 없는 자연 시각의 장애를 극복하고 사물의 모든 면을 제시한다는 것이다. 이들은 과학의 언어에 의지하여 원근법의 파괴는 비유클리드 기하학을 향한 움직임으로, 또 서로 다른 공간적 위치의 동시성은 4차원적 작용으로 설명했다.[17]

1920년에 칸바일러가 제시한 해석은 달랐다. 그는 실제로 보이는 입체주의 회화의 모습과 부합하고 또 그것에 적용이 되는 관점을 제시한 것이다. 칸바일러의 통찰은 입체주의의 관심사가 회화 오브제의 통일에 있다는 것이었는데, 분석적 입체주의는 회화에서 모순 관계에 있는 두 대립항, 즉 대상을 '실제처럼' 묘사하는 부피감과 캔버스가 지닌 평면성의 대립을 해결해서 회화 오브제를 통일하려 했다는 것이다. 이를 위해 입체주의는 부피를 표현하는 회화적 수단으로 사용되어온 명암법을 정반대로 사용하여 환영적인 입체 효과를 최소화했고, 이를 통해 묘사된 부피감이 캔버스의 평면과 양립할 수 있도록 만들었다. 또한 부피감이 있는 닫힌 형태들의 외곽을 뚫은 다음 대상들의 테두리 사이에 생긴 빈틈을 주변 공간으로 메웠고, 이를 통해서는 캔버스 평면의 온전한 연속성을 나타냈다. "이 새로운 언어가 회화에 전무한 자유를 주었다"고 한 칸바일러의 해석은 과학 같은 미술 외적인 근거에 의지했던 아폴리네르 등과 달리 회화 오브제의 자율성과 내적 논리를 확보하는 데 기여했다.[18]

제2차 세계대전 후 그린버그는 입체주의를 오직 회화적 동기들로만 설명한 칸바일러의 논의를 훨씬 더 체계적으로 강화했다. 그에 의하면, 분석적 입체주의의 진행 과정은 그림의 평면성과 바탕의 평면성, 이 두 평면성의 융합 과정이다. 그림의 평면성은 대상을 파편들로 쪼갠 평면들이 대상을 표면으로 점점 가깝게 밀어내서 생긴 "그려진 평면성described flatness"이고, 바탕의 평면성은 캔버스 표면 자체의 "문자 그대로의 평면성literal flatness"이다.[19] 두 평면성의 융합은 분석적 입체주의가 서양 회화의 전 역사에서 일으킨 혁명의 핵심이다. 그림과 바탕, 형상과 배경, 구성과 표면, 회화적 공간과 물리적 평면 사

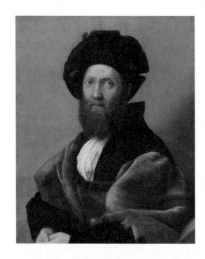

그림 27
라파엘로,
〈발다사레 카스틸리오네의 초상〉,
1514~1515, 캔버스에 유채,
82×67cm

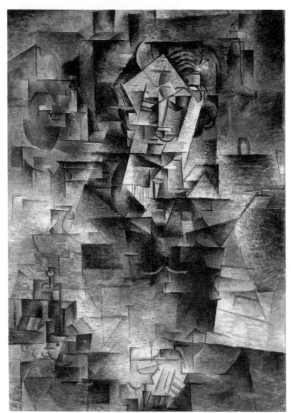

그림 28
파블로 피카소,
〈다니엘 – 헨리 칸바일러〉,
1910년 가을~겨울,
캔버스에 유채,
100.5 ×73cm

이의 전통적인 관계를 완전히 전복한 것이 바로 이 융합이기 때문이다. 누구나 알다시피 그림은 캔버스든, 종이든, 나무 패널이든 간에 어쨌든 2차원의 평면에 그려진다. 그러나 전통적인 그림은 그려지는 대상을 재현하는 것이 목적이기에, 대상이 존재하는 공간과 그 공간 속에 위치한 대상의 입체감을 눈이 보는 것처럼 실감나는 3차원으로 그리는 게 관례였다. 그러자니, 바탕의 물리적 평면성은 당연히 무시되었고, 극복의 대상으로서 억압 내지 은폐되었다. 다시 말해, 재현의 전통에서 그림과 바탕은 어디까지나 그림이 우선, 바탕은 그 다음이라는 순서로 존재했던 것이다. 따라서 바탕은 위계상 그림에 맞춰주어야 하는 부차적인 요소였지, 그림이 바탕에 맞춘다는 법은 있을 수 없는 일이었다.

그러나 분석적 입체주의에서는 정반대의 일이 일어났다. 르네상스 시대에 라파엘로가 그린 〈발다사레 카스틸리오네의 초상〉(1514~1515, 그림 27)을 보면, 인물에 전적으로 집중해야 하는 초상화의 특성상 3차원의 깊은 공간감은 그려져 있지 않지만, 그래도 인물의 오른쪽 뒤편으로 비스듬히 드리워진 그림자는 궁정에서의 예법에 대한 책을 쓴 이 르네상스인의 형상을 전경으로, 그 뒤의 공간은 배경으로 확실히 구분하는 데 부족함이 없다. 배경의 얕은 깊이가 얼굴은 정면을 바라보되 상체는 비스듬히 4분의 3 정면을 취하게 한 자세로 보완되고, 그런 공간 속에 위치한 인물의 입체감 또한 풍성한 모피를 곁들인 우아한 의복으로 실감나게 확보되어 있기 때문이다.

반면에 피카소가 그린 〈칸바일러〉(그림 28)를 볼작시면 관람자는 당황한다. 최초의 당혹감은 이 그림이 '초상화'라는데 인물을 단박

에 알아볼 수 없다는 점에서 나온다. 마치 짓궂은 숨은그림찾기라도 하게 된 양 관람자는 초상화라고 주장하는 이 이상한 그림 앞에서 초상을 찾아내기 위해 전전긍긍해야 한다. 인물의 형상이 작은 평면들로 산산이 쪼개져 있고, 그렇게 부서진 형상의 평면들이 화면을 따라 상하좌우로 펼쳐져 있기 때문이다. 인물의 입체적인 형상을 납작한 캔버스의 평면에 대고 눌러 형상의 윤곽을 터뜨린 형국이다. 그런데 납작하게 눌려서 터지는 것은 형상만이 아니다. 형상이 바탕으로 눌리면서 윤곽이 열린 탓에, 배경의 공간도 형상 뒤에 분리된 채 머물지 못하고 형상과 맞물리면서 전진하게 되는 것이다. 결과적으로 형상은 작은 평면들로 부서지며 바탕으로 가라앉고 배경은 부서진 형상들과 뒤섞이며 바탕에서 떠오른다.

그런데 형상은 후진하고 배경은 전진하다니? 그래서야 형상과 공간이 또렷하게 재현될 리가 없지 않은가? 바로 이것이다! 형상과 배경, 그림과 바탕, 구성과 표면, 회화적 공간과 물리적 평면 사이의 전통적인 위계를 완전히 뒤집은 것, 이것이 입체주의의 위업이다. 이는 그려진 회화적 공간, 즉 구성(된 그림)을 물리적 평면, 즉 바탕(의 표면)에 맞추어 조율하는 방법으로 이루어졌고, 형상과 배경이 함께 그림의 표면 가까이에 머무는 이 납작한 그림에는 3차원 공간과 형상의 재현이 들어설 여지가 없다. 요컨대, 분석적 입체주의는 회화의 물리적 조건을 우선순위로 삼는 새로운 종류의 회화를 창출한 것이고, 이로써 회화는 재현에 얽매이지 않는 하나의 자율적인 대상으로서 성립할 수 있는 회화 자체의 내적인 논리를 확보하게 되었다.

그런데 딱 이 지점에서 분석적 입체주의는 멈춰 섰다. 이 과감한 전복의 논리를 끝까지 밀고 가지는 않은 것이다. 그 논리대로라면 형

그림 29

조르주 브라크,
〈포르투갈인〉,
1911~1912,
캔버스에 유채,
81×116.8cm

상과 배경, 그림과 바탕은 혼연일체가 되어야 했고, 그랬더라면 분석적 입체주의는 화면에서 어떤 형상도 찾아볼 수 없는 순수 추상의 시초가 되었을 것이다. 그러나 피카소도, 브라크도 여기에는 주저했다. 분석적 입체주의의 진행 과정에서 그림의 평면성과 바탕의 평면성이 구별될 수 없는 지경에 이르자, 입체주의자들은 그림에서 그려진 부분과 물리적 바탕을 일깨워 구분하기 위한 장치들을 추가하기 시작했다.

브라크의 〈포르투갈인The Portuguese〉(1911~1912, 그림 29) 캔버스의 중앙 꼭대기에 그려진 못, 상단 여기저기에 스텐실로 찍어 넣은 글자들이 그런 장치다. 자연주의적인 방식으로 그려진 못과 그 그림자는

그 못의 '아래에' 표면이 있으며 못은 그 표면 위에 그려져 있는 환영임을 분명히 한다. 또한 스텐실로 찍어 바탕을 도드라지게 하는 글자들 역시 분석적 입체주의의 작고 기울어진 기하학적 형태들이 아무리 평평한 저부조처럼 보일지라도 표면 '위'에 묘사된 영역임을 일깨운다.

브라크의 못에 대한 닐 콕스Neil Cox의 해석은 흥미롭다. 그에 따르면, 17세기 네덜란드 회화 또는 18세기 프랑스 회화의 눈속임 기법이 그랬듯이, 못을 구성의 가장자리에 배치함으로써 브라크는 그려진 환영의 의미를 강화했다. 그러나 브라크의 못은 환영이면서도 단지 눈속임을 불러일으키는 데서만 그치지 않는다. 못의 환영이 깊고 입체적인 재현적 공간이 아니라 얕고 평면적인 입체주의 공간에 그려져 있기 때문이다. 따라서 브라크의 못 그림은 브라크의 입체주의 그림과 충돌하고, 두 가지 서로 다른 방식의 그림 체계에 혼란을 야기한다. 한편으로 못은 그것이 지금 벽에다 찔러놓고 있는 것 같은 입체주의 그림이 한 장의 종이처럼 깊이가 없는 단순한 표면으로서 괴상하고 어리석기까지 한 계략임을 암시하는 듯하다. 다른 한편 못 또한 그려진 환영이라서 진짜가 아니므로, 눈속임의 그림 또한 입체주의 그림이나 마찬가지로 거짓 책략임이 드러난다고 할 수 있다. 다시 말해, 브라크는 서로 다른 두 가지 그림 체계 사이에 긴장관계를 조성해서 두 방식을 은근히 약화시키는 동시에 강조하기도 한다는 것이다.[20]

입체주의는 야수주의와 더불어 19세기 중후반에 전개된 초기 모더니즘의 유산을 계승하여 20세기 벽두에 전성기 모더니즘의 막을 연 두 주역 가운데 하나다. 두 사조의 기여는 공히 재현 회화의 전

통을 근절한 것과 관련이 있다. 즉, 초기 모더니즘에 아직 남아 있던 재현의 위력은 야수주의와 입체주의에서 되돌리기 힘들 정도로 파괴되고, 그림은 이제 세계와 전혀 무관한 독자적 대상으로서 의미 작용의 근거를 그림 자체에 두는 자율성의 기틀을 마련했던 것이다. 그러나 이후 전성기 모더니즘의 전개에 좀더 직접적인 영향을 미친 것은 야수주의보다 입체주의다. 입체주의는 선, 색, 면과 같은 그림의 부분적인 조형 요소들이 아니라, 그림과 바탕, 형상과 배경이라는 가장 근본적인 문제를 파고 들어가 전복했기 때문이다. 물론 이 전복은 분석적 입체주의에서 완수되지 않았다. 그럼에도 이후 모더니즘에서 순수 추상이 발전하는 데 분석적 입체주의가 결정적인 디딤돌이 된 것은 변함없는 사실이다.

2

미술의 기호학적 전환

순수 추상의 발전은 세 차원에서 살펴볼 수 있다. 첫째는 순수한 추상회화의 등장을 위한 회화의 기호학적 전환이고, 둘째는 형상과 바탕 사이의 연역적 구조를 통한 순수 추상의 기호학적 완결이며, 셋째는 이제 세계에서 완전히 독립하여 자율적 기호가 된 순수 추상의 의미작용 구조다. 이 세 차원은 각각 입체주의 콜라주와 말레비치의 절대주의 그리고 몬드리안의 신조형주의에서 가장 명확하게 살펴볼 수 있다.

1_입체주의 콜라주: 도상에서 기호로

입체주의에서 창안된 콜라주라는 기법은 관습상 그림의 재료라고 여겨지지 않는 물질, 따라서 이물질을 그림에 뒤섞는 것을 말한다. 벽지나 신문지 같은 종이를 이용한 파피에 콜레의 형식으로 1912년에 등장했는데, 브라크가 먼저 도입했고, 피카소도 뒤이어 채택했다.

파피에 콜레의 도입으로 입체주의의 표현 방식은 돌변했다. 분석적 입체주의 특유의 잘게 잘라져 음영 처리된 기울어진 작은 면들이 사라지고 벽지, 신문, 병 라벨, 악보, 화가의 예전 드로잉까지 각양각색의 종이들이 등장한 것이다. 파피에 콜레는 즉물적 차원과 시각

적 차원에서 각각 중요한 효과를 일으켰다. 우선 즉물적 효과는 종이 자체의 물질적 성질에서 나온다. 화면에 겹쳐진 종이들은 화면의 정면성 및 평면성을 드러내는데, 이는 종이를 붙이려면 화면에 정면으로 붙일 수밖에 없고 또 종이는 얇디얇기에 화면의 깊이는 위에 붙은 종이와 아래 있는 종이 사이의 두께만큼 얕을 수밖에 없음을 증언하기 때문이다. 다음으로 시각적 효과는 형상과 배경을 역전시키는 효과다. 이는 위에 붙인 종이들이 아래에 있는 바탕 종이의 윤곽을 뚜렷하게 드러내기 때문인데, 이로 인해서 바탕의 종이는 배경의 위치에 있으면서도 맨 앞에 붙어 있는 것처럼 보이게 된다. 그런데 앞 절에서 살펴보았듯이, 이런 형상-배경의 시각적 역전 효과는 이미 분석적 입체주의에서 나타났던 중요한 전복이다. 그러나 콜라주가 이 역전 효과에 하나 더 추가한 것이 있으니, 바로 '도상적인 것the iconic'의 파괴다.[21]

시각적 재현의 핵심은 지시 대상과의 닮음, 즉 형태적 유사성이다. 이 때문에 미술은 언제나 '도상적인' 기호라고 여겨졌다. 그러나 피카소는 콜라주에서 지시 대상과 전혀 닮지 않은 형태를 채택함으로써 '닮음'에 기초를 두는 재현 체계와 결별한다. 1912년 작 〈바이올린〉(그림 30)을 보자. 한 장의 신문지를 두 조각으로 잘라내 바이올린을 그린 목탄 드로잉에 붙인 콜라주다. 두 신문지 조각의 형태는 마치 서로 맞물리는 퍼즐 조각처럼 다르지만 비슷하다. 이 가운데 중앙 왼쪽에 붙은 신문 조각은 목탄 드로잉과 맞물려 바이올린의 표면을 구성(바이올린의 '형상')하고, 여기서 신문의 활자 행들은 악기 표면의 나뭇결처럼 보인다. 그런데 오른쪽 위에 붙은 신문 조각은 바이올린 드로잉의 윤곽선 바깥에 있어 바이올린 뒤의 공간을 구성

그림 30

파블로 피카소,
〈바이올린〉, 1912,
종이에 목탄·풀로 붙인 종이,
62×47cm

('배경')하고, 여기서 신문의 활자 행들은 화가들이 대기의 반짝임과 흐름을 표현할 때 쓰는 툭툭 끊어진 색채 혹은 빛바랜 색채 비슷한 효과를 낸다.[22] 같은 신문지를 맞물리게 잘라냈기 때문에 약간의 차이밖에 없는 형태인데도, 한 형태는 형상의 일부, 다른 형태는 배경의 일부라는 의미를 띠고 있는 것이다. 이것은 무슨 뜻인가? 피카소의 콜라주에서 이 두 요소의 의미는 형태의 차이가 결정하지 않는다는 뜻이다. 즉 두 형태는 대동소이하기 때문에 형태만 바탕으로 해서는 하나가 바이올린 몸통이고, 다른 하나는 바이올린 뒤의 배경이라는 의미를 결정할 수 없다. 여기서 두 신문지 조각의 의미를 정하는 것은 관계의 차이다. 즉 두 신문지 조각이 위치(중심부-주변부) 및

드로잉(내부-외부 혹은 결합-이탈)과 맺고 있는 관계의 차이가 두 요소를 하나는 형상, 하나는 배경이라는 대조적인 의미로 결정하는 것이다.

이렇게 관계의 차이를 바탕으로 의미작용이 일어나는 전형적인 체계는 언어 기호다. 잘 알려져 있듯이, 구조주의 언어학에서는 기호가 기표(기호의 표시, 물리적인 흔적)와 기의(기호의 의미, 관념적인 내용)의 이중 구조로 이루어져 있으며, 기호의 의미는 기표와 기의의 일대일 대응관계로 결정된다고 본다. 이런 구조주의 언어학의 관점에서도, 기호의 형태는 중요하다. 기호의 물리적 형태에 존재하는 차별성, 즉 기표의 형태적 차이가 특정 기표와 특정 기의 사이의 대응관계를 결정하는 바탕이 되기 때문이다. 그러나 여기서 명심해야 할 것은 기호의 형태가 어디까지나 의미작용의 '바탕일 뿐'이라는 점이다. 기호의 의미를 결정하는 것은 궁극적으로 기표-기의의 대응관계이고, 이 대응관계는 문화적 약속 내지 관습으로 정해지는 자의적인 것이기 때문이다. 한마디로, 기호의 형태는 기호의 의미작용을 일으키는 단서가 될 뿐, 의미를 결정할 힘은 가지고 있지 않다.

그렇다면 피카소의 콜라주는 바로 이런 언어 기호의 조건을 미술에 도입한 것임을 알 수 있다. 그의 콜라주에서는 형태가 도상으로 작용하지 않고 기호로 작용하기 때문이다. 〈바이올린〉에서 보듯이, 두 신문 조각은 둘 중 어느 것도 '바이올린' 혹은 '배경'과 도상적으로 유사한 형태가 아니다. 그럼에도 한 조각이 바이올린, 다른 조각은 배경을 의미할 수 있는 것은 두 형태가 기호로서 지닌 차이[23] 때문이다. 일찍이 이 점을 알아본 로만 야콥슨은 콜라주를 서구 재현 체계의 대개혁과 연관지었다.[24] 이렇게 볼 때, 콜라주가 재현을 대체하는 순수 미술의 등장을 위한 회화의 기호학적 전환이었음은 말할

필요도 없다.

2_말레비치의 절대주의: 연역적 추상

카지미르 말레비치가 창안한 절대주의는 형상과 바탕 사이의 연역적 구조를 통해 순수 추상을 세계와 무관한 하나의 완결된 기호로 확보한 전성기 모더니즘의 성취다. 말레비치는 인상주의, 후기 인상주의, 상징주의, 입체주의, 미래주의까지 자신의 시대에 펼쳐진 현대 미술의 모든 사조를 빠르게 독학한 후, 당시 러시아에서 문학을 중심으로 새롭게 부상하던 형식주의 운동에 참여하며 회화에서 문학과 상응하는 창안을 해내고자 했다.

러시아 형식주의는 1915년 창설된 모스크바언어학회와 1916년 창설된 시어연구회(오포야즈)[25]에서 발전해 나온 새로운 문학 이론으로서, 상징주의, 실증주의, 심리학, 사회학이 지배하고 있던 당시의 문학 연구 경향에 반대했다. 상징주의자는 텍스트를 초월적 이미지의 투명한 전달 수단으로 간주했고, 실증주의자와 심리학자는 작가의 생애나 의도라고 추정되는 것을 결정적으로 간주했으며, 사회학자는 텍스트 형성의 역사적 맥락과 정치적 이데올로기의 내용을 진리로 간주했다. 그러나 러시아 형식주의를 주도한 두 모임은 모두 텍스트의 문학성을 텍스트 구조의 산물로 간주하는 새로운 관점을 주장했다. 텍스트는 음성학부터 구문론에 이르는, 즉 단어의 미시적 의미 단위부터 플롯의 의미 단위에 이르는 구조의 산물로서, 조직화된 총체라는 것이다. 이들의 믿음은 텍스트의 요소와 장치들이 텍스트 전체의 의미 이전에 낱낱이 분석되어야 한다는 것이었는데, 여기서 중요한 역할을 한 개념이 시어연구회의 빅토르 시클로프

스키Viktor Shklovsky(1893~1984)가 제시한 '낯설게 하기ostranenie/making strange'다.

시클로프스키가 「기법으로서의 예술Art as Technique」(1917)에서 체계화한 '낯설게 하기'는 형식주의 문학 분석의 최초 개념 중 하나로서, 언어를 정보 제공, 설명, 교육과 같은 도구적 가치로 축소시키는 데 반대했다. 문학성이란 무엇인가? 작품을 문학으로 만드는 것은 무엇인가와 같은 근본 질문에 대한 해답을 모색하면서, 시클로프스키는 예술의 주된 기능이 자동화되어 타성에 젖은 우리의 지각을 낯설게 하는 것이라고 주장했다. 언어와 자동으로 결부되던 의미를 파괴하고 언어의 순수한 소리를 부각시켜, 특정한 의미로 축소되기 이전에 언어가 지녔던 풍부한 잠재력을 복원해야 한다는 말이었다.[26]

시클로프스키의 '낯설게 하기'는 문학에 대해 제시된 개념이지만, 모더니즘 회화에도 바로 적용될 수 있었다. 모더니즘은 회화와 자동 결부되던 지시 대상과의 유사성을 파괴하고 회화의 순수한 요소(색채와 선)를 부각시켜, 지시 대상 없이 조형 요소들 사이의 구조적 관계를 바탕으로 의미작용이 일어날 수 있는 가능성을 열어가고 있었기 때문이다. 말레비치는 피카소의 입체주의 콜라주에서 처음으로 시도된 이 가능성을 파고드는 작업에서부터 시작했다.

먼저 그는 입체주의 콜라주 미학의 특징인 크기와 양식의 불일치를 활용해서 회화를 낯설게 해보았다. 작은 소와 큰 바이올린을 중첩하고 재현적 형상들과 기하학적 색면들을 병치한 1913년 작 〈소와 바이올린Cow and Violin〉(그림 31)이 그 예다. 그런데 이렇게 해서는 회화가 다소 '낯설게'는 될지언정 순수히 '회화적인 것'에는 이를 수 없다는 사실이 분명해졌다. 단적으로, 재현적 요소들은 아무리 크기

그림 31

카지미르 말레비치,
〈소와 바이올린〉,
1913, 나무에 유채,
48.8×25.8cm

를 낯설게 해도 지시 대상과 분리되지 않았기 때문이다. 그는 두 유형의 실험을 개시했다. 재현 이미지 대신 언어(문장이나 제목)를 적어 넣거나,[27] 실제 사물들을 통째로 콜라주하거나[28] 해본 것이다. 이 두 실험은 전자의 유명론적 기입이나 후자의 레디메이드 오브제를 통해 모두 동어반복을 반어적으로 강조하며, 회화 언어의 투명성이라는 관념을 극한으로 몰고 갔다. 이 과정에서 순수하게 투명한 기호는 오직 자기 자신을 가리키는 기호뿐, 즉 단어를 위한 단어, 대상을 위한 대상뿐임이 드러났고, 말레비치의 절대주의는 초기 콜라주 작업에서 중첩되어 있었던 일련의 큰 색면들을 분리시킴으로써 탄생했다.[29]

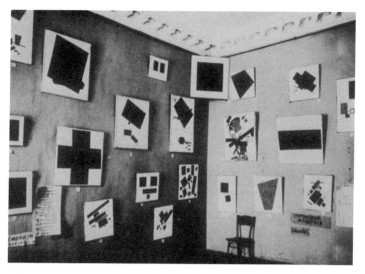

그림 32 《0.10》 전시회, 1915, 페트로그라드

1915년 12월 페트로그라드에서 열린 《0.10》 전시회(그림 32)는 부제가 '최후의 미래주의 회화전'이었다.[30] 이 전시회에는 말레비치 외에도 블라디미르 타틀린을 위시하여 10명의 미술가가 참가했다. 이 전시회의 '0.10'이라는 특이한 제목은 참가자의 수와 그들이 공유했던 지향점을 압축한 것이다. 이들은 모두 회화나 조각의 '영도zero degree'를 모색했고, 환원 불가능한 핵심과 필수적인 최소한을 결정하려는 작품들을 선보였다. 이 전시회에서 말레비치가 제시한 회화의 "영도"는 "평평하고 경계가 구획되어 있는 상태"였는데, 이는 그린버그보다 근 50년이나 앞선 생각이었다.[31] 「추상표현주의 이후After Abstract Expressionism」(1962)에서 그린버그가 제시한 회화 예술의 환원 불가능한 본질이 바로 "평면성과 평면성의 구획flatness and the delimitation

of flatness"이었던 것이다.[32] 이러한 영도로의 환원을 추구한 말레비치의 작업은 두 가지 초점으로 모아졌다. 사각형에 대한 편애와 표면의 질감에 대한 강조(회화적 팍튀르에 주목)가 그 둘이다.

사각형은 경계를 만드는 가장 단순한 기하학적 행위에서 나오는 결과다. 바로 이런 사각형에서 말레비치는 회화의 "연역적 구조"[33]를 연구했다. 출발점은 사각형의 형상과 사각형의 바탕을 동일시하는 작업이었다(1부의 그림 4). 그러나 회화의 형상과 배치는 이보다 더 다양하게 연역될 수도 있었다. 물리적 바탕의 형태와 비례에서 연역될 수 있는 규칙은 여럿이었고, 이런 규칙들에 따라 캔버스에 어떤 형상이 그려지고 어떻게 배치될지가 결정되었기 때문이다. 예컨대, 〈검은 십자가〉(1915, 그림 33)와 〈네 개의 정사각형〉(1915, 그림 34)은 캔버스의 정사각형 바탕을 가로세로로 삼등분하거나 이등분해서 그려진 그림이다. 따라서 절대주의 회화는 바탕의 형태와 비례를 물리적 원인으로 하는 지표적 회화다. 회화 표면에 그려진 표시들은 그것들이 분할하는 회화의 물질적 바탕을 직접 지시하며, 회화 바깥의 어떤 것도 지시하지 않는다. 그렇기 때문에 또한 절대주의 회화는 화가의 구성이 아니다. 절대주의 회화의 표면을 분할하는 기준은 미술가의 '정신적 삶'이나 '내면의 감정'이 아니라, '영도'의 논리이기 때문이다.

회화의 영도에 대한 말레비치의 탐구에는 압도적으로 검은색이 많이 쓰였다. 그렇다고 해서 말레비치가 색채에 무관심한 화가였던 것은 아니다. 그는 회화의 영도와 더불어 색채의 영도도 탐구했는데, 여기에는 슈킨 컬렉션에서 본 마티스의 작품들이 큰 영향을 미쳤다. 말레비치는 색채를 자의적으로 사용한 마티스의 '낯설게 하기'

그림 33

카지미르 말레비치,
〈검은 십자가〉,
1915, 캔버스에 유채,
80×80cm

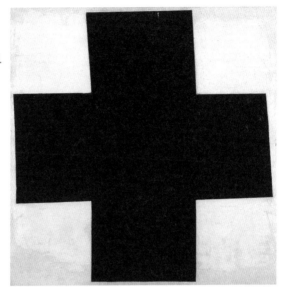

그림 34

카지미르 말레비치,
〈네 개의 정사각형〉,
1915, 캔버스에 유채,
49×49cm

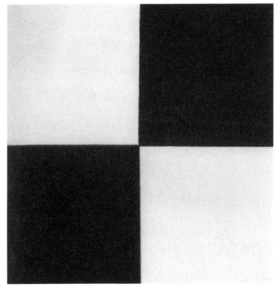

전략에 열광했으나, 색채는 소재를 한정하는 역할에서 완전히 벗어나 색채 고유의 발색만 남게 되는 상태가 아니고서는 '분리'될 수 없고 그렇게 지각될 수도 없다는 결론에 도달했다. 회화는 언어가 아니므로 명확하고 분절적인 방식으로 의미작용을 할 수 없는데, 이런 회화가 의사소통을 할 수 있는 가장 확실한 방법 중 하나는 안료가 가득 칠해진 분할되지 않는 평면들의 확장, 즉 색채라는 것이 그의 생각이었다. 《0.10》 전시회에는 색채의 '영도'를 보여주려는 작업도 이미 출현해 있었다. 전시장에 〈검은 사각형〉 〈검은 십자가〉 등과 더불어 여러 색채와 다양한 크기의 사각형들이 하얀 배경에 둥둥 떠 있는 그림들이 그것이다.[34]

그런데 색채의 '영도'를 보여주려는 작업은 회화의 영도를 보여주려는 연역적 구조 작업과 상충했다. 예컨대, 그림 35의 〈무제(절대주의 회화)〉(《0.10》 전시장의 모퉁이 꼭대기에 걸려 있는 〈검은 사각형〉의 바로 왼쪽 아래에 걸려 있었다)에서는 그려져 있는 형상들이 바탕과 대부분 관계가 없다. 즉 바탕에서 연역된 형상들이 아닌 것이다. 이런 그림들을 말레비치는 훗날 '항공 절대주의aerial suprematism'이라고 불렀는데, 그것은 이런 그림들이 마치 저 높은 하늘 위에서 지상을 내려다본 것 같은 이미지를 직접 암시하기 때문이다. 연역적 구조는 사라지고 모호한 환영이 화면에 다시 나타난 것인데, 이에 대해 이후 말레비치는 스스로 신랄한 비판을 가하게 된다.

1973년 뉴욕 구겐하임 미술관에서는 말레비치의 회고전이 미국 최초로 열렸다. 이 전시회에 대한 글을 쓰면서 도널드 저드는 말레비치의 항공 절대주의에서 작품 속 색채들은 "조합되지" 않으며, 조화를 이루지 않아 전체적인 색채와 색조를 만들지 않는다는 점을 강

그림 35 카지미르 말레비치, 〈무제(절대주의 회화)〉, 1915, 캔버스에 유채, 101.5×62cm

조했다. 즉 말레비치의 색채들은 구성적인 관계를 맺고 있지 않다는 것이다.[35] 저드의 주장대로, 말레비치의 색채들에서 구성적 관계를 찾아볼 수 없는 것은 사실이다. 그러나 항공 절대주의에서 나타난 색채들은 또한 완전히 무작위적인 것도 아니다. 말레비치가 화면 여기저기에 흩어 놓은 색채 무리들에서는 각각 형태가 지각 가능하지만, 이런 부분적 형태들이 작품 전체를 지배하는 하나의 형태로 질서정연하게 조직되지는 못하는데, 이는 그런 구성의 종합을 방해하는 역할이 색채에 맡겨져 있기 때문이다. 다시 말해, 구성적이지 않지만 그렇다고 해서 의도가 완전히 배제된 상태도 아닌 것이 말레비치의 색채들이며, 바로 이런 비구성의 의도를 통해 색채는 형태로 녹아들어가 버리지 않는 독립성, 즉 색채의 영도에 접근한다.

형상의 영도와 색채의 영도가 최대한으로 실현된 말레비치의 캔버스는 단연 〈절대주의 회화(흰색 위의 흰색)〉Suprematist Painting(White on

그림 36
카지미르 말레비치,
〈절대주의 회화(흰색 위의 흰색)〉,
1918, 캔버스에 유채,
79.4×79.4cm

White》(1918, 그림 36)일 것이다. 양변이 80센티미터인 이 유명한 정사각형 회화에는 두 개의 하얀 정사각형이 있다. 두 사각형의 형상은 바탕에서 연역된 것이다. 그러나 미미한 색조의 차이와 붓질의 차이 외에는 거의 아무것도 없는 이 회화도 사실 완전한 영도에는 도달했다고 할 수 없다. 아래의 사각형 위에 얹혀 있는 작은 사각형의 형태는 연역된 것이지만, 크기와 배치는 연역적이기보다 구성적이기 때문이다. 뿐만 아니라 가시성의 문턱에서 아래의 큰 사각형 위에 어렴풋이 나타나는 작은 사각형은 미끄러지는 듯한 유영의 환영조차 창출하기도 한다.

1917~1918년에 이르자 10월 혁명의 이데올로기적 지침이 러시아 예술가들에게 요구하는 것이 점점 더 늘어났다. 무정부주의 성향이었던 말레비치는 이런 상황에서 그토록 실험적인 회화 행위를 이데올로기적으로 정당화하기가 점점 더 어려워졌고, 이에 따라 잠시 회화를 떠났다. 그리하여 '영도' 캔버스는 완결되지 못했다. 강요된 결별이라는 제한된 조건 탓일지도 모른다. 그렇더라도, 말레비치의 절대주의가 형상과 바탕 사이의 연역적 구조를 통해 순수 추상의 첫 번째 결론에 도달했으며, 이 추상은 지시 대상이 전혀 없을 뿐만 아니라 미술가의 관념적 구성이 개입할 여지 또한 매우 적은 연역적 추상이라는 성취를 보여주었음은 분명하다.

3_몬드리안의 신조형주의: 구성적 추상

피에트 몬드리안Piet Mondrian(1872~1944)은 말레비치와 달리 분석적 입체주의에서 출발하여 전성기 모더니즘에 순수 추상의 지평을 연 다른 화가다. 미술에 친숙한 환경에서 성장한 몬드리안은 1892년 암

스테르담 미술아카데미에 입학한다. 고향의 풍경을 대상으로 자신의 개성적인 양식을 모색하던 그는 모더니즘의 앞선 화가들과 마찬가지로 인상주의, 신인상주의, 야수주의 등 다양한 선행 양식들을 실습했다. 그러나 대부분 자연에 바탕을 둔 재현적인 회화를 벗어나지 못했던 몬드리안은 1911년 암스테르담에서 열린 입체주의 전시회로부터 깊은 충격을 받고 1912년 초 파리로 갔다. 입체주의에 정통하겠다는 결심이었다. 그러나 그때는 이미 입체주의가 콜라주로 방향을 수정한 다음이었다. 실망했으나, 몬드리안은 굴하지 않았다. 입체주의 콜라주에서 시작했던 말레비치와 달리 그는 입체주의자들이 저버린 1910년의 분석적 입체주의로 되돌아갔다. 알다시피, 1910년은 피카소와 브라크가 뒷걸음질친 해다. 두 입체주의자는 자신들이 완벽하게 추상적인 그리드를 그리기 직전까지 갔음을 깨닫고 회화에 지시성을 지닌 형태(넥타이와 수염의 파편뿐만 아니라 못의 온전한 형태 등)와 평면적인 문자를 삽입함으로써 입체주의 회화에 재현과 환영의 요소를 유보했던 것이다. 그러나 분석적 입체주의를 통해 몬드리안은 회화가 경험적인 가시적 세계의 재현이 아니라 세계의 근본 구조를 드러내는 것이라는 믿음을 갖게 되었다. 이에 따라 그의 작업은 우선 대상과 공간의 경험적 특수성을 파괴하고, 나아가 궁극적으로는 세계의 근본 구조를 드러낼 수 있는 구성 요소를 모색하는 데 집중되었다.

제1차 세계대전이 일어난 1914년까지 이어진 첫 번째 파리 시기에서 몬드리안은 정면 시점을 채택하여 모티프를 더 엄밀한 직각 형태로 번역하는 작업을 시도했다. 동일한 소재를 취해 1911년과 1912년에 그려진 두 연작 〈생강단지가 있는 정물 1〉과 〈생강단지가 있는 정

그림 37 피에트 몬드리안,
〈생강단지가 있는 정물 1〉, 1911,
캔버스에 유채, 65.5×75cm

그림 38 피에트 몬드리안,
〈생강단지가 있는 정물 2〉, 1912,
캔버스에 유채, 91.5×120cm

물 2〉(그림 37, 그림 38)는 네덜란드와 파리 사이의 변화를 보여준다. 파리에서 그려진 〈생강단지 2〉는 암스테르담에서 그려진 〈생강단지 1〉과 달리, 대상의 개별적 특성과 공간의 환영을 극복하려는 시도가 분명하게 나타나 있다.

1913년에 이르면 모든 것은 공통분모로 환원된다. 이제 회화의 기능은 이항대립으로 이루어진 세계의 근본적인 구조를 드러내는 것이자, 그 대립항들이 서로를 어떻게 중화시켜 평정 상태를 이루는지를 보여주는 것이 되며, 이에 따라 대상은 대략 수평 대 수직의 관계로 조합된 패턴으로 형상화된다(그림 39).

1913년 작 〈구성 2번(선과 색의 구성)Composition No. 2(Composition in Line and Color)〉과 1915년 작 〈흑백 구성 10번(부두와 바다)Composition No.10 in Black and White(Pier and Ocean)〉(그림 40) 사이의 차이는 몬드리안이 수직-수평의 대략적 이항대립을 +와 −의 이원 체계로 더 간명하게 환원시켰다는 점과 이렇게 환원된 세계의 근본 요소들이 전자에서는 평정 상태를 이루고 있는 데 반해 후자에서는 역동성을 띠

그림 39 피에트 몬드리안,
〈구성 2번〉, 1913, 캔버스에 유채,
88×115cm

그림 40 피에트 몬드리안,
〈흑백 구성 10번〉, 1915, 캔버스에 유채,
85×108cm

고 있다는 점이다. 이 변화는 가족 방문을 위해 1914년 네덜란드로 갔던 몬드리안이 제1차 세계대전에 발이 묶여 1919년까지 고향에 머무르게 되면서 그 시기에 접한 헤겔 변증법으로부터 받은 영향의 결과다. 몬드리안은 헤겔에게서 대립항들의 긴장과 모순에 의해 움직이는 역동적 체계라는 생각을 수용했으며, 이를 통해 "각각의 요소는 그 반대 요소에 의해 결정된다"[36]는 일생의 모토를 결정한다.

이 모토에 따라 그의 작업에는 새로운 문제가 설정되었다. 세계를 기하학적 패턴으로 번역하는 것(혹은 현실세계를 자의적 기호들의 코드 형식으로 바꾸는 코드-변환)이 아니라, 세계를 지배하는 변증법의 법칙을 캔버스 위에 제정하는 것이 새로운 문제가 된 것이다. 〈흑백 구성 10번〉은 부제가 명시하듯이 위에서 내려다본 부두의 수직 방파제와 바다의 수평 반사면이 만나서 생기는 십자 구조를 +, −의 이원체계로 탐구한 것이다. 그러나 그림에서 보이는 것은 십자 구조 자체보다 +, −의 이합집산을 통해 십자 구조의 형성과 분해가 동시에 일어나는 역동적인 현상이다. 그런데 이렇게 화면에서 역동성을 구현

하는 작업을 하게 되자, 몬드리안의 관심은 세계의 근본 요소로부터 회화의 근본 요소로 훌쩍 옮겨갔다.

역동성이야 아직 회화의 바깥에서 찾을 수 있는 것이라 해도 역동성의 회화적 구현은 선, 면, 색과 같은 회화의 물질적 요소들로 이루어질 수밖에 없는 일이기 때문이다. 결국 회화의 물리적 기표들을 면밀하게 분석하는 작업을 통해 몬드리안은 회화의 물질성을 탐구하는 미술로 나아갔다. 이런 진행은 그 자체가 변증법적이다. 신지학과 신플라톤주의에 심취했던 몬드리안은 가시적 세계는 환영이고 본질적 진리는 눈에 보이는 세계 뒤에 존재한다는 관념론적 사고의 소유자였기 때문이다.[37]

몬드리안이 택한 환원의 원칙은 최대 긴장의 원칙이었다. 선은 직선에 가까울수록, 면은 평평할수록 더 긴장한다는 것이다. 색채의 환원은 선과 면보다 진행이 늦었다. 색채는 여전히 상징주의에 덮여 있어서 모방적 성격을 파악하기가 더 어려웠기 때문이다. 몬드리안의 대명사처럼 통하는 삼원색과 무채색으로의 환원은 신조형주의가 처음으로 완성되는 1920년에야 최종적으로 이루어진다.

신조형주의는 몬드리안이 탐구한 순수 추상의 결론으로서, 순수 추상의 첫 단계는 〈선 구성Composition in Line〉(1917, 그림 41)에서 볼 수 있다. 1915년 작 〈흑백 구성 10번〉에서 부두와 바다의 역동성을 묘사했던 선들은 이 그림에서 오직 회화적 역동성을 구성하는 순수한 선들로 환원되었다. 다음으로 몬드리안이 문제 삼은 것은 형상과 배경 사이의 위계적 대립이라는 전통적인 관례였다. 〈선 구성〉에서는 지시 대상이 제거되어 있지만, 그럼에도 불구하고 분산 혹은 중첩된 선들은 하나의 형상을 만들고, 배경은 그 자체 광학적 요소로 작동하

그림 41 피에트 몬드리안,
〈선 구성〉, 1917, 캔버스에 유채,
180×180cm

그림 42 피에트 몬드리안,
〈그리드 구성 9〉, 1919, 캔버스에 유채,
86×106cm

면서도 근본적으로는 형상이 채워지기를 기다리는 빈 공간의 위치, 형
상의 뒤로 물러나 존재하는 위치에서 벗어나지 못했던 것이다.

형상과 배경의 위계를 제거하되 두 요소가 회화적 긴장관계를 맺
도록 하는 방법은? 이 방법을 찾아 몬드리안은 중첩된 면들을 모
두 제거한 후 색면들을 화면 전체로 펼쳐보기도 하고, 채색된 직사
각형들을 일렬로 정렬한 후 그 사이의 공간을 다양한 농담의 흰 직
사각형으로 분할해보기도 했다. 그러나 형상과 배경 사이의 차이는
1918년과 1919년 사이에 이루어진 모듈화된 그리드 실험에서 비로
소 제거된다. 〈그리드 구성 9(밝은 색의 체커보드)Composition with Grid
9(Checkerboard with Light Colors)〉(1919, 그림 42)가 보여주듯이, 그리드 회
화는 캔버스 바탕의 가로세로를 동등한 단위로 분할한 연역적 구조
의 구성이다. 동일한 크기의 직사각형 단위로 분할되었으니, 형상과
배경의 구분은 물론 두 요소 사이의 위계도 캔버스에 들어설 틈이
없음은 당연하다. 문제는 구분과 위계가 사라지면서 동시에 역동적

긴장도 사라졌다는 점이다. 몬드리안은 색채 배분을 통해 이 문제를 해결해보려 했지만 화면 전체를 지배하는 그리드는 자동적으로 그런 역동적 긴장을 용인하지 않았다. 신조형주의는 몬드리안이 모듈 그리드의 한계를 인식한 후, 모듈 방식을 점차 지워나간 작업의 결과물이다.[38]

1920년 작 〈노랑, 빨강, 검정, 파랑, 회색의 구성Composition with Yellow, Red, Black, Blue and Gray〉(그림 43)은 형상과 배경 사이의 구분도, 위계도 없는 상태에서 그림 안의 모든 회화적 요소가 완벽한 긴장과 균형 속에 존재하는 순수한 구성의 경지를 보여준다. 그리드 연작

그림 43 피에트 몬드리안, 〈노랑, 빨강, 검정, 파랑, 회색의 구성〉, 1920, 캔버스에 유채, 51.5×61cm

과 비교해 눈에 띄게 다른 점은 균등한 단위가 아니라 불균등한 단위의 등장에 있다. 그리드 회화의 꽉 막힌 평정 상태를 깨뜨리는 이서로 다른 크기 및 색채의 선과 면들은 서로 각축하며 긴장을 일으킨다. 그러나 각각의 단위는 저마다 명확하게 구분되고 서로 팽팽한견제관계에 있기 때문에 어떤 단위도 이 그림에서 독보적인 주인공, 즉 형상으로 떠오르지 못하며, 심지어는 그림의 물리적 핵심, 즉 중앙의 위치에 있는 단위조차 그렇게 되지 않는다.

〈노랑, 빨강, 검정, 파랑, 회색의 구성〉의 가운데 부분에 있는 정사각형을 보라. 이 정사각형은 구성의 중앙 부위에 있으며 면적마저 가장 큰 단위이지만, 주변 단위들과의 관계에 의해 실제로는 크게 지각되지도 않고 그림의 중심을 차지하지도 않는다. 불균등한 단위들, 이런 단위들 사이의 긴장과 견제, 이를 통해 회화적 역동성은팽팽한 균형을 이루며 극대화된다. 이런 균형을 몬드리안은 "새로운조화"라고 일렀다. 균등한 단위들 사이의 균형을 가리키는 "구식 조화"와는 다른 조화라는 것이다.[39]

몬드리안은 이후 20년 동안(뉴욕에서 숨질 때까지) 신조형주의 형식을 고수하며 순수한 회화의 다양한 가능성을 끈덕지게 실험했다. 오직 회화의 요소들만으로 그림을 구성하며, 한 요소가 다른 요소를 '부정'하게 함으로써 중심을 해체하고, 구성 요소들 간의 완벽한 균형을 통해 완벽하게 자기충족적인 형태를 찾아간 것이다. 분석적 입체주의가 간파한, 그러나 실현하지는 않은 현대 회화의 새로운 논리, 즉 회화의 물리적 조건(조형 요소와 매체의 특성)을 우선순위로 삼되, 이를 바탕으로 순수하고 자율적인 미학적 대상을 구성한다는논리가 실현되었다. 따라서 몬드리안의 신조형주의가 성취한 것은

순수 추상의 두 번째 결론, 즉 구성적 추상이다. 길이, 면적, 색채의 모든 면에서 서로 다른 조형 요소들이 각자의 차이를 온전히 유지한 채 역동적 긴장관계를 구성하는 이 완벽한 구성 속에는 미술 외부 세계의 흔적이 조금도 없다. 그런 구성이 가리키는 것은 오직 미술가의 창조적 구상뿐이다. 따라서 이것은 완전하고 순수한 기호, 특정하게 구성된 작품이 기표가 되어 작가의 특정한 구상이라는 기의와 대응하는 순수한 기호다. 이렇게 순수한 기호로 이루어진 순수 미술의 세계도 응당 사회 속에 존재한다. 그러나 별개의 세계, 예외의 세계로 존재하며, 그래서 자율적이고 초월적인 세계라고 한다. 이런 특이한 세계를 떠받치는 것은 실러의 꿈이다. 인간에게 파편화를 강요하는 현대사회의 조건을 넘어서는 미적인 세계. 이 세계는 지상 어디에서도 실현되지 않은, 따라서 존재하지 않는 유토피아를 보여주었고, 그러는 한 순수 미술은 현대사회에 대한 부정이자 비판이 될 수 있었다. 매우 고귀한 부정이고 우아한 비판이다. 그런데 이런 미학적 부정과 비판이 현대사회의 압력을 영원히 버틸 수 있을까?

3

후기 모더니즘

순수 미술의 영광과 몰락

제2차 세계대전 이전까지 미국은 전통적인 차원에서든 현대적인 차원에서든 공히 서양 미술의 변방이었다. 미국에도 뛰어난 화가들이 있었지만, 그들은 서양 미술의 발상지였던 유럽 미술의 흐름에 포섭되거나 아니면 미국의 지방색을 드러내는 변방의 비주류로 대별될 뿐이었다. 미국 미술에 대한 논의는 미국이 독립할 무렵인 18세기 후반에서부터 시작되는 것이 상례인데, 미국 미술의 선구자로 꼽히는 벤저민 웨스트와 J. S. 코플리 같은 화가들은 영국으로 건너가 활동했거나 또는 아카데미의 전통적인 관례를 충실히 따랐다는 점에서 영국 미술의 영향권 안에 포함된다고 할 수 있다.[1] 이후 19세기에 미국 미술에서 중요한 장르로 발전한 풍경화와 정물화는 미국 특유의 광대하고 야성적인 자연을 보여주거나 미국적 일상생활과 연관되는 사물들을 제시했다는 점에서 유럽과는 구별되는 차별적 면모를 보였다고 할 수 있다. 하지만 이 역시 근본적으로는 유럽의 낭만주의 풍경화 및 눈속임 기법의 정물화 전통에 뿌리를 두었던 것이기 때문에 그래봤자 유럽 미술의 지방적 표현이라는 수위를 뛰어넘을 수 없었다. 이러한 사정은 미국에서 현대 미술의 시발점으로 여겨지는 1913년의 아모리쇼 이후에도 크게 달라지지 않았다.

앨프리드 스티글리츠와 월터 아렌스버그를 중심으로 뉴욕에서 형

성된 미술 감상 서클은 제1차 세계대전 이전의 유럽 미술가들에게 소수의 그러나 매우 부유한 감상층을 제공했고, 제1차 세계대전 이후에 개관한 대니얼, 부르주아, 캐롤, 모던 같은 화랑들은 주요 유럽 미술가들을 위한 전시 및 거래의 통로 구실을 했다. 물론 유럽 현대 미술의 도입은 미국에서도 현대 미술이 발흥하는 데 자극제가 되었다. 1916년과 1917년에는 뉴욕에서《미국 미술 독립전Independent Exhibitions of American Art》이 열렸고, 스티글리츠는 미국 미술가만을 위한 공간으로서 인티메이트 화랑과 아메리칸 플레이스를 개관했다.[2] 그러나 전전 유럽의 표현주의와 입체주의를 양식적으로 다양하게 수용한 1910년대의 추상회화들과 입체주의 양식을 미국의 산업적 풍경과 결합시킨 1920년대의 정밀주의Precisionism, 그리고 1930년대의 AAAAmerican Abstract Artists에 이르기까지, 제2차 세계대전 이전 미국의 현대 미술은 마티스와 피카소를 쌍두마차로 해서 전개된 유럽의 추상 미술을 전제하지 않고서는 존재할 수 없는 것이었다. 한마디로 유럽 변방의 아류작 이상을 만들어내지 못하고 있던 형편이었다.

1924년에는 메트로폴리탄 미술관에 미국관이 개설되었고, 휘트니 미국 미술관은 1930년에 개관한 후 이듬해부터 미국 현대 미술 비엔날레를 시작했다. 그러나 20세기 전반 미국 현대 미술의 상황이 이와 같았으므로, 1945년 이전 대부분의 미국 미술 기관들은 미국의 현대 미술에 별다른 관심을 보이지 않았다. 1929년에 개관한 MoMA가 유럽의 현대 미술에만 관심을 쏟을 뿐 국내의 현대 미술가들은 소홀히 대한다 하여 AAA 미술가들이 피켓 시위를 벌이기까지 한 사건[3]은 당시 미국 미술의 국내외적 위상을 실감나게 전달한

다. 사태의 반전은 제2차 세계대전이 있었기에 가능했다 해도 과언이 아니다. 제2차 세계대전은 미국이라는 나라의 역사에 미증유의 변화를 가져다주었는데, 이 변화의 영향이 미술에도 미쳤기 때문이다.

미국은 전쟁을 거치면서, 특히 히로시마와 나가사키에 원자폭탄을 투하한 다음에는 국제관계에서 매우 확실한 군사적·심리적 우위를 점하게 되었다. 이는 미국 개국 이래 처음 있는 일로, 이 우위는 독일이나 일본과의 정전 협정 및 서방 동맹국들 간의 회의에서 미국이 수행한 능동적인 역할에 의해 더욱 강화되었다. 그러나 미국과 더불어 제2차 세계대전이 만들어낸 또 하나의 열강이 있었다. 이제는 사라진 소련이다. 제2차 세계대전 중에는 히틀러의 파시즘에 함께 맞선 동맹국이기도 했으나, 전쟁이 끝나자 소련은 전후 미국의 새로운 국가적 자의식과 국익을 위협하는 존재가 된다. 이로써 미국과 소련 사이에는 악성적인 대립 구도가 형성되기 시작했고, 이것이 냉전의 시작이다.[4]

전쟁을 통해 폭발적으로 성장한 산업 기반을 바탕으로 냉전기의 미국은 공산주의 세력이 확대되는 것을 저지하기 위해 해외, 특히 서유럽에 엄청난 경제적 원조를 쏟아부었다. 그러나 이런 원조를 통한 미국과 서유럽 국가들의 새로운 역관계는 단순히 정치와 경제 차원에만 머무르지 않고 문화적 차원에서도 극적인 변화를 초래했다. 막스 코즐로프Max Kozloff(1933~)에 의하면, 이렇게 "서유럽 국가들이 의존적인 식민지 상태의 종속국 수준으로" 떨어짐에 따라 "뉴욕 미술계에서는 어디에서나 미국 미술은 서구 민주주의 국가들 가운데 어떤 곳에서도 필적할 만한 상대가 없을 정도로 중요하며 당연히 우월하다는 안이한 가정이 만연했다."[5] 유럽 미술은 쇠퇴했다고 여겨

졌으며 "서양 미술의 수도는 파리에서 뉴욕으로 바뀌었다"[6]고 생각되었다.

미국이 서구 '민주주의'의 새로운 정치적 중심이며 산업 생산의 심장부이고 파시즘이 도래하기 전까지 유럽 문명에 간직되었던 문화적 가치들을 이어받은 새로운 계승자라는 생각, 냉전기의 많은 미국인을 사로잡았던 이 생각은 1948년에 그린버그가 쓴 「입체주의의 몰락The Decline of Cubism」에 일찌감치 나타났다. 장차 추상표현주의의 제1옹호자가 되는 그는 "서양 미술의 주된 전제들은 마침내 산업 생산과 정치 권력의 중심점을 따라 미국으로 건너왔다"고 선언하면서, 이 선언은 아실 고르키Arshile Gorky(1904~1948), 잭슨 폴록Jackson Pollock(1912~1956), 데이비드 스미스David Smith(1906~1965) 같은 새로운 인재들의 출현과 더불어 지난 5년간 훌쩍 높아진 미국 미술의 수준에서 도출된 "자명한 결론"임을 강조했다.[7]

그러나 1948년의 시점에서 이 결론은 단지 그린버그에게만 자명했던 것 같다. 1930년대에 AAA 추상화가들이 MoMA 앞에서 시위를 벌여야 했던 것과 마찬가지로, 그린버그가 이처럼 높이 평가했던 전후의 "새로운 인재들" 역시 1950년에도 메트로폴리탄 미술관에 집단 항의를 해야만 하는 처지였기 때문이다. 1872년 개관한 이래 메트로폴리탄 미술관은 미국에서 가장 큰 미술 컬렉터였다. 그러나 이 미술관의 수집 기준은 뚜렷이 보수적이어서, 현재의 미술을 도외시하고 과거의 미술만 숭배한다는 비난을 받고 있었다. 그도 그럴 것이, 1950년 무렵 메트로폴리탄의 미술품 구입 예산은 평균 40만 달러였는데, 이 가운데 당대 미술품을 구입하는 데 쓰인 예산은 1만 달러에 불과했던 것이다.[8] 날로 거세지는 비난에 대처하고자 미술관

IRASCIBLE GROUP OF ADVANCED ARTISTS LED FIGHT AGAINST SHOW

The solemn people above, along with three others, made up the group of "irascible" artists who raised the biggest fuss about the Metropolitan's competition (*following pages*). All representatives of advanced art, they paint in styles which vary from the dribblings of Pollock (LIFE, Aug. 8, 1949) to the Cyclopean phantoms of Baziotes, and all have distrusted the museum since its director likened them to "flat-chested" pelicans "strutting upon the intellectual wastelands."

From left, rear, they are: Willem de Kooning, Adolph Gottlieb, Ad Reinhardt, Hedda Sterne; (next row) Richard Pousette-Dart, William Baziotes, Jimmy Ernst (with bow tie), Jackson Pollock (in striped jacket), James Brooks, Clyfford Still (leaning on knee), Robert Motherwell, Bradley Walker Tomlin; (in foreground) Theodoros Stamos (on bench), Barnett Newman (on stool), Mark Rothko (with glasses). Their revolt and subsequent boycott of the

show was in keeping with an old tradition among avant-garde artists. French painters in 1874 rebelled against their official juries and held the first impressionist exhibition. U.S. artists in 1908 broke with the National Academy jury to launch the famous Ashcan School. The effect of the revolt of the "irascibles" remains to be seen, but it did appear to have needled the Metropolitan's juries into turning more than half the show into a free-for-all of modern art.

34

그림 44

「라이프」지 기사.
1951. 1. 15.

측은 1950년 5월《오늘의 미국 회화―1950American Painting Today-1950》이라는 공모전을 열었다. 그러나 제목과 달리 이 공모전은 여전히 아카데미 화풍에 우호적이었고 당대의 혁신적인 미술에는 적대적이었다. 이 사실에 항의하여 공모전에 불참한 일군의 미술가들은 공개 항의 서한을 작성해서『뉴욕 타임스』에 발표하는 등 장장 6개월에 걸친 소동을 일으켰고, 이는 당대 최고 부수를 자랑하던 대중 잡지『라이프』의 관심을 끌었다. 1951년 1월『라이프』는 이 사건을 문제의 미술가들의 사진(그림 44)과 함께 기사화했다.

'성난 사람들The Irascibles'이라는 제목으로 인구에 두고두고 회자되는 이 사진 속에는 추상표현주의의 주역[9]이 거의 전부 포함되어 있다. 미국의 이 젊은 미술가들은 일찍이 1930년대부터 작가의 길을 치열하게 모색해왔고, 제2차 세계대전 전후로는 미국으로 피신한 많은 유럽 미술가를 직접 접하는 기회도 누려, 이 무렵이면 독보적인 미술을 생산해낼 수 있는 자질과 의욕을 분명 충분히 갖추고 있었다. 1950년대의 벽두에 일어난 미국 미술계 내부의 충돌은 이제 미국의 현대 미술계에서 일어날 지각 변동―즉, 전통적인 미술이 아니라 현대 미술이, 그것도 유럽이 아니라 미국이 현대 미술의 선도자가 되는 대대적인 변화―을 예고하는 신호탄이었다. 그러나 1950년대에 추상표현주의가 세계를 선도하는 최초의 미국 미술로 급성장한 것은 미술 내부의 힘보다는 미술 외부의 힘들이 결정적으로 작용한 결과였다.

냉전이라는 소리 없는 전쟁의 와중에서 문화는 경제력 못지않게 중요한 무기였다. 그런데 마침 추상표현주의는 전후의 미국이 소련에 맞서 국가 이미지로 채택한 '자유와 번영의 나라'를 더없이 훌륭하

게 대변할 수 있는 작품들을 만들어내고 있던 고급 문화였다. 그랬으니, 추상표현주의에 국가적 차원의 제도적 지원이 대대적으로 집중된 것은 당연하다. 바로 이것이 1950년까지도 울분을 터뜨리며 항의 서한을 써야 했던 미술이 돌연 급성장을 하게 된 동력이었다. 추상표현주의를 말할 때 이 사실을 논외로 할 수는 없고, 상당히 오랫동안 은폐된 다음이기는 하지만 1980년대 이후 봇물처럼 터져나온 다양한 각도의 심층 연구도 많다.[10] 그러나 후기 모더니즘의 맥락에서 추상표현주의를 살펴보는 이 장에서는 그 관심을 미술 제도라는 차원으로 한정할 것이다.

2장에서 살펴보았듯이, 제2차 세계대전 이전 유럽에서는 입체주의 콜라주를 통해 미술이 도상에서 기호로 전환했다. 이로써 재현의 패러다임을 마침내 완전히 폐기한 순수 미술이 등장할 수 있게 되었고, 말레비치와 몬드리안은 연역적 추상과 구성적 추상이라는 각기 다른 방식으로 순수 미술의 패러다임을 정립하며 모더니즘을 정점에 올려놓았다. 추상표현주의는 말레비치나 몬드리안과는 전혀 다른 방식을 개척하여 순수 미술에 새로운 지평을 연다. 그러하기에 추상표현주의 역시 매우 독창적인 모더니즘 미술의 일원이다. 그러나 이런 독자적인 성취에도 불구하고, 제도와의 밀착은 당초 모더니즘의 미학적 기반이었던 유토피아적 부정의 정신을 크게 훼손하기에 이르렀다. 이런 연유로, 추상표현주의에서 시작된 전후 미국의 모더니즘은 '후기' 모더니즘Late Modernism, 즉 순수주의 미학에 배타적으로 몰두하는 모더니즘이 된다.

1

폴록의 드립 페인팅: 회화적 추상

훌륭한 추상표현주의 미술가는 많지만, 누가 뭐래도 추상표현주의의 대표자는 잭슨 폴록이다. 제2차 세계대전 직후 1940년대 후반은 장래의 추상표현주의자들뿐만 아니라 뉴욕의 미술계 자체가 별 볼 일 없는 것으로 치부되며 누구의 관심도 끌지 못하는 시절이었다. 1947년에 절박한 개탄조로 미국 미술의 현황에 대해 쓴 그린버그의 한 에세이는 이 상황을 웅변적으로 전달한다.

분투하는 젊은 미술가들이 거주하는 뉴욕 보헤미아의 그 구역에서는 지난 20년 동안 줄곧 사기가 떨어져왔지만 지적 수준은 계속 상승했다. 그리고 미국 미술의 운동이 결정되고 있는 곳은 아직도 다운타운, 34번가 아래―마흔이 넘은 사람은 거의 없고 난방이 안 되는 아파트에 살며 일용직을 전전하는 젊은 사람들에 의해서 ―다. 이제 그들은 모두 추상 계통으로 그리고, 57번가에서는 거의 보이지 않으며, 마치 구석기 시대의 유럽에 살고 있는 것처럼 미국에서도 마찬가지로 고립되어 있는 작은 규모의 열광자, 미술 고착적 부적응자 이상의 아무런 명성도 없다. 문제의 젊은 미술가 대부분은 한스 호프만의 학생들이었거나 아니면 그 학생들 및 관념들과 가까이 접해왔다……. 예측할 수 있는 결과는 저주받은 화가

peintres maudits⋯⋯집단이 될 것이다. 애석하게도 미국 미술의 미래
는 그들에게 달려 있다. 그래야 한다는 사실은 적절하지만 슬프다.
그들의 고립은 상상을 초월하며, 궤멸적이고, 끊임없으며, 파멸적
이다. 누군가가 이런 상황에서 상당히 훌륭한 수준의 미술을 만들
어낼 수 있다는 것은 지극히 미심쩍다. 50명이 140만을 상대로 무
엇을 할 수 있단 말인가?[11]

얼음장처럼 차갑기만 했던 이런 상황을 가장 먼저 깨뜨린 이도 폴
록이다. 1949년 8월 8일 자『라이프』에 잭슨 폴록의 단독 기사가 실
렸던 것이다. 화보 중심의 주간지답게 주인공 미술가와 그의 작품을
큼지막한 도판으로 게재한 이 기사(그림 45)는 아직 의문문의 제목을
달고 있었다. "잭슨 폴록은 미국의 가장 위대한 생존 화가인가?Is He
the Greatest Living Painter in the US?" 이런 의문문 형식이 암시하듯이『라
이프』의 기사는 경멸조와 진지함이 섞인 양가적 태도의 텍스트였다.
그러나 기사는 "엄청난 교양을 지닌 뉴욕의 비평가"가 폴록의 작품
을 위대하다고 평가한 사실, 또 그의 작품이 미국과 유럽의 관람자
들에게 환영을 받았다는 사실도 보도했다.[12] 여기서 폴록을 위대
하다고 평가한 엄청난 교양의 뉴욕 비평가는 물론 클레멘트 그린버
그다.
　유보적인 어조에도 불구하고『라이프』의 기사는 폴록을 필두로
하여 일어나고 있던 변화를 반영했다. 먼저 미술계의 반응이 변했
다. 폴록의 드립 페인팅을 얼마 전까지만 해도 조롱조로 논하던 미
술 전문지들이 호의적인 반응을 보이기 시작한 것이다. 이에 따라
갤러리와 개인 컬렉터들 사이에서도 폴록의 작품을 구입하기 위한

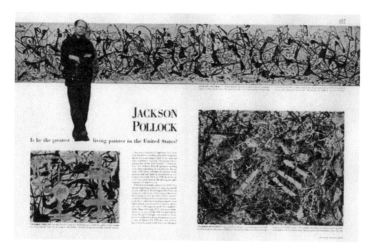

그림 45 「잭슨 폴록은 미국의 가장 위대한 생존 화가인가?」, 『라이프』, 1949. 8. 8.

경쟁이 일어났다. 또한 문화정책계가 주목하기 시작했다. 1948년 시작된 마셜 플랜은 미술을 포함한 미국의 여러 문화 생산물들을 해외로 내보냈는데, 폴록의 그림은 냉전으로 분열된 유럽에서 미국이 대변하는 자유의 본보기를 제시하기에 안성맞춤이었던 것이다. 그 무엇에도 구애되지 않는 듯한 해방된 감성을 자랑하는 자유분방한 화면처럼 보였기 때문이다. 폴록과 여타 추상표현주의자들을 미국적 자유의 사절단으로 파견하는 일은 1940년대 말까지 정부 기관 USIA(미국해외정보국)에서 직접 주관하다가, 1950년대로 접어들면 미술관, 그것도 당시 미국 현대 미술의 독보적 중심이었던 뉴욕 MoMA로 넘어간다.[13]

　미디어의 주목과 제도적 지원을 전폭적으로 받은 폴록은 그야말로 일약 현대 미술의 영웅으로 등극한다. 제도적 지원이 얼마나 전

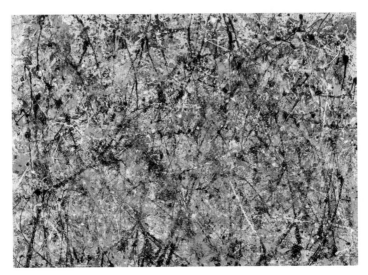

그림 46 잭슨 폴록, 〈1번: 라벤더 안개〉, 1950, 캔버스에 유채 · 에나멜 · 알루미늄 물감, 221×300cm

폭적이었는가 하면, 폴록은 그가 드립 페인팅을 창안한 1947년 바로 다음 해에 베니스 비엔날레(제24회)에 포함되었다. 그런데 1948년의 베니스 비엔날레는 제2차 세계대전 때문에 중단되었다가 재개된 전후 첫 비엔날레였다. 그랬던 만큼 이 비엔날레는 전쟁 전 유럽 현대 미술의 유산을 대대적으로 재고찰하고자 했고, 이런 견지에서 조직된 것이 피카소의 회고전이었다. 베니스 비엔날레에서는 처음 한 전시다. 그러나 제24회 베니스 비엔날레는 또한 전후의 새로운 상황에서 과거로만 눈을 돌릴 수는 없었으며, 이런 견지에서 페기 구겐하임 컬렉션, 미국 현대 미술의 전시가 조직되었다. 폴록은 바로 이 페기 구겐하임 컬렉션에 포함되었다. 모더니즘의 거장 중 거장인 피카소가 67세의 나이에 처음으로 나온 전후의 첫 베니스 비엔날레에

서 폴록은 '드립 페인팅'을 선보였다.[14] 폴록의 나이 37세 때의 일이다. 폴록은 2년 후 제25회 베니스 비엔날레에도 윌렘 드 쿠닝Willem de Kooning(1904~1997), 아실 고르키와 함께 또다시 미국관에 포함되었다. 그리고 그해는 폴록의 드립 페인팅을 찍은 한스 나무스Hans Namuth(1915~1990)의 유명한 사진과 영화가 제작된 해이기도 했다. 이래저래 1950년은 폴록의 인생에서 정점을 찍은 해가 된다.

최고의 유명세에 도달했던 1950년에 폴록은 4점의 대작을 완성했다. 〈하나: 31번One: Number 31〉 〈1번: 라벤더 안개Number 1: Lavender Mist〉(그림 46) 〈가을 리듬: 30번Autumn Rhythm: Number 30〉 〈32번No.32〉이 그것이다. 안타깝게도 이것이 정점의 끝이었다. 잘 알려져 있듯이, 이후 추상에 대한 폴록의 의지는 급격하게 꺾여, 1951년부터는 그의 초기 그림들에 나타났던 이미지들이 담긴 흑백 회화들을 제작하기 시작한 것이다. 결국 폴록은 그가 미술을 시작한 1930년대와 1940년대 초의 구상적인 방식, 즉 멕시코 벽화와 미국 지방주의 양식이 혼합된 양식으로 회귀했고, 작업의 부진에 크게 상심한 그는 1956년 여름 자동차로 나무를 들이받고 극적인 죽음을 맞이한다.[15] 마흔다섯의 때 이른 죽음이었다.

폴록의 작업에서는 이렇게 구상미술과 추상미술이 서로 경쟁하고 갈등했기에, 그의 작품에 대한 해석에서도 갈등이 있는 것은 당연하다. 더구나 1950년대를 통해 폴록은 미국에서뿐만 아니라 해외에서도 전후 모더니즘 미술의 새로운 역사를 상징하는 인물이 되었기 때문에 해석에서의 갈등은 유별나게 치열했고 오래 지속되었다. 말할 필요도 없이 해석의 갈등은 구상과 추상의 두 축을 중심으로 발생한다.

폴록의 작품을 심리학과 연관시킨 윌리엄 루빈william Ru-
bin(1927~2006)의 전기적 해석은 구상적 해석의 첫 번째다. 1979년에
나온 루빈의 이 해석은 폴록이 평생 알코올중독 때문에 이런저런 정
신분석 치료를 받았음을 중시한다. 이를 바탕으로 폴록의 그림은
프로이트 식으로 말하면 기억 이미지, 융 식으로 말하면 원형 이미
지를 가지고 그린 무의식이라는 것이 루빈의 주장이다. 무의식의 이
미지는 1930년대부터 1940년대 초까지는 구상작품으로 등장했고,
1947~1950년에는 일종의 거부와 부정의 의미로 드립 페인팅 밑에
감춰져 있었지만, 1951년이 되면 위풍당당하게 다시 등장했다는 것
이다. 루빈은 폴록을 오직 추상화가라고만 하는 것은 형식주의의 잘
못된 상상일 뿐이며, 폴록의 작품은 애매하든 아니든 항상 내용을
포함하고 있다고 해석했다.[16]

폴록이 알코올중독에 시달린 것도 사실이고, 정신분석을 받으며
융 심리학에 심취했던 것도 사실이다. 그럼에도 루빈의 전기적 해석
을 덥석 받아들일 수는 없다. 우선, 드립 페인팅에서 도무지 아무런
형상도 보이지 않음은 누구라도 화면에서 직접 확인할 수 있는 자명
한 사실이기 때문이다. 뿐만 아니라 드립 페인팅 시기의 여러 증거로
미루어볼 때 폴록이 드립 페인팅으로 시도했던 것이 비구상적인 추
상 작품이었음은 분명하기 때문이기도 하다.

두 번째는 T. J. 클라크Clarke의 해석이다. 그는 루빈과 달리 추상
에 대한 폴록의 야심을 인정하면서도, 뚜렷이 비구상적인 폴록의 드
립 페인팅을 구상화로 읽어내는 절묘한 관점을 제시했다. 클라크에
의하면, 폴록은 '닮음' 혹은 구상이 단지 재현의 클리셰를 반복하는
일에 불과함을 깨달으면서 추상에 대한 야심을 품게 되었다. 즉 드

립 페인팅은 이미지에서 완전히 벗어난 추상을 그리려는 시도였다는 것이다. 이는 분명한 사실이지만, 이와는 별개로 폴록의 드립 페인팅이 이런 야심을 성공적으로 실현한 추상화인가에 대해서는 의문의 여지가 있다는 것이 클라크의 출발점이다.[17]

폴록은 '하나' 또는 '1번'이라는 제목을 빈번히 사용했으며, 심지어 연작을 이루는 작품들도 번호를 다시 매겨 또 다른 '첫 번째' 작품을 만들어내곤 했다. 클라크는 바로 이 사실을 바탕으로 폴록이 추구한 것은 단일성$_{oneness}$이었다고 추론했다. 폴록의 단일성은 두 유형으로 나뉜다. 절대적 일체성$_{absolute\ wholeness}$과 절대적 선차성$_{absolute\ priorness}$이 그것이다. 절대적 일체성이란 화면이 재현의 여러 요소로 분화하기 이전의 일체성이다. 그리고 절대적 선차성이란 선사시대의 동굴 벽에 찍힌 손자국처럼, 화면의 흔적이 무언가를 재현하는 형상이기 이전에 가장 우선 그것을 남긴 사람의 현존$_{presence}$을 가리키는 지표라는 뜻의 선차성이다.

따라서 클라크에 의하면, 폴록의 추상적인 작업에서는 그 어떤 구상적 이미지도 나타나지 않지만, 그의 거대한 화면은 단일성의 첫 번째 측면, 즉 재현 이전의 절대적 일체성을 은유하는 이미지이지 완전한 추상화는 아니다.[18] 단일성의 두 번째 측면, 즉 절대적 선차성에서는 지표가 강조되면서 '구상 이전'의 상태가 추구된다. 캔버스에 대한 모독과 폭력을 연상시키는 폴록의 작업과정에서 생긴 흔적들은 이런 일차적 상태, 즉 은유 이전의 흔적을 부각시킬 뿐만 아니라 은유적 이미지로 존재하는 첫 번째 단일성(절대적 일체성)에 대한 공격을 나타내는 것이기도 하다. 그러나 클라크는 일체성의 이미지를 공격하는 선차성의 지표마저도 은유의 상태에서 벗어날 수 없다

고 주장한다. 그 역시 어떤 우연, 어긋남, 혼돈을 은유하는 이미지
가 되기 때문이라는 것이다. 〈가을 리듬〉〈라벤더 안개〉〈하나〉에서
볼 수 있듯이 폴록의 가장 중요한 작품들은 줄곧 단일성의 은유에
완전히 굴복한 그림이며, "비에 흠뻑 젖은, 영묘한 잎사귀들 같은 풍
경, '그런 비슷한 것은 어떤 인간도 본 적이 없었을 풍경'을 암시한다"
는 것이 클라크의 해석이다.[19]

　루빈과 클라크의 해석은 상대적으로 최근의 것이다. 폴록에 대한
새로운 해석은 2000년대에도 계속 쏟아져 나오고 있으므로,[20] 지금
으로부터 근 50년 전인 1970년대와 1980년대에 나온 두 해석을 '최
근'이라고 하는 것은 어불성설로 들릴 것이다. 그러나 당시 두 해석
은 폴록의 사후 20년도 더 훌쩍 지난 다음에야 나온 실로 '새로운'
해석이었다. 이 말은 폴록의 생전에는 물론이고 폴록의 사후에도 오
랫동안 이 문제의 화가를 독점해온 해석이 있었다는 뜻이다. 그것은
물론 모더니즘의 해석이고, 그 주역은 모더니즘의 '대부, 흥행주, 폭
군tsar' 등 갖가지 별명으로 불린 클레멘트 그린버그다.

　폴록에 대한 그린버그의 해석은 처음부터 추상을 주축으로 했다.
폴록은 1943년 페기 구겐하임의 금세기의 미술 화랑에서 첫 번째 개
인전을 열었고, 드립 페인팅 이전 시기였던 당시는 그의 화면에 이런
저런 이미지들이 분명하게 존재했는데도, 이 전시 평에서부터 그린
버그는 폴록의 그림을 "별로 추상적이지 않은 추상 작업"[21]이라고 칭
했던 것이다. 또한 그린버그의 해석은 역사주의적이었다. 현대 미술
에서 모더니즘이 순수 미술, 즉 추상 미술을 발전시켜온 과정의 연
장선상에서 폴록의 작업을 바라본 것이다. 그런 역사주의적 관점에
서 그린버그가 보기에 모더니즘의 동력은 이미 1930년대에 유럽에

서 사라졌다. 입체주의가 쇠퇴하고 초현실주의가 득세한 양차 대전 사이의 유럽 미술이 그 증거다. 파시즘의 와중에 나타난 이 "불순한" 미술은, 자본주의 산업이 만들어낸 싸구려 대중문화 및 전체주의 정권이 복원한 19세기 아카데미풍 사실주의와 더불어, 모더니즘이 어렵사리 발전시켜온 추상 미술의 생존을 위협했다. 야수주의와 입체주의를 탄생시켜 전성기 모더니즘의 순수 추상을 정초했던 바로 그 프랑스에서 제2차 세계대전이 임박한 시기에 "젊은 작가들은 추상적 순수성에 반발해 과거 어느 때보다 더 심하게 문학과 회화가 혼돈되는 상태로 되돌아갔"기 때문이다.[22] 이런 '걱정스런' 상황에서 그린버그는 1947년 폴록의 네 번째 개인전을 보았다. 그리고 1943년의 "첫 번째 개인전 이후 최고"인 이 전시회에서 폴록은 "중대한 발전의 한 걸음"을 떼었다고 보았으며, 이 발걸음이 위기에 처한 추상 미술의 돌파구가 될 것임을 감지했다. 그것은 "이젤 회화를 넘어서는 길을 가리키는" 한 걸음, 드립 페인팅이었다.[23]

드립 페인팅을 통해 폴록이 이룩한 혁신은 크게 회화의 규모, 형식, 구성이라는 세 측면에서 찾아볼 수 있다. 우선 폴록의 드립 페인팅은 기실 벽화에 육박하는 규모의 거대한 추상회화다. 가령 〈하나: 31번〉의 크기는 세로가 269.5센티미터, 가로가 530.8센티미터에 달한다. 이젤 위에 올려놓고 그린 후 액자에 담아 벽에 거는 대부분의 이젤 회화는 말할 것도 없고, 관람자의 등신대도 훌쩍 넘어서는 크기다. 그런데 이 거대한 규모는 이젤 회화라는 회화의 형식을 타파한 데서 나온 결과물이다.

폴록은 준비된 캔버스를 이젤에 올려놓는 전통적인 방식이 아니라 맨 캔버스를 필째로 바닥에 펼쳐놓는 초유의 방식으로 작업했다.

당연히, 폴록의 작업은 이젤을 마주 보는 한자리에 가만히 서서 팔레트에 든 물감을 붓에 묻혀 캔버스에 형태를 그려넣거나 색칠을 하는 식으로 이루어지지 않았다. 캔버스가 바닥에 있었으므로 그는 사방을 돌아다니면서 작업했고, 이 작업은 붓이나 막대기를 이용해 물감을 뿌리거나, 아니면 구멍 낸 물감 통을 흔들거나, 심지어는 주사기로 물감을 쏘아대면서까지 이루어졌다. 이젤에서 바닥으로, 또 칠하기에서 뿌리기로, 이 두 변화는 유럽의 초기 모더니즘 회화는 물론 전성기 모더니즘 회화에서도 문제시된 적이 없었던 한 전통을 타파했다. 이젤 회화의 전통, 르네상스 이후 실로 면면히 유지되어오던 유구한 전통이 그것이다.

2장에서 살펴본 대로, 전성기 모더니즘은 분석적 입체주의에서 출발한 몬드리안과 입체주의 콜라주에서 출발한 말레비치에 의해 완전한 순수 추상에 도달했다. 이런 순수 추상은 초기 모더니즘에 남아 있던 재현의 잔재를 말소했다는 점에서 분명 전성기 모더니즘의 개가다. 그러나 이제 벽화를 방불케 하는 폴록의 드립 페인팅이 나오고 보니, 그동안 모르는 채로 순수 추상에까지 남아 있던 다른 잔재, 즉 이젤 회화라는 형식이 확연히 드러났다. 말하자면, 재현은 제거했어도, 재현을 담아온 틀은 의심하지 않고 지내온 것이다. 드립 페인팅은 수직적 시각장의 회화를 수평적 중력장의 회화로 전복했다고 할 수 있다. 이젤 앞에 직립한 화가의 눈에서 출발하여 손과 붓을 거쳐 캔버스로 이어지는 접속을 해체하고, 중력의 지배를 받는 신체의 움직임과 물감의 점성이 결정적인 역할을 하도록 했기 때문이다.[24]

마지막으로 회화의 구성에서 폴록이 일으킨 혁신은 그가 특유의

선 그물망으로 성취한 기하학적 구성의 해체다. 폴록의 선 그물망은 선으로 이루어진 것이면서도 선이 전통적으로 해온 기능을 하지 않는다. 선은 드로잉의 제1요소로서, 대상의 윤곽선을 묘사하여 대상의 형상을 드러내는 것이 전통적인 기능이었다. 그러나 폴록의 얽히고설킨 선들은 안정된 윤곽선을 전혀 허용하지 않기 때문에 형상을 그려내는 드로잉의 목표를 좌절시키며 추상에 이바지한다. 나아가 폴록의 선 그물망은 선과 색의 구별마저 제거하거나 중지시킨다. 폴록이 사용한 거대한 전면성all-overness의 구성[25]에서 그의 선은 일종의 빛으로 약동하는 시각적 환경을 창출하는데, 이는 예전에는 색이 맡았던 역할이다. 이 모든 혁신을 바탕으로 1948년 그린버그는 다음과 같이 말했다.

현재 우리 미술가들 가운데 가장 '앞선' 몇몇 사람에 의해 실천되고 있는 회화는⋯⋯동일하거나 유사한 요소들이 무수히 결합된 표면을 가지며 캔버스의 한 끝에서부터 다른 끝까지 큰 변화 없이 스스로를 되풀이하고 분명한 시작도 중간도 끝도 없는 '탈중심적' '다성적' 전면 회화로서⋯⋯ **회화사의 중요한 새 국면이**⋯⋯다.[26]⁽강조는 필자⁾

여기서 그린버그가 "회화사의 중요한 국면"이라는 말로 주장하는 것은 폴록의 드립 페인팅이 선두주자로서 예시하는 모더니즘 회화의 새로운 역사적 단계다. 이는 유럽의 전성기 모더니즘이 성취한 순수 추상을 계승함과 동시에 그 순수 추상이 여전히 갇혀 있던 이젤 회화의 형식과 기하학적 구성의 '한계'를 뚫고 나간 새로운 단계

의 순수 추상으로서, 미국의 젊은 화가들이 개척한 벽화 형식과 회화적 구성의 순수 추상 미술을 가리킨다.

그린버그는 이러한 폴록의 작품을 반세기 동안 추상미술이 견지해온 생존 투쟁의 최종 결실로서 상찬했다. 그의 말마따나 화면 전체에서 휘몰아치는 폴록의 회화적 선 그물망 작품은 연역의 논리나 기하학의 구성으로 산출된 단정하고 냉정한 유럽의 추상 미술작품들과는 확실히 크게 다른 면모를 보여주었다. 그런데 이렇게 순수 미술의 새 지평을 열었던 폴록의 작품에서 형상의 요소들이 재등장했다. 1951년 이후의 일이다. 더구나 이런 변화는 폴록에게서만 나타난 것도 아니었다. 제목 그대로 여인의 형상이 등장한 윌렘 드 쿠닝의 〈여인Woman〉 연작(1~6, 1950~1953) 또한 마찬가지였다.

이는 역사주의의 관점에서 모더니즘을 순수 미술, 즉 추상 미술의 발전사로 설명해온 그린버그에게 당혹 그 자체였다. 명백한 "양식적 퇴행"이었기 때문이다. 그러나 이런 뒷걸음질은 알고 보니, 추상 표현주의가 유럽의 기하학적 추상의 한계를 돌파하는 데 결정적이었던 회화성the painterliness 자체에 내재한 것이었다. 1940년대의 시점에서는 "질적 측면에서 앞으로 나아갈 수 있는 거의 유일한 방법"이었던 회화성이 1950년대로 접어들자 거기에 내재한 역사적 퇴보의 잠재력을 실제로 드러내기 시작한 것이다. 그런 이상, 모더니즘의 역사, 순수 추상의 역사를 다시 전진시키기 위해서는 바로 이 회화성을 면밀하게 탐구하고 또 넘어설 새로운 작업들이 필요했다.[27]

2

색면 회화와 착색 회화:
순수시각적 추상

1962년 그린버그는 「추상표현주의 이후After Abstract Expressionism」라는 글을 발표했다. 추상표현주의 미술의 전개를 회고하고 또 전망하는 글이었다. 다음 인용문이 보여주듯이, 회화성은 추상표현주의의 핵심이자 출발점이다.

> 만일 '추상표현주의'라는 호칭이 무언가를 의미한다면 그것은 회화성이다. 즉 느슨하면서도 빠른 손놀림, 분명하게 자리 잡은 형태들 대신 얼룩지고 뒤섞인 덩어리들, 커다랗고 뚜렷한 율동감, 분절된 색채, 물감의 고르지 않은 채도와 밀도, 드러나 있는 붓 자국, 나이프 자국, 혹은 손가락 자국 등─요컨대 뵐플린이 바로크 미술에서 회화적Malerische이라는 개념을 도출하면서 정의했던 그런 특질들의 집합이다.[28]

문제는 이 회화성이 모더니즘 회화의 '본질'인 평면성과 충돌한다는 것이다. 일찍이 뵐플린이 설명한 대로, 회화적인 것은 원래 깊은 공간을 암시하는 환영의 수단이었기 때문이다.[29] 물감과 색채의 고르지 않은 채도 그리고 끊어지거나 희미한 윤곽선 등을 통해 나타나는 회화적인 것은 원근법적인 선들보다 더 즉각적이고 자동적으로

깊이 있는 공간을 환기시킨다. 따라서 폴록의 회화적 추상은 몬드리안의 기하학적 추상만큼이나 순수하되, 수직·수평의 선들과 삼원색의 면들이 회화의 평면과 나란히 존재하는 몬드리안의 구성과 달리 선들의 색채로 빛나는 모종의 충만한 공간을 연상시키는 것이 사실이다.

더 큰 문제는 이렇게 회화성에 내재한 공간의 환영에 대한 욕구가 결국은 대상의 재현에 대한 욕구로 이어졌다는 것이다. 공간의 환영은 그 속에 위치하는 입체적 대상들을 촉각적으로 재현할 때 그 깊은 3차원성이 확실하게 완성될 수 있는 것이기 때문이다. 그런데 대상의 재현이라니! 일체의 재현을 거부하면서 출발한 것이 모더니즘 회화의 역사적 노정이었는데? 1950년대로 접어들면서 추상표현주의 회화의 상당수에서 나타난, 이처럼 근본을 망각한 듯한 추상을 두고 그린버그는 "정처 없는 재현homeless representation"이라고 일렀다. 이는 "추상을 목적으로 하면서도 계속 재현의 목적을 암시하는 조형적이고 묘사적인 회화성을 뜻한다."[30]

예컨대, 드 쿠닝의 〈여인〉 연작을 보면, "문지르고 휘갈기고 비벼대고 흐리게 함으로써 산출된 물감의 불균등한 밀도……는 전통적인 음영법과 유사한 명암의 단계적 변화를 창출했고, 이렇게 명암 처리된 물감 표면은 통상 재현과 환영에 이바지"[31]한다. 그러나 명암의 단계적 변화가 지나치게 두드러지고 또 급하게 병치되기 때문에 실제로는 모델링처럼 깊은 공간을 만들어내지는 못하고 결국 추상에 이바지하게 된다(그림 47). 한마디로, 이도저도 아닌 모순 범벅이라는 말이다. 더 큰일은 이 "정처 없는 재현"이 하나의 기법으로 매너리즘화되면서 추상표현주의의 회화성이 1940년대에 보유했던 새

그림 47

윌렘 드 쿠닝,
〈여인 1〉, 1952,
캔버스에 유채,
192.7×147.3cm

로운 추상의 가능성마저 훼손했다는 것이다. 색채의 축소와 개방성의 상실이 그것이다.

물감의 균일하지 않은 밀도는…… 아주 다양한 명암의 차이를 야기했고, 이것은 색채의 순수함과 충만함을 빼앗아버렸다. 이와 동시에 추상표현주의는 회화성이 목표로 삼는 또 하나의 본질이라고 생각되는 진정한 개방성을 가로막는 작업도 했다. 무모하게 사용된 물감은 결국 화면을 하나의 빽빽한 혼잡상으로 들어차게 하고 마는 것이다. 이 혼잡한 화면은 우리가 드 쿠닝이나 그의 추종자들에게서 볼 수 있듯이, 아카데믹한 입체주의의 빽빽함이 다른 모습으로 나타난 것이다.[32]

유럽의 기하학적 추상을 돌파했던 모더니즘의 새로운 총아 추상표현주의의 회화적 추상이 이 지경에 이르렀으니, 이제 "정처 없는 재현"에 빠져 촉각적으로 변해버린 회화성을 구해내지 못한다면, 모더니즘의 미래는 물론 "추상표현주의 이후"도 없을 것이다. 그린버그가 보기에 돌파구는 아주 분명했다. 회화성 자체가 그 본성에 의해 자동적으로 공간의 환영을 촉발하는 것은 불가피하지만, 그런 공간의 환영이 재현을 끌어들이는 촉각적인 단계로 나아가지는 못하게 하는 것! 회화성이 야기하는 공간의 환영을 순수하게 시각적인 방식으로 유지해서, 그 회화적 공간이 평면에서 멀어지며 깊어지지 않도록 하는 것! 그러려면 색채로 빛나는 열린 공간, 즉 "색채-공간color-space"이 돌파구였다. 그린버그에게 천만다행이었던 점은 당시 뉴욕에 이런 시도를 하는 것처럼 보이는 화가들이 있었다는 사실이다.

스틸, 뉴먼, 로스코 등은 추상표현주의의 회화성으로부터 돌아섰는데 이것은 마치 회화성 자체로부터 회화성의 목표들 — 색채와 개방성 — 을 구하기 위한 것처럼 보인다. 이것이야말로 그들의 미술이 회화적인 것과 비회화적인 것의 종합이라고 불릴 수 있는, 아니 더 낫게 표현하자면 그 둘의 차이를 초월했다고 일컬어질 수 있는 것이다.[33]

클리퍼드 스틸Clyfford Still(1904~1980)은 색채 대비가 명암 대비와 무관하게 작용할 수 있는 가능성을 찾아냈다. 그럼에도 스틸의 색채-공간은 충분히 개방된 색면으로 기능하지 못했다. 표면의 질감에 대한 촉각적 탐색이 계속되었고 너무 많은 필획이 사용되어 색채-공간의 자유로운 흐름이 끊겼기 때문이다. 색채와 개방성의 문제를 완벽하게 돌파할 길을 찾아낸 화가는 바넷 뉴먼Barnett New-man(1905~1970)과 마크 로스코Mark Rothko(1903~1970)다. 두 화가는 표면의 질감을 단념하고 회화 표면을 지극히 얇게 만들어 촉각적 연상을 완전히 배제해버렸던 것이다. 이 화가들을 통해 색채가 어느 때보다도 더 많은 자율성을 얻게 되었음은 말할 것도 없다. 이제 색채는 "더 이상 어떤 부분 혹은 평면을 채우거나 특정하는 데 사용되지 않고 형상과 거리감 등의 모든 규정성을 해소시켜버림으로써 독자적인 발언을 하게" 되었다.[34] 과연 세로로 긴 장방형 캔버스를 가로로 구획한 기본 포맷을 유지하면서도 한결같이 독창적인 색채들의 화음을 보여주는 로스코 특유의 화면은 형상과 배경의 관계를 끝까지 수수께끼로 남겨 회화성이 촉각성으로 발전하지 못하게 한다. 결과는 그림의 표면 가까이에서 떠돌며 머무는 색채의 화면, 이

른바 '색면 회화Color Field painting'다(그림 48).

놀랍게도, 그림의 화면은 단지 그림의 표면 '가까이'를 떠도는 것이 아니라 바로 그 표면과 합체를 할 수도 있음이 밝혀졌다. 1952년에 젊은 여성 미술가 헬렌 프랑켄탈러Helen Frankenthaler(1928~2011)가 선보인 '착색 회화Stained Painting'의 선례가 그것이다. 착색 회화의 기본 절차는 초벌칠을 하지 않은 두꺼운 면포에 묽은 물감을 곧바로 스며들게 하는 것이다. 프랑켄탈러는 이 방법을 "흠뻑 물들이기soak-stain"라고 명명했는데, 이를 통해 이미지와 캔버스는 한 몸이 되었다.[35] 이 단순한 방법은 팽팽하게 준비된 캔버스의 물질적 표면으로 물감이 곧장 스며들어가면서도 바로 그 표면에서 이미지가 떠도는 암시적 화면을 구성하는 성취를 이룩했던 것이다. 우발적 즉흥과 세심한 조정을 동시에 구사한 프랑켄탈러의 그림은 기실 풍경에 대한 암시가 너무 강해서(그림 49) 순수한 추상으로 보기 어려웠지만, 그린버그는 열광했다. 착색 회화는 일찍이 1940년의 유명한 글 「더 새로운 라오콘을 향하여」에서부터 그가 현대 회화의 가장 중요한 요소로서 제시했던 평면성을 완벽하게 구현한 방법처럼 보였기 때문이다.

이제 미술이론가로서의 그린버그와 동일시되다시피 하는 평면성 개념이 나왔으니, 이에 대한 그의 주장을 면밀히 살펴 정확히 해둘 필요가 있다. 평면성은 2차원의 성질이다. 이런 평면성은 "회화가 다른 어떤 예술과도 공유하지 않는 회화만의 조건"이다. 따라서 평면성은 회화의 환원 불가능한 본질이고, 그렇기 때문에 "모더니즘 회화는 다른 무엇이 아니라 바로 평면성 자체를 지향"해온 것이다.[36] 그런데 회화의 평면성에는 두 차원이 있다. 화면picture plane의 평면성

과 표면surface의 평면성. 말할 필요도 없이, 표면은 주어지는 재료의 물리적인 면이고, 화면은 화가가 그런 표면 위에 그려서 구성한 면이다. 따라서 회화의 평면성은 화면의 구성적 평면성과 표면의 물리적 평면성, 두 층위로 이루어져 있다. 이 두 면을 구분한 이는 그린버그 자신이 배우기도 했던, 추상표현주의의 큰 스승 한스 호프만Hans Hofmann(1880~1966)이었다. 호프만은 그의 유명한 "밀고-당김push and pull"의 원리를 통해 화가가 표면에 그려넣은 형태들이 서로 밀고 당기면서 화면의 긴장을 창조하며, 이런 긴장을 통해 창출되는 화면 특유의 공간이야말로 그 자체로 의미가 있는 "구체적인 것"이라고 강조했다. 즉, 화면은 이미지의 단순한 배경도, 2차원 액면 그대로의 표면도 아니라고 구별한 것이다.[37]

그림 48

마크 로스코,
〈초록, 빨강, 파랑〉,
1955, 캔버스에 유채,
207×197.5cm

평면성의 두 차원에 관하여 그린버그가 호프만처럼 구분을 명시한 적은 없다. 사실 굳이 그럴 필요가 없었을 것이다. 평면성이 현대 회화의 본질이라고 말할 때, 그것은 그려진 화면의 구성적 평면성, 즉 그림이지 주어진 표면의 물질적 평면성, 즉 바탕일 리는 없으니까. 그러나 호프만의 생각에서 중요했던 것이 화면과 표면의 차이라는 구분이었다면, 평면성의 이 두 차원에 대해 그린버그가 중요시했던 것은 조금 달랐다. 물질적 평면성과 구성적 평면성은 물론 구별되지만, 양자는 매우 긴밀한 관계를 맺고 있다는 생각에서 그랬다. 그런데 이보다 더 주목해야 할 사실은 두 평면성의 관계에 대한 그린버그의 생각이 1940년대 초기와 1960년대 전성기에 크게 달라졌다는 점이다.

초기에 그린버그는 물질적 평면성을 매우 강조했다. "회화 예술의 최종적이고 가장 강력한 전제"는 "환원 불가능한 평면성"인데, 이는 표면이 "하나의 물질적 대상으로서 지닌 불가침의 성질"이라고 했던 것이다. 누구나 알듯이, 어떤 종류의 그림이 그려지든 또 어떤 종류의 바탕에 그려지든, 하나의 대상으로서 그림의 출발점은 2차원의 물질적 표면이다. 이 물질적 표면 이전은 없다. 그렇기 때문에 물질적 평면성은 더 이상 환원 불가능한 불가침의 성질이 되는 것이다. 그리고 바로 이 물질적 평면성에 대한 의식과 인정이 현대 회화를 전통 회화와 그토록 다르게 만들었던 결정적인 요소였다. 피카소와 브라크가 이룩한 입체주의의 개가는 "화면 자체가 본성상 하나의 물질적 대상이라는 점을 새롭게 깨닫고 존중"한 결과였던 것이다. 원근법을 이용해서 2차원의 표면 위에 3차원 공간의 효과를 내는 화면을 구축해온 것이 전통 회화다. 반면에 입체주의에서는 "화

그림 49 헬렌 프랑켄탈러, 〈산과 바다〉, 1952, 캔버스에 유채와 목탄, 220 x 297.8cm

면 자체가 점점 더 얇아져서, 깊이의 효과를 내는 가상의 면들이 실제 캔버스의 표면인 진짜 물질 면 위에서 하나로 만날 때까지 평면화"된다.[38] 즉, 전통 회화에서는 화면이 표면의 평면성을 거부하고 표면의 뒤쪽으로 깊은 공간의 환영을 펼쳐 보이며 후진한다. 반면에, 현대 회화에서는 화면이 표면의 평면성에 순응하여 점점 더 얇은 공간의 환영을 지향하며 표면의 앞쪽으로 전진한다는 말이다.

아방가르드 회화의 역사는 그 매체의 저항에 점진적으로 굴복해 간 역사다. 매체의 저항은 주로 평평한 화면이 제기하는 거부에 있다. 즉 평평한 화면 위에 "구멍을 파서" 사실적인 원근법적 공간을 만들어내려는 노력을 화면이 거부하는 것이다.[39]

그러나 전성기에 이르러 그린버그는 구성적 평면성을 더 강조하고, 나아가 구성적 평면성에 의한 물질적 평면성의 파괴를 지적하기까지 한다. 표면의 물질적 평면성은 표면 위에 물감이 칠해지는 순간 바로 파괴된다는 것이다.

한 표면 위에 칠해진 최초의 흔적은 그 표면의 평면성을 실질적으로 파괴하며, 몬드리안의 구성은 여전히 일종의 3차원의 환영 같은 것을 암시한다.[40] (강조는 필자)

화면이 표면의 평면성을 받아들여 2차원에 근접하는 얇은 공간을 창출한 것이 "아방가르드"[41] 회화라며, 양자를 긴밀한 관계로 묶었던 것이 초기 입장이었다. 그러나 전성기의 입장은 "모더니즘 회화가 지향하는 평면성은 결코 전적인 평면성일 수 없다"[42]며 양자를 떼어내는 것이다. 그 대신 강조되는 것은 물질적 표면과 달리 그려진 화면에 나타나는 "3차원의 환영"이다. 그런데 "3차원의 환영"이라니? 3차원의 환영이란 전통 회화의 화면에 구축되었던 것 아니었던가? 물론 그렇다. 따라서 그린버그는 서둘러 이 "3차원의 환영"이 전통적인 것과 다른 것임을 덧붙인다.

이제 그 환영은 엄밀히 그림의 3차원, 즉 엄밀히 순수시각적인optical 3차원일 뿐이다. 옛 거장들은 관객이 그 속으로 걸어 들어가는 것을 상상할 수 있는 공간의 환영을 창조했으나, 모더니스트가 창조한 환영은 관객이 바라볼 수만 있는, 즉 오직 눈으로만 여행할 수 있는 환영이다.[43]

그렇다면 이제 "3차원의 환영"은 두 종류가 있다는 말이다. 하나는 옛 거장들이 창조한 사실주의적 3차원, 조각적-촉각적 환영이고, 다른 하나는 모더니스트가 창조한 순수시각적 3차원, 순수시각적 환영optical illusion이다. 양자는 대립한다. 그런데 이 양자, 즉 사실주의적 환영과 순수시각적 환영의 대립은 그린버그의 전성기를 대표하는 글 「모더니즘 회화」에서 처음 나오는 것이 아니라 초기를 대표하는 글 「더 새로운 라오콘을 향하여」에서부터 나왔다. 그리고 1940년의 글에서도 순수시각적인 환영은 사실주의적 환영과는 정반대로 "화면의 불투과성"을 강조하는 환영이라고 제시되었다.[44] 더구나 이는 1958년에 발표된 조각에 관한 글 「우리 시대의 조각Sculpture in Our Time」[45]에서도 되풀이되는 대립이다. 심지어, 뒤의 글에서는 순수시각적 환영이 물질을 신기루처럼 탈실체화하는 반反환영주의와 직접 연결되기까지 한다.

실체를 완전히 순수시각적인 것으로 만들고, 형태를 주변 공간의 필수 요소로 만드는 것, 이를 통해 반환영주의가 명실상부 완성된다. 사물들의 환영 대신 양상들modalities의 환영이 나타난다. 즉 물질은 실체도 없고 무게도 없이 오로지 신기루처럼 순수시각적으로만 존재한다.[46]

결국 오직 눈으로만 여행할 수 있는 환영, 달리 말해 그림의 공간 속으로 깊숙이 진입하는 상상을 거부하는 환영이 순수시각적 환영이라면 그것은 기실 3차원 공간이 아니라 2차원 평면에 가까울 수밖에 없는 환영임이 분명하다. 그렇다면 그린버그는 도대체 왜 더없

이 평면적인 몬드리안의 구성에다가 '3차원'이라는 억지 표현을 다시 끌어들이면서까지 화면의 평면성은 표면의 평면성과 다른 것임을 강조하려 했을까?

두 가지 문제 상황 때문이었다. 색면 회화가 끌어들인 신체성과 착색 회화가 끌어들인 물질성이 그 둘이다. 우선 색면 회화의 문제를 살펴보자. 앞서 본 대로, 회화성에 내재한 공간의 환영 때문에 "정처 없는 재현"에 빠져버린 회화적 추상의 돌파구로 그린버그가 주목했던 것이 색면 회화의 "색채-공간"이었다. 그린버그의 기대대로라면, 색면 회화는 회화성에서 촉각적 환영을 억제하고 순수하게 시각적인 방식으로만 머무는 화면을 펼쳐야 했다. 그런데 색면 추상은 시각적 경험을 넘어서 신체의 경험까지 끌어들였고, 이는 그린버그의 입장에서 촉각적 환영보다 더 끔찍한 사태를 유발했다. 바넷 뉴먼의 회화가 그 예다.

뉴먼은 사실 1940년대에 대규모 추상회화를 창안한 초기의 혁신적 화가들 가운데 한 명이었다. 그러나 그는 미술뿐만 아니라 저술 활동도 했고, 무엇보다 단지 몇 개의 수직선(때로는 오직 하나)에 의해서만 끊길 뿐인 단색조의 드넓은 회화 장들은 너무나 금욕적이어서, 1950년 뉴욕의 베티 파슨스 갤러리에서 최초의 개인전을 했을 때도 호평을 받지 못했다(1950년은 폴록이 드립 페인팅으로 스타덤에 올랐던 해다). 개성을 드러내지 않으며 재현도 철저하게 거부하는 뉴먼의 엄격한 면모는 심지어 동료 추상표현주의 화가들 사이에서도 호응을 얻지 못했다. '액션'의 흔적이 난무하는 당시 회화들 사이에서 뉴먼의 화면은 경건함이 지나친 지적 도발로 여겨졌던 것이다. 결국 1950년대 후반쯤 뉴먼은 실질적으로 회화를 포기한 상태가 되고

그림 50 바넷 뉴먼, 〈빛의 분출(조지에게)〉, 1961, 캔버스에 유채, 290×440cm

말았다. 그랬는데, 그동안 내내 뉴먼을 식은 밥 취급했던 모더니즘의 대부 그린버그가 후원자를 자처하는 깜짝 놀랄 만한 일이 벌어졌다. "정처 없는 재현"을 물리칠 "색채 – 공간"이 필요했던 그린버그는 1958년 뉴먼이 첫 번째 회고전을 열도록 주선하고, 이듬해 1959년에는 당시 그가 컨설턴트로 활약하고 있던 뉴욕의 상업 화랑, 프렌치 앤드 컴퍼니 아이엔시French and Company Inc.에서 다시 한번 간추린 회고전을 열게 해주었으며, 전시회 도록의 서문도 직접 썼다.[47]

그린버그의 격려에 힘입어 뉴먼은 그가 중단했던 지점으로 돌아가 작업을 재개했지만, 알고 보니 그의 "색채-공간"은 "정처 없는 재현"에 맞설 해답만 내놓은 것이 아니었다. 뉴먼은 분명 캔버스의 표면과 테두리 안에 엄격하게 머무는 화면을 창출했다(그림 50). 그러나 동시에 그의 회화들은 많은 수가 엄청나게 긴 수평적 너비(5.4미터를 넘는 것도 있다)를 지니고 있었다. 이로 인해 뉴먼의 회화는 신체의 움직임을 강요했는데, 이에 따라 순수한 시각적 경험을 불가능하게 했던 것이다.[48] 그런데 실은 이보다 더 무서운 것이 있었다. 신체의 개입은 시각으로부터의 이탈을 넘어, 바로 그 신체가 거하는 물리적 3차원 공간을 끌어들였던 것이다. 지금까지 그린버그가 걱정했던 점은 회화의 화면에 상상의 3차원 공간이 펼쳐지는 것이었다. 그 상상의 3차원을 막을 수 있다고 믿었던 것이 색면 회화였는데, 그 회화가 이제 상상도 아닌 실제의 물리적 3차원 공간을 끌어들이고 있으니! 이는 모더니즘 회화로서는 있을 수 없는 일이다. 19세기 중엽에 이미 말라르메는 그림의 프레임이 상상의 경계라고 하지 않았던가? 프레임 안은 상상의 세계이며, 그 세계는 프레임 바깥의 물리적 세계와 무관하다는 주장이었다. 그러나 회화를 표면과 테두리의 한계 안에 제한한 가장 비타협적 사례로 보였던 뉴먼의 작업은 신체를 통해 회화를 물리적 세계와 연결하고 있었다. 이 연결을 통해 부각된 것이 회화가 펼쳐 보이는 시각적 상상의 측면이 아니라 회화 자체의 물질적 현존이라는 측면이었음은 말할 것도 없다.

회화의 물질적 측면을 두드러지게 하는 뜻밖의 결과는 착색 회화에서도 뜻하지 않게, 그러나 결정적으로 더 강조되었다. 프랑켄탈러의 작업에서 화면과 표면, 그림과 바탕의 완벽한 결합을 본 그린버

그의 환호에 따라 많은 미술가가 향후 가장 유망한 방식은 착색이라고 여기게 되었고, 그중에는 당시 그린버그가 뉴먼과 더불어 주목하고 있던 모리스 루이스Morris Louis(1912~1962)가 있었다.

루이스는 1930년대 후반 뉴욕에 머문 적이 있지만 주로 워싱턴 D. C.에서 활동했던 화가여서 뉴욕의 미술 현장과는 다소 떨어져 있었다. 그러나 당연히 루이스도 폴록의 드립 페인팅을 알고 있었고, 특히 뉴먼과 로스코, 스틸의 색면 회화에 관심을 두었으며, 1950년대 중엽에는 프랑켄탈러가 개척한 방법에 몰두했다. 당초 프랑켄탈러가 테레빈유로 유화 물감을 묽게 희석해서 시도했던 착색 기법은 유성 아크릴 물감을 거쳐 나중에는 빨리 마르는 수성 아크릴 물감이 나옴으로써 가속화되었다. 루이스는 이 기법을 통해 폴록의 제스처를 제거하고 프랑켄탈러의 암시적 이미지도 제거한 후, 대개 모서리들만 조금 남기고 캔버스 전체로 물감이 스며들면서 겹치게 해, 분명하게 표면을 압도하는 화면, 평평하고도 강렬한 색채 다발들의 화면을 만들어냈다.

그러나 표면과 화면의 이런 역관계는 루이스의 마지막 회화 연작, 이른바 '펼침Unfurled'이라고 불린 연작에서 깨지고 말았다. 전에는 구성의 정면과 전면에 겹쳐두었던 넓은 띠의 물감 다발들이 이제는 가느다란 시냇물이 되어 캔버스의 좌우 양단으로 흩어져서 구성적 접촉을 거의 상실하고 있었다. 물론 이 색채의 시냇물들은 양쪽에서 얼추 대칭을 이루면서 서로 공명했기 때문에 이 거대한 캔버스의 가운데 빈 표면을 가로지르는 화면을 창출했다. 그러나 펼침 연작의 구성에서 압도적인 비중은 어디까지나 공백으로 남아 있는 중앙의 빈 표면이 차지하고 있었다.

그림 51 모리스 루이스, 〈알파 파이〉, 1961, 캔버스에 아크릴, 260×460cm

토머스 크로가 인정하듯이, 루이스의 작업은 "아무 흔적도 없는 천의 넓은 면적이 작품의 중심 사건이 되므로 즉물적 수단을 신기루 같은 정신적 이미지―작품의 가장자리에서 쭈뼛거리는 윤곽선들로 규정되는―로 둔갑시킨 최상의 위업을 성취했다고 할 수 있다." 그러나 1961년 작 〈알파 파이〉(그림 51)에서 보이는 것처럼, 모리스 역시 뉴먼처럼 가로로 매우 긴 회화 포맷을 사용했다. 이미 뉴먼의 거대한 색면 회화가 그랬듯이, 시지각의 범위를 넘어서며 신체를 끌어들이고 그럼으로써 회화의 물질적 차원을 부각시켰던 것이 이 포맷의 특성 혹은 문제(그린버그의 관점에서라면)였다. 그런데 모리스에게서는 이 물질적 차원이 그저 부각되는 정도가 아니라 아예 중앙을, 그것도 가장 큰 면적으로 차지하고 있는 것이다. 마치 "회화란 '오로지' 물리적 요소들로 구성될 뿐"임을 주장하는 것처럼.[49] 이렇게 역관계가 뒤집혔다 해도, 루이스의 작품에서 물질적 표면의 주장이 아직 구성적 화면의 여지를 근절한 것은 아니다. 바탕으로 쓸 직물과 거기 스며들 물감의 특성은 이제 매우 결정적이었지만, 어떤 형태로 어떤 색채를 쓸 것인지 궁리하고 결정하는 작업은 여전히 화가의 구성(아무리 즉흥적일지라도)에 남아 있었기 때문이다.

하지만 마찬가지로 분명한 것은 19세기 중엽부터 모더니즘이 한 세기에 걸쳐 지속해온 예술적 혁신이 막다른 골목에 이르렀다는 사실이다. 지금까지 살펴본 대로, 모더니즘이 추구한 순수 미술은 세계로부터 점점 멀어지는 기호를 만들어낸 초기 모더니즘의 예술적 혁신에서 시작되었다. 초기 모더니즘의 이런 노력은 기하학적 추상으로 세계와 완전히 단절한 순수한 기호를 만들어낸 전성기 모더니즘의 성취로 이어졌다. 그리고 후기 모더니즘의 예술적 혁신은 기하

학적 추상을 돌파한 회화적 추상으로, 다시 또 회화적 추상을 돌파한 순수시각적 추상으로 나아갔다. 이 모든 혁신은 "자연이 그 자체로 정당한 것처럼, 즉 풍경이 미적으로 정당한 것처럼", 풍경을 그리지 않아도 "오로지 그 자체로 정당한 어떤 것", 즉 순수한 미술을 창조해내려는 노력이었다.[50] 그런데 그 노력의 궁극이라 할 수 있는 순수시각적 추상에 이르러 맞닥뜨리게 된 것이 그동안 무수한 예술적 혁신을 통해 순수 미술이 세계의 재현을 밀어낸 화면의 정중앙을 차지하며 들어선 물질적 세계라니!

그린버그는 1950년대 후반의 어느 시점에서인가 분명 모더니즘에 잠재한 이 당혹스럽고 역설적인 귀결을 눈치 챘던 듯하다. "순수시각적 환영" 또는 "후기 회화적 추상" 같은 용어와 개념들은 이 역설에 대응하기 위해, 좀더 정확히 말하면 이 역설을 진압하기 위해 새로 개발된 것이었지만, 그린버그의 노력은 성공하지 못했다. 전성기의 그린버그에게서 모더니즘 미술은 오로지 '눈'의 문제로 축소되었기 때문이다. 오직 '눈'만이 지배하는 순수 미술의 세계에는 정치적 입장은 물론 사회적 관심사도, 심지어는 역사적 삶의 경험도 들어설 자리가 없다. 그린버그는 물론 '역사'에 대해서 이야기했다. 그러나 「모더니즘 회화」에서 그가 말하는 역사는 평면성이라는, 회화의 진보에 미리 처방된 목적지만을 쳐다보며 일로매진 전진해가는 미술의 역사일 뿐이다.

이 순수한 미술의 역사는 저 바깥의 복잡다단한 세상의 역사와 무관하게 존재한다. 그린버그가 미술의 역사만이 그리고 미술의 역사가 최고로 중요하다는 주장을 한 것은 아니다. 그는 자신이 언제

나 "미술보다 더 가치 있는 것들이 분명히 존재"함을 역설해왔다고 강조한다. 그러나 "우리가 미술에 관해 이야기할 때" 가장 중요한 것은 "미술은 미술만이 제공할 수 있는 만족들을 제공하지 않고서는 존립할 수" 없다는 사실이라는 것 또한 분명히 했다.[51] 미술과 삶, 세계, 실존을 엄격하게 분리하는 입장인 것이다.

이 대목에서 100여 년 전 모더니즘이 막 시작될 때 보들레르가 썼던 「현대 생활의 화가」를 되돌아보는 것이 좋을 듯하다. 보들레르는 현대 미술의 기반인 미학적 현대성이 역사와 시의 이중 구조로 이루어져 있다고 보았다. 이런 "예술의 이중성은 인간의 이중성에서 나오는 숙명적 결과"[52]이기에, 보들레르는 역사와 시의 결합, 좀 더 정확히는, 상상력에 의한 역사의 시적 고양을 현대 화가의 임무로 여겼다. 그러나 100년 후 그린버그가 쓴 「모더니즘 회화」에서는 보들레르가 말했던 '역사'가 완전히 미술의 바깥으로 밀려나버렸다. 그런데 그린버그는 밀어냈으나, 역사는 기실 밀려나지 않은 것 같다. 그렇게 밀어낼 수 없는 것이 역사임을 보여준 작품이 루이스의 '순수시각적' 추상 아닌가! 순수의 극점에 도달한 미학적 세계 속에서 그 세계의 바탕인 물리적 세계가 불현듯 도저히 부인할 수 없는 존재를 그 자체로 드러낸 것이다. 현대 생활의 역사가 이루어지는 이 물리적 세계를 시적으로 고양하는 것이 점점 더 어려워지면서, 후기 모더니즘은 순수 미술의 영광과 몰락을 동시에 목격하는 모더니즘의 마지막 장이 된다.

제 2 부

아방가르드

: 순수 미술을 거부하는 반예술

직사각형의 액자가 있다. 그림의 액자다. 그런데 액자 안에는 그림 대신, 액자의 바깥을 향해 돌출한 철제 삼각형이 붙어 있다. 이 삼각형이 부착된 액자의 바탕에는 건축의 장식용 마무리 재료로 쓰이는 스투코가 칠해져 있고, 그 바탕에는 돌출한 삼각형과 대조적으로 바닥에 비스듬히 부착된 나무 막대와 그 위아래로 나란히 놓인 굽은 금속, 유리판 조각 등이 있다. 블라디미르 타틀린Vladimir Tatlin(1885~1953)의 1914년 작 〈재료의 선택: 철, 스투코, 유리, 아스팔트Selection of Materials: Iron, Stucco, Glass, Asphalt〉(그림 52)다. 첫눈에 〈재료의 선택〉은 피카소의 입체주의 콜라주나 구축 조각constructed sculpture을 연상시킨다. 사실 이 작품은 타틀린이 1914년 그의 파리 체류기에 아마도 보았을 피카소의 〈기타〉(1912) 같은 구축 작품에서 큰 영향을 받은 것이다. 그러나 입체주의의 구축과 타틀린의 구축은 근본적으로 다르다. 형태의 기원이 미술가의 정신에 있어 관념론적 자의성을 벗어날 수 없는 것이 입체주의의 구축이다. 이와 달리 타틀린의 구축은 형태의 기원이 재료의 속성에 있다. 나무 막대의 직선 형태는 가공 목재가 지닌 평평한 사각형의 형태에서 나온 것이고, 철제 삼각형과 곡선 형태는 자르거나 구부릴 수 있는 철판의 속성에서 나온 것이며, 이 형태들의 중간에 놓인 유리의 위치는 내부와 외

그림 52

블라디미르 타틀린,
〈재료의 선택: 철, 스투코, 유리, 아스팔트〉,
1914, 크기 미상

부를 매개하는 유리의 투명한 속성에서 나온 것이다. 말하자면, 타틀린의 〈재료의 선택〉은 유물론적 필연성을 명시하고자 하는 구축으로서, 이는 미술가를 작품의 기원으로 보는 모더니즘의 사고를 전혀 따르지 않는 작업이다.

그런가 하면, 주방용품점에서 파는 제품이 미술 전시장에 나와 있기도 하다. 마르셀 뒤샹Marcel Duchamp(1887~1968)의 레디메이드 작품 〈병걸이Bottle Rack〉(1914, 그림 53)는 말 그대로 공장에서 미리 만들어 가게에서 파는 상품을 그대로 전시한 것이다. 그래서 뒤샹의 레디메이드는 타틀린의 구축보다 더 근본적으로 미술가의 위치와 역할을 축소시킨다고 할 수 있다. 타틀린에게서 미술가는 형태 구성의 권리만 박탈당했을 뿐 여전히 작품의 제작자이기는 했던 반면, 뒤샹에게서 미술가는 형태의 구성도, 작품 제작도 하지 않기 때문이다. 그럼 미술가는 무엇을 하는가? 사물을 선택해서 예술로 임명하는 일을 한다. 하지만 자신이 구성하지도 제작하지도 않은 물건을 선택해서 예술이라 한다고? 이는 미술가의 역할을 축소시키는 것이 아니라 미술가의 권력을 어처구니없이 부풀리는 것 아닌가? 이 가능성을 뒤샹은 우연과 시각적 냉담visual indifference으로 봉쇄했다. 즉, 사물의 선택에 남아 있을 수 있는 미술가의 의도적 개입은 선택의 우연성으로 배제하고, 선택의 기준은 시각적 냉담이 되게 한 것이다. 이로써 레디메이드는 순수 미술의 모더니즘과 미학적으로 완전한 대척점에 선다. 예술의 자율성에 입각하여 순수하게 미적인 형태를 구성해내는 독창적인 미술가와 그가 손수 제작하는 순수하게 시각적인 미술작품이라는 개념을 결정적으로 깨뜨렸기 때문이다.

타틀린의 구축과 뒤샹의 레디메이드는 아방가르드 개념에 중첩되

그림 53

마르셀 뒤샹,
〈병걸이〉, 1914,
원작은 소실,
1964년 밀라노 슈바르츠
갤러리에서 뒤샹의
지시에 따라 제작한 복제품

어 있는 미학적 부정의 여러 측면을 매우 잘 보여준다. 우선 아방가르드는 구축이나 레디메이드라는 미술 대상 제작의 새로운 방식을 창안해서, 인체의 이상적 재현을 중심에 두었던 고전주의 조각의 전통을 부정한다. 이는 모더니즘이 추상이라는 새로운 회화 제작 방식을 창안해서 고전주의 재현 회화의 전통과 단절한 경우와 유사하다. 즉 재현의 전통을 부정한다는 점에서 아방가르드는 모더니즘과 마찬가지로 '현대적'인 것이다.

그러나 아방가르드는 전통을 부정할 뿐만 아니라 나아가 순수 미술도 부정한다. 산업 재료나 상품이라는 미술 외적인 재료들을 똑같이 사용하더라도, 구축과 레디메이드의 방식은 입체주의 콜라주의 방식과 다르다. 입체주의 콜라주가 오직 미술의 세계 안에 확고히 자리 잡고 있는 순수한 기호라면, 구축과 레디메이드 오브제는 미술의 세계뿐만 아니라 그 너머 일상생활의 세계에도 다리를 걸치고 순수 미술의 개념을 넘어서거나 공격하는 담론적 기호인 것이다.

마지막으로 가장 중요한 것은, 미술의 재료가 아니라 산업 재료나 상품을 사용하고 작가의 권위와 작품의 완결성을 부정하는 이런 작업들이 일상생활에서 일어날 세계의 변화들을 예견하는 것처럼 보이기도 했다는 점이다. 타틀린이 만든 최초의 구축물 〈재료의 선택〉은 1917년 러시아 혁명보다 앞서 등장했고, 뒤샹이 만든 최초의 레디메이드는 1920년대를 풍미할 상품 문화보다 앞서 등장했다. 특히 타틀린은 "1917년 사회 영역에서 발생한 일들은 회화 예술가였던 우리가 '재료, 입체, 구축'을 작업의 토대로 받아들였던 1914년에 이미 실현되었다"[1]는 말로 공산주의 소비에트라는 새로운 사회가 성립되기 전에 이미 구축주의 미술에서 유물론적 토대가 성취됐음을 암

시한 바 있다.

2부에서는 모더니즘과 더불어 현대 미술의 전개를 이끌어간 두 축 가운데 하나인 아방가르드를 살펴본다. 모더니즘이 제2차 세계대전을 기준으로 유럽의 초기 및 전성기 모더니즘과 미국의 후기 모더니즘으로 대별되듯이, 아방가르드 역시 전전과 전후의 구분이 가능하다. 전전의 아방가르드가 유럽에서 전개되었다면 전후의 아방가르드는 미국을 중심으로 전개되었다는 것도 유사하다. 그러나 1860년대로 거슬러 올라가는 모더니즘 미술의 역사와 달리, 아방가르드 미술의 역사는 1910년대부터 시작된다. 모더니즘과 아방가르드의 출현 시점에 차이가 있는 것인데, 이 시차가 의미하는 것은 무엇일까? 그 의미가 충분히 밝혀지는 데에도 오랜 시간이 요구되었다. 그것은 아방가르드가 전후에 다시 출현했을 때에야 비로소 분명해졌기 때문인데, 이에 대해서는 5장에서 자세히 다룬다. 하지만 지금 여기서도 분명하게 말할 수 있는 사실 한 가지는 아방가르드의 출현 시점과 모더니즘이 전성기로 접어든 시점이 교차했다는 점이다. 아방가르드의 미학적 전제가 순수 미술, 즉 특정한 지점까지 발전한 모더니즘임을 말해주는 사실이다.

그러나 모더니즘과 대척점에 서는 아방가르드를 본격적으로 살펴보기 전에 먼저 해결해야 할 문제가 있다. 미학적 아방가르드 개념을 둘러싼 혼란을 제거하는 일이다. '아방가르드'라는 용어의 기원은 군사학이고, 그것이 정치학을 거쳐 미학으로 들어왔으므로, 이 용어의 개념에는 원래부터 여러 층위가 있다. 우선 군사적 의미의 선봉(전위 부대)과 정치적 의미의 선봉(전위 당)이 그것이다. 그런데 미학적 의미의 아방가르드는 정치적 의미에서 파생되었기에, 단순히 예술의

혁신만을 이끌어가는 선봉이 아니라 예술의 혁신을 통해 삶의 혁신으로 나아가려는 선봉이다. 즉 모더니즘의 전위가 아니라 모더니즘을 극복하려는 전위다. 그런데 미학적 용법의 아방가르드에서는 이두 상반된 의미가 다 쓰인다. 어찌된 일인가?

한 단어가 둘 이상의 의미를 가져 애매한 경우, 그 단어의 뜻은 맥락에 따라 결정된다. 예컨대, 서론에서 살펴보았듯이 '현대 미술'도 애매한 단어다. 역사적 맥락에서는 연대상 현대에 생산된 모든 미술을, 미학적 맥락에서는 근본적으로 재현에 대한 거부에 입각한 미술을 각각 다르게 의미할 수 있는 것이다. 그러나 한 단어가 동일한 맥락에서 전혀 다른 두 의미로 쓰인다면, 그것은 애매한 것이 아니라 혼란에 빠진 것이다.

아방가르드 개념의 혼란이 모더니즘의 대부 클레멘트 그린버그에게서 나왔다는 사실은 참으로 공교롭다. 그는 1939년에 발표한 글「아방가르드와 키치」에서, "아방가르드"는 1) "서구 부르주아 사회"의 산물로서, 2) "알렉산드리아니즘"(아카데미즘)과 "키치"(상업 문화)가 유발하는 문화적 지체나 타락에 대항하는 "문화의 새로운 형식"이며, 3) "예술을 위한 예술"을 추구하는 "아방가르드 미술가"로는 "피카소, 브라크, 몬드리안, 미로, 칸딘스키, 심지어는 클레와 마티스, 세잔까지" 포함된다고 썼다.[2] 이 가운데 1)과 2)는 문제가 없다. 그 둘은 아방가르드와 모더니즘이 공유하는 미학적 현대성의 특성이기 때문이다. 그러나 3)은, 1부에서 이미 살펴보았듯이, 전적으로 모더니즘에만 해당되는 이야기다. 이는 거론된 미술가들의 이름만 봐도 명백한 사실이다. 이 화가들은 그린버그뿐만 아니라 누구라도 인정할 모더니즘 회화의 혁혁한 영웅들이 아닌가!

칼리네스쿠가 지적하듯이, 아방가르드를 이렇게 모더니즘의 동의어로 보는 것은 "미국 비평"뿐이다.[3] 문제는 이 미국 비평이 제2차 세계대전 이후 미국 미술이 구가한 승리와 더불어 세계적인 파급력을 지녔고, 그 핵심에 그린버그의 미술 비평이 있었다는 점이다. 1955년에 한 자전적 에세이에서 그린버그는 "가장 도전해볼 만한 일 가운데 하나"가 미술 비평인데, "기억에 남을 만큼 탁월한 미술 비평을 남긴 사람이 거의 없었기 때문"이라고 썼다.[4] 그리고 자신에게는 이런 도전에 대한 확신이 없다는 겸손한 말로 글을 맺었다. 이는 물론 가식의 혐의를 받을 위험이 있을 만큼 지나친 겸손이었다. 왜냐하면 그린버그는 이미 1940년대에 "당시의 불꽃 튀는 미술 비평계에서 비길 데가 없었다고 해야 할"[5] 만한 경력을 쌓았고, 1950년대에 그의 관점은 현대 미술에 진지한 관심을 가진 사람이라면 누구나 유념해야 할 정전canon의 위치에 올랐기 때문이다.[6] 따라서 그린버그가 아방가르드와 모더니즘을 동일시했다는 것은 미국이라는 한 지역에서 활동한 어떤 미술비평가의 유감스러운 착오에 그치지 않았다. 그의 오해는 세계 여러 지역에서 매우 악성적인 혼란을 오랫동안 초래했는데, 제2차 세계대전 이후 미국의 영향권 아래 편입된 한국도 그중 하나다.

이 혼란을 바로잡는 작업은 페터 뷔르거Peter Bürger(1936~)의 『아방가르드의 이론Theorie der Avantgarde』이 1974년 독일에서 출판되면서 시작되었다고 할 수 있다. 그러나 이 작업이 서양 학계와 미술계에서 실질적으로 이루어진 것은 1980년대로 봐야 한다. 우선 뷔르거의 책이 독일어권을 벗어나 널리 읽히게 된 것부터가 영어 번역본[7]이 나온 1984년 이후이기 때문이다. 또한 당시는 마침 미국에서 포스트모

더니즘 논쟁이 한창 불붙던 시기로, 이 논쟁은 쟁점 자체의 특수성, 즉 포스트'모더니즘'으로 인해 모더니즘에 대한 재검토도 촉발했던 것이다. 이 과정에서 그린버그가 모더니즘과 동일시했던 '아방가르드'의 오류도 드러났다.[8] 이후 이 혼란은 서구의 미술사학, 특히 아방가르드 미술에 큰 관심을 둔 진보적인 미술사학 진영에서는 꽤 사라졌으나, 아방가르드의 미학적 의미에 별 관심을 두지 않는 보수적인 미술사학 진영이나 예술철학 진영에서는 아직도 오류의 잔재를 쉽게 발견할 수 있다.[9] 현대 미술의 맥락에서 '아방가르드'를 미학적 용어로 사용할 때 여전히 신중을 기해야 하는 이유다.

4

전전 유럽의 아방가르드

담론적 미술의 등장

예술적 아방가르드에 대한 미학적 담론의 고전은 페터 뷔르거의 『아방가르드의 이론』(1974)이다. 그러나 뷔르거의 이 유명한 저서는 아방가르드뿐만 아니라 예술의 자율성에 대한 연구서이기도 하다. 그는 아방가르드를 부르주아 사회에서 특정한 상태에 이른 예술이 스스로에게 제기한 비판이라고 보는데, 그 특정한 상태란 예술과 실생활이 분리된 상태이고 이런 분리의 바탕에 있는 것이 바로 예술의 자율성 관념이기 때문이다. 그렇다면 아방가르드에 의한 예술의 자기비판은 실생활과 완전히 분리되어 자율적으로 존재하게 된 현대 사회의 예술을 역사적 전제로 한다는 말이니, 아방가르드에 대한 이론적 연구가 예술의 자율성에 대한 연구에서 출발하는 것은 당연하다고 할 것이다.[1]

뷔르거에 의하면, 예술의 자율성은 르네상스 시대에 예술이 과학과 접목되면서 종교적 의례로부터 벗어나는 첫걸음을 떼었을 때 싹트기 시작했다. 그러나 예술의 자율성이 하나의 이상으로 천명된 것은 18세기 말 부르주아 사회의 등장과 더불어서다. 이 이상을 천명한 칸트의 미학은 이후 수단-목적의 합리성에 따라 조직되어간 부르주아 사회 속에서 예술이 그런 실생활의 조직 원리에 종속되지 않는 자율적인 세계로 정립되는 기반이 되었다. 이후 예술의 자율성은

19세기 말 유미주의에 이르면 예술의 주제로 자리를 잡게 된다. 그런데 예술의 자율성이 예술의 주제가 된다는 말은 무슨 뜻인가? 그것은 우선 실생활과는 정반대의 것만이 예술의 주제가 될 수 있다는 뜻이다. 실로 유미주의에서는 합목적적인 실생활에서 더 이상 허용되지 않는 욕구나 가치, 가령 인간성, 완전성, 환희, 진리, 유대감 같은 것이 예술의 주제로 등장한다. 이 점에서 유미주의는 실생활에 대한 부정이고, 실생활을 뛰어넘는 더 나은 세계의 제시일 수 있다. 그러나 이러한 부정도, 더 나은 세계의 제시도 오직 가상일 뿐이다. 왜냐하면 그것들이 실생활과는 동떨어진 고립된 예술의 영역에서만 실현되기 때문이다. 따라서 예술의 이러한 부정은 실생활에 어떠한 영향도 미치지 못한다. 오히려 자율적 예술은 실생활에서는 불가능한 잔여 욕구를 가상적으로 충족시켜주는 제도로 자리잡아 변화의 예봉을 꺾는다는 점에서 아이러니하게도 실생활의 긍정이 된다.[2]

바로 이 점을 비판하면서 등장한 것이 아방가르드다. 아방가르드는 유미주의가 실생활에 대해 맺고 있는 부정과 긍정의 모순적인 관계를 타파하고, 그 가상적인 부정을 실천적인 부정으로 전환시키려는 것이다. 이를 위해서는 가상에 그치고 마는 부정, 즉 고립된 위치에서 잔여 욕구의 충족 기능을 해온 제도 예술이 먼저 파괴되어야 하고, 그 과정에서 변혁된 예술은 **새로운 실생활과 접속**을 이루어야 한다. 이때 실생활과의 접속은 유미주의의 가상적 부정을 실체화시킨 더 나은 세계로의 변혁이 궁극적인 목표다. 그러나 아방가르드 미술의 역사가 증명하듯이, 모든 아방가르드가 이 궁극의 목표에 도달했다고는 할 수 없을 것이다. 그렇더라도 아방가르드가 언제나 예술의 경계를 뛰어넘어 당대의 역사적 상황과 접속했고, 이 접속은

다양한 비판적 반응을 일으켰다는 점은 여전히 사실이다. 따라서 아방가르드의 시도는 예술적 변혁과 역사적 접속이라는 이중의 차원에서 고찰되어야 하고, 또한 접속의 다양성도 이해할 필요가 있는데, 이를 위해서는 취리히 다다, 베를린 다다, 러시아 아방가르드가 좋은 사례들이다. 예술적 변혁의 차원에서 이 세 가지 사례는 순수 미술의 모더니즘과 직접 관련이 있으며, 역사적 접속의 차원에서도 제1차 세계대전의 파국, 파시즘의 등장, 새로운 사회주의 사회의 건설이라는 실제 역사적 사건들과 관계를 맺고, 이에 대한 아방가르드의 다양한 반응을 보여주기 때문이다.

1

취리히 다다: 무정부주의적 반예술

취리히 다다[3]는 제1차 세계대전과 더불어 중립국 스위스[4]로 모여든 여러 나라의 시인, 화가, 영화감독 등 다양한 분야의 예술가들이 구성했다. 이 다다의 창시자인 후고 발Hugo Ball(1886~1927)은 원래 독일에서 관객을 자극하는 방식의 표현주의 작업을 하고 있었다.[5] 그러나 전쟁이 발발하자 아내 에미 헤닝스Emmy Hennings(1885~1948)와 함께 스위스 취리히로 가 카바레 볼테르를 열었다. 1916년 2월 5일 개장한 카바레 볼테르는 전쟁의 학살이 부르주아 문화에서 시작되었다고 비난하면서 그 '문화와 예술의 이상'을 우스꽝스럽게 조롱하는 다다의 발상지가 되었지만, 반년도 넘기지 못하고 그해 6월 23일 발의 전설적인 퍼포먼스를 끝으로 문을 닫는다.

취리히 다다의 전개는 그 창시자인 후고 발이 남긴 다다 일기에서 자세히 볼 수 있다. 이 일기에 의하면, 다다는 "이 모든 문명화된 대학살이 승리인 것처럼…… 사람들이 아무 일도 없었던 듯 행동"하는 시대의 불행에 저항하는 "캉디드"다.[6] 다다의 목적은 이 위기를 히스테리의 방식으로 연출하여, 전쟁과 민족국가주의의 장벽을 뛰어넘는 관심을 촉발하는 것이었다. 그래서 이러한 목적을 위해 취리히 다다가 카바레 볼테르에서 벌인 것은 파괴와 혼란의 아수라장 같은 공연이었다. 취리히 다다에 참여했던 장 아르프Jean Arp(1886~1966)

의 회고에 의하면,

옆에서 사람들이 소리 지르고, 웃고, 손짓, 발짓으로 말한다. 우리
는 사랑의 신음 소리, 계속되는 딸꾹질, 시, 소 울음소리, 중세풍의
소음 같은 음악을 연주하는 이들이 내는 고양이 울음 같은 잡음
으로 화답한다. 차라는 벨리댄스를 추는 무희처럼 엉덩이를 흔들
어대고 얀코는 바이올린도 없이 바이올린을 연주하는 것처럼 팔을
움직이다가 부수는 연기를 하고 있다. 헤닝스 부인은 마돈나 분장
을 하고 다리를 옆으로 벌리는 곡예를 펼친다. 휄젠베크는 큰 드럼
을 쉬지 않고 두들기고 발은 그 옆에서 허연 유령처럼 창백한 얼굴
로 피아노 위에 앉아 있다. 그래서 우리는 '허무주의자'라는 명예
로운 이름을 얻었다.[7]

이런 소동을 통해 취리히 다다는 자칭 타칭 '허무주의자들'이라는
이름을 얻었지만, 그러나 카바레 볼테르가 허무주의의 소굴이기만
했던 것은 아니다. 이들은 분명 파괴정신에 불탔지만 긍정적일 때도
많았고, 퇴행적인 태도를 취했지만 때로는 속죄를 구하는 대속의 태
도를 취하기도 했던 것이다. 이런 점은 취리히 다다의 음성시에서 뚜
렷하게 나타난다.

음성시란 구문론과 의미론의 규제로부터 언어를 해방시켜 언어를
원래의 소리 자체로 되돌리는 작업[8]이다. 이런 음성시는 다다에 앞
서 미래주의에서 먼저 시도되었다. 그러나 카바레 볼테르의 예술가
커뮤니티에서 등장한 다다의 음성시는 미래주의의 음성시와 여러모
로 달랐다. 호전적 애국주의자였던 마리네티가 언어를 신체적 기반

그림 54

후고 발,
다다 음성시 퍼포먼스,
카바레 볼테르

의 감각들로 몰아넣어 신체적 힘이 실린 의미를 만들어내는 작업을 했다면, 평화주의자였던 발은 언어에서 관습적인 의미를 없애려 했을 뿐 아니라 전쟁의 대학살을 승인했던 도구적 이성도 없애려는 작업을 했다는 점에서 분명한 차이가 있었다. 그래서 발은 언어를 파괴하는 작업을 할 때조차도 말에서 "로고스"를 되살려 언어를 "마술적 복합 이미지"로 바꿔보려고 했는데,[9] 1916년 6월 23일 카바레 볼테르에서 발이 한 퍼포먼스는 다다의 음성시가 어떻게 실현되었는지를 알려주는 중심 사례다(그림 54). 이 퍼포먼스는 발이 샤먼, 사제, 마술에 홀린 어린아이의 역할을 동시에 한 "광기어린 감정의 놀이터"이자, 환상적인 의상과 이상한 가면을 사용한 다른 퍼포먼스들(아르프, 차라, 휠젠베크도 각자 음성시 퍼포먼스를 진행)과 함께 진행한 "비극적 부조리의 춤"이었다. 훗날 발은 이 유명한 퍼포먼스를 다음과 같이 회고했다.

내 두 다리는 번쩍이는 파란 마분지 원기둥 안에 있었고, 원기둥은 엉덩이까지 올라와서 나는 오벨리스크처럼 보였다. 그 위에다 안은 주홍색이고 밖은 금색인 커다란 마분지 코트 깃을 걸쳤다 …… 청백 줄무늬가 있는 길쭉한 마법사 모자도 썼다…… 원기둥을 두른 채 어둠 속에서 무대로 옮겨진 나는 천천히 장엄하게 읊기 시작했다. 가드지 베리 빔바/글란드리디…… 그때 나는 성직자가 부르는 애도의 노래가 지닌 고대 운율, 동구와 서구의 모든 가톨릭 교회의 예배에서 부르는 노래의 양식을 흉내 내는 것 말고는 딴 도리가 없다는 것을 알아차렸다…… 마치 진혼 미사와 장엄 미사에서 벌벌 떨면서도 놀람 반, 호기심 반의 얼굴을 하고 신부의

말을 열심히 경청하는 열 살 난 소년 같았다. 이윽고 땀에 흠뻑 젖은 채 나는 마법사 주교처럼 무대 밖으로 들려 나왔다.[10]

이 퍼포먼스에서 쓰인 의상과 가면들은 퍼포먼스에 맞춰 대부분 마르셀 얀코Marcel Janco(1895~1984)가 마분지, 종이, 실 등 보잘것없는 재료로 만들었고, 유럽의 전통과 결별한다는 뜻에서 아프리카 예술을 활용했다.[11] 발은 이 가면이 "우리 시대의 공포, 모든 것을 마비시키는 사건의 이면이 가시화된 것"이라고 말한 바 있다. 발의 다다 퍼포먼스는 빙의와 퇴마를 위한 의식이었으며, 다다이스트는 "세계의 불협화음을 두려워한 나머지 자아가 분열될 지경……"에서 "이시대의 고뇌와 죽음의 고통과 싸우고" 있는 마임 배우다. 이 마임 배우는 전쟁, 폭동, 국외 도피에서 입은 외상을 익살스러운 패러디로 과장한다. 그러나 "우리가 다다라고 부르는 것은 더 고차원의 질문들이 수반된 무의미의 광대극"으로서, 불협화음과 파괴의 마임은 바로 그런 불협화음과 파괴를 없애기 위한 것, 혹은 적어도 불협화음과 파괴의 충격을 극도의 공포와 고뇌에도 불구하고 일종의 방어로 전환하기 위한 것이다.[12]

발은 6월 23일의 이 퍼포먼스 이후에도 취리히 다다의 활동에 몇 차례 참여했다.[13] 그러나 카바레 볼테르가 문을 닫은 후, 특히 1916년 7월 14일에 열린 《다다의 밤Dada soiree》 행사에서 트리스탕 차라 Tristan Tzara(1896~1963)가 〈안티퓌린 씨의 선언Monsieur Antipyrine's Manifesto〉(1916)을 발표한 후 취리히 다다의 지도자 역할은 차라에게로 넘어갔으며, 이는 취리히 다다의 성격을 크게 변화시켰다. 한스 리히 터Hans Richter(1888~1976)는 "조용하고 사려 깊은 발"과 "요란하게 지

껄이며 한시도 가만있지 않았던 차라"를 "태생적 반명제"[14]라고 표현했는데, 발이 전쟁과 예술에 대한 파괴적 공격을 뒤섞어 만들어냈던 혼돈 상태는 차라에게서 엄연한 하나의 예술운동이 되었다. 두 사람의 차이는 양자의 다다 선언문에서 극명하게 드러난다.[15] 발이 7월 14일 《다다의 밤》에서 발표한 「다다 선언문」(1916)에는 사회의 끔찍한 상태에 대한 정치적 언급과 궁극적 진리의 보유를 주장하는 과거의 철학들에 대한 그의 반감이 담겨 있었다. 반면에 차라가 훗날 『다다』 3호에 실은 「다다 선언문」(1918)은 마리네티의 미래주의 선언문처럼 '예술'운동의 선언문이었다. 이 선언문은 당시 뉴욕에 있던 피카비아의 관심을 끌었고, 피카비아와 차라는 종전을 앞둔 파리에서 다다 선전 행사를 준비했다.[16] 1918년 전쟁이 끝나고 망명자들이 이주하면서 취리히 다다는 끝나지만, 사실상 아방가르드로서의 취리히 다다는 내부의 자기모순적 전개로 인해 그보다 더 앞선 1916년에 끝났다고 할 수 있다. 발은 예술 '조직'을 만든다는 생각을 반대했고, 예술은 "그 자체로 목적이 아니라…… 시대에 대한 참된 인식과 비판을 촉진하는 기회"[17]라고 믿었지만, 차라가 주도한 다다는 예술에 몰두하는 운동이었기 때문이다.

2

베를린 다다: 정치적 대항의 반예술

아방가르드로서 다다는 취리히에서 시작되었지만, 취리히뿐만 아니라 뉴욕, 파리, 베를린, 쾰른, 하노버 등 적어도 6개 도시에 주요 거점이 있었던 국제적인 활동이었다(그림 55). 또한 장소뿐만 아니라 정치적 입장도 매우 광범위하여 다다에서 일관성을 찾기는 무척 어렵

그림 55 아방가르드의 주요 거점 도시

다. 그런데 다다의 근본정신은 사실 기존의 사회적, 예술적 규범들을 무정부주의적으로 공격한다는 것이었으므로, 다다에서 일관성을 기대한다는 것 자체가 어불성설일 수 있다. 이런 와중에서도 취리히 다다와 베를린 다다가 유럽 아방가르드의 전개에서 보인 대조는 아주 흥미롭다. 두 다다는 모두 제1차 세계대전의 충격 속에서 등장했으나, 예술운동으로 해소되었던 취리히 다다와 달리 베를린 다다는 예술을 통한 정치적 개입이라는 아방가르드의 기획을 명시적으로 발전시키고 끝까지 견지한 드문 사례이기 때문이다.

베를린 다다는 제1차 세계대전의 충격을 인간 존재의 보편적 측면에 호소하고자 한 독일 표현주의에 반대하는 맥락에서 등장했다. 구체적으로 베를린 다다는 미적인 것과 정신적인 것을 융합하려는 표현주의에 저항해서 반미학의 모델을 구축했고, 또 미적인 것을 신비한 것과 동화시켜서 인간 경험의 보편성을 주장하려는 시도에 반대하여 예술 작업의 정치적 세속화라는 급진적 아방가르드의 전형을 발전시켰다. 바이마르 공화국 시기의 독일에서 등장한 베를린 다다는 독일에서 전례가 없던, 명백하게 정치화된 아방가르드 기획으로서, 존 하트필드John Heartfield(1891~1968)와 조지 그로스George Grosz(1893~1959) 등 몇몇 회원은 1919년 1월 1일 창당한 독일 공산당 KPD의 창립 당원이기도 했다.[18] 이들의 기획은 두 축의 비판, 즉 순수 미술이라는 기존의 모더니즘 미학을 비판하는 한 축과 바이마르 출판산업이라는 신흥 대중문화 권력을 비판하는 다른 한 축 사이에서 광범위하게 펼쳐졌다. 다다의 원형적 선례들(뒤샹과 피카비아 등)이 수용되었는가 하면 선전 행동을 위한 모델도 개발되었다. 그러나 이렇게 광범한 작업 가운데에서 가장 주목해야 할 지점은 베를

린 다다의 예술적, 정치적 기획이 집약된 포토몽타주다.

포토몽타주와 관련하여 베를린 다다와 소비에트 아방가르드는 서로가 발명자라고 우겼다지만, 이런 논쟁은 무의미하다. 사진들을 오려내 조합하고 텍스트와 결합시킨 포토몽타주의 기본 형태가 1897년에 "『레이디스 홈 저널』 뒤 표지에 실린 인도 차 광고"에서 등장했다는 광고사 연구[19]가 있는 것이다. 따라서 이보다 더 중요한 것은 오히려 1919년경이라는 비슷한 시기에 베를린 다다 진영과 소비에트 진영이 포토몽타주라는 형식에 주목하고 그것을 시도하게 된 배경과 목표다. 배경은 드디어 상용화 단계에 이른 사진 제판술의 발전으로 사진을 기사와 함께 인쇄한 대중 잡지가 대대적으로 등장한 것이다.[20] 19세기 전반에 발명되었음에도 오랫동안 사진의 확산을 지연시켰던 인쇄술의 문제가 해결되자, 1920년대에 사진은 보도사진, 광고사진, 노동자사진운동, 여행사진, 새로운 유형의 초상사진 등 여러 영역을 거침없이 개척하며 이미지 생산의 중심 도구로 자리 잡고 일상생활의 시각문화를 선도하는 위치로 도약했다.[21]

이런 사진을 활용한 포토몽타주 작업의 목표는 두 가지였다. 1) 대중문화가 조장하는 신화적 재현들을 분해하려는 것과 2) 순수 미술의 세계로 퇴각하여 매체 고유의 가치들에 몰두하는 모더니즘과는 다른 미술을 하려는 것. 첫 번째 목표는 가독성을 지탱하는 의미론의 구조를 파괴해서 텍스트나 이미지에 보편적으로 가정된 의미를 교란하는 작업으로 나타났다. 텍스트나 이미지를 파편화하는 이 작업은 원래의 의미 구조를 해체하므로, 텍스트나 이미지에서는 기의(텍스트나 이미지가 가리키는 의미의 차원)가 약화되고 기표(텍스트나 이미지의 물질적 차원)가 강화된다. 대중문화의 이미지와 텍스트를 그것이 조

장하는 번드르르한 신화적 관념으로부터 떼어내는 효과적인 방법이다. 두 번째 목표는 새로운 유형의 미술 대상을 구축하려는 작업으로 나타났다. 일시적인 대상, 작품의 태생적 가치나 초역사적 가치를 주장하지 않는 대상, 개입과 파열의 관점 내부에 위치하는 대상이 그것이다. 또한 매체에서도 미술의 매체가 아니라 대중문화의 매체인 사진을 선택했다는 것 자체가 회화라는, 사실 현대적이지 않은 매체를 고수한 모더니즘 추상 미술을 넘어서는 아방가르드의 면모를 명시한다.[22] 미술과 이질적인 대중문화와 일상생활의 요소들을 끌어들였다는 점에서 포토몽타주의 선례는 분명 입체주의 콜라주다. 그러나 포토몽타주는 현실을 찍은 사진을 쓰기 때문에 완성된 이미지가 콜라주와 달리 직접적인 성격을 띤다. 이런 이미지들은 대부분 정치적 "메시지에 우위"를 둔 것이라, 이 점에서 포토몽타주는 미학적인 차원에서 탈정치적 층위에 머문 입체주의 콜라주와 정반대의 위치에 선다.[23]

반년도 지속되지 않았던 취리히 다다와 달리 베를린 다다는 1918년부터 1933년까지 상당히 긴 시간 지속되었다. 포토몽타주를 중심으로 베를린 다다의 시기를 살펴보면, 1918년에서 1920년까지의 초기와 존 하트필드의 작업으로 대변되는 후기로 나뉜다. 베를린 다다의 최초 포토몽타주는 1918년 하트필드와 그로스의 초기 작업에서 나타났다고 하지만, 피카소의 콜라주 형식을 패러디했다고 하는 이 작업은 망실되어 현재는 전하지 않는다. 대신 초기의 포토몽타주는 1919년 하트필드, 라울 하우스만Raoul Hausmann(1886~1971), 그로스와 공동으로 포토몽타주 프로젝트를 추진했던 한나 회흐Hannah Höch(1889~1978)의 작업에서 한 전형을 볼 수 있다. 회흐의 〈맥

그림 56

한나 회흐,
〈맥주로 가득 찬 바이마르 공화국의
배때기를 식칼로 가르다〉,
1919년경, 콜라주, 114×89.8cm

주로 가득 찬 바이마르 공화국의 배때기를 식칼로 가르다Cut with the Kitchen Knife through the Beer Belly of the Weimar Republic〉(1919년경, 그림 56) 는 그 섬뜩하게 직설적인 제목과 더불어 앞으로 베를린 다다의 포토몽타주 프로젝트를 형성해갈 기법과 전략들의 애매함이 모두 드러난 중요 작품이다. 반어법적으로 표현된 내러티브, 구조적으로 배치된 텍스트 요소 등은 포토몽타주의 변증법적 작용의 축인데, 바이마르 공화국의 핵심 인사들로 이루어진 등장인물들은 위계질서나 구성, 배치 방식과 상관없이 작품 전체에 흩어져 '다다' 식으로 다양한 텍스트 파편들과 뒤섞여 있다.[24]

베를린 다다의 미학적 입장은 모더니즘을 비판적으로 수정하려는 아방가르드의 성격을 분명히 했지만, 전개 과정에서 포토몽타주 형식은 점차 균질화되어갔다. 회흐는 텍스트 요소들을 분산시켜 이미지와 텍스트 구조의 분리를 활용하기보다 점점 사진 이미지에 중점을 두었고, 하우스만은 글자와 음성의 파편들로 해체된 언어들을 가지고 텍스트성을 강조하는 음소시 포스터 형식(그림 57)에 중점을 둔 것이다. 그러다보니 어느덧 포토몽타주는 대상을 파편화한 다음 수수께끼 같은 형상을 만들어내는 형식이 되었는데, 이는 신화적 재현을 분쇄하는 기호라기보다 의미의 미궁을 조장하는 기호가 되고 말았다. '아방가르드라는 명분'으로 부조리와 무질서를 심미화하는 반어적 상황에 맞닥뜨리게 된 것이다.

이런 상황을 깨뜨린 변화는 1925년경 하트필드에 의해 일어났다. 1920년대 중반 아방가르드의 중요한 문화 프로젝트는 관람자를 변화시키는 것으로 재조직되었고, 이에 따라 시각적 인지와 가독성이 탁월한 텍스트 및 이미지 형식으로 회귀할 필요성이 대두했다. 비논

그림 57 라울 하우스만, 〈OFFEAHBDC〉, 1918, 음성시 포스터, 32.5×47.5cm

리주의, 충격, 기존 작품을 균열시키는 기법은 부르주아 공론장을 전혀 변화시키지 못하면서 투쟁하는 척만 하는 반예술적 연기일 뿐이라는 신랄한 비판이 제기되었다. 실제로 베를린 다다의 초기 포토몽타주는 특이한 오브제로 자리를 잡아가면서 개성적 미술작품이라는 전통적인 지위와 가까워지고 있었다. 하트필드는 이를 비판하면서, 새로운 유형의 포토몽타주로서 정보와 커뮤니케이션에 초점을 맞춘 포토몽타주를 시도했다.[25]

이제 포토몽타주에 부여된 임무는 순수 미술의 해체 자체가 아니라 대중이 접하는 이미지들을 통해 관람자에게 교훈적 정보와 정치성을 제공하는 것으로 이동했다. 그는 언어를 자소나 음소로 분리시

그림 58

하트필드, 〈파시즘의 얼굴〉
(잡지 표지 전체), 1928

키는 극단적인 형식들을 폐기하고, "내러티브와 등장인물의 동기를 놀랍게도 단박에 드러낼 수 있는" 캡션을 썼다.[26] 파편화를 통해 언어에서 의미를 제거하고 언어의 글자와 음성의 자기 지시적 측면을 전면에 내세웠던 초기 전략들이 프롤레타리아 공론장의 창조라는 급진적 프로젝트에 참여할 수 있도록 개조된 것이다.

이와 동시에 이미지 역시 질감, 표면, 재료의 불연속성이 폐기되고 '합치기 기법'으로 통합된다. 하트필드의 1928년 작 〈파시즘의 얼굴The Face of Fascism〉(그림 58)은 그가 회흐와 하우스만으로 대표되는 베를린 다다의 초기 포토몽타주 미학에서 벗어났음을 보여주는 전형적인 사례다. 1928년 공산당이 발행한 『사슬에 묶인 이탈리아Italy in Chains』의 표지로 쓰인 이 작업에서도 파편화와 병치의 기법은 여전히 사용되고 있다. 그러나 무솔리니의 머리와 해골 이미지를 합쳐놓은 중앙 이미지 주변에서 파편화와 병치는 이전과 전혀 다른 기능을 한다. '파시즘의 얼굴' 상단 좌우에 병치된 중산모를 쓴 부르주아 자본가와 로마 가톨릭교회의 고관대작 이미지 파편들은 교계과 재계 권력들의 결탁을 명시하며, 하단 좌우에 병치된 무장 파시스트 폭력배들과 쓰러진 민중은 파시즘의 해골바가지 얼굴이 불러온 치명적인 결과를 명시하는 것이다. 여기서 파편화와 병치는 합치기 기법과 더불어 정치적 대항 진실을 폭로하는 새로운 통일성을 창출한다. 이런 합치기 기법은 초기의 파열과 병치 기법의 대안이자 문화적 대립과 저항의 더욱 적극적인 전략이었다.[27]

3

러시아 아방가르드:
구축과 생산을 향한 반예술

이 장에서 아방가르드의 마지막 사례로 살펴보는 러시아 아방가르드는 말레비치의 절대주의로 대변되는 예술적 맥락과 10월 소비에트 혁명으로 대변되는 역사적 맥락에서 탄생한 것이다. 러시아 아방가르드는 구축주의와 생산주의의 두 단계로 구분되는데, 첫 단계인 구축주의가 절대주의에서 발전한 것임은 1918년이라는 같은 해에 나온 카지미르 말레비치와 알렉산드르 로드첸코Aleksandr Rodchenko(1891~1956)의 두 작품을 비교할 때 명백하다. 말레비치의 〈절대주의 회화(흰색 위의 흰색)〉와 로드첸코의 〈비대상 회화 80번(검정 위의 검정) Non-Objective Painting no. 80(Black on Black)〉이 그 두 작품이다(그림 59, 60).

두 그림은 크기도 거의 같고, 외부 세계의 대상을 전혀 재현하지 않는 순수 추상이라는 점도 같다. 그러나 공통점은 여기까지만이다. 겉보기에 유사한 기하학적 추상이지만, 두 그림은 제작 원리에서 근본적인 차이가 있다. 〈흰색 위의 흰색〉의 제작에는 작가의 관념적 구성이 개입된 반면, 〈검정 위의 검정〉은 재료의 물질적 조건을 따라 제작되었다는 것이 그 차이다.

2장에서 살펴본 대로, 절대주의는 말레비치가 '회화의 영도'를 지향하면서, 회화의 형태를 철저히 물질적 바탕으로부터 연역해내는 회화 제작 원리로 발전시킨 것이다. 그러나 3년 후에 등장한 〈흰색

그림 59 카지미르 말레비치,
〈절대주의 회화(흰색 위의 흰색)〉, 1918,
캔버스에 유채, 79.4×79.4cm

그림 60 알렉산드르 로드첸코,
〈비대상 회화 80번(검정 위의 검정)〉,
1918, 캔버스에 유채, 81.9×79.4cm

위의 흰색〉은 아직 '절대주의 회화'라는 제목을 달고는 있지만, 사실상 절대주의에서 이탈 혹은 후퇴의 조짐을 보이는 작품이다. 연역의 원리는 회화에서 작가의 정신과 연결되는 관념적 구성의 여지를 없애는 방법이었지만, 〈흰색 위의 흰색〉에서 말레비치는 작가와 구성의 흔적을 미묘하게 남겼기 때문이다. 작가의 흔적은 물감의 질감 및 흰색의 색조에 차이를 두어 말레비치가 남긴 손의 흔적에서 보이고, 구성의 흔적은 아래의 큰 사각형 위에 얹힌 작은 사각형의 형태와 크기 및 위치로 확인되는 작가의 결정에서 볼 수 있다. 특히 네변을 정확한 직선으로 막지 않은 아래 사각형은 바탕의 경계를 구획하는 것이 아니라 무한한 공간을 암시하며, 그 위에 비스듬히 놓인 작은 사각형은 이 무한한 공간 속의 유영을 암시했던 것이다.

반면, 〈검정 위의 검정〉은 회화 표면의 물질적 특성에만 초점을 맞춘 것이다. 이를 위해 로드첸코는 자와 컴퍼스만으로 정확하고 합

그림 61 알렉산드르 로드첸코, 〈순수한 빨간색〉〈순수한 노란색〉〈순수한 파란색〉, 1921, 캔버스에 유채, 각 62.5×52.5cm

리적인 기하학을 구사했는데, 이는 그가 1915년 이래 작품을 제작한 방식이다.[28] 이런 의미에서 로드첸코의 작품은 말레비치에게서 재출현한 정신적 암시를 제거하고 절대주의의 본령을 회복시킨 작업이라고 할 수 있다. 외부 세계의 재현은 물론 미술가의 관념적 구성도 제거해나간 로드첸코의 결론은 1921년의 세 캔버스로 제시되었다. 동일한 크기(62.5×52.5센티미터)의 캔버스에 그려진 〈순수한 빨간색 Pure Red Color〉〈순수한 노란색Pure Yellow Color〉〈순수한 파란색Pure Blue Color〉이 그것이다(그림 61). "나는 회화를 논리적 결론으로 환원해서 빨강, 파랑, 노랑의 세 캔버스를 전시했다. 확언컨대 이제 끝이다. 원색. 각각의 평면은 그냥 평면이며, 재현이란 앞으로 없을 것이다."[29]

삼원색의 모노크롬을 회화의 "끝"으로 선언한 로드첸코의 결론은 1920년 5월 설립된 모스크바미술문화연구소Inkhuk에서 로드첸코가 동료들과 함께 몰두한 대상 분석에서 나온 것이다. 분석 대상은 1920년 11월 8일 페트로그라드에서 공개된 타틀린의 〈제3인터내셔널을 위한 기념비Monument to the Third International〉 모형이었다(그림 62).

5.5~6.5미터 높이로 지어진 이 모형은 사선과 직선, 나선형을 사용한 기울어진 3중 디자인의 목조 구조물이었다. 비둘기 꽁지 모양의 열장장부축 2개가 받치고 있는 나선형 원뿔이 가장 바깥에 있고, 원뿔 안에는 사선과 수직선이 복잡하게 얽힌 나무살 프레임을 두었으며, 기울어진 구조의 중심에는 4개의 기하학적 입체[30]를 일렬로 쌓아올렸다. 혁명 전파의 임무를 담당하는 코민테른 지부들의 개별 사무실로 설계된 이 입체들은 각각 특정한 속도(1층은 1년, 2층은 1개월, 3층은 1일, 맨 위는 1시간 단위)로 회전하게 되어 있었다. 무쇠와 강철 그리고 유리라는 현대의 산업 재료를 사용하여, 당시 송신탑으로 사용되던 파리의 에펠탑보다 3분의 1이 더 높은 396미터 높이로 세워질 예정이었던 이 〈기념비〉의 건립을 위해 타틀린이 설정한 원칙은

그림 62

블라디미르 타틀린,
〈제3인터내셔널을 위한 기념비〉 모형,
1920, 나무, 높이 548.6~640cm

칙은 세 가지였다. 물질에 충실한 형태, 기능에 충실한 건물, 혁명의 역동성 상징이 그것이다.[31]

그러나 로드첸코 그룹은 첫 번째 원칙과 세 번째 원칙이 모순된 다고 판단했다. 비록 혁명의 역동성을 상징한다 할지라도 〈기념비〉 의 나선형은 재료의 물질적 특성에서 도출된 것이 아니기에 관념적 구성의 잔재라는 것이다. 구성composition과 구축construction'을 구분하 기 위한 토론이 이어졌다. 해를 넘겨 1921년 1월부터 4월까지 로드 첸코 그룹이 길고 열띤 토론 끝에 도달한 결론은, 구성이 '자의적'인 데 반해, 구축의 자의성은 제한되어 있다는 점이었다. 구축은 '물질 이나 요소의 과잉'을 수반하지 않는 '과학적' 방식이나 조직 원리에 근거하여 작품의 형태와 의미를 규정하는 방법이라는 근거에서였다. 토론의 열기에 비한다면 다소 빈약한 결론이다. 그러나 이런 결론보 다 더 중요한 것은 구성과 다른 구축이란 무엇인가를 토론하는 과정 에서 구축주의가 하나의 운동으로 형성되었다는 사실이다. 1921년 3월 로드첸코가 토론 과정에서 나온 용어 '구축주의Constructivism'를 붙여 결성한 구축주의작업그룹Working Group of Constructivists[32]은 구축 주의를 이끌어간 견인차가 되었다.

구축주의의 실제는 1921년 5월 구축주의작업그룹이 참여한 젊 은 미술가회Obmokhu의 두 번째 단체전에서 공식적으로 모습을 드 러냈다. 구축주의 그룹의 모든 성원이 다 구축의 정의를 엄밀하게 준수한 작품을 선보인 것은 아니나, 로드첸코와 카를 이오간손Karl Ioganson(1890~1929)의 작업에서는 괄목할 만한 진전이 있었다. 선행 관념 없이 오직 물질적 조건에 의해서만 모든 양상이 결정되는 작품 을 제시한 것이다. 예컨대, 이오간손의 〈균형 연구(공간 구축 9)Study

in Balance(Spatial construction IX)〉(1921년경, 그림 63)는 삼각형 받침대의 세 꼭지점 위에 세 개의 가는 막대기를 놓고 하나의 줄로 연결한 구조물이었는데, 이 작품에서 이오간손은 모든 구축이 근절해야 하는 '과잉'을 측정 가능한 시각적 형태로 제시했다. 막대기들을 연결한 다음 남아서 늘어져 있는 줄이 그것이다. 필요 이상으로 긴, 이런 '과잉'이 구축에는 있으면 안 된다는 것이다. 그러나 이 '과잉'에는 형태를 변형시키는 다른 시범적 기능도 있었다. 줄을 느슨하게 늘이면 막대기들의 높이가 낮아지면서 구축물의 형태가 변형되기 때문이다.[33]

로드첸코가 1920년경부터 시작한 여러 점의 매달린 구축물도 구축의 탁월한 예다(그림 64). 알루미늄 페인트를 칠한 합판을 동심의 원, 육각형, 직사각형, 타원형 형태로 잘라내 만든 이 작품들은 공중에 매달면 동심을 기준으로 회전하면서 3차원의 다양한 기하학적 입체를 만들어내고, 접으면 원래의 평면 상태로 되돌아가 작품의 생산과정을 드러냈다.[34] 연역적 구조와 생산의 논리가 미술의 새로운 수단, 즉 구축으로 선포되면서 모더니즘이 신비화하고 물신화한 예술적 영감 어린 구성을 대체했다. 그 회화적 귀결이 1921년의 세 모노크롬 회화다. 모노크롬이나 그리드가 아닌 회화의 구축은 이제 불가능하다. 다른 어떤 회화적 가능성도 형상과 바탕 사이의 대립을 포함할 것이고, 이런 대립은 상상의 공간, 구성, '과잉'을 발생시킬 것이기 때문이다.

그러나 로드첸코가 1921년 9월에 열린 《5×5=25》 전시회에서 내보인 이 우상파괴적인 세 회화는 구축주의의 정점이자 동시에 생산주의로의 이행을 표시하는 신호탄이기도 했다. 사회주의 국가 건설을 위한 생산력의 증대가 급선무였던 당시 소비에트에서는 1921년 봄 자유시장 경제 체제를 일부 허용한 레닌의 신경제정책NEP이 발표

그림 63

카를 이오간손,
〈균형 연구〉, 1921년경.
원작 망실,
재료와 크기 미상

그림 64

알렉산드르 로드첸코,
〈공간 구축 12번〉, 1920년경, 합판·철사,
알루미늄 물감으로 부분 채색, 61×83.7×47cm

되었고, 이러한 시대적 변화에 따라 미술에서도 분석이 아니라 생산과의 연결이라는 압력이 점점 더 가속화되고 있었던 것이다. 그렇더라도 구축주의로부터 생산주의로의 이행을 모종의 단절로 이해하는 것은 곤란하다. 카밀라 그레이Camilla Gray가 지적하듯이, 1921년 12월 바바라 스테파노바Varvara Stepanova(1894~1958)가 모스크바미술문화연구소에서 한 강연 〈구축주의에 대하여〉는 당초 '생산 예술production art'이라고 불렸던 예술에 대한 새로운 사고가 미술가들 사이에서 '구축주의'라는 이름으로 자리를 잡았음을 알려준다. 또한 교조적이고 두서없는 구호들의 범벅이기는 해도, 구축주의자들의 이념을 밝힌 첫 번째 책 알렉세이 간Alexei Gan의 『구축주의』도 1922년에 나왔다. 마지막으로, 구축주의가 시종일관 강조했던 입장, 즉 기술이 '양식'을 대체해야 한다는 주장도 1923년에 창립된 좌익 예술가 그룹 레프Lef의 첫 번째 성명서에서 그대로 볼 수 있다. 달라진 점이라면 이제까지는 새로운 유물론적 미술의 원리를 개발하는 실험에 전념했던 구축주의자들이 자신들의 작업을 실용적인 산업 생산과 적극적으로 연결시키는 해석과 실천으로 나아갔다는 것이다.[35]

생활 속에서 미술을 실천한다art into life는 생산주의의 목표―현실 공간 속의 실용적 구축, 엔지니어-미술가, 노동자를 위한 미술, 대중 의식의 개조(미술의 교육적 기능) 등―는 이제 레프 그룹의 대표적 실천가가 된 로드첸코의 〈노동자 클럽Worker's Club〉(그림 65) 디자인에서 야심차게 나타났다. 1925년 파리 그랑 팔레에서 열린《국제 장식·산업미술전》의 소비에트관에 설치된 〈노동자 클럽〉은 노동자의 정치의식화를 위한 교육과 전시의 공간뿐만 아니라 개인 교양과 여

가를 위한 독서와 오락의 공간까지 겸비한 다목적 공간으로 기획된 것이다. 다목적 공간이라는 특성을 살리기 위해 〈노동자 클럽〉의 가구들은 용도에 맞춰 접거나 펼 수 있도록 되어 있었다. 클럽 입구에 설치된 강연자의 연단은 슬라이드 스크린과 벤치, 강연자의 연단이 모두 필요에 따라 접거나 펼 수 있도록 설계되었다. 독서대의 양 날개 역시 올리거나 내릴 수 있도록 되어 있었고, 오락 공간에 의자와 일체형으로 설치된 체스 테이블은 상판에 경첩을 달아 움직일 수 있도록 했으며, 그 위에는 벽보 전시를 위한 유리 상자를 설치해서 매일 신문을 교체할 수 있도록 했다.[36]

로드첸코의 이 〈노동자 클럽〉은 조형 요소와 재료, 제작 및 작동 방식에 있어 〈공간 구축〉(그림 64)의 연장선상에 있음을 뚜렷이 보여준다. 양자는 모두 기하학적인 형태, 제한된 색채—검정, 빨강, 회색, 흰색—그리고 나무라는 재료를 사용했을 뿐만 아니라, 제작 및 작동 방식이 마치 간단한 기계의 조립처럼 체계적이고 공학적이어서 투명성을 가지고 있었던 것이다. 따라서 〈노동자 클럽〉은 로드첸코가 회화를 포기한 이후 추구한 구축주의의 실천이 그 추상적이고 개념적인 공간을 넘어 사회적이고 실용적인 공간으로 확장된 성공 사례라 할 수 있다.

그러나 생산주의에서 추구된 예술과 기술의 결합, 그리고 이를 통한 예술과 대중 사이의 간극을 메울 수 있는 형식의 모색은 그 접근성과 전달력에 있어 전적으로 새로운 포토몽타주에서 가장 극적으로 실천되었다. 러시아 포토몽타주의 시초는 1919년에 구스타프 클루치스Gustav Klutsis(1895~1938)가 만든 포토콜라주 〈역동적 도시Dynamic City〉다. 앞 절에서 살펴본 베를린 다다와 마찬가지로, 러시아의

그림 65 알렉산드르 로드첸코, 〈노동자 클럽〉, 1925, 《국제 장식·산업미술전》 설치 광경, 파리 그랑 팔레

포토콜라주 또는 포토몽타주도 20세기의 첫 20년 사이에 널리 확산된 신문, 잡지, 광고의 사진 삽화들이라는 당대적 재료를 활용했다. 인쇄 매체의 사진들을 잘라내서 돌발적으로 재조합하는 포토몽타주는 회화를 대체하는 생동감 있는 형식을 제공했을 뿐만 아니라 그 재료의 기원상 사회적 내용을 장전하기에도 비교적 용이했다. 그러나 클루치스가 힘주어 구별했듯이, 소비에트의 포토몽타주와 서유럽의 포토몽타주에는 본질적으로 다른 점이 있었다.

포토몽타주의 발전에는 두 가지 일반적인 흐름이 있다. 하나는 미

국의 광고에서 비롯되어 다다이스트와 표현주의자들이 사용한 소위 형식의 포토몽타주이고, 다른 하나는 소련의 토양 위에서 창조된 전투적이고 정치적인 포토몽타주다.[37]

파편화된 이미지와 텍스트의 조합이라는 동일한 방식을 사용하면서도, 소비에트의 포토몽타주는 앞서 살펴본 베를린 다다의, 특히 초기의 포토몽타주가 독특한 합성 이미지의 수준에 머물렀던 데 비해 확실히 '정치적'으로 보이기는 한다(그림 66). 이는 러시아 포토몽타주가 러시아 형식주의 문학비평이 발전시킨 지각이론[38]을 바탕으로 초연한 관조나 내밀한 감정이입을 적극적으로 억제하면서 각성된 지각과 능동적 해석을 관람자에게 부과하고자 했다는 점을 알면 더 그렇게 보일 수 있다. 그러나 생산주의자들은 베를린 다다가 초기에 빠져들었던 포토몽타주의 역설을 간파하고 경계했다. 합성 이미지가 그것을 구성하고 있는 수많은 이미지 파편들의 특이한 매력 속으로 오히려 흡수되어버리는 역설을 피하고자 한 것인데, 그 돌파구는 1928년 쾰른에서 열린 《프레사Pressa》 전시회 소련관에 나온 엘 리시츠키El Lissitzky(1890~1941)의 포토프레스코(그림 67)에서 성취되었다.[39]

출판 인쇄물 관련 최초의 국제 전시회라는 《프레사》의 성격에 맞추어 〈출판의 임무는 대중을 교육하는 것이다〉라는 공식 제목으로 제작된 소련관의 포토프레스코[40]는 그 생산 방식과 재현의 성격 그리고 수용의 방식 모두에서 초기의 포토몽타주와 큰 차이가 났다. 우선 생산 방식에 있어 그것은 개인 창조자의 범위를 넘어섰다. 포토프레스코는 리시츠키가 세르게이 센킨Sergei Senkin과 협업으로 제작했는데, 이는 소련관 전체의 제작이 리시츠키를 총감독으로 하는

그림 66

구스타프 클루치스,
〈온 세상의 억압받는 민중이여…〉,
1924, 포토몽타주

그림 67 엘 리시츠키, 〈출판의 임무는 대중을 교육하는 것이다〉, 1928,
《프레사》 전시회 소련관 포토프레스코

'창조자 집단'에 의해 수행된 것과 같은 맥락이다. 다음으로, 재현의
성격에서는 사용된 이미지와 이미지의 합성 방식이라는 두 가지 측
면에서 변화가 일어났다. 첫째, 파편화된 이미지를 사용한 포토몽
타주와는 달리 포토프레스코에서는 단일 프레임 정사진이 사용되
었다. 다양한 카메라 앵글과 위치에서 찍힌 이 대형 사진들은 파편
화된 사진 조각들의 지표적 물질성 대신 도상적 재현성을 뚜렷이 드
러냈다. 둘째, 그러면서도 포토프레스코는 도상적 이미지들을 불규
칙한 격자 형태로 병치시켜서 포토몽타주의 이어 붙인 사진 조각들
만큼이나 시각적으로 역동적인 효과를 빚어냈다. 하지만 이 사진들
의 병치는 콜라주의 우연성의 전략이 아니라 영화의 체계적이고 분

석적인 시퀀스의 방법에 의해 구축된 것이다. 따라서 병치된 이미지들은 콜라주에서처럼 단편들의 다양함(팍투라)을 강조하는 것이 아니라 영화의 내러티브처럼 사실적으로 전달되는 기록적인 정보(팍토그라피)를 생산했고, 이로써 포토프레스코는 "콜라주와 포토몽타주 미학 내에 본질적인 변화를 초래했다."[41] 마지막으로, 영화 기법의 활용[42]은 수용 방식에서도 획기적인 전환을 이룩했다. 포토프레스코는 벽 위에 높이 마치 벽화처럼 설치되었지만, 이미지의 흐름 그리고 카메라의 기법과 움직임에 대한 의존을 통해서 벽화를 보는 것보다는 영화(기록 영화 또는 뉴스)를 보는 것과 같은 경험을 제공했다. 물론 이 경험에서는 영화가 제공하는 동시적이고 집단적인 수용 방식과 (포토)몽타주가 부과하는 각성된 지각 및 능동적 해석 방식이 결합되었다. 이러한 결합을 통해 포토프레스코는 마침내 개인 수용자의 차원을 극복하고, 무관심적 관조와 수동적 관람의 문제를 해결한 수용 방식에서의 개가를 이루게 되었던 것이다.[43]

지금까지 취리히 다다, 베를린 다다, 러시아 아방가르드의 세 사례를 통해 20세기 전반부에 모더니즘의 순수 미술과 미학적으로 상이한 대항의 흐름으로 현대 미술의 역사에 등장한 아방가르드 미술을 살펴보았다. 잘 알려져 있듯이, 뷔르거는 아방가르드의 이러한 시도를 실패로 본다. 아방가르드는 삶의 변혁 이전에 예술의 변혁에서 이미 실패했다는 것이다. 대표적인 실패가 작품이라는 범주에 대한 공격이다. 레디메이드, 포토몽타주는 물론 자율적이고 유기적인 작품에 대한 공격이었지만, 이 공격은 예술의 제도를 타파하기는커녕 그 제도에 포섭되어 오히려 작품 범주를 확대하는 아이러니를 낳

앉다는 것이다. 이렇게 해서 아방가르드는 역사 속으로 저물어갔고, 그래서 아방가르드는 '역사적' 아방가르드다. 그리고 역사적 아방가르드는 되풀이될 수 없다. 제도에 안주한 순수 미술을 공격한 아방가르드의 작업 자체가 제도 예술이 된 이상, 그런 공격을 되풀이하는 것은 제도적인 행위일 뿐이기 때문이다. 따라서 이제 미술관에 자리 잡은 서명된 변기를 흉내 내서 난로 연통에 서명을 하고 전시하는 미술가는 맨 처음 물의를 일으킨 변기가 아니라 미술관에 자리 잡은 변기를 넘보는 것이라고 뷔르거는 일갈했다.[44] 여기서 변기는 역사적 아방가르드를, 난로 연통은 네오 아방가르드를 가리킨다. 그런데 정말 네오 아방가르드는 이미 실패한 역사적 아방가르드를 다시 한번 되풀이한 무의미한 반복에 불과한가?

5

전후 미국의
아방가르드

담론적 미술의 복귀

제2차 세계대전이 끝난 후, 특히 1950년대와 1960년대의 서양 미술 계를 한마디로 말한다면 '과거의 복귀와 경합'이었다고 할 수 있을 듯하다. 가장 크고 빨랐던 복귀는 모더니즘 순수 추상의 복귀였다. 20세기의 첫 20년 동안 순수 추상의 형식을 발전시켰던 전성기 모더 니즘은 몬드리안의 신조형주의로 서유럽에서 정점에 도달했으나, 두 차례 세계대전 사이의 시기에는 동력의 대부분을 상실하고 명맥을 유지하는 수준에 머물렀다. 제1차 세계대전 이후 '질서로의 복귀'라 는 보수적인 문화 환경이 도래한 것도 한 요인이었지만, 파국적인 전 쟁의 충격과 파시즘의 대두가 야기한 반예술적 반응, 즉 아방가르드 의 다양한 양상이 펼쳐졌던 것이다. 그러나 제2차 세계대전의 종전 과 더불어 모더니즘은 대대적으로 복귀했다. 전후에 재편된 세계 질 서는 정치와 경제의 중심지뿐만 아니라 문화의 중심지도 변경시켰는 데, 파리를 대신하여 현대 미술의 새로운 메카로 솟아오른 뉴욕에서 는 유럽의 기하학적 추상을 근본적으로 혁신한 회화적 추상의 형식 으로 꺼져가던 모더니즘의 동력을 극적으로 되살려냈던 것이다.[1]

전 세계로 뻗어나간 추상표현주의의 위세에 가려 잘 보이지는 않 았지만, 전후의 복귀 가운데 모더니즘만 있었던 것은 아니다. 아방 가르드 역시 복귀했다. 사실 양차 대전 사이의 시기에 유럽에서 융

성했던 현대 미술의 주도적인 흐름은 다다와 구축주의, 초현실주의 같은 아방가르드였다. 하지만 아방가르드의 복귀는 매우 느리고 산발적이었다. 전후 미술의 현장은 후기 모더니즘 모델이 배타적으로 지배했고, 따라서 전후 국제 정세의 환경 속에서 제도적 지원은 모더니즘에 집중되었으며 바로 그만큼 아방가르드는 의식적으로 억압됐기 때문이다. 제2차 세계대전 중 미국과 소련은 파시즘에 함께 맞서는 우방이었으나, 전쟁이 끝나자 세계열강의 지위를 놓고 다투는 냉전의 적수가 되었다. 따라서 1950년대의 미국에는 극심한 반공주의가 팽배했고, 이런 정치 구도로 인해 적진 소비에트와 연관이 있는 급진적 정치학을 바탕에 깐 아방가르드 미술은 발끝도 들이밀지 못할 삼엄한 상황이 펼쳐지고 있었던 것이다. 그럼에도, 잭슨 폴록이 1950년 4점의 대작과 함께 물음표를 뗀 "이 시대 최고의 화가"로 등극하고, 뒤이어 윌렘 드 쿠닝 등 주요 추상표현주의 화가들이 최고의 전성기를 구가하던 1950년대 초의 미국에서 아방가르드의 복귀는 이미 시작되고 있었다.

1

전후 미국의 아방가르드에 대한 두 관점: 네오냐, 사후냐?

1951년 로버트 라우센버그Robert Rauschenberg(1925~2008)가 연작으로 제작한 〈백색 회화White Painting〉는 아방가르드의 전후 복귀를 보여주는 가장 이른 사례 가운데 하나로 꼽힐 수 있다. 동일한 크기의 캔버스를 하나, 두 개, 세 개, 네 개 또는 일곱 개를 이어 붙이고 그 위에 평범한 하얀색을 고르게 칠해 모두 '백색 회화'라고 불리는[2] 이 연작은 모노크롬의 복귀를 보여준다. 그런데 모노크롬은 유럽에서 두 가지 방식으로 등장했었다. 말레비치의 절대주의를 통한 연역적 순수 추상과 로드첸코의 구축주의를 통한 회화의 종언이 그 둘이다. 그렇다면 라우센버그를 통해 복귀한 이 모노크롬은 말레비치와 로드첸코 가운데 누구의 모노크롬일까? 최소한의 연역적 형태도 남기지 않았다는 점에서 말레비치의 절대주의와도 다르고, 3원색마저 제거했다는 점에서 로드첸코의 구축주의와도 다르다. 그러나 붓질이나 롤러의 흔적을 거의 남기지 않은 이 순백의 모노크롬은 연역적 순수 추상(말레비치)보다 회화의 종언(로드첸코)에 가깝다고 보아야 한다. 단서는 추상표현주의의 거대한 화면 크기와 필적하는 이 〈백색 회화〉의 규모다.

세 개의 캔버스 패널을 잇댄 〈백색 회화(3패널)White Painting(three panel)〉(그림 68)의 크기는 세로 182.9센티미터, 가로 274.3센티미

그림 68 로버트 라우셴버그, 〈백색 회화(3패널)〉, 1951, 캔버스에 유채, 182.9×274.3cm

미터이며, 일곱 개의 캔버스 패널을 잇댄 〈백색 회화(7패널)White Painting(seven panel)〉는 세로를 동일한 길이로 둔 채 가로만 317.5센티미터로 늘어났다. 전전 유럽의 이젤 회화에서는 나타난 적이 없는 거대한 규모다. 결국 이런 규모의 캔버스는 추상표현주의를 가리킬 수밖에 없는데, 그 화면은 추상표현주의의 인장인 물감을 뿌린 흔적도, 붓을 휘갈긴 흔적도 보여주지 않고 백색의 침묵만을 보여줄 뿐이다. 〈백색 회화〉의 이 당혹스러운 침묵이 추상표현주의의 아우성을 밀어내기 위한 것이었음은 2년 후 라우셴버그가 작업한 〈드 쿠닝 드로잉 지우기Erased De Kooning Drawing〉(1953)에서 명시적으로 드러났다. 드 쿠닝에게서 받은 드로잉을 한 달에 걸쳐 지워낸 이 인내와 반복의 산물은 일종의 네거티브 모노크롬으로서, 라우셴버그의 〈백색

회화〉가 순수한 회화의 종언을 선언한 로드첸코의 모노크롬을 재활용하여 추상표현주의라는 모더니즘의 모델에 대항하고자 한 전후 아방가르드의 사례임을 재확인해준다.

이렇게 라우센버그처럼 전전의 아방가르드가 창안한 장치들을 재활용한 전후의 아방가르드는 1950년대의 미국 네오 다다(혹은 프로토 팝), 영국 인디펜던트 그룹, 그리고 1960년대의 미국 미니멀리즘과 팝, 프랑스의 누보 레알리슴, 독일의 플럭서스 등에서 산발적으로 그러나 광범위하게 나타났다. 이들은 콜라주와 아상블라주, 레디메이드와 그리드, 모노크롬 회화와 구축주의 조각 같은 전전 아방가르드의 유산을 복귀시키며, 온통 추상이 지배하던 전후 현대 미술의 현장에 균열과 긴장을 일으켰다. 이러한 전후의 아방가르드에 대한 관점은 두 가지다. 미학적 아방가르드 개념에 이론적 정초를 놓은 페터 뷔르거의 관점과 이를 비판적으로 발전시킨 핼 포스터의 관점이 그것이다.

전후의 아방가르드에 대한 뷔르거의 관점은 부정적이다. 근거는 다음 두 가지다. 첫째, 아방가르드의 기획은 예술 제도의 파괴이지만, 전전의 아방가르드들이 다양하게 시도한 반예술의 기획은 예술 제도를 파괴하는 데 실패했고, 이에 따라 전전 아방가르드의 반예술적 시도는 '예술'로 흡수되면서 역사화되었다. 둘째, 전후의 아방가르드는 이런 '역사적' 아방가르드의 반예술적 시도를 '예술적'으로 되풀이하여, 비록 실패했으되 역사적 의미를 지녔던 전전 아방가르드의 기획을 무효화한 무의미한 반복이다. 뷔르거의 결론은 "요컨대, 네오 아방가르드는 아방가르드를 예술로 제도화함으로써 진정으로 아방가르드의 의도들을 부정하게 된다"는 것이고, 이런 부정적인 관점

은 그가 전후의 아방가르드를 일컫는 명칭 '네오 아방가르드'에도 그대로 함축되어 있다.[3] 포스터의 관점은 뷔르거와 다르다. 우선 포스터는 전후 아방가르드를 전전 아방가르드의 무의미한 반복이라고 기각한 뷔르거의 관점에 동의하지 않으며, 나아가 아방가르드의 기획에 대한 뷔르거의 더 근본적인 관점, 즉 아방가르드는 실패할 수밖에 없고 반복될 수 없다는 관점에도 동의하지 않는다.[4]

우선 포스터는 역사적 아방가르드의 공격을 실패로, 네오 아방가르드의 등장을 무의미한 반복으로 규정하는 뷔르거의 입장이 잘못된 결론임을 지적한다. 이 잘못된 결론은, 전자의 경우 단절의 수사학에 대한 문자적 이해 때문이고, 후자의 경우에는 역사주의 때문이며, 이 둘은 또한 연결되어 있다는 것이 포스터의 지적이다. 단절의 수사학을 문자 그대로 이해하면 역사적 아방가르드는 응당 실패가 될 수밖에 없다. 이 아방가르드가 미술 제도를 파괴하지 못한 것은 사실이기 때문이다. 그러나 실패를 역사적 아방가르드의 유일한 의미라고 보는 것은 그 의미를 지나치게 축소하는 일인데, 왜냐하면 역사적 아방가르드가 일으킨 미학적 전환은 그 실패와 별개로 의미화될 수 있기 때문이다.

그런데도 뷔르거가 그렇게 할 수 없었던 것은 역사주의 때문이라고 포스터는 지적한다. 역사주의로 인해 뷔르거는 역사가 정시에 그리고 최종적으로 일어난다고 본다. 그래서 어떤 예술작품, 어떤 미학적 전환은 첫 출현의 순간에 그 의미를 명백하게 드러내고, 뿐만 아니라 오직 한 번만 발생하며, 따라서 반복은 무의미하거나 혹은 더나쁘다(반동적이다)고 간주하게 되는 것이다. 그러나 포스터가 지적하듯이, 역사는 정시에 발생하지 않는다. 즉, 〈아비뇽의 아가씨들〉

도, 뒤샹도, 처음부터 모더니즘의 분기점이나 아방가르드의 대부로 등장하진 않았다. 이러한 의미화는 그 뒤를 이은 시간 속에서 수많은 미술의 대응과 비평의 독해가 이루어진 결과다.[5] 따라서 역사적 아방가르드는 미술의 의미화에서 나타나는 지연된 시간성을 고려해서 의미화되어야 한다.

또한 역사는 단번에 최종적으로 발생하지도 않는다. 모더니즘의 전개가 보여주듯이, 재현을 완전히 거부하는 전성기 모더니즘은 낭만주의의 반고전주의 미학으로부터 출발하여 초기 모더니즘의 여러 단계를 거쳐 순수한 추상에 이르렀고, 그런 다음에도 다시 후기 모더니즘으로 이어졌던 것이다. 마찬가지로, 미술의 제도화를 비판하고 공격하는 아방가르드 역시 그 기획이 처음 출현한 역사적 아방가르드에서 최종적인 단계에 도달했다는 생각은 미심쩍다. 따라서 포스터는 역사적 아방가르드를 순수한 기원으로, 네오 아방가르드는 그 비틀린 반복으로 보는 뷔르거의 관점을 받아들이지 않는다. 오히려 네오 아방가르드는 미술 제도에 대한 공격이라는 아방가르드의 기획을 처음으로 이해하고 실천했다고 주장한다.

포스터에 따르면, 역사적 아방가르드가 실제로 초점을 맞춘 것은 제도라기보다 관례다. 로드첸코의 모노크롬이나 매달린 구축물은 회화와 조각의 관례를 드러내거나 위반했지만 전시물로서의 위상은 건드리지 않았고, 또 뒤샹의 레디메이드는 작품을 성립시키는 제도의 맥락을 밝혀내기는 했으나 미술관-화랑의 제도적 연계를 실제로 손상시키지는 않았다는 것이다. 따라서 역사적 아방가르드는 아방가르드의 기획을 관례 비판의 차원에서 수행한 데 그쳤을 뿐, 제도 비판이라는 아방가르드 본연의 목표를 실제로 수행한 것은 네오 아

방가르드라는 것이 포스터의 주장이다. 사실 미술을 둘러싼 제도의 각종 매개 변수들에 대한 탐구를 본격적으로 개시한 것이 네오 아방가르드인 것은 역사적 사실이다. 그런데 이 사실을 구체적으로 살펴보기 전에, 미술 제도에 맞서는 아방가르드의 공격이 어떻게 해서 미학적 현대성으로부터 분기한 또 하나의 가지가 되는지를 확실히 밝혀두는 게 좋을 듯하다.

서론에서 밝혔듯이, 낭만주의에서 형성된 미학적 현대성이 과거를 부정하면서 반고전주의 미학을 실천했을 때, 그것은 르네상스 시대 이후 미술의 유일한 원리로서 군림해온 고전주의 미학에 대한 이론적 거부만을 의미하지 않았다. 과거의 부정은 이 오래된 미학의 산실이자 재생산의 요람 역할을 해온 미술 아카데미에 대한 거부 또한 의미했다. 여기서 상기해야 할 것은 아카데미가 미술의 생산(교육)과 수용(전시)을 둘러싼 사회적 현실을 지배해온 강력한 제도였다는 사실이다. 따라서 미술 제도에 대한 비판과 공격은 과거를 부정한다는 낭만주의의 기치에 일찌감치 포함되어 있었던 것임을 알 수 있다.

르네상스 시대에 중세의 길드에 맞서 미술가들의 권익을 보호하고 지위를 향상시키기 위해 이탈리아에서 창설된 미술 아카데미는 절대 왕정 시대에 이르러 국가 기관으로 승격된다. 프랑스의 루이 14세가 1648년에 설립한 왕립회화조각아카데미Académie royale de peinture et de sculpture가 대표적인 예다. 이 프랑스의 아카데미는 이탈리아의 선례(특히 로마의 산 루카 아카데미)를 따라 조직되었을 뿐만 아니라, 1663년에는 로마 상Prix de Rome을 제정해 고전주의의 본향 로마에 가서 공부할 유학생을 선발했으며, 1666년에는 이 유학생들을 위해 로

마에 프랑스아카데미Académie de France를 설립하기까지 했다. 로마의 프랑스아카데미는 파리에서 선발된 뛰어난 미술가들이 3~5년간 머물며 연구하는 곳이었는데, 그들이 무엇을 연구했을지는 말할 필요도 없다. 르네상스 시대의 이탈리아 미술이 부활시킨 고대의 고전주의가 아니고 무엇이겠는가?[6]

이처럼 고전주의를 신봉했던 프랑스 아카데미는 절대 왕정 시대의 미술 제도였지만, 절대 왕정이 붕괴되고 난 다음에도 놀라운 생명력을 유지했다. 프랑스 혁명을 거치면서 여러 변화가 있기는 했다. 심지어는 1793년 혁명기 입법 기구였던 국민공회의 칙령에 따라 왕립아카데미와 로마 상은 잠시 철폐된 적도 있다. 그러나 태양왕이 설립한 구체제의 아카데미는 명칭에서 '왕립'을 뗀 회화조각아카데미Académie de peinture et de sculpture[7]로 바뀌어 존속했으며, 1797년에는 로마 상이 재건되어 다시 매년 수상자를 뽑아 로마로 보냈다. 로마 상은 무려 1968년, 앙드레 말로가 문화부 장관으로 재직하던 시기에 이르러서야 철폐되었다![8]

결국, 미술 제도에 대항하는 미술은 프랑스 혁명으로 열린 현대라는 역사적 시대에 발맞추어 과거와는 다른 미술을 시도했던 낭만주의에서 이미 시작되었다는 말이다. 그리고 아카데미가 고전주의를 수호하는, 시대착오적인 그러나 몹시 막강한 미술 제도로서 온존했던 한, 미술 제도와의 불화는 모더니즘에서도 지속되었다. 이는 1663년부터 1968년까지 수백 명에 이르는 로마 상 수상자 명단에서 19세기 이후 현대 미술사의 이정표가 된 낭만주의 화가나 모더니즘 화가의 이름은 눈을 씻고 찾아봐도 없다는 사실,[9] 그리고 마네와 모네, 세잔의 작업은 물론 20세기로 접어든 다음의 마티스와 피카소

그림 69 1863년의 낙선작 살롱전이 열린 산업관(Palais de l'Industrie), 1855년 세계박람회가 열렸던 건물

그림 70 1874년 제1회 인상주의 전시회가 열린 파리의 나다르 사진관

의 작업조차도 늘 아카데미의(그리고 아카데미를 추종하는 세간의) 혹평과 비난 혹은 조롱을 달고 다녔다는 사실이 입증한다.

아카데미와 현대 미술의 갈등을 단적으로 보여주는 사건은 그 유명한 1863년의 낙선작 살롱전Salons des Refusés이다. 아카데미의 심사위원들은 1863년의 살롱전에 출품된 작품의 3분의 2를 떨어뜨렸는데, 여기에는 쿠르베, 마네, 피사로의 작품도 포함되어 있었다. 미술가들의 항의가 잇따르자, 그 자신은 아카데미의 고전주의를 애호하는 취향의 소유자였으나 또한 여론에도 민감했던 당시의 통치자 나폴레옹 3세는 낙선작 살롱전을 열어 대중의 판단을 받아보도록 했다(그림 69). 매일 1000명 이상이 쇄도한 관람객의 판단은 마네의 〈풀밭 위의 점심Déjeuner sur l'herbe〉과 제임스 맥닐 휘슬러James McNeill Whistler의 〈흰색 심포니 1번: 하얀 소녀Symphony in White, No. 1: The White Girl〉 등이 걸린 전시실을 가득 채운 웃음소리, 즉 조롱이었다고 에밀 졸라는 전했다.[10] 그러나 이 전시실에는 비웃는 대중과는 다른 판

단을 내린 비평가들, 현대 미술에 우호적인 졸라 같은 이들도 있었음을 기억하는 것이 중요하다.

이로부터 약 10년 후 판세는 달라지기 시작했다. 아카데미의 판정승을 확인해준 것처럼 보였던 1863년의 낙선작 살롱전은 알고 보니, 아카데미 미술과는 전혀 다른 현대 미술의 존재 또한 확인해준 전시회였음이 드러났다. 더구나 낙선작 살롱전은 공식 살롱전보다 더 많은 관람객을 끌었고,[11] 이 관람객들은 1874년 인상주의 미술가들이 독립적으로 개최한 현대 미술 전시회[12]로 곧장 이어졌다(그림 70). 이는 19세기 전반의 상황과 비교할 때 매우 의미심장한 변화다. 일찍이 1830년대에도 파리의 미술 화랑들은 살롱전에서 낙선한 작품들로 구성된 소규모의 사설 전시회를 열었지만, 당시에는 별다른 주목을 받지도 못했을뿐더러 관람객도 많지 않았기 때문이다.[13]

관람객은 늘었다 해도 기성 평단의 혹평은 여전했고 팔린 작품은 거의 없었기 때문에 1874년의 첫 인상주의 전시회가 판을 뒤집었다고 할 수는 없다. 그러나 1874년과 1875년, 1886년에 열린 낙선작 살롱전도 성황을 이루었고, 특히 1879년에는 르누아르가 〈샤르팡티에 부인과 아이들Mme Charpentier and her Children〉(1878)로 살롱전에서 큰 성공[14]을 거두기까지 하면서, 1880년대로 접어들면 판세는 확실히 뒤집힌다. 인상주의가 점점 더 많은 관심을 끄는 데 정비례하여 아카데미 살롱전의 인기는 쇠퇴했고, 1890년대에는 광범위한 의미에서 인상주의 회화 기법이 침투한 살롱 미술을 흔하게 볼 수 있게 된 것이다.[15] 전통의 교체는 이제 확실한 변화로 보였다. 고전주의로부터 인상주의로, 아카데미 미술가로부터 현대 미술가로! 19세기 말 초기 모더니즘의 끝자락에서 일어난 일이다.

하버마스는 1980년의 그 유명한 글에서, 현대 미술은 19세기 내 내 아카데미에 맞서 자신이 사는 "시대정신의 역사적 당대성을 자발적으로 혁신"해왔고, 이를 통해 "다음 양식의 혁신에 의해 능가되고 평가절하될 새로움"이라는 특성을 확립함으로써 고전주의를 대체하는 현대의 "고전적" 전통이 되었다고 썼다.[16] 고대로부터 르네상스 시대를 거쳐 근대까지 서양 미술의 역사를 이끌어온 고전주의의 전통이 현대부터는 '새로움의 전통'으로 대체되었다는 말이다. 그런데 어떤 새로움인가? 물론 '양식'의 새로움이다. 더 자세히는, 고전주의적 재현이 아닌 순수한 미술을 구현하기 위한 예술적 혁신의 새로움, 모더니즘이 초기부터 후기에 이르기까지 치열한 혁신적 양식들의 행렬을 통해 근 1세기에 걸쳐 면면히 이어간 새로움이다.

이런 모더니즘은 전성기로 접어든 20세기의 벽두, 1910년경 고전주의를 완전히 제친 새로운 전통으로 확립된 듯하다.[17] 그리고 이것이 의미하는 바는 제도 비판의 동력이 모더니즘에서 사라졌다는 것이다. 이제 고전주의와 더불어 쇠락한 아카데미는 더 이상 모더니즘의 적수가 되지 못했으며, 그동안 아카데미에 맞서 현대 미술을 키워온 새로운 미술 제도, 즉 미술 시장의 주역은 바로 모더니즘이었기 때문이다.[18] 바로 이때 등장한 것이 역사적 아방가르드다. 즉 역사적 아방가르드는 이제 모더니즘이 상실한 제도 비판의 동력을 접수한 현대 미술의 새로운 수행자로서 등장했던 것이다. 다만 역사적 아방가르드가 관례 비판에 그쳤을 뿐 제도 비판까지 나아가지는 못했다는 핼 포스터의 지적은 정확하다. 왜냐하면 모더니즘이 고전주의를 대체하는 '새로움'의 전통이 된 것은 제2차 세계대전 이전 유럽, 전성기 모더니즘에서였을지언정, 그 전통이 완전히 제도화된 것

은 제2차 세계대전 이후 미국, 후기 모더니즘에서였기 때문이다.

현대의 미술 제도에서 미술 시장이 차지하는 위치는 결정적이다. 미술품을 특정한 용도가 있는 기능적 물품에서 오로지 그 자체로 존재하는 순수한 작품으로 돌변시킨, 그런 의미에서 미술품을 구체적인 대상으로부터 추상적인 대상으로 전환시킨 것이 바로 미술 시장이기 때문이다. 하지만 그렇다고 해도 미술 시장 자체가 미술 제도의 전부는 아닌데, 이는 특히 미술의 공공성을 생각할 때 그러하다. 구체제에서와 달리 현대에는 미술이 특정 계급이나 가문, 개인의 소유물일 때조차 전유물은 아니라는 인식이 존재한다. 따라서 현대의 미술 제도를 구성하는 요소에는 미술 시장을 움직이는 화랑과 경매 같은 민간 부문의 상업적 차원뿐만 아니라, 미술의 공공성을 확보하고 확대하는 미술관과 문화 정책 같은 공공 부문의 사회적 차원도 있는 것이다. 따라서 뒤샹의 레디메이드가 모더니즘 미술을 둘러싼 제도의 맥락을 드러냈음에도 불구하고, "미술관-화랑의 연계는 손상 없이 유지"[19]되었던 것은 그렇게 손상시킬 미술관-화랑의 제도적 연계가 제2차 세계대전 이전 유럽에서는 아직 실체화되어 있지 않았기 때문이다.

그렇다면 아카데미를 대체한 새로운 미술 제도가 주로 미술 시장에 국한되었던 상황에서, 뒤샹의 레디메이드는 미술 시장이 미술품의 통용 관례에 일으킨 변화를 비판적으로 거론한 작업이었다고 보는 게 합당할 것이다. 레디메이드는 미술품을 기능적 물품이 아닌 순수한 작품으로 통용시키는 것이 미술 시장이고, 이런 미술 시장은 일반 상품 시장과 구별되지만, 실상 그 구별이 근거를 둔 작품의 가치라는 것은 물품에서 사용가치를 제거한 교환가치뿐이며, 마지막

으로 작품의 교환가치가 어떻게 책정되건 간에 결국 작품도 상품 시장 속의 물품처럼 미술 시장이라는 특수한 시장에서 유통되는 하나의 상품일 뿐이라는 현대 미술의 관례를 통렬하게 드러냈다고 할 수 있다.

반면에 네오 아방가르드에 이르면 비판의 초점이 미술작품의 정체나 지위 같은 관례적인 문제보다 미술을 둘러싼 제도의 차원으로 확대되고 집중되는 분명한 차이를 보인다. 가령 다니엘 뷔렌Daniel Buren(1938~)의 줄무늬 작업을 보자. 구축주의의 모노크롬(회화의 종언)과 뒤샹의 레디메이드(상품의 일종)를 결합해서 고안해낸 뷔렌의 표준화된 줄무늬는 구성적 연관관계도 없고 미리 정해진 형태조차 없기에 예술적 '작품'이 지녀야 마땅할 특성이 없다. 그런데 도무지 작품 같지 않은 이 작업이 미술관에 설치되었을 때, 전시실의 벽 사방을 돌아가며 붙은 줄무늬들이 드러낸 것은 미술작품의 전시를 좌우하는 권력의 장소이면서도 미술의 중립적 배경인 양 비가시화되어 있던 미술관이라는 제도적 공간이었다. 작품을 성립시키는 것이 미술관이라는 제도적 공간임은 뷔렌이 길거리 게시판에 부착한 동일한 줄무늬를 통해서도 선명하게 확인되었다. 각종 선전물로 뒤죽박죽 뒤덮인 도로변의 게시판이라는 일상적 배경에 붙여진 줄무늬는 정말이지 작품처럼 보이지 않았기 때문이다(그림 71). 또 한스 하케Hans Haacke(1938~)처럼 레디메이드 패러다임을 정교하게 발전시켜 미술 제도와 경제 제도의 제휴를 탐구한 경우도 있다. 하케의 〈메트로모빌리탄Metromobilitan〉(1985)을 살펴보면, 미니어처로 만든 메트로폴리탄 미술관 파사드에는 미술관이 기업들에 발송한 안내장의 문구, 즉 미술관을 후원하면 얻게 되는 고급 홍보의 기회에 관한 진술

그림 71

다니엘 뷔렌,
게시판 위의 줄무늬,
1968, 파리 근교에 붙여진
초록-하양 종이들 중 하나

그림 72

한스 하케, 〈메트로모빌리탄〉, 1985,
파이버글라스 구조물·배너 3개·사진벽화,
355.6×622.3cm

이 있고, 파사드 아래로는 당대 아프리카의 현장과 관련이 있을 듯한 흑백사진을 거의 덮어 가리고 있는 세 폭의 현수막이 있다. 가운데 것은 나이지리아의 고대 유물 전시회를 알리는 미술관의 현수막이다. 양옆의 현수막에는 이 전시회를 후원한 모빌 사에 관한 내용이 적혀 있는데, 그것은 남아프리카공화국의 인종차별에 관한 이 회사의 정책 일부를 인용한 것이다. 레디메이드를 활용해 미술관과 기업의 제도적 결탁을 밝혀낸 작업이다(그림 72).

사실이 이러하다면, 네오 아방가르드는 역사적 아방가르드를 무효화시키는 잘못된 반복에 불과하다는 뷔르거의 주장은 수정되어야 할 것이다. 이를 위해 포스터가 도입하는 것이 주체의 형성에 관한 정신분석학 모델이다. 프로이트-라캉의 정신분석학에서 주체는 결코 단번에 성립되지 않는다. 주체를 형성하는 것은 외상적 사건들인데, "무언가가 하나의 외상이 되려면 항상 두 개의 외상이 있어야"[20] 하기 때문이다. 따라서 주체성의 형성은 외상적 사건들에 대한 예상과 재구성의 이어달리기로 구조화되는데, 이 말은 다음과 같은 뜻이다. 주체의 형성에 영향을 미칠 만한 외상적 사건이 일어나도, 그 의미는 두 번째 외상적 사건이 일어나 그것이 외상이었음을 사후적으로 약호화해줄 때까지 밝혀지지 않고 지연된다. 이런 의미에서 첫 번째 외상은 두 번째 외상을 예상한다, 즉 반복을 기다린다. 마침내 두 번째 외상적 사건이 일어나면, 그 반복 속에서 첫 번째 사건은 비로소 외상으로 약호화되고 그 의미도 재구성된다.

이러한 주체성의 형성 모델을 원용하여 포스터는 아방가르드의 기획 일반을 주체성에, 역사적 아방가르드와 네오 아방가르드는 외상적 사건에 비유하는 새로운 서사를 제시한다. 즉 역사적 아방가

르드는 제도 예술(전성기 모더니즘)의 타파라는 아방가르드의 기획을 시도했으나 성공하지 못하고 실패라는 의미만을 남긴 채 역사 속으로 사라졌다(뷔르거). 더욱이 역사적 아방가르드는 제2차 세계대전 후 냉전의 정치학이 비호하는 가운데 더욱 강력해진 제도 예술, 즉 후기 모더니즘에 의해 사실상 그 역사적 존재조차 억압당하는 굴욕을 맛보았다. 그런데 바로 이 후기 모더니즘이 지배하는 미술 제도를 타파하고자 네오 아방가르드가 역사적 아방가르드를 따라 하자(반복하자), 역사적 아방가르드는 외상으로 재구성되면서 비로소 아방가르드의 기획도 관례 비판을 벗어나 제도 비판이라는 본연의 의미를 형성될 수 있게 되었다는 것이다. 그런데 정말 중요한 것은 네오 아방가르드가 제도 비판에 성공적 물꼬를 텄다는 사실이다. 1950년대에 어렵게 복귀하여 1960년대에 후기 모더니즘과 팽팽한 긴장관계를 형성했던 네오 아방가르드는 1970년대 들어 마침내 모더니즘 자체를 무너뜨린 포스트모더니즘의 초석이 되었던 것이다.

그러나 이보다 더 중요한 것은 아방가르드의 기획을 주체성에 빗댄 포스터의 설명이 시사하는 아방가르드의 새로운 가능성이다. 주체성이 외상적 사건들의 예상과 재구성의 이어달리기 속에서 지속적으로 형성되는 것이라면, 아방가르드의 기획도 마찬가지로 지연된 작용의 구조 속에서 사후적으로 발전할 수 있는 것이 되기 때문이다. 따라서 아방가르드는 뷔르거의 생각과 달리 오직 한 번만 발생할 수 있을 뿐이고 반복은 불가능한 것이 아니라, 오히려 반복을 기다리고 반복을 통해 재구성되는 의미화의 시도 속에서 미래로부터 복귀하는 것이다. 그런 의미에서 전후 아방가르드에 부여되어야 할 명칭은 '네오' 아방가르드가 아니라 '사후적nachträglich' 아방가르드라

는 것이 포스터의 주장이다.

이 '사후성' 개념의 핵심은 단절과 발굴이다. 현재의 관행이 시대 착오적이거나 억압적이라면 아방가르드는 그런 관행과 단절해야 하는데, 이 단절의 성공 여부는 현재를 지배하는 관행이 억압하거나 은폐하고 있는 과거의 실천을 발굴하는 데 달려 있기 때문이다. 물론 발굴 자체로 만사형통인 것은 아니다. 과거의 실천과 재접속하는 발굴에서 궁극적으로 중요한 것은 망각된 과거의 발굴 자체가 아니라 억압된 과거의 현재화이고, 이 현재화의 핵심은 그것이 무엇이든 현재의 문제 상황을 돌파할 수 있는 새로운 의미화인 것이다. 바로 이 지점에서 주목되는 것이 1960년대에 등장한 전후의 '사후적' 아방가르드, 미니멀리즘과 팝아트다. 이 둘은 러시아의 구축주의와 뒤샹의 레디메이드라는 과거 아방가르드의 실천들을 발굴하여 당대를 지배하던 후기 모더니즘 미술의 원리들에 대항했던 '사후적' 아방가르드의 전형을 보여주기 때문이다.

2

미니멀리즘:
미술과 사물 사이

마네가 〈올랭피아〉라는 기이한 누드화로 고전주의 회화의 전통을 공격하며 모더니즘 미술의 막을 연 1863년으로부터 꼭 100년이 지난 후 1964년 뉴욕에서는 로버트 모리스Robert Morris(1931~)와 도널드 저드Donald Judd(1928~1994)라는 두 미술가가 이번에는 모더니즘 미술의 전통을 공격하는 기이한 대상을 만들어냈다. 합판이라는 '건축 자재', 즉 예술적이지 않은 재료를 사용해서 만든 모리스의 다각형 구조물 조각들(그림 73)과 화가였던 저드가 3차원의 대상으로 만든 크고 단순한 형태들이 그것이다. 마네의 〈올랭피아〉가 최소한 형식의 측면에서는 누드화로 보였듯이, 모리스와 저드의 대상들도 최소한 형태의 측면에서는 모더니즘의 순수하고 추상적인 조각작품들과 크게 다르지 않아 보였다. 그러나 마네의 공격이 고전주의의 핵심 장르인 누드화의 어법으로 고전주의 재현의 원리를 내파하는 작업을 시작했듯이, 모리스와 저드의 공격도 모더니즘의 핵심 형식인 추상의 어법으로 순수 미술의 원리를 내파하는 작업을 시작했다. 이것이 바로 핼 포스터가 미니멀리즘을 "교차점crux"이라고 일컫는 이유다.[21] 즉 미니멀리즘은 모더니즘의 원리 자체를 가지고 모더니즘을 돌파해나간 네오 아방가르드의 첫 번째 성공적인 시도이자, 그런 의미에서 앞으로 올 모더니즘 이후의 미술, 즉 포스트모더니즘의 시원을 연 미술

그림 73 로버트 모리스, 개인전 광경, 그린갤러리, 1963

인 것이다.

뉴욕의 그린갤러리에서 모리스가 개인전을 열어 미니멀리즘의 포문을 연 1964년으로부터 2년 후 뉴욕의 유대인 미술관에서는 《1차 구조물: 영미 신진 조각가들Primary Structures: Younger American and British Sculptors》(1966)이라는 전시회가 열렸다. "미니멀리즘 조각을 아직 그 명칭이 쓰이기도 전에 미국 대중에게 소개한"[22] 이 전시회의 제목 '1차 구조물'은 작품들의 형태가 급진적으로 단순화된 점에 초점을 맞춘 것이다. 그러나 모리스와 저드는 물론 앞으로 미니멀리즘의 주축이 되는 미술가 대부분이 포함된 총 42명의 영미 조각가 가운데에는 후기 모더니즘 조각을 대표하는 조각가 앤서니 카로Anthony

Caro(1924~2013)도 포함되어 있었다.[23] 미니멀리즘과 모더니즘의 길항 관계가 아직 명확하게 파악되지 못하고 있었음을 알려주는 대목이다. 하지만 1968년이 되면 사정은 조금 달라진다. 그해에 뉴욕 현대 미술관에서 개최한《실재의 미술: 1948~1968년 사이의 미국The Art of the Real: U. S. A 1948-1968》전은 전후의 미국 미술에서 일어난 의미심장한 변화를 짚어낸 전시회였던 것이다. 그런 변화로서는 "최소한의 형태로 최대한의 색채를 지향하는 추상 미술의 발전과 회화 및 조각 사이의 전례 없는 상호 작용"이 언급되었다.[24] 그렇다면 미니멀리즘은 이 전시회에서도 여전히 추상 미술의 발전선상에서 고찰된 것이고, 이는 미니멀리즘을 여전히 모더니즘으로부터 갈라내지 못하는 한계를 드러낸다. 하지만 그러면서도 이 전시회는 미니멀리즘이 모더니즘으로부터 이탈하는, 적어도 두 개의 지점을 통찰해냈다. 회화와 조각 사이의 상호 작용을 통해 두 범주를 엄격하게 나누고 교류를 금지해온 모더니즘으로부터 이탈한 측면을 알아본 것이 그 하나다. 이보다 훨씬 더 중요하고 더 근본적인 통찰은 전시회의 제목에 있다. "실재의 미술"이라는 제목은 미니멀리즘이 조각의 좌대를 제거함으로써 일으킨 변화를 알아본 것이다. 일찍이 말라르메 이후, 현실의 공간과 예술의 공간을 엄격하게 분리하고 작품의 거처는 오직 예술의 공간(상상의 공간, 자율적 공간, 순수한 공간, 초월적 공간)임을 물리적으로 보증해온 것이 액자와 좌대라는 작품의 틀이었다. 그러나 새로 등장한 작품들은 바로 이 모더니즘의 틀, 현실과 예술의 경계선을 넘어서서 관람자가 위치하는 현실 속의 실제 공간으로 진출했던 것이다.

이렇게 등장한 지 몇 년이 지난 시점에서도 미니멀리즘과 모더니즘

의 관계는 명확하게 인식되지 않았다. 그러나 1968년경이 되면 '미니멀리즘'이라는 명칭이 '1차 구조물' '실재의 미술'은 물론 'ABC 아트' '환원 미술reductive art' '거부 미술rejective art' '즉물주의Literalism' 등 여러 명칭이 경합했던 상황을 제패하고 널리 퍼졌다.[25] '미니멀리즘'은 미국의 미학자 리처드 월하임Richard Wollheim(1923~2003)이 1965년에 쓴 글 「미니멀 아트Minimal Art」에서 유래한 명칭이다. 그 의미는 작품을 제작이나 구성의 견지에서가 아니라 "결정이나 제거dismantling"의 견지에서 바라보는, 그런 견지에서 예술적 내용이 최소한인 미술이 등장했다는 것이었다.[26] 월하임의 견해는 미니멀리즘 초기의 비평적 견해들 가운데 이 새로운 미술의 위협적인 미학적 가능성을 정확하게 간파한 통찰이었다. 제작 대 결정, 구성 대 제거라는 구도는 미니멀리즘이 모더니즘에 대해 가장 극명하게 세운 대립각이기 때문이다.

먼저 제작 대 결정이라는 측면을 살펴보자. 미니멀리즘 미술가들은 모더니즘 미술가들과 달리 작품을 직접 제작하지 않았다. 그런 의미에서 반反작가적 제작 방식을 채택했다고 할 수 있는데, 여기에도 두 가지 다른 방식이 있었다. 산업적 제작 방식을 채택하거나, 일상용 제품을 활용하거나 한 것이다. 우선, 산업적 제작 방식은 모리스와 저드처럼 산업 자재로 규격화된 재료들(합판, 플렉시글라스 등)을 사용하는 데서 출발해서, 직접 단조하기 힘든 대상들은 제련소에 맡기는 방식을 거친 다음, 1960년대 후반이 되면 작품의 '결정'은 미술가'가, 작품의 '제작'은 타인'(해당 제작 능력이 있는 업체의 기술자)이 분담하는 방식으로 체계화되었다. 산업적 제작 방식의 요점은 작품의 탈개성화 및 대량화다. 미술가 직접 제작하지 않기 때문에 작품에 미술가의 손길이 남지 않고, 따라서 작품은 미술가의 유일무

그림 74 토니 스미스, 〈주사위〉, 1962, 철, 182.9×182.9×182.9cm

이한 개성을 담은 대상이 될 수 없다. 나아가 산업 기술을 이용하기 때문에 작품은 대량으로 제작될 수 있고, 따라서 복수로 제작된 작품들은 어떤 것도 다른 것보다 유일무이한 '원본'이 될 수 없다. 탈개성화와 대량화라는 산업적 제작 방식의 효과는 형광등이나 벽돌 같은 일상용 제품을 활용한 제작 방식에서도 매한가지다. 애당초 이런 제품은 그 자체가 공장에서 만들어진 대량생산품이기 때문이다.

그래서 결론은? 모더니즘을 떠받쳐온 미학적 신념들, 특히 '작가author' 개념에 대한 가차 없는 훼손이다. 예술가의 남다른(일반인과 다를 뿐만 아니라 여타 예술가들과도 다른) 개성, 그 개성을 물리적으로 구현하는 특별한 손, 이런 손을 통해 예술가의 개성을 작품에 전이하는 수작업, 따라서 작품은 작가의 분신이 되고 작가는 작품의 기원이 된다고 보는 미학적 사고를 파괴한 것이다. 하지만 제작은 하지

않는다고 해도 '결정'이라는 미술가의 몫은 남아 있지 않은가? 물론 이다. 그러나 예컨대, 토니 스미스Tony Smith(1912~1980)가 1962년 〈주사위Die〉(그림 74)라는 작품을 만들 때 결정한 것은 '철판으로 6피트 (182.9센티미터)짜리 주사위 모양 조형물을 만들어 미술관 마당에 설치'한다는 것이었다. 스미스만 그런 것이 아니다. 로버트 모리스라면 '합판으로 이러저러한 크기의 직사각 기둥을 만들어 미술관 바닥에 설치'한다는 결정을 내렸을 것이고, 도널드 저드라면 '이러저러한 크기와 재료로 직사각형 틀을 몇 개 만들어 각 사각형 틀의 다섯 면을 이러저러한 색채의 재료로 봉한 후 이러저러한 간격으로 미술관 벽에 설치'한다는 결정을 내렸을 것이다. 이 모든 결정은 응당 미술가들이 내린 것이지만, 그런 결정들에서 '예술적' 면모를 찾아볼 수는 없다. 여기서 '예술적' 면모란 물론 모더니즘이 신봉한 예술의 특성들이다. 뒷날 모리스가 회고한 대로, 추상표현주의가 대변해온 "초월성과 정신적 가치, 영웅적인 규모, 고뇌에 찬 결정, 역사주의 서사, 값비싼 미술품, 지적인 구조, 흥미로운 시각 경험"[27] 같은 특성들을 말한다. 제작을 분리했을 뿐만 아니라 결정에서도 이런 종류의 '예술'을 제거함으로써 미니멀리즘은 모더니즘과 전혀 다른 미술의 장을 열었다.

　모더니즘과 다른 미술로서 미니멀리즘이 지닌 요점은 월하임의 통찰에서 나오는 두 번째 대립쌍, 구성 대 제거라는 측면에서 더 선명하게 드러난다. 제작하지 않고 결정한다는 미니멀리즘의 원리는 눈에 보이는 것이 아닌 반면, 구성 대 제거라는 측면은 미니멀리즘 작품의 외형에서 확인할 수 있는 원리이기 때문이다. 미니멀리즘의 외형적 특징은 매우 단순하다는 것이다. 주로 사각형이 기본 단위이

지만 다른 기하학적 형태들도 등장하는 3차원의 대상들로, 크기는 〈주사위〉의 작가 토니 스미스에 의하면 '오브제와 기념비 사이의 어딘가, 대략 인체 규모 정도'다.[28] 이런 형태의 원리는 미니멀리즘의 '쌍두마차'라고 할 만한 두 미술가 도널드 저드와 로버트 모리스가 직접 글을 써서 밝혔다. 1965년에 나온 저드의 글 「특수한 대상Specific Object」[29]과 1966년에 나온 모리스의 글 「조각에 대한 노트 1, 2부Notes on Sculpture Part I, II」[30]가 그것이다. 미니멀리즘의 선언서라고 할 만한 이 유명한 글들의 주장은 '구성에 반대한다'는 한마디로 집약할 수 있다.

구성에 반대하는 이유는 구성이 작가의 내면에서 나오는 관념적이고 자의적인 것이기 때문이다. 1921년 소비에트에서 러시아 아방가르드가 진행했던 구성 대 구축 논쟁을 대뜸 상기시키는 이유다. 로드첸코가 이끌었던 당시 구축주의자들은 구성과 달리 구축의 자의성은 제한됨을 강조했다. 구축은 작품의 형태와 의미의 근거를 작가의 관념적 정신이 아니라 재료의 물질적 특성에 두는 미술 제작의 방법이기 때문이라는 것이다.[31] 미니멀리스트들도 작품을 작가의 관념적 정신의 산물인 구성으로부터 떼어내고자 한 점에서는 구축주의와 매한가지였다. 그러나 전후 미국의 아방가르드는 전전 러시아의 아방가르드와 달리 구성을 제거하는 방법으로서, 현실의 3차원 공간으로 진출하는 단일한 형태의 대상을 채택했다.

저드가 고안한 "특수한 대상specific object"[32]이라는 게 바로 그런 대상이다. 이 대상의 '특수성'은 서로 연결된 다음 세 가지 특성들로 이루어져 있다. 1) 특수한 대상은 회화도 조각도 아니다. 2) 특수한 대상은 실재하는 3차원 공간에 존재한다. 3) 특수한 대상은 형태, 이

미지, 색채, 표면이 단일하며 여러 부분으로 나뉘어 있지 않아, 시각적으로 비교, 분석, 관조할 것이 별로 없다. 정말이지 놀랍도록 야심찬 주장이 아닐 수 없다. 어떤 점에서 그런가? 1)은 회화와 조각이라는 서양 미술사의 유구한 범주들을 폐기한다는 것이다. 2)는 미술의 위치를 세계를 재현하는 반영의 위치(고전주의 미술)로부터 세계와 무관한 단절의 위치(모더니즘 순수 미술)를 지나 이제 세계 자체에 존재하는 현존의 위치로 이동시킨다는 것이다. 그리고 3)은 미술을 시각적 대상에서 이탈시킨다는 것이다! 이렇게 보면, 저드의 특수한 대상은 단지 모더니즘의 미학만을 거부하는 것이 아니라 현대 미술 이전에 고전주의가 대변해온 재현의 미학까지도 거부하는 것임을 알 수 있다. 바로 이것이 저드가 미니멀리즘을 설명하며 '반反환영주의'라는 거창한 표현을 쓴 이유다.

일반적으로 '환영주의'는 원근법의 원리에 의거하여 3차원 공간 및 입체적 대상을 재현하는 전통 미술의 방식을 가리킨다. 그러나 저드가 언급하는 '환영주의'는 이런 원근법 체계뿐만 아니라 작품에 앞서 존재하는 "선험적인 체계a priori systems",[33] 그러니까 모더니즘의 구성까지를 가리키는 포괄적인 개념이다. 이런 선험적 체계를 거부하기 위해 저드가 실재하는 3차원 공간과 더불어 강조한 또 한 가지가 "하나의 형태one form" "유일한 형태single form" "단순한 형태simple form"다.[34] 형태를 단순하게 만들면 작품을 구성하는 요소들이 줄어들고, 구성 요소들 사이의 균형이나 위계를 설정하는 선험적 체계의 여지도 따라서 줄어들기 때문이다. 이를 위해 저드는 작품 내의 요소들을 급진적으로 환원시켜 모든 요소가 작품의 단순한 형태와 자명하게 연결될 수 있도록, 즉 "부분들은 모두…… 유일한 형태에 종

그림 75 도널드 저드, 〈무제〉, 1967, 아연 도금 강철, 12.7×101.6×22.2cm

속"[35]되도록 '구축'을 했다.

　가령 1967년 작 〈무제〉를 보면, 벽에서 돌출해 나온 납작한 직육
면체의 정면 위로 반원형 입체가 6개 배열되어 있다. 모두 닮은꼴인
이 반원형 입체 각각의 가로 길이는 왼쪽에서 오른쪽으로 가면서 점
점 줄어들지만, 그에 반비례하여 두 입체 사이의 간격은 점점 늘어
난다. 줄어드는 입체의 길이와 늘어나는 배열의 간격은 좌단과 우단
의 입체가 역방향으로 번갈아 교차하게 되는 원리로 구축되어 있는
것이다(그림 75). 물론 로드첸코가 제시한 기하학적 구축물과 마찬가
지로 저드가 제시한 단순한 형태의 특수한 대상도 구성의 자의성을
완전히 몰아내지는 못한다. 배열된 입체의 형태나 수, 크기나 간격
같은 것은 최소한 작가가 결정해야 하고, 그 결정이 바로 저런 방식
인 데에는 필연성보다 자의성이 개입할 수밖에 없기 때문이다.

　바로 이 때문에 로버트 모리스는 1968년 이후 아예 형태와 대상
자체를 거부하는 '반형태'의 미학을 선언하며, 미니멀리즘을 넘어 포

스트미니멀리즘으로 나아가게 된다. 그러나 1966년에 그는 아직 후기 모더니즘에 맞서는 강력한 미니멀리즘 조각가, 이론가였고, 그해에 나온 「조각에 대한 노트 1, 2부」에서는 저드의 "유일한 형태"를 상기시키는 "게슈탈트" 내지 "단일한 형태unitary form"라는 용어를 사용해서 "부분으로 분리되는" 형태가 아니라 "전체가 지배하는" 형태, 한마디로 "강력한 게슈탈트 감각을 창출하는 단순한 형태"의 사용을 지지했다. 그런데 모리스는 저드와 달리 '조각'이라는 범주를 고수했다. "환영주의라는 범주는 회화에 적용되는 것"이고, 조각은 본성상 "자율적이면서도 즉물적인" 것이어서 "환영주의에 연루"되었던 적이 없다는 이유에서였다.[36]

사실과 어긋나는 부정확한 이유다. 현대 조각의 문은 오귀스트 로댕(1840~1917)이 회화보다 근 한 세기나 뒤에 고전주의에서 이탈하는 낭만주의 어법으로 조각한 〈발자크〉 상(1898 제작/1939 설치, 그림 76)을 통해 열렸다. 그러나 모리스의 주장은 그 이전과도 맞지 않고 이후와도 맞지 않는다. 로댕 이전에 조각은 자율적이지도 즉물적이지도 않았으며(기능과 목적이 있는 대상, 주로 영웅을 재현한 환영주의적 기념비), 로댕 이후, 특히 콘스탄틴 브랑쿠시(1876~1957) 이후 모더니즘 조각에서는 조각이 자율적이지만 결코 즉물적이어서는 안 되었기 때문이다(그림 77).[37] 현대 조각의 역사에서 조각이 모리스가 말하는 본성, 즉 자율성과 즉물성을 실현한 경우는 타틀린이 1914~1915년에 시작한 역부조 작업과 1920~1921년 구축주의자들이 했던 공간 구축물 작업 그리고 1920년대 후반 폴란드에서 활동했던 카타르지나 코브로Katarzyna Kobro(1898~1951)의 유니즘 조각 정도 뿐이다. 모두 구축주의 계열이고, 재료의 물질성을 통해 구성의 관

그림 76

오귀스트 로댕,
〈발자크〉 주형,
1891~1898, 청동,
2.8×1.2×1.0m

그림 77

콘스탄틴 브랑쿠시,
〈포가니 양의 초상〉,
1912, 하얀 대리석,
받침은 석회석,
44.4×21×31.4cm

그림 78

블라디미르 타틀린,
〈코너 역부조〉,
1914~1915,
나무·구리·철사

그림 79

알렉산드르 로드첸코,
〈공간 구축 12번〉,
1920년경, 합판·철사,
알루미늄 물감으로 부분 채색,
61×83.7×47cm

그림 80

카타르지나 코브로,
〈공간 구축 4〉,
1929, 강철에 채색,
40×64×40cm

념성을 몰아내고자 했던 아방가르드의 작업들이며, 모더니즘이 지배해온 현대 미술의 흐름 속에서 한 번도 주류였던 적이 없는 예외적인 현상이었다.(그림 78, 79, 80)

따라서 조각의 본성이 언제나 자율적이면서 동시에 즉물적이었다는 모리스의 주장은 잘못된 것이다. 하지만 그렇다고 해서 모리스의 글에 주목할 만한 요점이 전혀 없는 것은 아니다. 오히려 그 반대다. '조각의 본성'을 구현하기 위해 모리스가 채택한 미니멀리즘의 단일한 형태들은 "작품이 케케묵은 큐비즘 미학을 넘어서도록" 하는 것만이 아니라, "작품으로부터 관계들을 떼어내 그것들을 공간, 빛, 관람자의 시각장과 상관이 있는 요소로 만들기"까지 한다는 새로운 주장이 있는 것이다.[38] 이 점에서 모리스는 저드를 넘어선다. 작품 내부의 관계를 거부하는 데 그치지 않고, 작품과 외부 사이에 관계를 설정하는 데로 나아갔기 때문이다.

이것은 두 가지 측면에서 엄청난 변화다. 우선 작품의 존재론이라는 측면에서는, 전성기 모더니즘에서 순수한 기호에 도달했던 작품, 즉 오로지 작품 내부의 관계들로만 구성된 채 외부 세계와 완전히 단절되어 있던 자율적 기호가 해체되는 신호탄이기 때문이다. 그런데 궁극적인 변화는 이렇게 기호가 해체되면서 일어난 작품의 의미론에서의 변화다. 모리스의 게슈탈트에는 내부의 관계가 존재하지 않기 때문에 그 단일한 형태의 의미는 작품 속에서 발생하지 않는다. 또 작품에 앞서 존재하며 작품의 기원이 되는 배후도 없다. 즉 그 어떤 관념적 의도도 게슈탈트 뒤에 놓여 있지 않다. 모리스에 의하면, "우리는 게슈탈트의 게슈탈트를 추구하지 않는다."[39] 오히려 작품의 의미는 외부와의 관계 속에서, 즉 그것이 놓인 장소의 조건과

그것을 보는 관람자의 위치에 의해서 발생한다.

예컨대, 1965년의 유명한 작업 〈L 빔〉을 보자. 양팔의 길이가 모두 243.8센티미터이고 두께는 61센티미터인 'L'자 모양의 동일한 형태가 3개 있다. 아무런 질감도 없는 합판으로 만들어진 단일한 형태들이다. 이 형태들은 전시되는 공간의 조건에 따라 좁게 혹은 넓게 배치되지만, 하나는 옆으로 바닥에 누운 모습으로, 다른 하나는 똑바로 앉은 모습으로, 또 다른 하나는 양팔의 끝을 딛고 서 있는 모습으로 배치된다. 이 세 입체는 형태와 치수가 완벽하게 동일하다. 그러나 세 입체에 대한 경험은 동일하지 않다. 이 형태들은 (좌대로 분리되지 않은 채) 실재하는 공간 속에 존재하므로, 그것들에 대한 경험도 공간을 지배하는 중력의 당기는 느낌이나 빛의 퍼지는 느낌으로부터 영향을 받기 때문이다. 따라서 바닥에 누운 L, 똑바로 앉은 L, 엎드려 곧추선 L, 이 세 L자 형태들은 중력의 느낌으로 인해, 각각 가라앉을 것처럼 무겁게, 떠오를 것처럼 가볍게, 그리고 가라앉지도 떠오르지도 않으면서 하강과 상승이 딱 균형을 이룬 안정된 모습으로 '서로 다르게' 보인다. 이뿐만이 아니다. 인공조명이 내리쬐는 갤러리의 좁은 실내와는 조건이 전혀 다른 조각공원의 탁 트인 야외, 자연광 아래에서는 빛의 효과로 인해 각 형태의 배치에 미치는 중력의 느낌도 달라진다(그림 81). 그런데 이것도 끝이 아니다. 이 모든 것에 더하여 결정적인 마지막 변수, 관람자가 있다. 단일한 형태의 규모는 오브제와 기념비 사이다. 즉 관람자의 시야에 쏙 들어오는 것도 아니고 그 시야를 확 벗어나는 것도 아닌 그 크기 때문에 관람자는 움직이게 된다. 작품을 따라 혹은 작품들 사이를. 그렇게 움직일 때 관람자가 경험하는 형태들이 전혀 동일하게 보이지 않을 것임은

그림 81

로버트 모리스, 〈L 빔〉, 1965, 원작은 합판, 이후 버전은
알루미늄·파이버글라스·스텐리스 스틸 등 여러 재료 사용, 각 243.8×243.8×61cm

위_ 런던 스프루스 메이거스 갤러리 2013년 전시 광경
아래_ 캘리포니아 클로스 페거스 조각공원 설치 광경

말할 필요도 없다. 미니멀리즘 조각에서는,

심지어 가장 명백하고 불변하는 특성인 형태조차도 항상 똑같이 유지되는 것이 아니다. 왜냐하면 그 형태는 관람자가 작품에 대한 자신의 위치를 바꿈으로써 끊임없이 변화되기 때문이다.[40]

요컨대, 작품의 의미를 결정하는 최종적인 주체는 작가가 아니라 관람자라는 것이다. 이는 미니멀리즘의 미학적 전환, 즉 작가는 제작을 하지 않고 결정만 하며, 결정하는 내용이라고 해봐야 구성적 관계가 없는 단순한 형태의 3차원 대상을 만들라는 것인 전환으로부터 도출된 논리적 결과다. 이런 미학적 전환에도 작가의 의도는 물론 있다. 작가를 작품의 기원(창조자)으로 보고 작품의 의미를 작가의 정신(독창적 개성)에 귀속시키는 모더니즘 미학의 파괴가 미니멀리즘 작가들의 의도다. 그러나 작가의 의도가 바로 작가의 제거인 관계로, 작품의 의미는 작가로부터 분리되고 관람자를 향해 이동하게 된다.

이 대목과 직결되는 유명한 글 한 편이 있다. 롤랑 바르트(1915~1980)의 「작가의 죽음」(1967/1968)인데, 작가라는 개념이 현대 미학의 한 구성물일 뿐임을 보인 글로서 잘 알려져 있다. 그러나 이만큼 잘 알려져 있지는 않은 또 한 가지 사실은 이 글이 저드나 모리스처럼 1960년대에 미술가이자 비평가로서 활동했던 브라이언 오더티Brian O'Doherty(1928~)가 바르트에게 직접 청탁한 글이었다는 점이다.[41] 작가의 죽음이 미니멀리즘 작가들에 의해 요청된 것임을 확실하게 알려주는 의미심장한 사실이다.

그런데 관람자는 작품의 의미를 대체 어떻게 결정할까? 그리고 관람자가 결정한다는 작품의 의미란 어떤 것일까? 저드의 특수한 대상이든 모리스의 게슈탈트 조각이든, 또 이런 작품들이 놓인 공간이 실내든 실외든, 미니멀리즘 작품은 관람자가 위치하는 공간에 함께 존재한다. 이 공간은 좌대 위나 액자 안의 공간이 아니기에, (모더니즘이 수호하는) 예술적, 초월적, 정신적, 개인적/사적 공간이 아니고, (모더니즘을 넘어서는) 일상적, 내재적, 물리적, 사회적/공적 공간이다. 미니멀리즘 작품에서 모든 요소는 표면에 다 드러나 있다. 프랭크 스텔라의 유명한 말대로, "당신 눈에 보이는 것이 당신이 보는 것의 전부"[42]다. 하지만 관람자의 눈에 보이는 것이 계속 변한다는 게 문제다. 미니멀리즘 작품을 '보기' 위해서는 몸을 움직여야 하고, 관점이 달라지면 보이는 것도 당연히 달라지기 때문이다. 바로 여기에 작품의 의미에 관한 미니멀리즘의 다음과 같은 요점이 있다.

1) 작품의 의미는 관람자가 작품을 경험하는 특정한 맥락 혹은 상황에서 발생한다. 즉 작품과 그 외부의 관람자 사이에 일시적으로 형성된 관계 속에서 발생하는 것이다.

2) 작품에 대한 관람자의 경험은 눈, 즉 시각을 넘어선다. 다시 말해, 작품의 의미는 움직이는 관람자의 시각적 궤적을 내재화하는 신체의 경험을 포함하는 것이다.

3) 작품의 의미는 관람자와 작품 사이의 공적인 공간에서 발생한다. 따라서 작품의 의미는 (작가의 개인적 의도처럼) 사적인 것이 아니라 (사회적으로 교환되는 언어처럼) 공적인 것이다.

4) 작품의 의미에는 시간적 경험도 포함된다. 작품에 대한 관람자의 공간적 경험이 시간 속에서 이루어지기 때문이다.

5) 작품에 대한 경험이 이렇게 공간적, 시간적, 신체적 맥락에 의존하므로, 즉 맥락에 따라 달라지므로, 작품의 의미는 결코 고정되지 않는다.[43]

하지만 그래서 미니멀리즘이 선언한 대로 작가는 정말 사라졌을까? 그리고 저드가 선언한 대로 회화와 조각은 폐기되었을까? 또 그리고 모리스가 선언한 대로 시공간 속에서 작품을 신체로 경험하는 관람자는 결코 고정되지 않는 의미를 구성하는 권한의 주체로 탄생했을까?

3

팝:
실재와 시뮬라크럼 사이

저드는 "유럽 미술에서 가장 못마땅한 유산"[44]이라며 회화와 조각의
폐기를 선언했지만, 조각의 범주를 고수한 모리스의 게슈탈트는 물
론 저드의 특수한 대상 역시 3차원의 입체 작업이었기 때문에 미니
멀리즘은 결국 조각의 영역에서 일어난 아방가르드의 복귀로 간주
되었다. 반면 미니멀리즘보다 조금 앞서 등장한 미국의 팝아트는 뚜
렷이 회화 영역에서 일어난 아방가르드의 복귀라고 할 수 있다. 미
국의 팝아트는 앤디 워홀(1928~1987)이 1960년에, 그리고 로이 리크
텐스틴Roy Lichtenstein(1923~1997)은 1961년에, 신문의 연재만화나 광고
를 이용한 회화를 제작하면서 탄생했기 때문이다(그림 82, 83).

그러나 팝아트의 원조는 미국이 아니라 영국이다. 그런데도 팝이
영국의 미술이라기보다 거의 전적으로 미국적인 미술인 것처럼 여겨
지는 데에는 여러 이유가 있다. 팝의 대명사처럼 통하는 앤디 워홀
의 강렬한 존재감, 팝이 원천으로 삼은 만화, 광고, 보도사진, 영화
같은 산업적 대중문화의 원조가 미국이라는 점, 그리고 무엇보다 추
상표현주의의 쇠퇴 이후 미국을 대표할 미술로 팝아트를 후원한 미
국 정부의 문화정치적 고려를 꼽을 수 있다. 1950년대에 추상표현
주의가 세계만방에 미국의 자유를 상징하는 미술로 간택되었다면,
1960년대로 접어들면서는 팝아트가 미국의 풍요를 과시할 수 있는

그림 82

앤디 워홀,
〈뽀빠이〉, 1961,
캔버스에 아크릴 물감,
173.4×148.6cm

그림 83

로이 리크텐스틴,
〈로토 브로일〉,
1961, 캔버스에 유채,
174×174cm

미술로 주목받았던 것이다.

팝이 전후 미국의 풍요와 연관이 있음은 미국의 대중 잡지들에 실린 사진들을 이용해 영국에서 일찍이 1940년대 후반부터 등장한 콜라주 작업들이 분명하게 보여준다. 가령, 에두아르도 파올로치 Eduardo Paolozzi(1924~2005)의 1948년 작 〈즐거워야 성격도 좋아진다는 것은 심리학적 사실이다It's a Psychological Fact Pleasure Helps Your Disposition〉를 보면, 신식 가전과 가구를 빠짐없이 갖춘 밝고 넓은 미국의 가정집에서 주부들은 청소를 하면서도 외출복 같은 차림을 하고 더없이 즐거우며 만족스러운 웃음을 보이고 있다. "유럽인들이 미국인에 대해 흔히 표현하는 경멸적 태도"[45]가 깔려 있기는 했지만, 쾌적함과 안락함이 돋보이는 이 콜라주는 영국의 전후 현실이라는 일반적인 맥락에서 분명 풍요에 대한 동경을 드러내고 있었다. 전쟁 특수를 통한 유례없는 호황 속에 소비사회로 급진전한 미국과 달리 영국은 생필품 배급을 받아 생계를 이어가야 할 정도로 상당 기간 궁핍에 시달렸기 때문이다(그림 84).

그러나 이 콜라주는 또한 전후의 영국 미술계라는 특수한 맥락에서는 여러 종류의 구식이 뒤섞인 전통에 대한 저항을 도전적으로 날리는 것이기도 했다. 당시의 영국 미술계는 낭만주의와 표현주의에 각각 뿌리를 둔 신낭만주의 풍경화가들과 프랜시스 베이컨(1909~1992)이 침울하게 지배하는 고상하고 심각한 세계였는데, 미국에서 건너온 싸구려 잡지들에 실린 사진 이미지를 세심하게 오려붙인 이 당돌하고 명랑한 콜라주는 재료에서부터 소재와 주제, 그리고 형식에 이르기까지 모든 면에서 고급 미술의 전통과 엘리트주의의 권위를 우습게 만들어버리는 한 방이었던 것이다.[46]

그림 84

에두아르도 파올로치,
〈즐거워야…〉, 1948,
종이에 스크린 인쇄 및 석판화,
37.5×26cm

롤랑 바르트는 파올로치와 뜻을 같이했던 다양한 인물이 모여 전개한 인디펜던트 그룹의 영국 팝이 당대 미학이나 미술의 일부가 전혀 아니었다고 했는데,[47] 이는 정확한 말이다. 화가, 조각가 같은 미술가들뿐만 아니라 건축가, 건축사학자, 비평가까지 아울렀던 인디펜던트 그룹은 1952년 과학기술에 관심을 둔 느슨한 문화연구 모임으로 출발했기 때문이다. 이들은 예술이 아니라 과학기술이 사회와 문화, 심지어는 예술에조차 더 큰 충격을 주었다는 점을 주목하고 탐구했다. 그러나 1955년이 되면 이 그룹은 과학기술에 더하여 대중문화도 진지한 토론 대상으로 삼게 된다. 그 결과로 나온 것이 순수 미술과 대중 예술의 위계적 구분을 거부하는 개념, 로런스 알로웨이Lawrence Alloway(1926~1990)가 제시한 "순수 예술/대중 예술의 연속체fine art/popular art continuum"[48]다.

리처드 해밀턴Richard Hamilton(1922~2011)은 인디펜던트 그룹과 영국 팝의 이런 궤적을 가장 잘 보여주는 미술가다. 이는 해밀턴이 기획하거나 참여한 전시들에서 분명하게 드러난다. 1951년 인디펜던트 그룹의 공식 출범에 앞서 그가 기획한《성장과 형태On Growth and Form》전은 영사기, 스크린을 활용해 자연에서 발견되는 다양한 구조를 담은 사진으로 이루어진 환경을 연출했다(그림 85). 이 전시회에서는 이후 인디펜던트 그룹의 작업에서 핵심을 차지할 요소들이 제시되었는데, 미술이 아닌 이미지nonart imagery, 복수의 매체multiple media, 예술 형식으로서의 전시 디자인exhibition design as art form이 그런 요소다. 1955년에 개최된《인간, 기계, 운동Man, Machine, and Motion》전도 해밀턴이 제안한 전시회로, 기계와 결합해서 변형된 인간 이미지에 초점을 맞춘 대형 사진들이 제시되었다(그림 86). 바다, 대지,

그림 85

《성장과 형태》
전시회 광경.
1951

그림 86

《인간, 기계, 운동》
전시회 광경.
1955

그림 87

《이것이 내일이다》
전시회 광경. 1956,
그룹 6의
〈파티오와 파빌리온〉

지구를 배경으로 움직이는 여러 기계-인간 이미지는 기술과 결합한 인간을 미래주의적으로 숭고하게 보여주었지만, 대부분은 이미 구태의연한 환상을 되풀이하는 진부한 것이었다. 그러나 전시 디자인은 참신했다. 이 전시회에서 이미지들은 플렉시글라스 패널에 담겨 미로처럼 얽힌 강철 틀에 매달려 있었는데, 그 사이를 누비는 관람자는 과거와 현재의 테크노-미래를 콜라주하며 떠돌아다니는 듯한 경험을 했던 것이다.

하지만 해밀턴의 인디펜던트 그룹 활동과 관련하여 가장 유명하기도 하고 가장 중요하기도 한 전시회는 뭐니 뭐니 해도 1956년의《이것이 내일이다This is Tomorrow》전이다. 인디펜던트 그룹이 해산된 후 개최된 이 전시회는 말하자면 인디펜던트 그룹 활동의 공식 결산과도 같은 의미를 지녔는데, 총 열두 그룹이 각자 독립적인 기획 아래 참여하는 방식을 취했다. 각 팀의 구성은 인디펜던트 그룹답게 미술가부터 엔지니어까지 아우르는 다양한 성원으로 이루어졌으며, 매체와 형식 내지 장르 사이의 구분과 위계도 배제되었다. 이 그룹들 가운데서 가장 큰 주목을 받은 것은 그룹 2와 그룹 6이었다. '내일'이라는 미래에 대하여 유토피아와 디스토피아라는 상반된 전망을 보여주었기 때문이다. 해밀턴이 존 뵐커John Voelcker(1927~1972, 건축가/디자이너) 및 존 맥헤일John McHale(1922~1978, 미술가/사회학자)과 함께 작업한 그룹 2의 〈유령의 집〉은 자본주의 산업기술 문명에 힘입은 스펙터클의 유토피아를 제시했다면, 스미슨 부부(Alison Smithson, 1928~1993, Peter Smithson, 1923~2003, 둘 다 건축가), 파올로치, 나이절 헨더슨Nigel Henderson(1917~1985, 사진가/다큐멘터리 작가)이 작업한 그룹 6의 〈파티오와 파빌리온〉(그림 87)은 자본주의의 과학기술

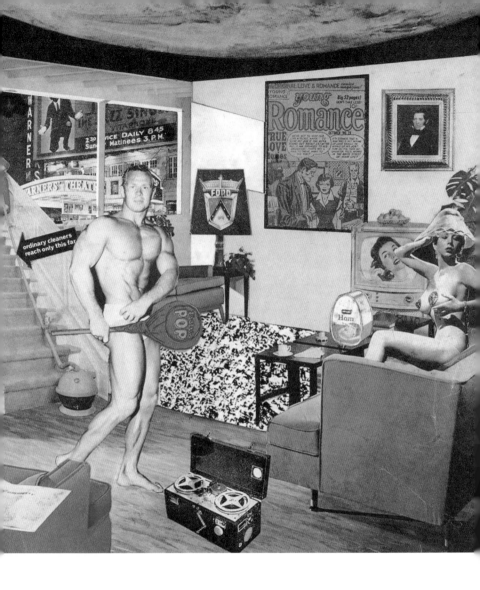

그림 88

리처드 해밀턴,
〈도대체 무엇이 오늘의 가정을
그토록 색다르고 매력적인
것으로 만드는가〉, 1956,
사진 콜라주, 26×24.8cm

문명이 초래할 파국의 디스토피아를 제시했다.

　미래에 대한 두 그룹의 관점 차이는 주인 아가씨를 보호하는 충직한 로봇 로비(그룹 2)와 기술 문명이 낳은 현대판 괴물 프랑켄슈타인(그룹 6)의 대비로 흔히 강조된다. 그러나 해밀턴이 속한 그룹 2의 유토피아적 전망이 그저 낙관적인 미래상만 보여주었던 것은 아니다. 이 전시회의 포스터로 쓰여 "팝아트 가운데 아이콘으로 등극한 첫 작품"[49]이 된 해밀턴의 사진 콜라주 〈도대체 무엇이 오늘의 가정을 그토록 색다르고 매력적인 것으로 만드는가Just What Is It That Makes Today's Homes so Different, so Appealing?〉(그림 88)의 양가적인 분위기가 이를 잘 보여준다. 이 작은 콜라주(26×24.8센티미터)는 앞서 본 파올로치의 콜라주처럼 전후 미국의 소비문화가 낳은 산물, 주로 광고사진 이미지들을 가지고 바로 그 소비문화에 대한 환호와 조롱을 동시에 드러내는 애매한 입장을 취하고 있는 것이다.

　해밀턴이 보여주는 '오늘날의 가정'은 상품으로 뒤덮인 인공낙원이다. 이 가정의 문장은 화면의 정중앙을 차지하고 있는 포드 사의 로고인데, 포드가 대변하는 대량생산 체제는 자동차뿐만 아니라 이 가정의 실내외에 등장하는 거의 모든 것의 생산자다. 즐비한 가전제품(TV, 레코더, 전화기, 청소기)을 만들어냈을 뿐만 아니라, 음식(햄)과 문화(만화, 영화, 드라마, 신문, 음악)도 상품화했고, 심지어는 예술마저 상품화(바우하우스는 가구로, 폴록의 드립 페인팅은 카펫으로)하는 괴력을 발휘한 것이다. 그런데 해밀턴이 드러내는 대량생산체제의 지배 원리에는 상품화뿐만 아니라 팽창도 있다. 두 원리는 현대판 에덴동산의 아담과 이브에서 다소 코믹한 과장을 통해 드러난다. 근육질의 보디빌더와 글래머인 핀업걸이 서로 경쟁이라도 하듯 터질

듯한 몸매를 한껏 뽐낼 때, 거기서 작용하는 것은 팽창의 원리다. 이 팽창 원리의 정점은 상대에게 눈길도 주지 않은 채 그저 자기도취에 빠져 있는 두 사람에게서 유일하게 상대를 향하고 있는 신체 부위, 즉 남성의 페니스와 여성의 젖가슴이다. 그런데 두 부위는 모두 상품에 덮여 있다. 페니스는 엄청난 크기의 막대사탕으로, 젖가슴은 현란한 반짝이 장식으로! 이렇게 상품이 부착된 신체는 아담의 바로 뒤와 이브의 바로 앞에 놓인 상품, 즉 호스가 엄청 긴 청소기 및 젖가슴 모양의 거대한 햄과의 동일시로 이어진다. 결국 이 대량생산 체제의 낙원에서는 인간도 상품화의 원리에 종속될 수밖에 없음을 말하는 듯하다. 그것도 인간이 상품화되는 가장 비인간적인 형태, 성 상품화의 방식으로.

따라서 해밀턴의 유토피아는 풍요를 과시하며 탐닉하는 듯한 겉보기와 달리 현대 산업문명의 미래를 무작정 찬양하기만 한 것은 아니다. 영화 포스터와 시네마스코프 콜라주, 마르셀 뒤샹을 모방한 회전 부조와 광학적 다이어그램, 모든 종류의 감각과 예술을 호출한 정보의 홍수로 자본주의의 스펙터클을 유감없이 보여주었지만, 그 스펙터클이 실은 무기력에 다다를 수밖에 없는 정신 착란으로서의 오락임 또한 생생하게 체험하도록 했기 때문이다.[50]

환호와 조롱, 동경과 거부의 애매한 공존 혹은 긴장은 영국 팝의 가장 큰 특징이자 강점이었다. 그러나 《이것이 내일이다》 전시회 무렵이면 전후 미국의 국제 정책인 마셜 플랜의 효과로 영국에도 소비 문화가 도래했고, 이와 더불어 인디펜던트 그룹이 유지해온 긴장도 와해되면서 영국 팝은 막을 내린다.[51] 앞서 언급한 글에서 바르트는 당초 영국에서는 미술이 아니었던 팝이 대서양을 건너 미국으로 이

그림 89

리처드 해밀턴,
〈크라이슬러 사에 바치는 경의〉,
1957, 패널에 유채·금속·은박지,
콜라주, 121.9×81.3cm

동한 다음 팝'아트'가 되었다고 했다.[52] 그러나 실은 그렇지 않다. 인
디펜던트 그룹의 해체 후 1950년대 후반 영국에서 이미 팝은 '아트'
가 되었기 때문이다. 이 대목에서도 결정적인 순간은 해밀턴이 제공
했다. "과거 수년간의 탐색"을 바탕으로 해밀턴이 "작품을 제작"하리
라는 결심을 했을 때 그의 결론은 회화로의 복귀였던 것이다.[53] 해밀턴
의 1957년 작 〈크라이슬러 사에 바치는 경의Hommage à Chrysler Corp.〉〈그
림 89〉는 사진 콜라주 형식에서 이젤 회화의 형식으로 옮겨가면서,
그가 이른바 '타블로 그림tabular pictures'을 개시한 첫 작품이다.

한데, 콜라주로부터 회화로의 이런 이행이 순수 예술/대중 예술

연속체의 포기 혹은 예술을 향한 일로매진 혹은 재현 회화 전통으로의 복귀를 의미하는가? 전혀 그렇지 않다. 핼 포스터에 의하면, 팝은 "회화가 대중문화에서뿐만 아니라 아방가르드 미술에서도 전복(해프닝, 플럭서스, 누보 레알리슴에서는 이미 일어났고, 미니멀리즘, 개념미술, 아르테 포베라에서는 곧 일어날 참이었다)되는 것처럼 보였던 시점에…… [회화를] 복귀시킨…… 메타 미술이라 할 만한 것"[54]이다(대괄호와 강조는 필자). 왜 그런고 하니,

팝아트가 흔히 회화와 사진을 서로의 일부로 싸잡아넣는 방식, 그렇게 해서 직접성의 효과와 매체의 중개를…… 결합시키는 방식, 이런 결합을 통해 당대의 주제를 전면에 드러내면서도 미술의 전통을 환기시킬 수도 있는 방식……, 이미지 문화를 다루면서 비판적인 것도 아니고 공모적인 것도 아닌 애매한 태도를 남기는 방식, 마지막으로, 이런 애매한 태도를 통해 공적인 것과 사적인 것 사이에서 강화된 혼란뿐만 아니라 이미지와 주체성 사이에서 심화된 중첩을 가리키는 방식……[55]

으로 인해 그렇다. 이 지점에서 핵심 쟁점은 회화와 사진의 관계이고, 핵심 작가는 물론 앤디 워홀이다.

사진은 1839년 발명이 공식 선포된 직후부터 객관적 기록의 매체로서 대단한 환영과 인정을 받았다. 특히 젤라틴타입과 셀룰로이드 필름, 휴대용 사진기 등 사진술의 연이은 혁신에 힘입어 1890년대부터 사진은 과학(인류학, 의학, 범죄학 등)과 일상(초상, 여행, 보도 등)의 전 분야로 확산되었다. 단 한 분야만 예외였는데, 미술이었다. 그러

나 사진과 미술의 만남도 일찍이 1843년까지 거슬러 올라간다. 데이비드 옥타비우스 힐David Octavius Hill(1802~1870)이라는 스코틀랜드의 화가가 450명의 집단 초상화를 그리는 데 보조 수단으로 사진을 활용했던 것이다. 심지어 1859년에는 사진이 처음으로 살롱전에 진입하기도 했다. 그러나 사진이 전시된 곳은 '예술'이 아니라 '기술' 부문이었다. 19세기 내내 사진은 예술이 아니라는 인식이 지배했는데, 사진은 기계의 산물이라는 생각 때문이었다. 예술은 어디까지나 인간의, 특히 정신의 산물이라는 반기계적 사고가 팽배했던 것이다.[56]

이에 대한 사진의 대응은 예술이 되기 위한 자기부정이었다. 필두는 1857년 라파엘의 아테네 학당을 모델로 삼아 조합인화 방식으로 제작한 오스카 구스타브 레일랜더Oscar Gustave Rejlander(1814~1875)의 고전주의 사진 〈인생의 두 갈래 길Two Ways of Life〉이다. 이후 사진의 예술적 모색은 '회화를 최대한 모방!'이라는 기치로 설명할 수 있다. 낭만주의, 자연주의, 회화주의가 19세기 후반 '예술' 사진에서 다양하게 등장했지만, 이 사진들은 모두 사진의 본성을 부정했다는 점에서 반反사진적 사진이었다.[57]

사진이 회화를 모방하는 시대는 20세기로 접어든 1910년대까지 이어진다. 결정적인 전환은 1920년대에 사진과 미술, 두 영역에서 각각 일어났다. 우선, 사진에서는 드디어 회화를 모방하지 않고 사진의 본성을 고스란히 살린 모더니즘 사진이 나타났다. '스트레이트' 사진으로 실재를 기록하면서도 컷과 크롭으로 실재의 질서를 사진에서 제거한 사진, 그럼으로써 재현의 원리에 종속되지 않고 예술의 자율적 질서를 주장할 수 있는 사진을 앨프리드 스티글리츠Alfred Stieglitz(1864~1946)가 찍어낸 것이다. '등가물Equivalents'이라는 의미심

장한 제목이 달린 그의 구름사진 연작(1923~1931)은 최초의 '추상' 사진으로 꼽힌다.[58] 그런데 스티글리츠의 작업을 통해 사진이 마침내 예술에 진입한 바로 그 시점에, 미술에서는 사진을 통해 예술을 돌파하려는 시도가 일어났으니, 참으로 얄궂은 역사적 사실이다. 스티글리츠가 사진의 예술적 성취를 위해 모더니즘 추상회화를 주목했다면, 베를린 다다와 러시아 구축주의 그리고 초현실주의 미술가들은 바로 그 모더니즘 순수 예술의 한계를 넘어서기 위해 사진을 주목했기 때문이다. 따라서 이 아방가르드 미술가들이 채택한 것은 '예술' 사진이 전혀 아니었다. 가령, 베를린 다다의 포토몽타주가 여실히 보여주듯이 미술이 수용한 사진은 '상업' 사진, 즉 1920년대에 대중 잡지를 통해 사회 일반에 널리 퍼진 광고, 보도, 초상, 여행 사진 등이었다. 현대인의 일상을 지배하는 이런 사진들을 활용해 베를린 다다는 양날의 검을 만들었다. 한 날로는 입체주의 콜라주라는 '순수 미술'을 베고, 다른 날로는 사회에 만연한 '소비나 정치의 신화'를 베는 양날의 검![59] 이로써 분명해지는 것은, 사진을 수용한 현대 미술은 예술로 도약하기 위한 사진의 오랜 노력과는 전혀 관계가 없다는 사실, 그리고 현대 미술에서 사진은 순수 미술을 공격하기 위한 아방가르드의 반예술적 맥락에서 도입되었다는 사실, 이 두 가지다.

이 장의 서두에서 살펴보았듯이, 전후 미국이 주도한 현대 미술에서 전전 유럽의 아방가르드는 후기 모더니즘의 배타적인 지배 아래 전반적으로 억압되고 상실되었다. 또한 1920년대에 베를린에서 미술보다 더 넓은 시각문화를 창출하며 문화 개혁의 선봉으로 주목받았던 사진도 전후 뉴욕에서는 회화의 대대적인 복귀(추상표현주의 혹은 "미국 회화의 승리"!) 아래 대부분 자본주의적 소비문화에 복무하며

패션과 광고에 거의 종속되어 있었다.[60] 이런 상황을 깨뜨리고, 미술 바깥의 세계로 밀려나 있던 사진을 다시 회화로 끌어들여 후기 모더니즘 회화에 맞선 미술가가 앤디 워홀이다.

전후의 서양 미술사에서 워홀은 크게 이름을 날린 몇 안 되는 미술가 중 한 사람이다. 1960년대 초에 대중적으로 알려져 1987년 때 이른 죽음을 맞기까지 그는 미술과 광고, 패션, 언더그라운드 음악, 독립 영화 제작, 실험적 글쓰기, 게이 문화, 유명인 문화, 대중문화 사이의 중심적인 중개자 역할을 했다. 따라서 워홀은 미술 작업 말고도 수많은 문화적 모험을 시도했는데, 그가 1963년 맨해튼의 이스트 47번가에 차린 작업실 이름은 적절하게도 '공장Factory'이었다. 예술의 산업화 혹은 예술과 문화산업의 상호 침투[61]를 예견하는 명명이다. 이 공장에서 워홀은 상품-이미지 세계 속의 새로운 존재 방식을 드러내고 펼쳐냈다. 명예가 유명세 아래, 뉴스 가치가 악명 아래, 아우라가 화려함 아래, 그리고 카리스마가 과장 광고 아래 포섭돼버리는 세계에서 그는 각종 카메라와 녹음기를 항상 켜놓고 있는 현장의 제보자로서 갖가지 물건과 이미지들을 쉬지 않고 수집했고, 도무지 아무것에도 관심이 없는 듯한 무표정한 얼굴 아래 잊을 수 없는 이미지들을 찾아내는 안목을 감추고 있었다.[62]

대학(피츠버그의 카네기 공대)에서 디자인을 공부한 후 1949년 뉴욕으로 이주한 워홀은 『보그』지의 광고, 본위트 텔러 백화점의 쇼윈도 디스플레이처럼 세련된 고객들을 대상으로 한 디자인뿐만 아니라, 문구, 책 표지, 앨범 커버 등의 다양한 분야에서 일찌감치 성공을 거두었다. 어느 정도였는가 하면, 미술가로 전업하기 전에 이미 그는 존스나 스텔라, 뒤샹의 작품을 살 수 있을 만큼 많은 돈을 수

중에 가지고 있었다. 워홀이 제작한 최초의 회화는 연재만화의 인물들(배트맨, 낸시, 딕 트레이시, 뽀빠이)을 그린 1960년의 작품들이다. 이와 비슷한 소재를 다른 양식으로 제작한 리크텐스틴의 그림들이 레오 카스텔리 갤러리에서 선보이기 1년 전의 일이었다. 소재는 유사했으나 양식은 상이했다. 리크텐스틴의 만화와 광고 모사본이 깨끗하고 명료한 선을 특징으로 한다면, 워홀은 의도적인 실수를 남기거나 미디어의 이미지들을 흐릿하게 만드는 방식을 이용했다(그림 82, 83).

워홀의 전성기는 캔버스에 실크스크린 기법을 처음으로 도입한 1962년부터 총상을 입은 1968년 사이다. 이 중에서도 1962년부터 1964년까지의 3년간이 최전성기로 꼽히는데, 이 경이적인 시기에 워홀은 캠벨 수프 깡통을 소재로 한 첫 번째 회화를 만들었고, '재난' 'DIY' '엘비스' '메릴린'을 소재로 한 첫 번째 실크스크린 연작들을 시작했으며, 처음으로 영화들(〈잠〉〈키스〉등)도 제작했다. 워홀은 당대에 이미 슈퍼 미술가였고 아주 다양한 작업을 했으므로, 그 자신의 글까지 포함해 수많은 글을 양산했다.

몇 편만 꼽더라도, 장 보드리야르의 「팝: 소비의 예술?Pop: The Art of Consumption」(1970), 안드레아스 후이센의 「팝아트의 문화정치학The Cultural Politics of Pop Art」(1975), 롤랑 바르트의 「미술, 그 오래된 것…」(1980), 토머스 크로의 「토요일의 재난: 워홀의 초기 작업에서 보이는 흔적과 지시Saturday Disasters: Trace and Reference in Early Warhol」(1987), 그리고 핼 포스터의 「실재의 귀환The Return of the Real」(1996)이 있다. 포스트구조주의 기호학에서부터 마르크스주의 신미술사학과 정신분석학에 이르기까지, 각각 상이한 이론적 입장에서 쓰인 이 텍스트들은 팝아트에 관한 담론 복합체를 이루면서 워홀의 작업을 다각도에

서 이해할 수 있도록 해준다. 그러나 이 모든 해석이 가장 치열하게 경합하는 작업은 이른바 '미국에서의 죽음Death in America'[63] 이미지, 즉 자동차 사고나 자살, 전기의자, 그리고 민권운동 투쟁을 다룬, 대단히 섬뜩한 신문 사진들에 기초한 작품들이다.[64]

세 모델이 있다. 바르트가 대변하는 포스트구조주의의 시뮬라크럼 모델, 크로가 대변하는 신미술사학의 실재론 모델, 그리고 정신분석학을 도입하여 양자의 의표를 모두 살린 포스터의 외상적 실재론Traumatic Realism 모델. 가장 먼저 **시뮬라크럼 모델**은 워홀의 회화가 재현적인 것 같은 이미지를 보여주지만 그것은 오직 다른 이미지를 복제할 뿐이기에 실재와 무관한 자기지시적 기호라고 본다. 이 모델은 워홀의 유명인 연작과 특히 잘 들어맞는다. 예컨대, 〈메릴린〉(그림 90) 시리즈가 보여주는 것은 '메릴린 먼로'라는 예명을 갖게 된 로스앤젤레스 출신의 한 여성, 즉 위탁가정과 고아원을 전전하며 성장했고 16세에 첫 결혼을 했던, 결코 유복했다고 할 수 없는 노마 진 모텐슨Norma Jeane Mortenson(1926~1962)이 아니다. 워홀의 〈메릴린〉이 가리키는 것은 '노마'가 '메릴린'으로 변신하여 출연한 수많은 영화 가운데서도 1953년의 누아르 영화 〈나이아가라〉에 나오는 여주인공의 이미지다. 이 영화는 그녀를 할리우드 영화산업의 흥행 유망주로 확립시키고 1950년대 최고의 섹스 심벌로 각인시킨 첫 영화다. 이보다 더 중요한 점은 〈나이아가라〉에 출연하면서 메릴린이 선보인 모습이 이후 그녀의 공식 이미지가 되었다는 것이다. 짧지만 여성적인 금발의 곱슬머리, 다정한 매력이 넘쳐흐르는 눈매, 관능이 터져나오는 입술과 그 주변의 작은 점 하나를 최종 포인트로 장착한, 이른바 '멍청한 금발dumb blonde'의 이 이미지는 할리우드가 만들어낸 전설적

인 이미지 가운데 하나로 신문과 잡지, 영화와 TV를 뒤덮게 된다.[65] 워홀의 〈메릴린〉은 바로 이 이미지를 실크스크린으로 찍은 것이다.

따라서 워홀의 팝은 이미지에 대한 이미지일 뿐, 실재를 가리키지 않는 시뮬라크럼이라는 주장은 설득력이 있다. 바르트에 의하면, "팝아트가 원하는 것은 대상을 탈상징화하는 것"[66]이다. 이 말은 팝아트가 전적으로 피상적인 시뮬라크럼을 제시함으로써 미술을 재현의 구조로부터 해방시킨다는 뜻이다. 그런데 1부에서 살펴보았듯이, 현대 미술은 순수한 기호를 창출한 모더니즘을 통해 이미 재현의 구조로부터 벗어났다. 그러나 팝아트는 이제 재현을 거부하는 추상이 아니라 재현을 대체하는 시뮬라크럼을 통해 미술을 재현으로부터 해방시킨다. 주목할 점은 재현에 대한 파괴력에 관한 한, 추상보다 시뮬라크럼이 훨씬 더 막강하다는 사실이다. 추상은 세계의 재현을 거부할 뿐 세계의 실재 자체를 부인하는 것은 아닌 데 반해, 시뮬레이션은 세계를 지시하지도 않으면서 강력한 재현의 효과를 산출[67]하기에 재현의 지시적 논리를 근절하며, 이로 인해서 세계의 실재도 시뮬라크럼으로 대체해버리기 때문이다.[68] 따라서 시뮬라크럼은 지시 대상이 없는 이미지다.

그런데 시뮬라크럼을 이용한 워홀의 팝에는 지시 대상만 없는 것이 아니라 작가도 없다. 워홀은 〈나이아가라〉에 나온 메릴린의 이미지를 그냥 가져다 썼을 뿐이기에 이 무심하거나 냉담한 "팝 아티스트는 그의 작품의 배후"[69]가 아닌 것이다. 제작과 구성을 거부하는 방식으로 미니멀리즘이 작가를 제거했다면, 팝아트는 대중문화에 떠도는 시뮬라크럼 이미지를 복제하는 방식으로 작가를 제거했다고 할 수 있다. 그러므로 워홀의 팝아트는 재현만 전복한 것이 아니

라 추상도 전복한 것이다. 시뮬라크럼인 상품–이미지를 포용[70]함으로써 워홀은 미술작품의 기호론에 관한 두 종류의 사고(재현적 기호 혹은 추상적/순수한 기호)를 모두 파괴하고, 미술작품의 의미론에 관한 두 종류의 믿음(세계 속의 지시대상 혹은 작가의 창조적 정신)도 파괴했기 때문이다. 이에 따르면, 워홀의 팝아트는 지시대상도, 작가정신도 없는 이미지, 그런 의미에서 일체의 기의로부터 해방된 기호의 껍데기, 즉 기표를 보여줄 뿐이다.

그러나 실재론 모델은 워홀의 작품을 유명인의 비극, 일상적인 재난, 동성애 문화, 유색인의 정치 투쟁 등 테마별 이슈들과 결부시킨다. 사회사 기반의 비평가들에 의해 개진된 이 모델은 시뮬라크럼 이론에 입각하여 지시적 재현을 비판하면서 팝의 화신인 워홀을 사례로 거론하는 포스트구조주의의 해석에 정면으로 반대한다. 예컨대, 토머스 크로는 상품 물신과 미디어 스타라는 매혹적인 표면 아래 "고통과 죽음의 실재"가 있으며, 메릴린과 리즈, 재키의 비극들은 워홀에게서 "감정의 솔직한 표현들"을 촉발한다고 주장한다.

이렇게 보면, 워홀의 작품에는 지시하는 대상이 있을 뿐만 아니라 그 대상에 공감하는 작품 배후의 작가도 있는 것이 된다. 따라서 크로의 관점에서는 워홀이 "결코 지시로부터 해방된 기표의 순수한 유희"나 일삼는 작가가 아니라, "진실 말하기"라는 미국 특유의 대중적인 문화 전통을 이어가는 작업을 한 것이다. 구체적으로, 〈재난〉 연작은 현대의 산업문명이 일으키는 사고들과 인간의 필멸성이라는 "냉엄한 사실"을 통해 "생각 없는 소비"를 폭로하고, 〈전기의자〉(그림 91) 이미지들은 사형 제도에 반대하는 선언이며, 〈인종 폭동〉 연작은 시민권을 쟁취하려는 흑인들의 투쟁을 지지하는 증언이다.[71]

크로의 해석은 워홀이 〈메릴린〉의 제작을 이 여배우가 자살한 비극적 사건 직후에 시작했다는 사실, 또 〈전기의자〉를 시작한 1963년 역시 뉴욕 주에서 마지막 사형 집행이 일어난 해였다는 사실을 감안할 때, 설득력이 있다. 은막에서는 화려한 스타였지만 개인적으로는 가혹하리만치 불행했던 메릴린 먼로의 삶, 1960년대 내내 미국을 뒤흔든 사형 제도에 관한 논쟁과 폐지운동이 신문이나 잡지의 사진 이미지를 반복적으로 복제한 워홀의 실크스크린 화면을 뚫고 불쑥 튀어나오는 것이다.

결국 두 해석이 팽팽하게 경합한다. 한편에서는 워홀의 작품이 아무것도 가리키는 게 없는 현혹의 기표에 불과하다고 하고, 다른 한편에서는 워홀의 작품이 지시 대상을 가리키는 실재론적 기호(따라서 재현적 기호)라고 한다. 또 한편은 워홀이 대중문화의 이미지들을 베끼는 무심하고 냉담한 작가라고 하고, 다른 한편은 대중문화에 실린 사건들에 공감하고 참여까지 한 작가라고 한다. 어느 편이 옳을까? 두 해석은 미술작품의 기호학이라는 측면에서도, 미술가의 주체성이라는 측면에서도 완전히 상반된 해석을 제시하기에 양립할 수 없는 것이면서도, 각각 설득력 있는 근거를 제시하기에 둘 다 나름의 논법으로 옳다. 난감한 상황인데, 한 가지 해석을 선택하는 것은 다른 해석을 포기하는 셈이고, 그것은 곧 해당 해석이 제시하는 워홀을 포기하는 것이 될 터이기 때문이다.

답이 없을 것만 같았던 이 난감한 상황을 타개한 해결책이 핼 포스터가 1996년에 제시한 외상적 실재론 모델이다. 이 놀라운 모델을 포스터는 정신분석학을 도입해서 개발했는데, 특히 자크 라캉(1901~1981)이 1964년에 진행한 11번째 세미나,[72] 그중에서도 「무의

식과 반복The Unconscious and Repetition을 중요한 근거로 삼았다. 이 글에서 포스터가 주목한 요점은 다음의 다섯 가지다. 1) 실재the Real는 인간이 언어를 사용하는 주체가 되어 거주하는 상징계the Symbolic의 바깥에 있으면서 상징계를 위협하는 것이다.[73] 따라서 2) 주체와 실재의 만남은 어긋난 만남만이 가능할 뿐이다. 3) 어긋난 만남으로도 실재는 외상the Traumatic을 일으킨다. 즉 실재는 외상적이고, 외상의 충격은 실재의 존재를 확증한다. 그러나 4) 실재는 어긋난 것이기에 재현될 수 없고, 단지 반복될 수만 있을 뿐이며, 반드시 반복되고 만다. 5) 반복은 외상의 충격을 재생산하기도 하고 생산하기도 한다. 즉 반복은 실재를 가리기도 하고(충격을 완화하기도 하고) 가리키기도 한다(유발하기도 한다).[74]

라캉이 말하는 실재에 대한 이런 이해를 바탕으로 포스터가 해석하는 워홀의 초기 이미지들은 실재로부터 외상적 충격을 받은 주체가 반복을 통해 그 충격을 완화시키면서 실재를 회피하려고 하는 동시에 반복을 통해 그 충격을 유발하면서 실재를 제시하기도 하는 작업이라는 것이다. 이때 워홀이라는 주체에게 외상적 충격을 준 실재는 수열적 생산과 소비가 지배하는 후기 자본주의 시대의 사회다. 그런데 후기 자본주의 사회가 왜 외상적 충격을 주는 실재가 되는가? 그것은 이 사회가 "보편적 산업화를 구축하여, 과거에는 실제 산업의 상품 생산 영역만을 결정했던 기계화, 표준화, 과도한 노동 분업 및 구획화가 이제는 사회생활의 모든 면으로 침투한"[75] 사회이기 때문이다. 포스터는 워홀의 유명한 발언, "나는 기계가 되고 싶다"는 언급과 "누군가가 내 삶이 나를 지배해온 것이라고 말했는데, 나는 그 말이 마음에 들었다"는 언급[76]을 바로 이런 맥락에서 수용한다. 여기서 워

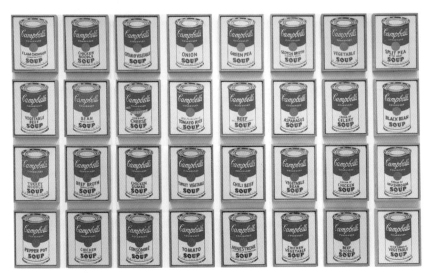

그림 92 앤디 워홀, 〈캠벨 수프 캔〉, 1962, 32개의 캔버스에 아크릴 물감, 각 50.8×40.6cm

홀을 지배해온 삶이란 그가 20년 동안 점심으로 먹었다고 고백한 캠벨 수프가 대변하는 삶, 생활의 구석구석까지 산업이 지배하는 삶이다.

이런 삶의 충격에 대한 워홀의 우선적인 대응은 반복을 통한 충격의 완화다. 1962년의 회화 〈캠벨 수프 캔〉은 그의 삶을 지배한 수열적 생산과 소비의 질서를 그대로 반복한다. 1962년 당시 시중에 나와 있던 캠벨 수프 캔 32종의 광고 이미지를 50.8×40.6센티미터 크기의 캔버스에 하나씩 꽉 차게 서른두 번이나 반복해서 그린 것이다. 지면에 인쇄된 광고 이미지와 마찬가지로, 워홀이 손으로 그린 이 캔버스들도 모든 세부사항이 같고 다만 32가지 '맛'의 이름만 다르다(그림 92). 이것이 바로 수열적 생산이다. 즉 수열적 생산이란 대

량 기계생산이면서도 부분적으로 차이를 만들어 획일성을 회피한 생산이다.[77] 그리고 수열적 소비는 바로 이 차이를 소비하는 것이다. 대부분은 같은데 어딘가 한 끝만 다른 차이의 소비. 이런 수열적 생산과 소비의 이미지를 그대로 똑같이 반복하는 것은 충격에 맞선 방어이자 외상적 의미의 회피인 반복이다. "나는 지루한 것들을 좋아한다…… 나는 몇 번이고 계속해서 정확히 똑같은 것이 되는 것을 좋아한다……. 왜냐하면 정확하게 똑같은 것을 더 많이 보면 볼수록, 의미는 점점 사라지고, 기분은 점점 좋아지며 점점 무심해지기 때문이다"[78]라고 워홀은 썼다. 따라서 이럴 때 워홀의 회화는 포스트구조주의자들의 해석처럼 다른 이미지를 복제할 뿐인 피상적인 이미지(지시 대상이라곤 없는)가 되고, 이런 이미지를 만들어내는 반복은 외상적 실재를 가리는 반복이 된다.

그러나 워홀의 반복에는 외상적 실재를 가리키는 반복도 있다는 것이 포스터의 새로운 주장이다. 이 반복은 이미지 안의 파열, 또는 더 정확히는 이미지에 의해 건드려진 관람자 내면의 파열을 통해서 외상적 실재를 가리키기도 한다는 것이다. 이런 파열의 지점이 외상적 지점, 곧 라캉의 '투케tuché'다.[79] 워홀의 작품에서 이런 투케는 이미지를 반복하는 기법과 이미지의 내용, 두 차원에서 모두 일어날 수 있다. 가령, 1963년의 두 작품 〈앰뷸런스 재난Ambulance Disaster〉과 〈하얀색 불타는 차 3White Burning Car III〉이 좋은 예다.

실크스크린으로 제작한 이 회화들은 손으로 하나하나 꼼꼼하게 복제한 〈캠벨 수프 캔〉의 반복과 달리 사진 이미지를 복제하는 기법 차원에서 형식상의 변이들을 일으킨다. 〈앰뷸런스 재난〉에서는 인명을 구하는 특수 차량 앰뷸런스에서 일어난 교통사고 사진이 두 번

그림 93

앤디 워홀,
〈앰뷸런스 재난〉,
1963, 리넨에
실크스크린 잉크,
302.3×203.5cm

그림 94

앤디 워홀,
〈하얀색 불타는 차 3〉,
1963,
리넨에 실크스크린 잉크,
255.2×199.2cm

반복되고, 〈하얀색 불타는 차 3〉에서는 한적한 교외 주택가에서 일어난 자동차 전복 사고 사진이 다섯 번 반복되지만, 반복의 과정에서 추가되거나 누락되는 부분들이 생기는 것이다. 〈앰뷸런스〉의 아래 이미지에서 희생자의 머리 부분에 찍힌 커다란 수직의 얼룩(그림 93)이나, 〈불타는 차〉에서 이미지가 뒤로 갈수록 사고 차량 뒤편의 주택가가 화염과 더불어 사라지는 듯한 모습(그림 94)이 그런 예다. 예기치 않았던 이런 형식적 변이는 이미지에 파열을 일으키고, 이때 외상적 실재는 불현듯 출현한다. 앰뷸런스 차창 밖으로 이미 널브러져 있는 희생자를 다시 한번 가격하듯이 그 머리 부분에 내리꽂힌 수직의 얼룩은 우리의 존재를 언제라도 말소할 수 있는 실재의 힘, 즉 우리가 평상시에는 '문명의 이기'라며 자동 기호화하는 현대 기계 문명 사회의 '오토마톤'(편리, 속도, 쾌적, 여행 등등) 뒤에 도사린 실재의 위협을 순간적으로 드러내는 '투케'인 것이다.

그리고 이런 투케는 복제된 이미지의 내용 차원에서도 생겨날 수 있다. 가령, 인명을 구하라는 앰뷸런스가 인명을 살상하는 무기로 돌변한 것이나, 전복된 차량에서 튕겨져 나간 희생자가 전신주에 꽂혀 있는데 그 옆을 유유히 지나가는 행인의 무관심이 그런 내용이다. 따라서 워홀이 선택한 재난과 죽음의 이미지들은 텔레비전 시대 초기의 공적인 악몽, 즉 현대 산업 문명이 약속하는 스펙터클의 사회에 균열이 생기는 순간들이다. 이 균열이 드러내는 실재의 충격을 완화하고 덮으려는 것이 반복되는 이미지의 스크린이지만, 이미지의 반복은 기법의 차원에서(특히 실크스크린) 또 내용의 차원에서 다시 투케를 일으킬 수 있고, 이때 실재는 반복의 스크린을 터뜨리며 '섬광처럼' 나타나게 된다.[80]

포스터의 설명대로, 외상적 실재론은 워홀의 초기 작업에 대한 포스트구조주의의 해석과 신미술사학의 해석을 동시에 살려내는 제 3의 해석이다. 즉 워홀의 초기 작업은 이미지를 복제한 이미지인 동시에 실재를 지시하는 이미지이기도 하다는 멋진 해석이다. 다만 최종적으로 분명히 짚고 넘어가야 할 한 가지는 포스터의 외상적 실재론이 포스트구조주의가 주장하는 재현의 전복과도, 신미술사학이 주장하는 재현의 복구와도 일절 관계가 없다는 점이다. 우선, 포스터의 외상적 실재론에서 '실재'는 라캉의 실재로서 반복될 수 있을 뿐 재현될 수는 없는 실재이기 때문이다. 따라서 포스터와 크로의 실재론은 같은 것이 아니다. 마찬가지로 포스터의 외상적 실재론에서 이미지를 복제한 이미지, 즉 시뮬라크럼은 지시 대상의 제거를 통해 재현을 전복하는 이미지가 아니다. 실재라는 지시 대상은 재현될 수도 없지만 제거될 수는 더더욱 없는 것이어서, 이미지를 반복하는 이미지는 그 실재의 외상을 회피하려는 시뮬라크럼이 될 뿐이기 때문이다. 따라서 포스터와 포스트구조주의의 시뮬라크럼 이론 또한 같은 것이 아니다.

따라서 워홀은 모든 측면에서 끊임없이 역설을 일으킨다. 그의 작품은 실재를 지시하기 위해 반복하는 충격적인 이미지이기도 하고 그 충격을 은폐하기 위해 반복하는 무덤덤한 스크린이기도 하다. 또한 작가는 실재의 충격에 공감하고 참여하는 주체이기도 하고, 실재의 충격에 냉담하고 무관심한 주체이기도 한데, 이런 역설적 주체 효과는 관람자에게서도 마찬가지로 되풀이된다. 요컨대, 작가, 작품, 관람자라는 미술의 세 핵심 범주에서 모더니즘의 미학을 송두리째 뒤흔들어버린 것이다. 그러나 산업 재료를 사용한 모리스의 미니

멀리즘이 조각을 보존했듯이, 인쇄 사진을 사용한 워홀의 팝은 회화를 보존했다. 이것이 아마도 네오 아방가르드의 돌파와 한계를 정확히 보여주는 지점일 것이다. 그러나 네오 아방가르드의 바통은 곧 포스트모더니즘으로 건네졌고, 이 한계가 무너지는 데는 채 몇 년도 걸리지 않았다.

제 3 부

포스트모더니즘

: 반예술의 역설 혹은 곤경

6점의 사진이 있다. 어린 소년의 누드를 찍어 이런저런 포즈의 토르소로 잘라낸 사진이다. 이 사진은 매우 유명하다. 에드워드 웨스턴Edward Weston(1886~1958)의 작품 〈닐의 누드 여섯 점Six Nudes of Neil〉(1925)이기 때문이다. 웨스턴은 "미국의 사진가 가운데 가장 혁신적이고 영향력이 큰 한 명"[1]으로 꼽힌다. 바로 그의 사진인데, 작가와 작품 이름이 이상하다. 작가는 '셰리 레빈 Sherrie Levine(1947~)'이라 하고, 작품명은 '무제(에드워드 웨스턴을 따라서)Untitled(After Edward Weston)'라는 것이다. 연대도 1925년이 아니라 1980년이다.

그림 95

셰리 레빈,
〈무제(에드워드 웨스턴을 따라서)〉,
1980, C타입 칼라인쇄,
각 49.2×36.9cm

그러고 보니, 사진의 품질도 이상하다. 웨스턴은 백금 인화Platinum-palladium prints를 사용해서 부드럽고도 섬세하며 무척이나 풍부한 명암의 계조를 얻어냈다. 그러나 '웨스턴을 따라' 했다는 이 사진에는 그런 계조가 없다. 일반 인화지C-type prints를 썼기 때문이다. 게다가 이 작가는 소년의 누드 사진을 직접 찍지도 않았다. '웨스턴을 따라' 했다지만 실상 이 작가가 한 것은 '웨스턴을 훔친' 것이다. 도록에 실린 웨스턴의 사진을 찍은 다음에 버젓이 자신의 이름을 달고, 원래의 제목을 지운 다음 원작가의 이름을 괄호 속에 넣어서 전시했기 때문이다(그림 95).

다른 한편, 미국 서부 해안의 드넓은 초원을 가로지르는 담을 몇 년에 걸쳐 준비해 세운 다음, 보름도 되지 않는 짧은 기간 후에 완전히 철거해버리는 미술도 있다. 크리스토Christo(1935~)와 잔-클로드Jeanne-Claude(1935~2009)의 〈달리는 담Running Fence〉(1972~1976)이다. 캘리포니아 북부의 소노마 카운티와 마린 카운티의 구릉을 따라 동쪽에서 서쪽으로 39.4킬로미터를 달린 후 보데가 만에서 태평양을 만나며 끝난 이 작품은 2050개의 철재 기둥을 땅에 박고 철재 케이블로 기둥들을 연결한 다음 약 3만 5000개의 철재 고리를 써서 흰색 나일론 천을 위아래 케이블에 고정시킨 5.5미터 높이의 담이었다(그림 96). 총 면적이 20만 제곱미터에 달하는 이 담을 설치하는 데 42개월이 걸렸다. 크리스토와 잔-클로드가 세우고자 했던 담이 14개의 도로와 1개의 마을 그리고 59개나 되는 개인 목장을 관통했기 때문이다. 이 42개월은 〈달리는 담〉 프로젝트와 관계있는 모든 이의 이해와 동의, 참여와 협력을 구하는 기간이었다. 열여덟 차례의 공청회가 열렸고, 세 번의 재판, 450쪽에 달하는 환경영향보고서

초안이 작성되었다. 특기할 점은 두 미술가가 어디에서도 금전적 후
원을 받지 않았다는 것이다. 크리스토와 잔-클로드는 담을 세우기
위한 사전 연구, 드로잉과 콜라주, 축척 모형, 석판화를 팔아서 모든
비용을 충당했다. 더욱 특기할 점은 〈달리는 담〉이 처음부터 철거를
염두에 둔 설치였다는 것이다. 담이 다 세워진 1976년 9월 10일부터
정확히 2주 후 시작된 철거는 캘리포니아의 하늘 아래서 바다를 향
해 언덕을 달렸던 담의 흔적을 완전히 제거했고, 모든 재료는 목장
주인들에게 기증되었다.[2] "존재하는 미술작품이 없는 미술가"라고
자신을 규정하는 크리스토의 말대로, 그의 작품은 "완성되면 사라
진다. 준비 단계의 드로잉과 콜라주만 남는다."[3] 즉 그는 길이 보존

될 작품을 창조하는 미술가가 아니라 이내 사라질 작품을 창조하는 미술가인 것이다.

다른 작가의 작품을 훔쳐서 '차용 미술appropriation art'이라고 억지를 쓰는 미술이든, 화랑이나 미술관이 아닌 자연의 풍경 속에, 게다가 일시적으로 존재할 뿐 영속하지 않고 사전 단계의 준비물과 사후 단계의 기록물로만 흔적이 남는 '대지 미술land art'이든, 이런 작품들을 모더니즘의 순수주의 미학으로 설명할 수 없음은 분명하다. 모더니즘은 그 누구와도 다른 작가의 개성과 독창성을 원천으로 해서 만들어진 작품의 유일함, 완결성, 영속성을 전제했기 때문이다. 이런 미학적 전제에서는 작가가 존재론적으로 그리고 의미론적으로 작품의 절대적 기원이다. 존재론적으로는 작품을 '낳는' 것이 작가이기에 작품은 작가의 분신이다. 그렇게 탄생한 작품은 의미론적으로 작가의 독창적인 정신과 기표-기의의 대응관계를 이루는 순수한 기호였다. 그리고 이런 절대적 작가와 순수한 작품을 수호하는 제도가 있었다. 순수 미술의 세계를 물리적으로 후원하고 육성하는 공간, 화랑과 미술관이 그런 제도다.

2부에서 살펴보았듯이, 모더니즘의 이런 순수주의 미학으로부터의 이탈은 일찍이 역사적 아방가르드에서 시작되었고, 상당 기간의 제도적 억압과 그로 인한 공식적 상실을 뚫고 역사적 아방가르드를 복귀시킨 네오 아방가르드에서 본격화되었다. 그러나 1950년대의 네오 다다 그리고 1960년대의 미니멀리즘과 팝은 이탈의 전주곡에 불과했다. 핼 포스터는 1960년대가 모더니즘과 아방가르드 사이의 긴장이 최고조에 달했던 시기라고 했다. 미술을 수호하라는, "미술의 자율성을 고수"하라는 모더니즘의 명령과 미술을 넘어서라는,

"자율적 미술의 장을 넘어 내재적 문화의 장으로 진출"하라는 아방가르드의 명령이 팽팽하게 맞섰던 시기가 1960년대였다는 것이다.[4] 모더니즘과 아방가르드의 이런 대립은 1960년대에 팝아트의 대부였던 뉴욕의 유명한 화상 레오 카스텔리Leo Castelli(1907~1999)의 증언, 당시에는 "나와 그린버그의 두 진영이 있었다"는 말로도 확인된다.[5] 현대 미술사 중에 1960년대만을 집중적으로 다룬 토머스 크로의 저작 『60년대 미술The Rise of the Sixties』의 부제는 '이의의 시대, 미국과 유럽의 미술American and European Art in the Era of Dissent'이다. 1960년대에는 강력하되 이의를 제기하는 입장이었던 아방가르드가 드디어 판을 뒤집고 모더니즘 대신 현대 미술의 주축으로 올라선 시대가 1970년대다. 하지만 1970년대의 미술은 더 이상 '네오 아방가르드'라고 하지 않는다. 아방가르드의 담론적 미술을 되살려 모더니즘의 순수한 미술에 맞서는 형세를 넘어섰기 때문이다. 즉 1970년대에는 모더니즘을 완전히 무너뜨린 현대 미술의 새로운 역사적 장이 열린 것인데, 그러자 '포스트모더니즘'이라는 이름이 붙기 시작했다.[6]

자자한 악명대로, 미술에서 포스트모더니즘에 대한 논의는 지극히 논쟁적이어서 한없이 산만하다. 수많은 이유가 있지만, 가장 근본적으로는 포스트모더니즘이 포스트'모더니즘'이기 때문이다. 즉 논쟁의 주제가 그만큼이나 논쟁적인 또 다른 주제를 끌어안고 있는 것이다. 당연히 '모더니즘'을 어떻게 규정하는지에 따라 포스트모더니즘에 대한 입장들은 달라졌고, 이는 이 논제가 지닌 관계적 성격을 말해준다. 다음으로 중요한 이유는 대서양을 사이에 두고 서구의 두 세계에서 일어난 논의에 차이가 있었기 때문이다. 이 차이는 우선 유럽과 미국의 시간차였지만, 더 중요한 것은 지역적 편차였고, 이는

심지어 유럽 내에서조차 나타났다. 독일과 프랑스에서도 논의가 달랐던 것인데, 이는 포스트모더니즘을 둘러싼 논쟁의 **지역적** 성격을 말해준다. 마지막으로 꼽아야 하는 이유는 이론과 실제를 둘러싼 차이다. 이 차이는 이론과 실제 사이에서도 나타났고 이론과 실제 각각에서도 나타나, 논쟁의 난맥상에 화룡정점을 찍었다. 가령, 이론에서는 사회(철)학적 (포스트)모더니티 그리고/또는 미학적 (포스트)모더니티의 차이가 있었고, 실제에서는 건축, 미술, 문학, 음악, 무용 등으로 더 많은 차이가 있었던 것이다. 최소한 사회(철)학, 미학, 예술이 얽혀 있었던 것인데, 이는 포스트모더니즘 논쟁의 **분야별** 성격을 말해준다.

이렇게 관계, 지역, 분야가 엎치고 덮친 포스트모더니즘 논쟁의 전모를 지금 여기서 남김없이 따지는 일은 가능하지도 않을뿐더러 필요하지도 않다. 그 논쟁은 서구 지성사 및 문화사의 연속과 불연속, 이해와 오해가 창조적으로 펼쳐진 대단히 흥미로운 장, 따라서 당연히 도전해볼 만한 주제이지만, 이 책의 주제는 아니기 때문이다. 이 책의 목적, 즉 현대 미술론의 미학적 재구성을 위해서 필요한 것은 미술 분야의 이론과 실제에서 포스트모더니즘이 어떻게 전개되었는지를 정확하게 아는 것이다. 물론 이 또한 미술 분야로만 국한해서 밝혀질 수 있는 이야기는 아니다. 그러나 안드레아스 후이센 Andreas Huyssen(1942~)이 오래전에 알려준 대로, 포스트모더니즘의 예술적 실제는 제2차 세계대전 후의 국제정세 속에서 나타난 매우 '미국적인' 현상이었다는 것, 그리고 이에 대한 미국 비평계의 이론적 대응 과정에 유럽과 미국 사이의 지역 차이가 개입했음[7]을 아는 것으로 충분하다고 본다.

논쟁은 유럽에서 시작되었다. 1979년 장-프랑수아 리오타르 (1924~1998)가 「포스트모던의 조건The Condition of the Postmodern」[8]을 발표하자, 1980년 위르겐 하버마스(1929~)가 「모더니티-미완의 기획 Modernity-An Incomplete Project」으로 반론을 펼쳤고, 다시 1982년 리오타르가 「질문에 답하며: 포스트모더니즘이란 무엇인가?Answering the Question: What is Postmodernism?」라는 글로 하버마스에게 재반론을 했던 것이다. 두 학자의 주장은 각자의 글 제목이 알려주는 대로 예술적 모더니즘 또는 포스트모더니즘과는 당초 직접 연관이 없었다. 그보다는 계몽주의가 약속했던 이성, 진보, 인간 해방의 모더니티, 즉 사회(철)학적 모더니티가 쟁점이었다. 잘 알려져 있듯이, 하버마스에게는 이 모더니티가 잘못된 방향으로 진행되었기에, 이를 바로잡아 완성하기 위해서는 계몽주의의 합리성을 폐기하는 것이 아니라 제대로 복원해야 했고, 리오타르에게는 계몽주의의 합리성이 낳은 객관적 지식에 대한 열망이 결코 객관적이지 않고 오히려 억압적이기에, 이를 정당화하는 거대 서사는 불신의 대상이 되어야 하는 것이었다.[9]

이처럼 상반되지만 사회(철)학적 모더니티라는 같은 분야에서 개진된 하버마스와 리오타르의 논의는 미국으로 건너오면서 예술 및 문화 분야와 빠르게 결합했다. 이 지점에서 결정적인 역할을 한 책이 1983년에 핼 포스터가 엮은 『반미학Anti-Aesthetic』(영국에서는 1985년에 Postmodern Culture라는 제목으로 발간)이다. 이 책은 유럽에서 펼쳐진 이 논쟁이 영어권으로 확산되는 데 큰 기여를 했지만, 이보다 더 큰 기여는 논쟁의 저울추를 예술 및 문화의 포스트모더니즘 쪽으로 이동시켜버린 것이다.

포스터가 이 선집을 엮으며 쓴 서문이 「포스트모더니즘Postmodern-

ism: A Preface」(1983)이다. 뿐만 아니라, 서문을 포함해서 총 10편의 수록 논문 가운데 모더니즘과 관련 있고 또 그것을 옹호한 글은 하버마스의 「모더니티-미완의 기획」뿐이고, 다른 글들은 모더니즘 이후의 건축, 조각, 미술관, 페미니즘, 비평 등을 다루었다. 이 책에는 또한 향후 미국의 문화계에서 포스트모더니즘 논쟁의 선봉이 되는 프레드릭 제임슨Fredric Jameson(1934~)의 「포스트모더니즘과 소비사회 Postmodernism and Consumer Society」(1982)도 실렸다. 이 글은 2년 후 「포스트모더니즘, 후기 자본주의의 문화 논리Postmodernism, or, the Cultural Logic of Late Capitalism」라는 유명한 글로 확대되면서 미국판 포스트모더니즘의 이정표가 된다.

제임슨의 논지는 1984년의 논문 제목이 집약하고 있다. 포스트모더니즘이란 후기 자본주의가 낳은 문화, 그의 표현으로는 후기 자본주의의 "문화적 우세종cultural dominant"[10]이라는 것이다. 그는 마르크스주의 문화 이론가답게 자본주의의 발전 단계들(시장 자본주의-독점/제국주의 단계-후기 자본주의)[11]과 문화의 형식들(리얼리즘-모더니즘-포스트모더니즘) 사이에 연관이 있다고 본다. 그리고 후기자본주의의 문화적 우세종으로서 포스트모더니즘의 특징을 제임슨은 **혼성모방**pastiche과 **정신분열증**schizophrenia이라고 제시했다. 혼성모방은 새로운 양식을 창조하는 것이 아니라 과거의 양식들을 모방, 그것도 모방하는 양식들 사이의 일관성은커녕 연관성도 걱정하지 않고 무작위로 모방하는 것(예를 들어, 필립 존슨의 AT&T 본사 건물. 건물의 중간 본체에는 신고전주의 양식을, 하부에는 로마 식 주랑을, 상부에는 치펀데일 양식의 박공을 썼다)이다. 정신분열증(이 용어는 이내 텍스트성textuality으로 교체된다)은 의미화 사슬signifying chain, 즉 기표들을 연동시켜 의미

(효과)[12]를 발생시키는 연쇄 고리가 부서져 기표들이 각자 따로 노는 것(예를 들어, 리처드 세라의 동사 작업. 이 작업에서 목록에 오른 100여 개의 동사는 각각 고립된 채 서로 전혀 연결되지 않는다)이다.

그런데 포스트모더니즘 문화의 이런 특징들이 후기자본주의와 어떻게 연결될까? 에른스트 만델Ernest Mandel(1923~1995)은 후기자본주의의 특징을 보편적 산업화라고 했다. 즉 "과거에는 실제 산업의 상품 생산 영역만 결정했던 기계화, 표준화, 과도한 노동 분업 및 구획화가 이제는 사회생활의 모든 면으로 침투"[13]했다는 말이다. 이는 "경제의 전 분야가 난생 처음으로 완전히 산업화"되는 동시에 "상부 구조도 점점 더 기계화"[14]된다는 뜻이다. 보드리야르는 이를 더 명확히 했다. "하부 구조와 상부 구조의 관계, 즉 물적 생산(생산 체계 및 생산 관계)과 기호 생산(문화 등) 사이의 관계"가 후기자본주의에서는 더 이상 유지되지 않는다고 한 것이다.[15] 이제까지 문화는 상부 구조로서 경제, 즉 하부 구조로부터 상대적인 자율성을 보유한 채 거리를 두고 있었다. 그러나 이제 그런 거리는 사라졌다. 이는 곧 예전에는 산업의 영역만 지배했던 자본의 논리, 즉 물화와 파편화가 이제는 문화의 영역도 지배한다는 말이니, 그 결과가 기호의 분해다. 제임슨에 따르면,

첫 번째 시기에, 물화는 기호를 지시대상으로부터 '해방시켰지만', 그러나 이 물화의 힘은 풀려나서 가만히 있을 힘이 아니다. 이제 두 번째 시기에, 물화는 분해 작업을 계속하여, 기호 자체의 내부를 관통하고 기표를 기의로부터 혹은 의미 자체로부터 해방시킨다. 이러한 유희는 더 이상 기호들의 영역이 아니라 순수하고 즉물적

인 기표들의 영역에서 일어난다. 기의, 즉 예전에 지니고 있던 의미라는 안정 장치로부터 풀려난 기표, 이런 기표들의 유희가 이제 예술의 전 영역에서 새로운 종류의 텍스트성을 낳는다.[16]

그리고 이렇게 분해된 기호의 두 가지 표출 양상이 포스트모더니즘 문화의 두 특징, 즉 혼성모방과 정신분열증이다.

기호의 분해에 대한 제임슨의 언급을 현대 미술론의 어법으로 옮겨보면 이렇게 된다. 포스트모더니즘 이전에, 구체적으로 모더니즘에서는 미술이라는 기호가 세계 속의 지시 대상으로부터 분리되어 순수한 기호(추상 미술)가 되었고, 이 기호는 작품이라는 기표와 작가의 창조정신이라는 기의로 단단히 결합된 채, 사회의 현실세계와 거리를 둔, 또는 초월해 있는 '순수 미술의 세계'에 위치했다. 그러나 포스트모더니즘에 이르면, 모더니즘 기호의 이 단단한 결합이 분해된다. 사회와 예술 사이의 거리가 없어지고, 사회를 지배하는 자본의 동력(물화와 파편화)이 예술을 관통한 결과다. 이제 기호는 세계 속의 지시 대상은 물론 작가의 창조정신마저도 가리키지 않고, 그저 다른 기호를 가리킬 뿐이다. 이때 기호는 정확히 기표, 그 어떤 기의에도 정박하지 않고 다른 기표를 가리킬 뿐인 기표다. 예컨대, 포스트구조주의의 해석으로 본 워홀의 〈메릴린〉 같은 것이다. 5장 3절에서 살펴본 대로, 워홀의 〈메릴린〉은 영화 〈나이아가라〉의 메릴린 이미지를 가리킬 뿐 다른 대상(여러 역할을 연기한 배우 메릴린 먼로나, 배우 이전의 자연인 노마 진 모텐슨)은 전혀 지시하지 않는다. 마찬가지로, 혼성모방 역시 다른 이미지를 지시할 뿐이다. 이 양식 저 양식을 뒤섞어놓는 혼성모방은 원본도 지시 대상도 없는 "순전한 이미지"에

불과하기 때문이다. 정신분열증은 말할 필요도 없다. 기표가 의미작용과 연결되지 않는 정신분열증에서는 "하염없이 이질적이고 파편적이며 우발적인" "기표 더미"밖에 만들어지지 않는 탓이다.[17]

제임슨은 이렇게 기호의 분해로 점철된 포스트모더니즘 문화를 후기 자본주의 "체제의 일부"로 간주하기에, 이 문화에는 체제 대항이나 저항의 성격이 전혀 없다고 보았다.[18] 포스트모더니즘이란 후기 자본주의의 문화적 우세종, 즉 체제의 논리를 구현한 문화라고 보았으니, 당연한 관점이다. 그런데 이제 체제 바깥이란 없다는 것, 다시 말해 예술의 세계도 더 이상은 체제의 압력이 미치지 않는 '성소' 혹은 보헤미아가 아니라는 것, 이것이 후기 자본주의 시대의 현실이라면, 더 이상은 예술이 체제 밖에서 "거창한 대립"을 일으킬 수야 없겠지만, 그럴수록 체제 안에서 "미묘한 전치"를 일으킬 수는 있고 또 일으켜야 하지 않겠는가?

바로 "이것이 아방가르드의 비판이 지속되는 방식이며, 실로 아방가르드가 지속되는 방식"이라고 핼 포스터는 썼다.[19] 이에 따라, 포스터는 제임슨이 제시한 혼성모방과 정신분열증을 그 근저의 문화 정치학에 따라 '보수적/대중적' 포스트모더니즘(혼성모방)과 '진보적/비판적' 포스트모더니즘(텍스트성)[20]으로 구분하고 달리 평가했다. 두 포스트모더니즘이 모두 미술의 기호가 분해된 동일한 결과라 해도, 대중적 포스트모더니즘에서 진행된 기호의 분해가 영합과 은폐의 산물인데 반해 비판적 포스트모더니즘에서 진행된 기호의 분해에는 저항과 해방의 힘이 잠재해 있다는 것이다.[21] 여기서 포스터는 데리다의 포스트구조주의 언어학이 구조주의 언어학과 맺고 있는 관계를 비판적 포스트모더니즘 미술이 모더니즘 미술과 맺고 있는 관계와 연

결한다. 즉 구조주의의 완결된 기호를 해체한 포스트구조주의와 마찬가지로 모더니즘의 순수한 기호를 분해한 비판적 포스트모더니즘 역시 의미의 독점 혹은 고정을 생산적으로 파괴하고자 한 기획임을 강조한 것이다.[22] 실로 비판적 포스트모더니즘은 포스트구조주의와 어깨를 겯고, 모더니즘의 미학적 전제들을 파괴하는 선봉에 서서, 기호의 폭발이라고 할 만큼 다양하며 이질적인 미술을 유감없이 생산해냈다.

로절린드 크라우스는 1970년대의 미국 미술을 개관한 유명한 글 「지표에 관한 소고: 70년대 미국 미술Notes on the Index: Seventies Art in America」(1977)에서 1970년대에 미술은 너무나 개별화되고 다원화되어 "운동 이후의 미술Post Movement Art"[23]이라고 해야 할 정도에 이르렀다고 말한 바 있다. 기호의 분해가 미술의 분산으로 폭발한 것이다. 과연 포스트모더니즘이 휩쓴 1970년대의 미국 미술 현장은 비디오, 퍼포먼스, 신체 미술, 개념 미술, 포토리얼리즘 회화 및 하이퍼리얼리즘 조각, 스토리아트, 대지 미술, 절충주의 추상회화 등 아무런 통일성도, 그 어떤 집단 양식도 없는 듯한 다원주의적 분산이 표면적 특징이었다.[24]

이렇게 어지러운 포스트모더니즘 미술의 표면에서 두 가지 흐름을 가려보려는 시도가 이 책의 마지막 두 장이다. 핼 포스터는 포스트모더니즘에 대한 문화정치학적 구분에 더하여, 포스트모더니즘 미술의 다양한 면면을 연결하는 요인으로서 기호의 분해에 대한 상이한 대응을 제시했다. 두 가지 방식이 꼽혔는데, 기호의 분해에 저항하는 대응과 기호의 분해를 이용하는 대응이 그것이다. 모두 모더니즘을 넘어서려는 포스트모더니즘의 방식이지만, 전자는 모더니즘과 다

른 근거, 즉 새로운 매체를 모색하는 방식이고, 후자는 모더니즘을 무너뜨린 동력, 즉 물화와 파편화를 적극 활용하는 방식이다.[25]

필자는 포스트모더니즘 미술에 대한 포스터의 문화정치학적 구분, 즉 대중적 포스트모더니즘(혼성모방)과 비판적 포스트모더니즘(텍스트성)의 차이, 그리고 모더니즘이라는 기호의 분해에 대한 포스트모더니즘 미술의 두 대응 방식(기호의 분해에 대한 저항과 이용)의 차이, 이 두 중요한 차이들에 대한 포스터의 통찰을 수용한다. 포스트모더니즘 미술의 미학적 지형도를 그려내는 데 매우 요긴한 통찰이기 때문이다. 다만 두 가지 문제가 있다. 우선 두 차이 쌍에 대한 포스터의 논의에서 양자의 연결관계가 정확하지 않다는 점이다. 예컨대, 포스터는 기호의 분해에 대한 저항과 이용을 논의하면서, 이런 미술이 마치 비판적 포스트모더니즘의 전유물인 것처럼 이야기한다. 하지만 포스터 자신도 인정했듯이, 혼성모방 또한 기호의 분해를 이용한 미술이다. 그러면 두 포스트모더니즘의 차이는 어떻게 되는가? 두 번째 문제는 기호의 분해에 대한 저항과 이용에 입각한 포스터의 논의에 중첩이 많다는 것이다. 이는 여러 가지 시도들이 흔히 중첩되었던 비판적 포스트모더니즘 미술의 실제와 물론 연관이 있다. 그러나 이런 실제의 중첩을 신중하게 가려보려는 시도를 하지 않는다면 저항과 이용이라는 이론적 구분 자체가 무색해진다.

이 두 가지 문제는 포스트모더니즘 미술의 미학적 토대와 계보를 명확히 밝히면 해결이 된다. 우선, 포스트모더니즘의 미학적 토대는 모든 면에서 모더니즘의 미학적 전제들에 대항하고 그 너머로 나아가려는 미학, 즉 반예술의 미학임이 분명하다. 회화와 조각이라는 매체 혹은 범주, 작품의 존재론적·의미론적 기원으로서의 작가,

미술과 대중문화 그리고/또는 일상세계의 경계와 위계를 폐기하거나 위반했던 네오 아방가르드 미술의 성공적 확장이 포스트모더니즘 미술이라는 점에서 그렇다. 이렇게 보면, 포스터가 "반동적" 혹은 "신보수주의적"이라고 불렀던 대중적 포스트모더니즘은 '반反모더니즘anti-modernism'으로 볼 수는 있을지언정 포스트모더니즘은 될 수 없다. 이 포스트모더니즘은 모더니즘 이후가 아니라 이전, 즉 모더니즘 때문에 망각 혹은 단절된 '위대한' 미술의 전통, 다시 말해 추상 이전의 재현 회화와 조각의 전통으로 되돌아가자고 주장했기 때문이다. 그런데 엄밀히 따지면, 대중적 포스트모더니즘은 반모더니즘조차도 되지 못한다. 왜냐하면 모더니즘 이전으로 돌아가자는 주장을 하는 동시에, 모더니즘의 가장 중요한 미학적 산물 가운데 하나인 '영웅적' 미술가 상을 되살리자는 주장도 함께 했기 때문이다. 따라서 대중적 포스트모더니즘은 현대 미술의 역사에서 틈틈이 되풀이되곤 했던 시대착오적 복고주의[26]의 한 양상, 그것도 모더니즘 이전과 모더니즘이 뒤섞인 이중적 시대착오의 극심한 복고주의라고 보는 것이 합당하다.

그렇다면 미학적으로 엄밀한 의미에서 포스트모더니즘은 비판적 포스트모더니즘이라는 한 가지 흐름뿐이다. '한 흐름뿐'이라고는 했어도, 이 표현이 무색할 만큼 비판적 포스트모더니즘의 전개 양상도 복잡하기 때문에 포스터가 말한 기호의 분해에 대한 저항과 이용 역시 더 구체화될 필요가 있다. 이를 위해서는 포스트모더니즘이 물려받은 네오 아방가르드의 미학적 유산, 즉 미니멀리즘과 팝아트의 공통점이 아니라 차이점에 대해 생각해보는 것이 유용하다. 두 미술의 미학적 차이도 여러 관점에서 논의될 수 있을 테지만 필자가 주목하

는 것은 미니멀리즘의 경우 미술의 매체를 대체하려 했다는 지점(회화도 조각도 아닌 특수한 대상), 그리고 팝아트의 경우에는 미술의 경계를 해체하려 했다는 지점(미술과 대중문화의 왕래)이다. 이를 포스터의 논의와 연결하면, 기호의 분해에 대한 포스트모더니즘의 저항과 이용은 모더니즘의 미학적 전제들에 대한 대체와 해체로 구체화될 수 있다. 대체의 시도는 모더니즘이 금지했던 재료, 절차, 장소를 미술의 새로운 매체로 삼는 미술(과정 미술, 신체 미술, 장소 특정적 미술)에서 볼 수 있으며, 이 점에서 뚜렷이 미니멀리즘의 계보에 선다. 해체의 시도는 모더니즘이 고수했던 미학적 경계들을 물화와 파편화 전략으로 위반하는 미술(개념 미술, 제도 비판, 차용 미술)에서 볼 수 있고, 이 점에서 뚜렷이 팝아트의 계보에 선다.

따라서 3부에서는 포스트모더니즘 미술을 '포스트미니멀리즘'과 '포스트팝'이라는 표제 아래 살펴볼 텐데, 미리 알리자면 여기서 거론되는 미술들이 비판적 포스트모더니즘 미술의 전체인 것은 아니다. 포스트모더니즘 미술사는 정말이지 흥미진진한 주제이나, 이 책의 주제는 아니고, 또 이 주제의 미술사 서적은 이미 많다. 이 책은 포스트모더니즘의 미학적 토대, 즉 반예술의 미학을 분명하게 밝혀 현대 미술론을 재구성하는 것, 즉 포스트모더니즘이 어떻게 해서 현대 미술의 마지막 장이 되는지를 보이는 것이 목표다. 그러므로 포스트모더니즘 미술을 모더니즘의 대체와 해체라는 초점으로 가려보는 작업은 포스트모더니즘에 대한 미학적 이해, 나아가 궁극적으로는 현대 미술에 대한 미학적 이해를 돕는 데 필수적이고 또 유용하다고 할 것이다.

6

포스트미니멀리즘

모더니즘의 대체?

1965년의 유명한 글 「특수한 대상」에서 도널드 저드는 "미술작품은 단지 관심interest을 끌기만 하면 된다"(강조는 필자)고 선언했다. 여기에서 '관심'은 '무관심disinterest'과 대립되는 말인데, 구체적으로 후자는 "회화와 조각에 대한 무관심"을 뜻하고, 전자는 과거의 미술이 복잡한 구성을 통해 "과시하고 조성했던 특질quality"(가령 유채 물감과 직사각의 캔버스가 지니고 있는 미적 특질, 요컨대 "미술과 동일시되어온 특질", 강조는 필자) 이외의 모든 것에 대한 관심을 뜻한다. 그리고 저드는 복잡한 구성을 제거하고 형태를 단순화한 최근의 미술은 "다양한 관심사와 문제에 따라 만들어진다"고 덧붙였다.[1] 미술가가 쓴 글이라 미학적 용법이 엄밀하지는 않지만, 그럼에도 저드가 주장하는 요점은 명확하다. 후기 모더니즘에 이르기까지 오랫동안 회화와 조각을 지배해온 미학적 기준, 즉 (미적) 특질은 이제 회화도 조각도 아닌 최근 미술의 새로운 작업 원리, 즉 '관심'이라는 담론적 기준으로 대체되었다는 것이다.

포스트미니멀리즘은 미니멀리즘의 바로 이 주장에서 나온 논리적 귀결이다. 관심을 끄는 것이 미술의 새로운 기준이라면, 회화나 조각 같은 전통적인 매체에 국한될 필요가 없음은 물론, 어떤 재료든, 어떤 절차든 사용해도 될 것이기 때문이다. 새로운 재료들과 함께

새로운 제작 절차들이 시도되었고, 모더니즘 아래서는 생각도 할 수 없었던 생소한 미술들이 우후죽순처럼 등장했다. 개념 미술, 과정 미술, 아르테 포베라, 퍼포먼스, 신체 미술, 설치 미술, 장소 특정적 미술, 대지 미술 등등이다. 등장의 전제로서 미니멀리즘이 필수적이었기에 이런 미술들은 보통 '포스트미니멀리즘'이라 불린다. 그러나 포스트미니멀리즘과 미니멀리즘의 관계는 복합적이다. 대개의 포스트미니멀리즘은 미니멀리즘의 담론적 전환을 따라 미술의 논리와 영역을 확장하는 작업에서 출발했지만, 결국에는 미니멀리즘에 반대하는 지점에 이르게 된 경우가 많았기 때문이다. 또한 미니멀리즘에 반대한다는 동일한 입장이라도, 반대의 지점과 작업 노선은 전혀 상이한 경우도 많았다. 개념 미술과 과정 미술이 좋은 예다.

개념 미술은 언어라는 '새로운 재료'를, 과정 미술은 과정이라는 '새로운 절차'를 도입했으므로, 미니멀리즘이 개방한 미술의 담론적 자유라는 선상에서 이해할 수 있는 새로운 미술들이다. 그러나 개념 미술은 물질적 대상을 고집했던 미니멀리즘을 반대하여, 미술을 "탈물질화dematerialize"[2]하려 했고(즉, 기존과 같은 미술 대상 자체를 만들지 않으려 했고), 과정 미술은 미니멀리즘의 단순한 형태에조차 드리운 작가의 희미한 그림자에 반대하여, 재료의 논리를 따라 미술을 '재물질화rematerialize'하려 했다(즉, 기존과 다른 방식으로 미술 대상을 만들려 했다). 이런 차이들이 있으니, 미니멀리즘의 뒤를 따라 나왔다고 해서 그저 '포스트미니멀리즘'이라고 해버리면, 말은 쉬워도 섬세한 이해는 어려워진다.

이 글에서 '포스트미니멀리즘'은 회화니 조각이니 하는 매체특정성을 거부한 미니멀리즘의 통찰을 확대하여 미술의 매체를 급진적

으로 변경한 포스트모더니즘 미술, 이를 통해 모더니즘의 미술 대상을 완전히 대체하려 한 미술을 가리킨다. 과정 미술, 신체 미술, 장소 미술을 대표적인 예로 살펴본다.

1

과정 미술: 대상과 형태를 넘어서

도널드 저드는 '관심'이라는 새로운 기준으로 포스트미니멀리즘의 토대를 깔았으되, 그 자신은 어디까지나 미니멀리스트로 남았다. 반면, 저드와 함께 미니멀리즘을 이끌었던 로버트 모리스는 자신들의 실천이 연 새로운 가능성을 직접 구현하며 포스트미니멀리즘으로 내쳐 나아간 미술가다. 1966년의 「조각에 대한 노트 1, 2부」로 미니멀리즘에 결정적인 영향을 미쳤듯이, 모리스는 세 편의 중요한 글로 포스트미니멀리즘에도 지대한 영향을 미쳤다. 1968년의 「반형태 Anti-form」, 1969년의 「조각에 대한 노트 4부: 대상을 넘어서Notes on Sculpture, Part IV: Beyond Objects」, 1970년의 「제작의 현상학에 대한 노트: 동기의 추구Some Notes on the Phenomenology of Making: The Search for the Motivated」가 바로 그것이다.

'반형태'나 '대상을 넘어서' 같은 제목만 보면, 이 글들은 개념 미술과 동일하게 물리적 대상의 제거를 다루는 것 같다. 그러나 1960년대 말 모리스의 고민은 미니멀리즘 시기와 마찬가지로 미술가의 의도, 작가의 관념에 관한 것이었다. 그리고 이 고민은 미니멀리즘을 철저하게 밀어붙인 정직한 사고의 결과다. 앞에서 살펴보았듯이, 1966년에 모리스는 「조각에 대한 노트」 1부와 2부를 통해 모더니즘 회화와 조각의 관계적 구성을 제거한 미니멀리즘을 옹호했다. 하

지만 그런 미니멀리즘에서도 작품의 배열 방식은 자의적으로 남았기 때문에 불과 3년 후 그는 「조각에 대한 노트」 4부에서 바로 이 자의성에 의문을 제기한 것이다. 모리스는 "미니멀리즘의 체계에서 여전히 문제가 되는 것은 단위체들을 배열하는 모든 방식이 부과된 것이라는 점이다"라고 지적하면서, 이 방식은 "단위체들의 물리성과는 하등의 내적인 관계도 없다"고 썼다.[3]

미니멀리즘에조차 잔존한 관념적 의도를 제거하기 위해 모리스는 단일성이라는 미니멀리즘의 규범을 작품의 제작 과정으로 확장했다. 이때 그가 참조한 미술가가 폴록이다. 포스트모더니즘 미술가가 모더니즘 미술가를 참조하다니? 엉뚱해 보이지만 그렇지 않다. 모리스가 폴록에게서 본 것은 도구와 재료를 "깊이 재고"하여(특히 그의 드립 페인팅에서 막대기를 사용해 물감의 본성인 유동성을 드러내서) 제작 과정을 작품의 "최종 형태의 일부로" 가장 뛰어나게 보존해냈다는 점이기 때문이다.[4] 이는 폴록에 대한 그린버그의 해석(오직 순수한 시각성만을 추구한 화가)과도, 해럴드 로젠버그의 해석(회화 작업을 퍼포먼스처럼 수행하는 실존적인 행위자)과도, 심지어는 앨런 캐프로의 해석(해프닝의 위대한 선구자)과도 다른 해석이다. 따라서 모리스가 폴록에게서 찾아낸 과정의 단일성은 추상표현주의를 계승하기 위한 것이 아니라, 재료의 물질적 성질과 제작의 물리적 과정에 작품의 최종 형태를 맡겨 작가의 관념적 의도를 완전히 제거하기 위한 것이라고 할 수 있다.

이런 과정의 단일성은 탈구성적 반형태 작업, 즉 그림 97에서 보이는 것처럼 펠트를 걸거나 대충 쌓는 작업을 통해 재료에 미치는 중력과 우연 또는 비결정성으로부터 형태가 나오도록 하는 작업에

그림 97

로버트 모리스,
〈무제〉, 1967~1968,
펠트, 가변 크기

그림 98

로버트 모리스,
〈매일 지속적으로 변경되는 작업〉,
1969, 흙·물·기름·플라스틱·펠트·나무·실·빛·사진·소리, 가변 크기

영감을 주었다. 그러나 최종 형태를 염두에 두지 않고 다양한 재료를 조작해나가는 모리스의 과정 미술이 반형태의 정점에 이른 것은 〈매일 지속적으로 변경되는 작업Continuous Project Altered Daily〉(1969)이다. 흙, 진흙, 석면, 솜, 물, 기름, 펠트, 버려진 실 뭉치 같은 재료들을 3주 동안 매일 쓰레기처럼 바닥에 흩어놓은 것인데, 이런 작업에서는 형태가 재료의 물질성에서 나오지만, 이 과정을 작가가 전혀 통제하지 않기 때문에 최종 혹은 전체 형태라는 것이 없으며 부분 혹은 파편으로 존재하는 형태도 전혀 미적이지 않다(그림 98).

반형태의 진수인 모리스의 과정 미술은 전시장을 따라 펼쳐지는 수평 효과가 뚜렷한 특징이다. 이런 수평적 반형태야말로 과정 미술과 미니멀리즘의 대립 관계를 확연하게 보여주는 지점이다. 과정 미술은 미니멀리즘에서 단일한 상태로나마 유지되었던 최후의 형태마저 완전히 깨뜨려버렸고, 그 최후의 형태에서 유지되던 미술 대상의 수직성마저 해체해버렸기 때문이다. 이렇게 겉보기로는 수평성과 반형태가 미니멀리즘과 대립한다. 그러나 실상 수평적 반형태는 모더니즘에 대한 미니멀리즘의 비판, 즉 모더니즘 추상회화와 조각에 남아 있던 관계적 구성(저드의 표현으로는 '환영주의'의 잔재)에 대한 비판을 끝까지 밀고 나간 결과다. 최종 생산물로서 드러나야 하는 것이 작가가 구성한 관계가 아니라 재료가 펼쳐내는 과정이라면, 형상과 배경이라는 전통적인 대립과 위계도 극복의 대상이 된다. 배경은 수평으로 깔리고 형태는 거기에 빗대어 수직으로 위치하는 것 또한 미술을 오랫동안 지배해온 관례적 관계이기 때문이다. 정말이지 오래된 이 관계를 해체하기 위해, 모리스는 상이한 재료들을 갤러리 공간에 뿌려놓아 "형상이 그 자체로 배경이" 되게 했다. 즉, 수평적 반

형태는 형상-배경이라는 대립쌍을 해체하는 모리스의 방식이었다.[5]

리처드 세라Richard Serra(1939~) 역시 미니멀리즘에서 출발하여 과정 미술로 나아간 미술가다. 그 또한 회화나 조각 같은 전통적인 매체가 미니멀리즘에 의해 폐기된 후 미술이 작가의 의도나 동기 같은 자의성에 빠지지 않을 새로운 토대를 재료의 논리에서 모색했다. 따라서 세라도 모리스처럼 (마치 작가의 개입이 없는 것처럼) 재료 고유의 속성을 자동적으로 노출시켰지만, 작가의 의도라는 측면에서는 모리스와 차이가 있었다. 모리스가 (펠트나 실 뭉치를 쌓거나 늘어뜨리는) 행위의 선택을 통해 미술이라는 선언을 했다면, 세라는 (언어의 공적 의미와 주변의 공간 자체가 작품의 형태를 만들어내도록 함으로써) 이런 선택 자체를 제거하고자 했던 것이다. 이 점에서 세라는 모리스보다 좀 더 급진적이었다고 할 수 있다.

과정에 대한 세라의 관심 역시 모리스처럼 회화와 조각에 존재하는 형상-배경의 관례적 관계를 공격하기 위한 것이었다. 이미지에 저항하고 주관성으로부터 거리를 두기 위해 그는 미니멀리즘 무용이나 음렬 음악과 유사한 퍼포먼스에 몰두하기도 했다. 그러나 세라의 과정 미술을 대표하는 작업은 1967~1968년에 그가 100여 개의 동사("구르기, 구기기, 접기……")로 목록을 만든 후, 이 동사들이 뜻하는 행위를 통해 진행한 이른바 '동사verbs' 작업이다.[6] 이 가운데에서도 〈던지기/주조하기Casting〉는 가장 유명하다. 녹인 납을 방구석으로 던져 납이 방구석의 형태를 주조하는 과정 자체가 그대로 제작물이 되는, 그야말로 과정 미술의 '과정'을 잘 보여주기 때문이다 (그림 99).

그림 99에서 보이듯이, 세라의 과정 미술도 모리스처럼 수평 효과

그림 99

리처드 세라, 동사 작업,
동사 목록, 1967~1968

아래 왼쪽_〈던지기/주조하기〉 작업 중
아래 오른쪽_〈던지기/주조하기〉 작품, 1969, 납, 10.2×760×460cm

로 귀결되었다. 그러나 세라는 모리스의 방식, 즉 반형태적 흩어놓기는 반대했다. 모리스의 반형태는 물론 형태를 깨뜨렸지만, 그런 반형태를 흩어놓는 것은 형상을 배경에 배치하는 풍경화 방식에서 벗어날 수 없다고 본 것이다. 따라서 세라가 보기에 모리스의 과정 미술은 관례적인 형상-배경 관계를 전복하는 작업이 되지 못했다. 세라는 조각을 재정의함으로써 형상-배경의 관례를 전복하는 방식을 취했다. 이제 조각은 "개개의 대상이 용해되어 시간 속에서 경험되는 조각적 장sculptural field"[7]이라고 재정의되었고, 수평 효과는 바로 이런 조각의 변형에서 나온다. 조각이 더 이상 대상이 아니라 시간적 경험의 장이 되었으니, 이런 조각에서 형상-배경의 대립은 절로 무너져 수평적 장으로 흡수되는 것이다.

모리스와 세라는 과정이 곧 결과가 되게 하는 미술을 개척함으로써 수단과 목적이라는 미술의 전통적인 대립을 넘어섰다. 두 미술가 모두 미니멀리즘의 대상을 넘어섰다는 점도 같다. 그러나 두 미술가에서 '과정'은 서로 다른 의미였으니, 적어도 두 가지 차이가 있다. 1) 세라에게서 과정은 조각의 대상을 조각의 장으로 용해시키는 과정이고, 모리스에게서 과정은 형태를 깨뜨려 대상 자체를 파괴하는 과정이다. 둘 모두 과정은 물질성에 입각해 수평 효과를 창출한다. 그러나 2) 세라의 과정은 물질성에 입각하여 시각을 탈중심화한 데 반해, 모리스의 과정은 물질성에 의지해서 시각을 탈변별화dedifferentiating[8]했다. 세라의 과정이 재료, 행위, 장소, 시간의 통합이라는 새로운 물질적 토대에 입각하여 시각만으로는 경험할 수 없는 조각을 만들어냈다면, 모리스의 과정은 재료들을 그 어떤 형태로도 파악될 수 없게 흩뜨려 도대체 무엇을 봐야 할지 알 수 없는 시각의

혼란 혹은 혼합을 초래했기 때문이다.

사물을 통해 물질화되는 동시에 공간 속으로 흩어지는 시각성을 제시한 모리스의 과정 미술에는 초점을 맞춰 응시할 대상이 없다. 루시 리파드Lucy R. Lippard(1937~)는 이런 수평 효과를 "비논리적인 시각적 혼합물 혹은 정신 사나운 광경"[9]이라고 묘사했는데, 이런 시각장 앞에서 관람자는 그저 "우두커니 바라보는" 것 외에는 다른 방도가 없고, 본다고 한들 보이는 것도 별로 없다. 이것이 시각의 탈중심화를 넘어서는 탈변별화다.

세라와 모리스의 과정 미술은 미니멀리즘의 개별 대상과 단일한 형태를 조각적 장과 반형태로, 또 시각의 탈중심화와 탈변별화로 넘어선 포스트미니멀리즘이다. 그러나 모더니즘의 매체특정성과 시각 중심성을 염두에 둔다면, 과정 미술의 가장 급진적 돌파는 재료에 의지한 반형태의 시각적 탈변별화라고 할 것이다.

2

신체 미술: 끝없이 애매한 매체

신체를 내세우는 퍼포먼스 혹은 신체 미술은 언어를 끌어들이는 개념 미술과 더불어 모더니즘에 대한 도전을 직접 명시하는 포스트모더니즘 미술이라 할 만하다. 문학과 신체는 오직 눈만을 대상으로 순수 미술을 추구했던 모더니즘이 대표적인 양대 금기로 삼았다는 점에서 그렇다. 두 금기는 미술이 "문학과 결별"해야 한다는 주장이나, 회화는 "촉각의 연상에 의해 변경 또는 수정"되지 않는 "순수히 시각적인 경험의 문제"라는 주장[10]으로 현대 미술의 세계를 억압적으로 지배해왔다. 그랬으니, 일찍이 1960년대 초중반, 퍼포먼스의 초점을 행위에서 신체로 이동시킨 캐롤리 슈니만Carolee Schneemann(1939~)의 첫 번째 신체 작업 〈눈 몸Eye Body〉(1963)은 모더니즘의 강령에 대한 도전을 당혹스러울 정도로 직접 펼쳐낸 사례라 할 수 있다.

깨진 거울, 모터를 단 우산, 여러 개의 채색 패널이 널려 있는 "다락방 같은 환경loft environment"을 만들어놓고 슈니만은 "물감, 풀, 모피, 깃털, 가든 스네이크, 유리, 플라스틱" 같은 온갖 이질적인 재료들과 더불어 "나의 신체가 하나의 필수적인 재료로서 작품과 결합"되도록 했다. 신체 미술의 이 선구적인 작업을 통해 슈니만은 회화를 퍼포먼스로, 눈을 몸으로 확장하면서, "이미지 제작자인 동

시에 이미지"가 되었다.[11] 그로부터 수년 후 윌로비 샤프Willoughby Sharp(1936~2008)는 이런 퍼포먼스를 "신체가 작업의 주체이자 대상"인 미술이라고 정의했다.[12] 과연 샤프의 정의는 1960년대 초중반 신체를 '재료'로 사용하기 시작한 슈니만의 작업을 확연히 설명해주는 것 같다. 그러나 이 정의는 곧 석연치 않아진다. 신체가 '주체이자 대상'이라니? 이 구절은 능동적인 신체와 수동적인 신체를 모두 가리키는데, 양자가 아무 문제없이 하나로 동시에 구현될 수 있단 말인가? 이 의문은 슈니만 이후 1970년대에 등장한 신체 미술의 면면들을 살펴보면 더 강해지기만 한다.

예컨대, 비토 아콘치Vito Acconci(1940~)의 유명한 〈트레이드마크 Trademarks〉(1970)를 보자. 자신의 살을 물어서 신체에 이빨 자국을

낸 다음 그 자국에 물감을 칠해 종이로 찍은 작업이다(그림 100). 미술가가 자신의 몸에 직접 흔적을 남기는 퍼포먼스는 절대적인 자기 소유를 주장하는 행위처럼 보인다. 그런데 신체는 캔버스가 되고 이빨 자국은 서명이 되는 이 작업에서 깨무는 아콘치와 깨물리는 아콘치는 같은 아콘치일까? 물론 동일인이지만, 깨무는 아콘치는 행하는 주체인 반면 깨물리는 아콘치는 당하는 대상이다. 따라서 〈트레이드마크〉에서 그는 샤프가 말한 대로 분명 '주체이자 대상'이지만, 이 주체이자 대상이 드러내는 것은 통합이 아니라 분열이다.[13] 능동적 주체와 수동적 대상으로 분열되는 것인데, 자신을 "이미지 제작자이자 이미지"로 생각했던 슈니만과 달리 아콘치에게서는 이 분열이 자기 소외를 일으키는 대립들로 이어진다.

우선 깨무는 행위가 유발하는 대립이 있다. 이 행위는 아콘치를 가학적인 주체와 피학적인 대상으로 대립시키며, 여기서 유발되는 것은 자기 소유가 아니라 자기 소외다. 더 심각한 대립은 '트레이드마크'라는 제목이 암시하는, 상품화된 신체와 그냥 신체 사이의 대립이다. 아콘치의 이빨자국은 미술가의 자필적 흔적으로서 그것이 찍힌 신체를 미술가의 작품으로, 따라서 상품으로 만든다. 물론 이빨자국은 몸에서 곧 사라진다. 그러나 그 흔적은 탁본과 사진 그리고 텍스트로 남아 두 신체 사이의 대립을 지속적으로 보여준다.

처음에는 언어의 물질성을 전면에 내세우는 구체시 작업을 하다가 1969년경 퍼포먼스로 이동한 아콘치는 자신의 작업을 '퍼포먼스 테스트'라고 부르며 모든 종류의 경계를 시험했다. 〈트레이드마크〉가 주체와 대상 사이의 경계를 시험한 작업이라면, 〈세 가지 적응 연구Three Adaptation Studies〉(1970)는 신체의 능력과 무능력 사이의

경계를 시험한 작업이다. 눈을 가린 채 그를 향해 날아오는 공을 잡을 수 있는가(〈눈 가리고 잡기Blindfold Catching〉), 비누 거품 속에서 눈을 뜨고 있을 수 있는가(〈비누와 눈Soap & Eyes〉), 손을 입 속에 밀어넣고도 구역질을 참을 수 있는가(〈손과 입Hand and Mouth〉)처럼 〈적응 연구〉 3부작은 신체의 반사 능력을 시험한 것이다. 그러나 이 시험은 이미 실패가 예정되어 있는 것이어서 〈트레이드마크〉의 가학성과 매한가지의 공격성을 드러내며 자신을 시험하는 이상한 희비극 퍼포먼스로 끝나고 만다. 심지어는 자신의 신체에서 여성과 남성 사이의 경계를 시험한 작업도 있다. 페미니즘 미술의 전개에서 자극을 받아 젠더라는 항에서 자기-타자화를 탐구한 퍼포먼스 〈전환Conversion〉(1971)이다. 여기서 아콘치는 다리 사이로 페니스를 숨겨 '남성'을 감추거나 가슴팍의 살을 모아 '여성'을 드러내거나 하면서, 자신의 생물학적 성차를 부정하고 성차의 신체적 표시들을 개조하려는 가망 없는 시도를 했다.[14]

기묘한 가학성과 공격성을 드러내며 경계를 시험한 아콘치의 작업들에는 비단 자기 자신만이 아니라 타인을 상대로 한 퍼포먼스 테스트도 여럿 있다. 〈근접 작업Proximity Piece〉(1970)은 무작위로 고른 미술관 관람자에게 점점 더 가까이 달라붙어 그들이 마지못해 자리를 옮길 때까지 접근한 작업으로, 신체와 신체 사이의 경계를 시험했다. 이런 작업에서는 공격성이 그저 불편하게 치근거리는 수준이지만, 어떤 테스트에서는 공격성이 위협적인 폭력에 달할 정도로 강도 높게 나타나기도 한다. 〈권리Claim〉(1971)가 그런 예다. 이 작업은 경계, 통제, 방어, 소유를 다룬 3시간짜리 비디오 이벤트로, 눈가리개를 한 아콘치가 어떤 지하실로 내려가는 계단 끝참에 웅크리고 앉아

"나는 혼자 있고 싶어. 아무도 여기 내려오지 못하게 할 거야"라는 말을 계속 중얼거리며 두 개의 금속 파이프와 쇠지렛대를 번갈아 휘둘렀던 작업이다.[15] 당연히 이 퍼포먼스는 계단 앞에 선 사람을 침입자로 규정하며 위협한다. 그런데 어이없게도 실상 그 '침입자'들은 아콘치가 퍼포먼스에 초대한 사람들이었다. 초대가 위협으로, 신뢰가 위반으로 돌변하는 경계를 시험한 것이다.

맹목의 상태로 쇠몽둥이를 휘두르는 아콘치의 퍼포먼스가 아무리 위협적인 폭력성을 드러낼지라도, 진짜 총으로 자신을 쏘게 하는 퍼포먼스의 폭력성과는 비할 바가 아니다. 크리스 버든Chris Burden(1949~2015)은 1970년대 초반에 신체를 미술에 사용하는 것의 윤리적 한계를 시험할 만큼 직접적이고 격렬한 퍼포먼스를 발전시켰다. 경계의 시험이라는 측면에서는 버든도 아콘치 못지않은 가학-피학적 성격의 퍼포먼스를 실행했다. 그러나 정도가 달랐다. 버든은 자신의 신체를 극도로 위험한 상황에 처하게 했고, 거기에 타인을 끌어들였던 것이다. 〈발사Shoot〉(1971)는 화랑의 전시실에서 5미터 정도 거리를 두고 22구경 라이플로 저격수에게 자신의 팔을 쏘도록 시킨 작업이다. 총알은 버든의 왼팔을 스쳤고, 당연히 팔에서는 피가 흘러내렸다. 이 퍼포먼스는 22세의 버든을 일약 미술계의 전설로 만들었지만, 단순히 유명세를 노린 선정적인 작업인 것만은 아니다. 〈발사〉는 신체를 사용하는 퍼포먼스의 한계를 극단적으로 시험하는 작업인 동시에, 자신의 신체를 희생물로 바치는 제의적 퍼포먼스를 실행한 것이기도 했다.[16]

제의적 성격의 퍼포먼스는 일찍이 취리히 다다 시절 후고 발의 카바레 볼테르 퍼포먼스에서부터 볼 수 있지만, 가장 야단스러운 사

례는 전후 비엔나 행동주의의 맥락에서 등장한 헤르만 니치Hermann Nitsch(1938~)의 퍼포먼스 〈난교 파티 신비극Orgien Mysterien Theater〉이다. 1962년에 시작된(1998년까지 약 100회 상연) 이 퍼포먼스는 과거 여러 시대의 예술 형식(고대의 비극, 중세 기독교의 회개 의식, 바로크 시대의 오페라와 연극 등)을 총동원해서 강렬한 카타르시스 경험을 재구성한 신성한 비극적 총체예술이었다. 한편 버든의 퍼포먼스는 니치의 〈신비극〉처럼 희생 동물의 피와 살점이 낭자한 광란의 뒤범벅을 연출하지는 않았다. 그러나 버든이 1974년에 한 작업 〈못 박힌 Trans-fixed〉에서 그의 퍼포먼스가 지닌 제의적 성격을 몰라보기는 어렵다.[17] 퍼포먼스의 시작은 십자가에 매달린 예수처럼 팔을 벌린 버든이 폴크스바겐 비틀 자동차의 후면에 못 박히는 것이었다(두 손에만 박았다). 차고 문이 열리면 버든을 매단 차가 굴러나와 2분 동안 엔진을 왕왕거린다(그의 비명을 의미한다). 그러고는 차가 다시 차고로 들어오고 문이 닫히는 것으로 퍼포먼스는 끝났다. 사진으로 세세히 기록된 그의 퍼포먼스는 스스로를 못 박히게 한 행위가 그의 신체에 남긴 표시(그림 101)를 여실히 보여주는데, 이 표시는 버든의 퍼포먼스가 남긴 못 따위의 물건에 종종 '성물聖物'이라는 명칭이 붙는 점을 감안할 때 마치 '성흔'처럼 보인다고 해도 과언이 아니다.

결국 버든이 실행한 '희생극'은 아콘치가 이미 환기시킨 나르시시즘과 공격성, 관음증과 노출증, 가학증과 피학증이라는 상극의 태도를 더욱 애매하게 강화한 것이었다고 할 수 있다. 따라서 신체 미술은 샤프의 정의와 달리 주체와 대상을 '하나로' 만들지 않고, 주체와 대상을 '애매하게' 대립시키면서 여러 가지 이분법을 형성한다. 능동-수동, 가학-피학, 외향-내향, 해방-속박, 표현-기입 등등. 그

그림 101 크리스 버든, 〈못 박힌〉, 1974

러나 이 모든 대립항 가운데서 신체 미술의 결정적인 애매함을 드러
내는 대립쌍은 현존presence으로서의 신체와 재현representation으로서
의 신체 사이에 있다고 할 것이다. 실로 신체미술의 정수는 현존과
재현 사이를 오가는 작업이다. 현존하는 신체에 남은 지표적 흔적
(이빨에 물린 허벅지, 총에 맞은 팔)과 그 흔적이 재현하는 상징적 신체
(미술가의 작품과 대속자로서의 미술가)라는 두 차원이 애매하게 공존
하는 것이다. 현존의 차원에서 신체 미술은 새로운 미술의 재료로서
물질적 신체를 보여준다. 그러나 재현의 차원에서 신체 미술은 물질
적 신체에 난 표시를 통해 상징적 기호가 되는 신체를 보여준다. 결
국 신체는 애매한 것으로, 이 애매성은 환원이 불가능하다. 한편에
서는 자연적으로 결정된 탄소 구성물이지만, 다른 한편에서는 문화
적으로 형성된 관습적 기호가 신체인 것이다.

3

장소 특정적 미술: 조각의 확장과 분산

1979년에 발표된 로절린드 크라우스의 기념비적인 논문 「확장된 장에서의 조각」은 조각이 위치하는 장소, 즉 건축 또는 풍경이라는 두 장소와의 관계로 조각의 현대적 전환과 전개를 명쾌하게 구조화한 글이다.[18] 이 글에 의하면, 조각은 원래 장소 특정적이었다. 전통적으로 조각은 특정한 장소에 그 장소와 연관되는 인물이나 사건을 기리는 기념비로 세워졌기 때문이다. 무덤이나 전쟁터 혹은 교회에 세워진 인물상, 기마상, 성인상은 역사적이고 종교적인 인물과 사건이 존재했던 실제 장소를 표시하는 지표임과 동시에 그 장소가 지닌 의미를 재현하는 상징이었던 것이다. 이런 조각상에서 대좌는 그 장소의 물리적 공간과 상징적 공간을 구분하되 연결하는 기능을 한다. 다시 말해, 대좌는 그 아래의 실제 장소, 즉 풍경이나 건축과 물리적으로 연결돼 있으면서, 그 위의 조각에 상징적인 성격을 부여하는 장치였던 것이다. 뒤집으면, 전통 조각은 어떤 풍경 혹은 건축이 지닌 상징적 의미를 대좌를 통해 그 풍경 혹은 건축과 연결하는 **장소 특정적 재현**이었다는 말이다. 그렇다면 장소 특정성과 재현, 이 두 요소가 전통 조각을 지탱해온 기념비의 논리였다고 할 수 있다.

바로 이런 기념비의 논리를 무너뜨린 것이 현대 조각이다. 5장에서 잠깐 언급했듯이, 현대 조각의 기원은 로댕이 1898년 제작한 낭

만주의 양식의 〈발자크〉 상이다. 낭만주의라지만, 오늘날의 눈으로
보면, 이 조각상은 프랑스의 위대한 리얼리즘 소설가의 문학 혼을 암
시하는 상징으로서 손색이 없는 것 같다. 그러나 당시의 눈은 그렇
게 보지 않았다. 발자크의 기념비를 의뢰했던 문학인협회가 기대했
고 원했던 것은 고전주의적 재현이었던 것이다. 따라서 협회는 로댕
의 작품을 거부했고, 언론은 19세기 내내 현대 회화에 쏟아졌던 고
전주의적 관점의 조롱을 이 작품에 되풀이하며 무차별적 희화화를
일삼았다. 로댕은 굴하지 않았다. 그는 1900년 4월부터 11월까지 파
리 전역에서 개최된 만국박람회에서 회고전을 개최하는 것으로 대
중의 반응에 맞대응했다. 이를 통해 〈발자크〉 상은 현대 조각의 기
원이 되었고, 로댕은 현대 미술에 대한 부르주아 사회의 몰이해와
억압에 굴하지 않는 비타협적 예술가라는 낭만주의적 이상의 화신
이 되었다.[19] 그런데 현대 조각의 시초로서 〈발자크〉 상이 무너뜨린
기념비의 논리는 재현만이 아니었다. 장소 특정성도 상실되었다. 이
현대적 기념비는 제작된 시점으로부터는 41년이나 지난 다음, 또 로
댕의 사후로부터도 22년이나 지난 다음 1939년에야 설치되었는데,
그러나 아무런 연관도 없는 여러 장소에 설치되었던 것이다.

장소 특정성과 재현이라는 기념비의 두 논리는 로댕의 발자취를
따라 발전한 모더니즘 조각에서 완전히 무너진다. 로댕의 작업실에
서 잠시 조수로 일했던 브랑쿠시는 로댕의 이중적 작업 방법, 즉 조
각가가 원본을 만들면 조수가 복제하는 방법을 거부하고, 직접 조각
의 방법으로 작가의 정신이 바로 그 작가의 손길에 의해 온전히 담
긴 유일무이한 작품을 만들어내고자 했다. 1910년대로 접어든 후 브
랑쿠시의 조각은 세계 속의 그 무엇도 재현하지 않는 자율적인 형태

그림 102

콘스탄틴 브랑쿠시,
⟨고통⟩, 1907, 청동,
29.2×28.8×22.3cm

위 왼쪽_⟨프로메테우스⟩, 1911,
대리석, 13.7×17.8×13.7cm

위 오른쪽_⟨신생⟩ 1915,
대리석, 14.6×21×14.9cm

아래_⟨세계의 시초⟩, 1920,
대리석·양은·돌, 76.2×50.8×50.8cm

를 향해 나아갔다(그림 102). 이런 조각은 세계 속의 어느 장소에도 속하지 않았다. 오직 예술의 세계에만 속하는 순수한 형태였기 때문이다. 따라서 대좌의 기능도 달라졌다. 조각이라는 재현적 상징을 특정한 물리적 장소와 연결했던 대좌는 이제 물리적 공간을 분리시키는 기능을 하게 되었으며, 이를 위해 브랑쿠시는 조각의 영역을 대좌로까지 확장했다. 액자에까지 색점을 찍어 회화의 공간을 상상의 공간으로 명시했던 쇠라가 연상되는 대목이다. 이렇게 모더니즘 조각은 순수한 대상의 자율적 공간을 강화하면서 바로 그만큼 물리적 공간은 배척하는 것이었으니, 결국 모더니즘 조각은 과거에 조각이 긍정했던 실제 공간, 즉 풍경 혹은 건축을 부정하는 것이 된다. 즉 **풍경이 아닌 혹은 건축이 아닌 순수한 형태**, 이것이 바로 모더니즘 조각의 논리다.

세워진 장소를 긍정하지도 않고 또 자신 바깥의 세계를 재현하지도 않기에, 모더니즘 추상 조각은 20세기 초 당연히 이해의 문제를 일으켰다. 로댕의 낭만주의 조각도 거부하는 판이었으니, 아예 본 적도 없던 모더니즘 추상 조각에 대한 몰이해[20]는 당연한 일이었다고 할 것이다. 이 문제를 해결하기 위해, 즉 작품이 물품으로 오인되는 상황을 피하기 위해 모더니즘 조각가가 택한 방법이 예술적인 재료와 상징적인 제목이다. 한편으로, 청동과 대리석 같은 예술적인 재료는 모더니즘 조각을, 그 미학적 단절에도 불구하고, 조각의 유구한 전통과 연결해주는 보증서다. 다른 한편, '세계의 시초' '신생' 같은 상징적인 제목은 비대칭 타원형의 대리석 덩어리를 생명이 가득 잉태된 또는 세포분열을 막 시작한 수정란처럼 보도록 하는 의미의 단서다. 이 의미는 어디에서 나오는가? 응당 작가에게서 나오고, 작

가가 붙인 제목은 그가 구상한 의미를 가리킨다. 그런데 작가는 이런 의미를 어떻게 만들어낼까? 작가만 알 수 있다. 그것은 형태를 구성하는 창조의 과정, 그 개인적이고 내밀하며 고독하지만 영웅적인 창조의 과정에서 만들어지는 것이기 때문이다.

바로 이것이 모더니즘을 공격한 미니멀리즘의 중요한 요점이었음은 5장 2절에서 자세히 살펴보았다. 미니멀리즘은 작업으로부터 제작과 구성을 제거하여 작품과 작가를 일대일로 대응시켰던 의미의 연결 관계를 끊어버렸던 것이다. 그리고 의미를 발생시키는 관계를 작품과 관람자 사이로 이동시켰다. 이제 관계는 "다양한 위치에서 그리고 빛과 공간의 맥락이 다양하게 변하는 조건 아래에서 대상을 파악하는" 관람자가 정립하며, 의미는 바로 이 관계에서 발생한다는 것이 미니멀리즘의 주장이었다.[21] 미니멀리즘이 이렇게 대상을 관람자의 맥락과 연관시키고자 하면서 조각은 자연히 관람자가 위치하는 물리적 장소로 진출했다. 즉, 모더니즘 조각이 부정했던 풍경 속으로, 건축 속으로 다시 나아갔던 것이다. 그러나 미니멀리즘에서도 풍경과 건축은 조각이 긍정하는 장소로 복원되지는 못했다. 미니멀리즘은 조각을 확장했지만, 그것은 대상과 장소 사이의 관계를 확장한 것이기보다 대상과 관람자 사이의 관계를 확장한 것에 머물렀기 때문이다. 포스트모더니즘 조각은 바로 이 문제를 해결하고자 한 데서 등장했고, 그 결과가 조각의 확장, 즉 대상을 넘어 장소로 나아간 조각이다.

크라우스는 포스트모더니즘 조각의 확장 가능성을 세 가지로 제시했다. 세 가능성은 조각이 놓이는 장소, 즉 풍경과 건축이라는 기본항들과 그 반대항들을 조합해서 나오는 네 가지 가능성 가운데,

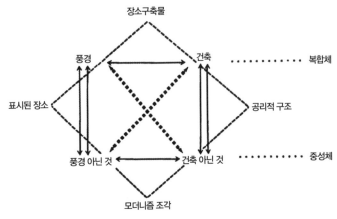

그림 103 로절린드 크라우스, 포스트모더니즘 조각의 확장

모더니즘 조각(풍경이 아닌 것과 건축이 아닌 것의 조합)을 뺀 나머지다.
1) 풍경과 건축의 조합인 조각(장소구축물site constructions), 2) 풍경과 풍경
아닌 것의 조합인 조각(표시된 장소marked sites), 3) 건축과 건축 아닌 것의
조합인 조각(공리적 구조axiomatic structures)이 그것이다(그림 103). 세 가
능성 모두 실현되었는데, 공통점과 차이점이 둘 다 있다. 대상을 넘
어서서 장소를 부각시켰다는 점에서 모더니즘 조각과도, 또 미니멀
리즘 조각과도 달리 '장소특정적'이라는 것은 포스트모더니즘 조각
의 세 조합 사이의 공통점이다. 그러나 세 조합이 대상 및 장소와 맺
는 관계는 각각 다른데, 여기서 세 조합 사이의 차이점이 나온다.

먼저, 풍경과 풍경 아닌 것의 조합은 1960년대 말에 나타나 1970년대
에 가장 활발하게 전개되었던 일명 '대지 미술'에서 볼 수 있다. 3부
의 서론에서 살펴본 크리스토와 잔-클로드의 〈달리는 담〉 외에도,
마이클 하이저Michael Heizer(1944~)의 〈이중 부정Double Negative〉(1969),

로버트 스미슨Robert Smithson(1938~1973)의 〈나선형 방파제Spiral Jetty〉(1970), 월터 드 마리아Walter De Maria(1935~2013)의 〈번개 치는 들판Lightning Field〉(1977), 리처드 롱Richard Long(1945~)의 〈걸어서 만든 선A Line Made by Walking〉(1967) 등 수많은 사례가 있다. 크라우스 식으로 말하자면, 대지 미술은 어떤 풍경 속에 원래는 그 풍경에 없던 것을 만들어서 그 풍경을 표시하는 작업, 즉 "표시된 장소"다.

광활한 풍경 속으로 나아가 그 풍경을 표시하는 작업이니만큼 대부분의 대지 미술은 거대한 규모를 자랑한다. 유타 주 로젤 포인트의 그레이트솔트레이크에 스미슨이 낸 표시 〈나선형 방파제〉는 457미터가 넘는 길이의 작업이고, 네바다 주 모하비 사막에서 서로 마주 보고 선 거대한 협곡에 하이저가 낸 표시 〈이중 부정〉은 길이만 300미터가 넘는(335.2×12.8×9.1미터) 두 개의 거대한 구덩이를 판 작업이며, 뉴멕시코 주 캐트론 카운티에 드 마리아가 낸 표시 〈번개 치는 들판〉은 400개의 스텐리스 스틸 기둥(직경 약 5센티미터, 높이 약 6.3미터)을 약 67미터 간격으로 세워 1.67×1킬로미터의 직사각형으로 배열한 작업인 식이다.[22] 또한 대부분의 대지 미술은, 드 마리아의 〈번개〉처럼 예외가 없진 않지만, 풍경 속에서 영속할 대상을 만드는 것이 아니라 풍경 속에 한시적 표시를 만들 뿐이다. 그 표시가 머무를 시간을 결정하는 방식은 작가마다 다르다. 스미슨처럼 자연의 엔트로피에 맡기는 작가도 있고, 크리스토와 잔-클로드처럼 아예 처음부터 시한을 정하는 작가도 있다. 그러나 자연 속에서 서서히 소멸하든, 계획에 따라 일시에 철거하든, "표시된 장소"의 작업들, 즉 풍경이 아닌 것의 표시를 만들어 풍경을 긍정하는 작업은 영속하지 않으며, 사진, 드로잉, 지도, 텍스트의 기록으로 남는데, 이

는 대부분의 대지 미술이 지닌 공통점이다.

그러나 포스트모더니즘에서 확장된 조각으로서 대지 미술이 지닌 가장 중요한 공통점은 그것이 전통 조각과 전혀 다른 방식으로 장소를 긍정한다는 점일 것이다. 앞서 살펴보았듯이, 전통 조각이 장소를 긍정하는 방식은 대좌 위의 조각상이 재현하는 상징적 의미를 대좌 아래의 물리적 장소에 부여하는 방식이었다. 즉, 대좌를 통해 기념비는 물리적 장소를 상징적 장소로 변형시킨다. 또한 이런 조각상은 기념비로서 영속성을 전제하기에, 장소의 상징적 변형에도 영속성이 전제된다. 반면에, 대지 미술은 장소에 직접 참여하는 방식으로 장소를 긍정한다. 대지 미술에 대좌 같은 것은 없으며, 물리적 장소에 부과되는 상징적 의미 같은 것도 없다. 따라서 물리적 장소로 들어가 대지 미술이 낸 표시는 (대부분 한시적으로만) 그 장소를 그 자체로 긍정하는 데 그친다(그림 96).

그런데 포스트모더니즘 조각과 장소의 관계는 거의 정반대의 성격으로 나타나기도 한다. 스미슨이 오하이오 주의 켄트 주립대학교에서 1970년에 한 〈일부 매장된 목조 헛간Partially Buried Woodshed〉은 풍경과 건축의 조합인 "장소구축물"의 예다(그림 104). 이 조합은 모더니즘 조각(풍경도 아닌, 건축도 아닌)의 정반대 항으로서, 여기서 조각적 대상은 완전히 상실되어버렸다. 일시적으로나마 풍경에 참여하는 풍경 아닌 것의 표시조차 전혀 존재하지 않는 것이다. 남은 것은 오직 장소, 건축과 풍경뿐인데, 이 둘은 예전에 조각의 뒷전에서 배경이 되었던 장소들이다. 스미슨은 캠퍼스 외곽에 있던 이 헛간에 교내 공사장의 흙을 트럭으로 옮겨다 부었다. 헛간의 대들보가 쪼개질 때(20번)까지. 스미슨 자신의 말대로, 이런 작업의 의의는 "붕괴"다.

그림 104

로버트 스미슨,
〈일부 매장된 목조 헛간〉,
1970

스미슨의 "장소구축물"에서 건축과 풍경은 더 이상 조각의 배경이
아니라 서로 결합하여 스스로 조각이 되었지만, 이는 두 장소의 물
질성 사이에서 긴장이 최고조에 이르렀다가 무너져 내린 붕괴의 순
간에 일어난 일이다. 이 순간은 이중적이다. 그것은 두 장소 사이의
"한계 또는 경계를 눈으로 볼 수 있고 손으로 만질 수 있는 물리적
인 것"으로 극히 생생하게 구체화하는 순간인 동시에, 두 장소의 구
분이 더 이상은 가능하지 않은 경계의 소멸을 되돌릴 수 없이 명시
하는 순간이기 때문이다.[23]

마지막으로, 건축과 건축 아닌 것의 조합은 건축의 공간에 물질적이
면서 개념적인 삽입물(건축 아닌 것)들을 집어넣어 그 장소를 변형시
키는 작업이다. 마이클 애셔Michael Asher(1943~2012)가 1970년 2월
13일부터 3월 8일까지 캘리포니아 클레어몬트의 포모나 대학 미술

관에서 진행한 프로젝트가 좋은 예다.[24] 애셔의 작업은 미술관의 건축(전시 공간과 입구 로비)에 건축 아닌 것(전시 공간에는 가벽과 통로, 입구 로비에는 임시 천장)을 끼워넣은 것이다. 전시 공간에 삽입된 가벽들은 직사각형의 원래 공간을 두 개의 이등변삼각형이 서로 마주 보고 있는 형태로 바꾸었고, 두 공간이 맞닿는 지점에는 통행이 가능하도록 60센티미터 넓이의 통로를 남겼다. 입구 로비에서는 원래의 천정 높이(3.6미터)를 입구의 문과 같은 높이(2.1미터)로 낮춘 임시 천정을 설치하고 출입문을 제거해서 전시 공간이 곧장 거리로 통하도록 변경시켰다(그림 105).

이 작업은 미술에 대한 경험과 미술관에 대한 경험을 모두 확장시켰다. 우선, 미술에 대한 경험이 확장된 것은 애셔가 변경한 전시 공

그림 105

마이클 애셔,
〈포모나 대학 프로젝트〉,
1970,
도면

그림 106

마이클 애셔,
〈포모나 대학 프로젝트〉,
1970,
전시공간 내부 광경

그림 106_1

로비에서 내다본
출입구

그림 106_2

외부에서 본
출입구

간에서 관람자는 대상이 아니라 공간을 경험했기 때문이다. 아무 대상도 놓여 있지 않고 다만 가벽을 통해 변경되었을 뿐인 공간에서 관람자가 경험한 것은 벽 표면에 드리워진 빛이나 관람자의 움직임에 따라 변하는 시야가 전부다(그림 106). 즉 애셔는 미니멀리즘의 대상을 공간 자체로 확장한 셈이니, 관람자의 경험도 거대한 미니멀리즘 조각 내부로 걸어 들어가는 듯한 것으로 확장되었다. 이 확장은 일차적으로 미학적인 것이다. 그러나 이 확장의 과정에서 일어난 대상의 제거를 통해 애셔의 작업은 제도 비판적 성격도 지니게 된다. 미술 시장이라는 현대적 제도 속에서 소비의 대상으로 상품화되는 미술의 운명을 아예 대상의 제거로 대응한 것이기 때문이다.

이러한 제도 비판적 성격은 미술관에 대한 경험의 확장에서 훨씬 더 명시적으로 나타났다. 애셔는 프로젝트 기간에 미술관의 출입문을 떼어내고 입구와 전시 공간이 곧장 이어지게 내부를 변경한 상태로 24시간 개방했다. 시간에 구애받지 않고 누구나 들어올 수 있는 공간으로 만든 것이다. 이 지점에서 특히 중요한 역할을 한 요소가 출입구, 좀 더 정확히 말하면, 출입구가 미술관의 내부와 외부라는 서로 다른 맥락에서 하는 기능의 부각이다.

미술관 안에서 보면 입구의 정사각형은 그 바깥의 거리를 액자처럼 감싸서 일종의 '그림'으로 만든다(그림 106_1). 이는 미술관이라는 제도적 공간이 지닌 특권 효과로, 일찍이 뒤샹이 소변기를 가지고 드러내보였던 전시 공간의 힘이다. 애셔가 뒤샹보다 한 걸음 더 나아간 것은 소변기는 물론 저 바깥의 풍경도 '미술'로 변모시키는 미술관이라는 장소를 물리적으로 드러냈다는 것이다. 더구나 이 입구는 미술관 밖에서도 볼 수 있었다(그림 106_2). 그 경우 문도 없이 뻥 뚫

린 정사각형의 입구는 주변의 더 넓은 환경 속에 존재하는 미술관 건물의 한 요소일 뿐이며, 이에 따라 미술관의 특권을 발휘할 근거는 돌연 힘을 잃게 된다.[25]

따라서 애셔의 작업은 두 방향에서 이루어졌다고 할 수 있다. 미니멀리즘에서조차 유지되었던 대상을 생산하는 행위에 대한 비판, 그리고 이런 행위에 정당성을 부여하는 제도적 공간으로서의 미술관에 대한 비판이 그것이다. 〈포모나 대학 프로젝트〉는 특정 장소(이 경우는 미술관)의 물리적 경계에 맞추어 제작되었으므로 장소 특정적인 작업이다. 그런데 이런 작업도 대지 미술처럼 물리적 장소를 그 자체로 긍정하는가? 그렇진 않다. 애셔의 프로젝트는 그것이 개입한 장소에 암암리에 전제된 가정과 특권들, 즉 "공리적 구조"를 드러내고, 더 중요하게는, 아무런 의심 없이 통하는 그러한 구조의 근거를 의문시하는 방식으로 장소와 관계를 맺는다. 따라서 애셔의 작업은 제도 비판을 예견하는 장소 특정적 작업이라고 하겠다.

「지표에 관한 소고: 70년대 미국 미술」에서 크라우스는 1970년대의 미국 미술을 흔히 '다원주의'로 바라보는 관점의 피상성을 지적하며, 겉보기에는 단지 무작위적인 것 같거나 다양한 개인적 선택들인 것 같은 현상들을 한데 묶을 수 있는 심층의 논리를 찾아보고자 했다. 하인리히 뵐플린의 유명한 경구, "모든 것이 모든 시대에 다 가능하지는 않다"[26]를 따른 모색이었다. 즉, 아무리 자유롭고 독립적인 미술가라도 그가 할 수 있는 선택과 행위의 가능성은 상위의 역사적 요인에 의해 제한된다는 것인데, 1970년대 미술을 움직인 그런 요인으로 크라우스는 지표라는 기호로의 선회를 지목했다.[27]

지표index는 찰스 샌더스 퍼스Charles Sanders Pierce(1839~1914)의 기호학에 나오는 기호의 한 종류로, 유사성에 입각한 도상icon이나 법칙성에 입각한 상징symbol과 달리 물리적 인과관계에 입각한 기호다. 따라서 지표는 도상 및 상징과 달리 지시 대상이 필히 실재하는 기호다. 갯벌에 남은 발자국, 사진에 찍힌 피사체 같은 것이다. 갯벌을 밟은 발, 카메라 앞에 무언가가 실재하지 않고서는 생길 수 없는 기호가 지표인 것이다. 이미지에서 지표의 의미작용은 때로 도상과 겹치기도 하지만(가령, 피사체의 실재와 유사성을 동시에 전하는 사진), 법칙성이 개입하는 상징의 경우와는 전혀 다르다.[28] 지표는 지시 대상과 직접 물리적으로 이어져 있기에 법칙성이 개입할 여지가 없는 것이다. 그래서 롤랑 바르트는 사진을 "코드 없는 메시지un message sans code"[29]라고 했다. 요컨대, 지표라는 기호는 상징처럼 법칙의 매개를 통해 지시 대상을 가리키는 것이 아니라 법칙의 매개 없이 지시 대상을 가리킨다. 따라서 상징의 의미작용은 간접적이고 자의적일 수 있는 반면, 지표의 의미작용은 물증처럼 직접적이고 확고하다.

크라우스는 1970년대의 미술이 이처럼 "원래 대상의 압도적인 물리적 존재"를 가리키는 지표로 전환한 것은 "미학적 관례들의 언어"가 파괴되어 미술이 "의미와 관련된 엄청난 자의성"에 직면한 결과로 본다. 이런 전환은 일찍이 뒤샹에게서 일어났다. 입체주의가 기호학적 전환을 이룩한 후 미술의 의미작용에 초래된 혼란에 대한 대응이었다. 뒤샹은 이제 도상이 아니라 상징, 즉 관습적 기호가 된 미술이 간접적인 의미작용을 하게 되었을 뿐만 아니라, 기호의 관습적 대응관계라는 것이 실은 고정되어 있지도 않아서 불안정하거나 주관적이거나 자의적인 의미작용에 빠지게 되었음을 보고, 기호의 근거가 세

계 속에 물리적으로 현존하는 지시 대상에 있는 지표로 이동했다는 것이다. 이때 그가 상징적 기호에 맞서는 지표적 기호의 패러다임으로 삼은 것이 사진이다.

마찬가지로 1970년대의 미술에서도 "사진이 재현의 수단으로 널리 퍼졌음"에 크라우스는 주목한다. 여기서 중요한 것은 물론 사진이라는 매체 자체가 아니라, 사진이 미술의 새로운 패러다임으로서 지니고 있는 지표적 특성이다. 즉, 기호의 근거가 현존하는 물리적 대상에 있고, 그래서 기호의 분해 내지 의미화의 위기에 저항할 수 있다는 점이 중요하다. 이 장에서 살펴본 과정 미술, 신체 미술, 장소 특정적 미술은 크라우스가 말하는 지표로의 전환을 실행한 미술로 볼 수 있다. 물질적으로 현존하는 재료, 과정, 신체, 장소라는 새로운 매체에 모두 근거를 두었기 때문이다. 이런 매체들은 모더니즘의 매체(회화, 조각)와 다름은 물론, 네오 아방가르드의 매체(특수한 대상, 단일한 형태, 시뮬라크럼 이미지)와도 달리, 포스트미니멀리즘 미술을 확실히 물리적인 지표로 만들었다. 따라서 포스트미니멀리즘이 매체의 측면에서 모더니즘을 대체한 것은 분명하다. 그런데 이런 지표적 매체들이 이른바 '의미작용의 위기'도 돌파했는가?

그렇게는 말할 수 없다. 과정 미술은 시각의 탈중심화와 탈변별화에 이르렀고, 신체 미술은 신체의 환원 불가능한 애매성을 드러냈으며, 장소 특정적 미술은 일시적으로만 존재하면서 사진, 텍스트, 드로잉 등의 기록으로 흩어져 남았다. 따라서 이런 미술들은 분명 물리적 매체에 근거하여 기호의 분해에 저항했다고는 말할 수 있으되, 의미의 불안정성은 더 심해졌을지언정 줄어들지는 않았다. 두 가지 이유가 있다. 우선 지표라는 기호가 "존재의 물리적 현존"을 가리

킬 뿐, 그 밖에는 어떤 의미작용도 하지 않기 때문이다. 바르트는 이를 "외시적 메시지un message dénoté"라고 일렀다. 따라서 지표가 대상을 단순히 확증하는 이상의 의미작용을 하기 위해서는 상징의 개입이 필수적이다. 벤야민이 말한 대로 "사진을 보는 사람들에게 지침을 주는 캡션"[30]을 붙이거나, 바르트가 말한 대로 사진이 특정한 의미작용을 하도록 "트릭 효과, 포즈, 피사체, 촬영 효과, 미학, 구문 체계"를 써서 구성을 하는 이유다. 이렇게 상징의 개입이 필수적이라면, 지표적 미술의 의미작용이 상징의 자의성에서 벗어날 수 없음도 필연적이다. 그렇다면 지표적 미술은 상징이 부여하는 자의적인 의미, 즉 의미작용의 불안정성을 바로 그 물리적 근거를 통해 오히려 확실하게 보증하는 것은 아닐까? 정녕 그렇다. 새로운 매체와 과정들을 통해 기호의 분해에 저항하려 한 포스트미니멀리즘 미술의 요점은 모더니즘의 순수한 기호를 대체한 어떤 다른 방식의 안정된 의미작용의 모색 같은 것이 아니었다. 오히려 의미작용이란 근본적으로 불안정한 것이라는 포스트구조주의 언어학의 통찰을 지표라는 물리적 근거를 통해 확증한 것, 이것이 포스트미니멀리즘 미술의 요점이다.

7

포스트팝

모더니즘의 해체?

포스트모더니즘이 모더니즘을 추월하고 압도한 1970년대의 상황을 가리키는 말로 '텍스트적 전환textual turn'이 있다. 포스터에 의하면, 이 말의 기본 뜻은 두 가지인데, 첫째는 언어가 미술의 중요한 요소가 되었다는 의미이고, 둘째는 작가와 작품이 중심에서 밀려났다는 의미다.[1] 그런데 "텍스트적 전환"의 이 두 의미는 서로 어떻게 연결되는가? 언뜻 보기에는 언어라는 미술 외적인 요소의 도입이 작가와 작품의 탈중심화와 어떻게 이어진다는 것인지 막연하다.

양자는 다음과 같은 방식으로 연결된다. 우선 언어는 모더니즘에서 미술에 이질적인 요소로 엄격하게 금지되었기 때문에 그런 언어의 개입은 문지 자체를 포함하여 작품의 구성 요소 전체를 물화시킨다(즉 요소들 자체를 물질적으로 각각 부각시킨다). 그리고 작품을 구성하는 요소들이 이렇게 물화되면 당연히 부분-전체의 통일성이 깨진다(즉 작품의 요소들은 각각 독립적으로 분리되어 작품을 파편화한다). 통일성의 와해는 곧 기호의 분해로 이어지고, 그래서 텍스트적 전환은 작가와 작품의 탈중심화라는 궁극적인 결과에 도달한다. 기호가 분해되었다는 것은 기표와 기의가 분리되었다는 말인데, 이는 작품이 작가가 부여한 유일하고 고정된 의미에서 풀려난다는 뜻이기 때문이다.

완성이 아니라 과정, 눈이 아니라 신체, 대상이 아니라 장소처럼 관례상 한 번도 미술의 매체였던 적이 없는 요소들을 미술의 새로운 근거로 삼아 모더니즘을 대체한 흐름이 포스트미니멀리즘이었다. 이 장에서 살펴볼 포스트팝은 선과 색이 아니라 언어, 작품이 아니라 제도, 창조가 아니라 차용처럼 관례상 언제나 미술의 경계 외부에 머물렀던 요소들을 끌어들여 모더니즘을 해체한 흐름이라고 할 수 있다. 대체든 해체든 모더니즘의 매체 특정성을 넘어서고 작품을 텍스트로 분해했다는 결과는 동일하다. 그러나 포스트팝은 기호의 분해를 미술 대상의 '탈물질화'에 활용해서 미술의 경계를 해체하고 미학적 실천의 장을 미술 바깥의 세계로 확대하는 데 포스트미니멀리즘보다 더 적극적이었다. 개념 미술과 제도 비판 미술, 차용 미술을 대표적인 예로 살펴본다.

1

개념 미술: 언어와 사진의 개입

네오 아방가르드로부터 포스트모더니즘으로 이행하는 과정에서 가장 중요한 역할을 한 미술가를 단 한 사람만 꼽으라고 한다면 누구일까? 회화와 조각이라는 범주를 폐기해 모더니즘의 매체 특정성을 파괴한 도널드 저드? 대중문화의 이미지를 도입해 예술과 일상, 고급과 저급의 경계를 파괴한 앤디 워홀? 필자는 로버트 모리스를 꼽겠다. 이 미술가는 미니멀리즘을 통해 모더니즘을 넘어선 다음에도 거기 머물지 않고 미니멀리즘조차 다시 넘어서서 과정 미술이라는 더 급진적인 작업으로 내쳐 나아갔기 때문이다. 그런데 이뿐만이 아니다. 모리스는 과정 미술과 더불어 모더니즘으로부터 완전히 벗어난 미술, 즉 '포스트'모더니즘 미술의 구체적 시초인 개념 미술의 선구가 되는 작업도 시도했다. 분명 예외적으로 투철한 작가다.

　모리스의 '개념적인' 작업은 개념 미술이 세스 시겔롭Seth Siege-laub(1941~2013)의 기획 전시 《1969년 1월 5~31일January 5–31, 1969》에 의해 '공식화'된 1969년보다 훨씬 더 앞서 1960년대 초에 이미 시도되었다. 1963년 작 〈미학적 철회에 대한 진술서Statement of Aesthetic Withdrawal〉가 한 예인데, 이는 모리스가 제작한 다른 작품 〈호칭 기도Litanies〉의 예술적 가치를 취소하여 작품이라는 '명의'를 무효화하는 내용이다. 같은 해에 앞서 제작된 〈호칭 기도〉는 한 개의 열쇠 구

그림 107

로버트 모리스,
〈미학적 철회에 대한 진술서〉, 1963,
타자 공증 종이 문서,
나무 위에 납판,
인조 가죽 매트 위에 장착,
45×60.5cm

그림 108

로버트 모리스,
〈호칭 기도〉, 1963,
나무 위에 납,
쇠 열쇠고리·열쇠들·동 자물쇠,
30.4×18×6.3cm

명이 있는 납으로 씌운 작은 상자에 27개의 열쇠가 달려 있는 작품으로, 건축가인 필립 존슨에게 판매되었다. 그러나 존슨이 작품 대금을 지불하지 않자, 모리스는 〈호칭 기도〉의 복사본을 만들고 모든 미학적 내용이 원본에서 철회되었다고 알리는 공증서를 옆에 첨부한 〈미학적 철회에 대한 진술서〉를 만든 것이다(그림 107, 108).[2]

모리스의 작업은 전후에 수용된 뒤샹의 레디메이드 유산 가운데 그동안 간과되어왔던 한 측면, 즉 레디메이드의 수행적이고 언어적인 차원을 도입한 다음, 이를 작품에 대한 '행정적인 혹은 법률적인' 정의로 확장한 것이다. 알다시피, 법 체계나 행정 체계는 그동안 예술의 외부에 있다고 간주되어온 체계다. 특히나 작품은 자기 충족적이며 자율적인 대상이라고 주장했던 모더니즘에서 그랬다. 따라서 법률적 혹은 행정적 체계를 동원해서 미술작품의 지위와 의미를 규정한 모리스의 작업은 모더니즘의 존재론적 혹은 '본질적인' 정의와 정면으로 대립하며, 미술 외부의 세계를 끌어들여 오직 미술로만 한정된 세계를 붕괴시킨다. 바로 이것이 '대체보충supplement'의 전략이다.

모리스의 다른 작업들이 보여주듯이 대체보충물이 꼭 법이나 행정 체계일 필요는 없다. 1961년 작 〈제작되는 소리를 내는 상자Box with the Sound of Its Own Making〉에서 대체보충물은 전통적인 조각적 입방체 안에서 흘러나오는, 그 제작 과정을 녹음한 소리였고, 1962년 작 〈카드 파일Card File〉에서는 목록 상자에 담긴 카드들에 기록된, 제작 과정에서 발생한 모든 우연한 마주침에 대해 써넣은 메모들이었다. 법이든, 소리든, 문자 기록이든, 대체보충의 개념이 작용하는 모리스의 작업에서 결과물로서의 작품은 이 다양한 '외부' 구조들

과 제작 과정이 서로 뒤얽히며 빚어내는 복잡성에 비하면 그리 중요하지 않다. 이렇게 작품 외부의 구조들을 강조하는 것이 대체보충의 미학이다. 이 미학에서 외부 구조는 때로 무작위적이고 심지어 사소할 때도 있지만, 더 이상 작품의 바깥에 있지 않고 필수적인 요소가 된다.[3]

레디메이드와 구축주의 추상이라는 전전 아방가르드의 두 유산을 미학적 원천으로 하고, 플럭서스와 팝 그리고 프랭크 스텔라와 미니멀리즘을 징검다리로 해서 형성된 개념주의 미학은 모더니즘의 순수/시각성opticality/visuality이라는 관념을 비판하는 대체보충의 미학이 핵심이지만, 그 밖에도 미술 대상의 구현 방식과 배포 방식이라는 중요한 쟁점들도 건드린다. 이 두 쟁점은 어떤 의미에서 대체보충의 미학보다 더 급진적이라 할 수 있다. 단순히 작품의 예술적 경계에 문제를 제기하고 외부의 보충을 통해 그 경계를 깨뜨리는 작업을 넘어, 물질적 대상으로 구현되어온 작품의 존재 방식과 미술 제도 안에서만 유통되어온 작품의 배포 방식을 문제 삼기 때문이다.[4]

미술작품의 물질적 구현과 배포에 대한 급진적 사고를 둘 다 명확하게 보여주는 개념 미술 작업이 로런스 와이너Lawrence Weiner(1942~)의 〈진술들Statements〉(1968)이다. 한 면당 몇 줄의 짤막한 텍스트들만 인쇄된 64쪽짜리 소책자로 제작된 와이너의 〈진술들〉은, 우선 사진과 더불어 책이라는 복제기술 시대의 배포 형식을 강조해온 에드 루셰이Ed Ruscha(1937~)의 작업을 발전시킨 것이다. 루셰이는 복제된 사진 이미지에 회화적으로 개입한 워홀의 방식에 반대했다. 회화의 개입으로 워홀의 작업은 결국 과거의 미술 형태에서 크게 벗어나지 못했다고 생각했기 때문이다. 따라서 루셰이는 제작된 결과물 자체가

그림 109 로런스 와이너, 〈진술들〉, 1968, 종이책

복제기술의 성격을 띠고 있어야 한다는 다른 생각으로 나아갔고, 그
의 사진집 〈26개의 주유소〉(1962)는 그런 생각의 산물이었다. 그런
데 와이너는 언어적 진술들만을 가지고, 사진이든 회화든 이미지라
고는 도통 없는 그냥 '책'을 만들었던 것이다(그림 109).

　1968년 출간과 전시가 동시에 이루어진 〈진술들〉 안의 '작품들'은
물리적 환경을 변경하는 행동들을 간결하게 기술한(미술이라고 내세
울 수 있는 주장에 미치지 못할 정도로 단순한) 개별적 진술들이다. 이
개별 진술들은 "일반 진술General Statements"과 "특수 진술Specific State-
ments"로 양분되었다. "일반 진술"은 "바다에 버려진 표준 염색 마커
하나" 같은 것이고, "특수 진술"은 "표준 분무기 깡통에서 직접 바닥
에 2분간 뿌려진 분무용 물감" 같은 것이다.[5] 어떤 경우든 와이너의
〈진술들〉은 와이너가 「의도의 공표Declaration of Intent」(1968)에서 밝힌
다음 세 가지 법칙을 따랐다.

첫째, 작품은 미술가가 직접 구축할 수도 있다.

둘째, 작품은 제조될 수도 있다.

셋째, 작품이 꼭 제작되어야 하는 것은 아니다

각 항은 동등하고, 미술가의 의도와 일관되며, 조건에 관한 결정은 소유 시 수령자에게 달려 있다.[6]

이것은 미술 제작의 전통적인 위계를 완전히 역전시키는 법칙들이다. 세 법칙은 미술작품의 지위를 통제하고 궁극적으로 결정하는 것이 바로 수용의 조건임을 명시(특히 마지막 단서 조항)했는데, 이를 통해 이제 작품의 소유주(수용자)는 제작자처럼 작품의 물질적인 지위를 결정하는 권한을 갖게 되었기 때문이다. 그뿐만이 아니다. 이 법칙들에 의하면, 미술작품의 제작은 이제 선택 사항에 불과하고, 제작을 하더라도 꼭 미술가가 만들어야 하는 것은 아니다.

그런데 작품을 물리적 형태로 구현하는 것을 이렇게 경시하고 또 거의 배타적으로 언어에 바탕을 둔 이런 개념 미술 작업을 와이너가 '조각'으로 간주했다는 사실은 매우 흥미롭다.[7] 모든 것은 만들고자 하는 사람에 의해 실제로 만들어질 수 있다는 것 자체를 부정하지는 않은 것이다. 그러나 이 모든 것은 물질적 형태를 갖지 않는다 해도 '예술'로서의 정의를 완전히 보유한다는 것 또한 와이너의 주장이다. 왜냐하면 회화나 조각 같은 전형적인 시각적 형태로부터 언어적 전사로 이동한 그의 작업은 책 형태로 배포되는 지면 또는 특정 장소의 벽면에 기입되며, 관람자는 이제 독자가 되어 그 작업이 취할 수 있는 여러 행위를 선택하기 때문이다. 의미 생산의 주체가 미술가로부터 관람자로 이동한 것은 이미 미니멀리즘에서 일어난 일이다.

그러나 개념 미술에서 관람자는 독자로 재탄생한다. 특히 와이너의 작업에서 이 독자/관람자는 미니멀리즘의 관람자처럼 물리적 공간에서 반드시 작품을 대면하며 신체적 지각을 수행할 필요도 없다. 텍스트를 읽고 수행하는 와이너의 독자/관람자에게서 작품의 물리적 구현은 선택지 가운데 하나일 뿐인 것이다.

〈진술들〉 이후 와이너는 오직 언어만 사용해서 작업했고, '문학'의 매체인 언어의 활용을 떼어놓고는 개념 미술을 생각할 수 없는 것도 사실이다. 그러나 개념 미술에서 언어만큼이나 중요한 또 다른 매체가 있으니, 그것은 사진이다. 댄 그레이엄Dan Graham(1942~), 존 발데사리John Baldessari(1931~), 더글러스 휴블러Douglas Huebler(1924~1997) 등이 발전시킨 작업은 사진을 중심으로 한 개념 미술이어서 사진개념주의photoconceptualism라고도 불린다.

1965년부터 사진 작업을 시작한 댄 그레이엄은 교외에 개발된 주택단지의 건축에서 미니멀리즘 조각을 구조화한 후기 산업사회의 질서, 즉 수열적 반복의 질서를 찾아낸 작업 〈미국식 집Homes for America〉(1966~1967)으로 유명하다.

사진과 텍스트로 이루어진 이 작업은 개념 미술답게 당시 미국 미술계에서 널리 읽히던 미술 잡지 『아츠Arts』에 기고되었다. 그림 110에서 보이듯이, 이 글은 택지개발업자들이 단지 내 가옥들에 붙인 24개의 이름(Belleplain, Brooklawn, Colonia, Colonia Manor 등) 목록으로 시작된다. 그다음에는 전후에 나타난 대량생산 주택의 간략한 역사가 나오는데, 공장에서 대량생산되어 지역사회의 외관을 통째로 결정해버리는 규모의 경제가 쉽고 명료한 문장으로 기술되어 있다. 사이사이에 끼워넣은 사진이나 목록은 이 대량생산 체제에서

소비자가 선택할 수 있는 옵션, 즉 변경 가능 사항들을 보여준다. 이 글은 다음과 같은 그레이엄의 결론으로 마무리된다.

이 주택들은 '좋은' 건축을 판가름하던 이전의 기준들에서 동떨어져 있다. 그것들은 개인의 필요나 취향을 만족시키기 위해 지어진 건물이 아니었다. 소유자는 건물의 완성과는 전혀 무관하다. 그의 집은 옛날 식 의미로 소유 가능한 것이 아니다. 그것은 '몇 세대고 지속되는' 건물로 디자인되지 않았기 때문이다. 나아가 이 건물은 직접적인 '지금, 이곳'의 맥락을 벗어나면 무용지물이 되며 버려지도록 고안되었다. 건축과 수공을 모두 가치로 보던 관점은 단순하고 쉽게 복제될 수 있는 조립 및 표준 모듈 설계 기법에 의존함에 따라 전복되었다.[8]

〈미국식 집〉은 잡지의 편집 디자인과 기사의 건조한 서술 방식을 따르고 있는데, 그레이엄에게 이런 잡지 기사 형식은 댄 플래빈의 형광등이나 칼 앙드레의 벽돌처럼 레디메이드다. 즉 플래빈이 형광등을 재조직하고 앙드레가 벽돌을 재조직한 것과 마찬가지로, 그레이엄은 잡지의 기사라는 하나의 표준을 조작한 것이다. 그러나 미니멀리즘과 달리 이 작업에서는 물체가 만들어지지 않았다. 그레이엄은 산업화된 주택 공급의 메커니즘을 언어로 나란히 늘어놓았을 뿐이다. 비물질적인 언어만으로도 미니멀리즘의 물질적 대상들을 구조화한 산업 체제 내의 수열적 반복을 드러낼 수 있음을 보인 것이다. 또한 〈미국식 집〉은 화랑에 전시되지도 않았다. 그 대신 미술 잡지의 지면에 '전시'된 이 작품은 화랑만큼이나 중요하게 미술의 맥락을

Homes for America

D. GRAHAM

Belleplain
Brooklawn
Colonia
Colonia Manor
Fair Haven
Fair Lawn
Greenfields Village
Green Village
Plainsboro
Pleasant Grove
Pleasant Plains
Sunset Hill Garden

Garden City
Garden City Park
Greenlawn
Island Park
Levitown
Middleville
New City Park
Pine Lawn
Plainview
Plandome Manor
Pleasantside
Pleasantville

"The Serenade"- Cape Coral unit, Fla.

Each house in a development is a lightly constructed 'shell' although this fact is often concealed by fake (half-stone) brick walls. Shells can be added or subtracted easily. The standard unit is a box or a series of boxes, sometimes contemptuously called 'pillboxes'. When the box has a sharply oblique roof it is called a Cape Cod. When it is longer than wide it is a 'ranch'. A

Set-back, Jersey City, New Jersey

The logic relating each sectioned part to the entire plan follows a systematic plan. A development contains a limited, set number of house models. For instance, Cape Coral, a Florida project, advertises eight different models:

A The Sonata
B The Concerto
C The Overture
D The Ballet
E The Prelude
F The Serenade
G The Nocturne
H The Rhapsody

Large-scale 'tract' housing 'developments' constitute the new city. They are located everywhere. They are not particularly bound to existing communities, they fail to develop either regional characteristics or separate identity. These projects date from the end of World War II when in southern California speculators or 'operative' builders adapted mass production techniques to quickly build many houses for the defense workers over-concentrated there. This 'California Method' consisted simply of determining in advance the exact amount and lengths of pieces of lumber and multiplying them by the number of standardized houses to be built. A cutting yard was set up near the site of the project to saw rough lumber into those sizes. By mass buying, greater use of machines and factory produced parts, assembly line standardization, multiple units were easily fabricated.

Two Entrance Doorways, 'Two Home Homes', Jersey City, N.J.

two-story house is usually called 'colonial'. If it consists of contiguous boxes with one slightly higher elevation it is a 'split level'. Such stylistic differentiation is advantageous to the basic structure (with the possible exception of the split level whose plan simplifies construction on discontinuous ground levels).

There is a recent trend toward 'two home homes' which are two boxes split by adjoining walls and having separate entrances. The left and right hand units are mirror reproductions of each other. Often sold as private units are strings of apartment-like, quasi-discrete cells formed by subdividing laterally an extended rectangular parallelopiped into as many as ten or twelve separate dwellings.

Developers usually build large groups of individual homes sharing similar floor plans and whose overall grouping possesses a discrete flow plan. Regional shopping centers and industrial parks are sometimes integrated as well into the general scheme. Each development is sectioned into blocked-out areas containing a series of identical or sequentially related types of houses all of which have uniform or staggered set-backs and land plots.

Housing Development, rear view, Bayonne, New Jersey

Housing Development, front view, Bayonne, New Jersey

Center Court, Entrance, Development, Jersey City, N.J.

In addition, there is a choice of eight exterior colors:
1 White
2 Moonstone Grey
3 Nickle

LAWN GREEN

4 Seafoam Green
5 Lawn Green
6 Bamboo
7 Coral Pink
8 Colonial Red

As the color series usually varies independent of the model series, a block of eight houses utilizing four models and four colors might have forty-eight times forty-eight or 2,304 possible arrangements.

Dan Graham

The 8 color variables were equally distributed among the house exteriors. The first buyers were more likely to have obtained their first choice of color. Family units had to make a choice based on the available colors which also took account of both husband and wife's likes and dislikes. Adult male and female color likes and dislikes were compared in a survey of the homeowners.

Each block of houses is a self-contained sequence — there is no development — selected from the possible acceptable arrangements. As an example, if a section was to contain eight houses of which four model types were to be used, any of these permutational possibilities could be used.

'Like'

Male	Female
Skyway	Skyway Blue
Colonial Red	Lawn Green
Patio White	Nickle
Yellow Chiffon	Colonial Red
Lawn Green	Yellow Chiffon
Nickle	Patio White
Fawn	Moonstone Grey
Moonstone Grey	Fawn

AABBCCDD	ABCDABCD
AABBDDCC	ABDCABDC
AACCBBDD	ACBDACBD
AACCDDBB	ACDBACDB
AADDCCBB	ADBCADBC
AADDBBCC	ADCBADCB
BBAADDCC	BACDBACD
BBCCAADD	BCADBCAD
BBCCDDAA	BCDABCDA
BBDDAACC	BDACBDAC
BBDDCCAA	BDCABDCA
CCAABBDD	CABDCABD
CCAADDBB	CADBCADB
CCBBDDAA	CBADCBAD
CCBBAADD	CBDACBDA
CCDDAABB	CDABCDAB
CCDDBBAA	CDBACDBA
DDAABBCC	DACBDACB
DDAACCBB	DABCDABC
DDBBAACC	DBACDBAC
DDBBCCAA	DBCADBCA
DDCCAABB	DCABDCAB
DDCCBBAA	DCBADCBA

'Dislike'

Male	Female
Lawn Green	Patio White
Colonial Red	Fawn
Patio White	Colonial Red
Moonstone Grey	Moonstone Grey
Fawn	Yellow Chiffon
Yellow Chiffon	Lawn Green
Nickle	Skyway blue
Skyway Blue	Nickle

Although there is perhaps some aesthetic precedence in the row houses which are indigenous to many older cities along the east coast, and built with uniform façades and set-backs early this century, housing developments as an architectural phenomenon seem peculiarly gratuitous. They exist apart from prior standards of 'good' architecture. They were not built to satisfy individual needs or tastes. The owner is completely tangential to the product's completion. His home isn't really possessable in the old sense, it wasn't designed to 'last for generations', and outside of its immediate here and now context it is useless, designed to be thrown away. Both architecture and craftsmanship as values are subverted by the dependence on simplified and easily duplicated techniques of fabrication and standardized modular plans. Contingencies such as mass production technology, and land use economics make the final decisions, denying the architect his former unique role. Developments stand in an altered relationship to their environment. Designed to fill in 'dead' land areas, the houses needn't adapt to or attempt to withstand Nature. There is no organic unity connecting the land site and the house. Both are without roots — separate parts in a larger, predetermined, synthetic order.

A given development might use, perhaps, four of these possibilities as an arbitrary scheme for different sectors; then select four from another scheme which utilizes the remaining four unused models and colors; then select four from another scheme which utilizes all eight models and eight colors; then four from another scheme which utilizes a single model and all eight colors (or four or two colors); and finally utilize that single scheme for one model and one color. This serial logic might follow consistently until, at the edges, it is abruptly terminated by pre-existent highways, bowling alleys, shopping plazas, car hops, discount houses, lumber yards or factories.

ARTS MAGAZINE/December 1966–January 1967

그림 110 댄 그레이엄, 〈미국식 집〉, 1966, 『아츠』지 게재

형성하는 또 다른 미술 제도, 즉 미술 잡지라는 맥락을 부각시킨 것이다.

이러한 탈물질화와 더불어 사진개념주의에서 도입된 중요한 또 하나의 측면이 탈숙련화deskilling다. '탈숙련화'라는 용어는 오스트레일리아의 개념 미술가로서 아트 앤드 랭귀지 그룹의 일원이었던 이언 번Ian Burn(1939~1993)의 글 「60년대의 위기와 여파(혹은 전직 개념 미술가의 회상)(The Sixties: Crisis and Aftermath[Or the Memoirs of an Ex-Conceptual Artist])」(1981)에서 처음 사용됐다.[9] 그러나 티에리 드 뒤브Thierry de Duve(1944~)에 의하면, 탈숙련화는 비단 개념 미술만이 아니라 현대 미술 자체의 특성이다. 미술 제작의 탈숙련화는 회화의 매끈한 마감 처리를 중시한 아카데미의 관례를 붓 자국이 확연하게 드러나는 거친 방식으로 대체한 마네의 작품에서 이미 시작되었다는 것이다.[10] 벤저민 부클로Benjamin Buchloh(1941~)는 현대 미술의 이런 탈숙련화를 두 단계로 구분한다. 초기 모더니즘의 표면에서는 아카데미 회화의 매끄러운 표면 대신 물감을 거의 기계적으로 처리하고 반복적으로 배치한 수작업의 흔적들이 난무하게 되었는데, 이것이 탈숙련화의 1단계다. 이런 탈숙련화의 제작 방식은 입체주의 콜라주에서 절정에 올랐다. 콜라주는 회화의 제작과 드로잉의 기능을 '단지' 발견된 그림들과 발견된 색채들의 구성으로 바꾸어놓았기 때문이다. 그런데 탈숙련화는 뒤샹의 레디메이드에서 수작업의 흔적조차 대체하는 2단계에 도달했다. 장인적 수공 과정이 아니라 기계적 제조 과정에서 생산된 공산품을 미술작품으로 공표한 레디메이드는 작가의 탁월한 기량과 그 기량을 증명하는 손기술에 대한 비판의 극치인 것이다.[11]

제2차 세계대전 이후 1단계의 탈숙련화가 추상표현주의에서 복귀했다면, 2단계의 탈숙련화는 미니멀리즘과 팝아트에서 복귀했다. 그리고 이제 개념 미술에 이르면 그 특유의 탈물질화 노선으로 인해 탈숙련화가 조형의 기술 자체를 일절 부정하는 지점에 이르렀다고 할 수 있다. 사진개념주의의 경우 탈숙련화는 미국의 다큐멘터리 사진의 전통과 유럽의 예술 사진 전통 모두를 대체하는 '탈숙련화' 사진의 극단적인 형태로 나타났다. 사진을 활용한 개념 미술가들은, 도시의 외관을 변경하는 집합주택단지의 공적 공간이든 개인들의 상호 작용이 일어나는 사회적 공간이든, 그 복합성을 드러내주는 자료 수집documentation의 매체로 사진에 접근했던 것이다. 따라서 사진은 이미지, 대상, 맥락, 행위, 상호작용의 지표적 흔적들을 그러모은 무작위적 집적에 불과한 것이 된다. 이런 맥락에서 사진개념주의는 예컨대 한스 하케의 작업처럼 다양한 사회적 문제에 '다큐멘터리' 방식으로 접근하지만, 이런 작업에서 자료 수집은 예컨대 1930년대 미국의 농업안정국FSA 사진 같은 다큐멘터리 사진의 전통, 즉 사회적 문제의식, 인간 중심적 관점, 예술적 표현성이 결합된 스트레이트 사진과의 연속성을 전혀 주장하지 않는다.

2

제도 비판 미술:
결코 중립적이지 않은 미술 제도

1970년 마이클 애셔가 로스앤젤레스 인근 클레어몬트에서 진행한 〈포모나 대학 프로젝트〉는 미니멀리즘의 미술 대상을 건축 공간으로 확장시킨 포스트미니멀리즘의 장소 특정적 작업이었다. 그런데 마침 이 작업이 건드린 장소가 미술관이라는 공간이어서, 애셔의 프로젝트는 제도 비판 미술의 성격도 띠게 되었다. 미술관이라는 제도가 행사하는 미학적 특권의 존재와 근거를 그 물리적 장소의 내부에서는 부각시키고 외부에서는 희석시키는 작업이었기 때문이다.[12] 애셔의 작업이, 로절린드 크라우스의 표현을 빌리면, 조각의 포스트모더니즘적 확장이라는 맥락에서 제도 비판의 길을 열었다면, 회화의 맥락에서 제도 비판의 싹을 틔운 작업도 있다. 애셔보다 3년 앞서 다니엘 뷔렌이 대서양 건너 파리에서 3명의 동료 화가와 함께 벌인 전시-퍼포먼스가 그것이다.

뷔렌이 올리비에 모세Olivier Mosset(1944~), 미셸 파르망티에Michel Parmentier(1938~2000), 니엘 토로니Niele Toroni(1937~)와 함께 B.M.P.T.라는 그룹을 결성(1966년 12월)하고, 1967년 1월 《청년 회화 살롱Salon de la Jeune Peinture》 전에서 한 이 그룹의 첫 번째 전시는 모더니즘 회화의 신화와 그 신화를 확대재생산하는 전시회라는 제도 양자를 모두 공격하는 작업이었다. 이 그룹의 명칭 'B.M.P.T.'는 구성원

4명의 성에서 머리글자를 땄을 뿐 예술적 암시라고는 일절 없는 무미건조한 것이었다. 마찬가지로 이 4명의 미술가는 그룹 이름만큼이나 예술적이지 않은 형태들을 내세웠는데, 수직 줄무늬(뷔렌), 수평 줄무늬(파르망티에), 규칙적으로 산포된 동일한 크기의 붓질 흔적(토로니), 캔버스 중앙에 그린 검은색 원 하나(모세)가 그것이었다(그림 111의 위).

이 무덤덤하고 기계적인 형태[13]는 우선 전후 프랑스의 미술계를 지배한 구성적 추상회화에 맞서는 작업이었다. 1950년대 미국의 미술을 추상표현주의자들이 지배했다면, 같은 시기 프랑스 미술은 이른바 '파리청년파'Jeune Ecole de Paris[14]가 지배했다. 다른 점이 있다면, 추상표현주의가 입체주의의 기하학적 추상을 회화적 추상으로 돌파한 데 비해, 파리청년파는 칸딘스키와 입체주의를 복원해야 할 유럽 추상회화의 전통으로 삼았다는 것이다. 파리청년파는 이론과 작업의 모델에서 초창기 칸딘스키를 따랐는데, 특히 상세하고 정교한 스케치 작업을 함으로써 작품을 화가 내면의 초상으로 바라볼 것을 요구한 칸딘스키를 중시했다. 그런 까닭에 1950년대에 파리청년파가 가장 선호했던 양식은 타시즘과 후기입체주의였지만, 이들의 작품은 심지어 표현주의적으로 보이는 작업을 할 때조차도 고도로 구성적이었다.

이러한 전후 프랑스의 '공식' 추상회화에 비구성의 원리로 맞선 작업이 뷔렌과 B.M.P.T.가 처음은 아니다. 프랑수아 모렐레François Morellet(1926~), 마르탱 바레Martin Barré(1924~1993), 시몽 앙타이Simon Hantaï(1922~)처럼 뷔렌에 앞서 이미 구성과 내면성의 신화에 도전한 화가들이 있었다. 그러나 이들이 우연(모렐레), 과정(바레), 비결정성

(앙타이)을 활용하는 탈숙련화의 방식으로 구성과 내면성의 신화를 최대한 축소하고자 했다면, 뷔렌은 직물 가게에서 사온 줄무늬 천, 즉 산업 제품을 사용하는 방식으로 탈숙련화 과정에 정점을 찍으며 구성과 내면성의 신화를 완전히 제거했다. 이 점에서 뷔렌의 작업은 미니멀리즘과 동일한 문제의식을 공유했다고 할 수 있다(실제로 뷔렌은 미국의 상황을 잘 알고 있었다). 제작을 산업화함으로써 작가와 구성을 제거했기 때문이다.

뿐만 아니라 B.M.P.T. 그룹은 이 제거 작업을 전시회에서 직접 시연하기도 했다. 1967년의 전시-퍼포먼스가 그것이다. 이 퍼포먼스에는 두 차원이 있다. 회화의 제작 과정에 대한 탈신비화와 전시회라는 제도에 대한 거부가 그것이다. 전자는 개관 시간 동안 진행되었다. 오전 11시부터 오후 8시까지 B.M.P.T. 그룹은 "뷔렌, 모세, 파르망티에, 토로니가 조언합니다. 여러분 좀 똑똑해지세요Buren, Mosset, Parmentier, Toroni advise you to become intelligent"라는 발언을 확성기로 계속 틀어놓고, 관람객이 지켜보는 가운데 자신들의 회화가 실제로 제작되는 과정을 그대로 보여준 것이다. 회화의 창작 과정에 얽힌 신비를 낱낱이 벗겨낸 작업이다. 후자는 개관 시간이 끝난 다음에 일어났다. 개관 시간 내내 제작한 작품들을 벽에 거는 대신, B.M.P.T.그룹은 "뷔렌, 모세, 파르망티에, 토로니는 전시하지 않는다"라고 쓴 현수막만 남긴 채 전시장에서 철수해버린 것이다(그림 111의 아래). 이 철수에 담긴 제도에 대한 저항, 즉 구성적 추상을 비호하는 제도에 대한 거부를 확인하는 것이 "우리는 화가가 아니다Nous ne sommes pas peintres"라는 표명이다.[15]

따라서 B.M.P.T.의 1967년 작업은 회화의 폐기를 선언한 것인데,

그림 111

B.M.P.T. 그룹의
《청년 회화 살롱》
전시-퍼포먼스,
1967. 1. 3.

이 주장은 2년 전 미국에서 회화와 조각의 폐기를 선언했던 저드의 주장과 일맥상통한다. 그러나 애석하게도 저드와 스텔라처럼 추상표현주의에 맞섰던 미국의 작가들은 모렐레로부터 뷔렌과 B.M.P.T.그룹에 이르는 전후 비구성 회화의 전통을 알지 못했다. 「특수한 대상」(1965)보다 한 해 전에 진행된 브루스 글레이저Bruce Glaser와의 인터뷰[16]에서 스텔라와 저드는 "유럽 미술" 혹은 "유럽의 기하학적 추상"을 "관계 회화relational painting"라고 규정하며, 자신들의 시도는 각 부분 간의 상관적 관계를 피하고 주관적 결정을 제거하는 "논리적" 체계를 고안하려는 것이고, 이런 "최신 미국 회화"는 "반反유럽적"임을 강조하는 데 열을 올렸다. 알다시피, 미술에서 관계(선과 색채, 형상과 배경, 중심과 주변, 표면과 화면 등등)를 제거한다는 것은 구성을 제거한다는 것이고, 이는 다시 구성의 원천인 작가의 정신을 제거한다는 것인데, 이런 미니멀리즘의 미학을 저드는 "지금까지의 유럽 미술의 특성"인 "합리주의, 이성 중심의 철학"에 대한 거부라고 주장했다. 그런데 뷔렌과 B.M.P.T.그룹이 반대했던 것도 바로 이 '합리주의'였다.[17] 무지에 찬 스텔라와 저드의 주장과는 다르게, 유럽 미술에는 전후뿐만 아니라 전전에 이미 비구성은 구성과 맞서는 흐름을 형성[18]하고 있었고, 뷔렌은 그 면면한 전통의 최신판이었던 것이다.

흥미로운 일은 유럽 미술에 대한 미국 미술가들의 이런 무지가 적대로 비화하는 사건이 일어났다는 것이고, 이를 통해 제도 비판 미술이 당대의 여느 미술들과는 다른 확실한 면모를 드러냈다는 것이다. 1971년 구겐하임 미술관에서 개최된 제6회 《구겐하임 국제전Guggenheim International Exhibition》이 사건의 무대다. 영국, 독일, 프랑스, 네덜란드, 이탈리아, 브라질, 일본, 그리고 미국의 미술가 21명[19]으로 구

그림 112

다니엘 뷔렌, 〈회화-조각〉,
1971, 20.1×9.7m

위_제6회 구겐하임 국제전
설치 광경(부분)

아래 왼쪽_〈회화-조각〉 측면

아래 오른쪽_〈회화-조각〉 정면

성된 이 전시회에서 다니엘 뷔렌은 그 특유의 현수막 작업을 가지고 참여했다. 〈회화-조각Peinture-Sculpture〉(1971)이라는 작업이었는데, 원래는 두 개의 세로 줄무늬 현수막 작품을 만들어 하나는 미술관 외부 길거리에, 다른 하나는 구겐하임 미술관 내부에 설치할 계획이었다. 사달을 낸 것은 내부의 현수막이었다. 뷔렌은 현수막을 구겐하임 미술관 건물의 중앙 홀에서 천정까지 뚫린 거대한 깔대기 모양의 빈 공간을 반으로 가로지르게 설치한다는 계획을 세웠는데, 큐레이터가 승인한 이 설치 계획을 다른 미술가들이 반대하고 나선 것이다. 이들은 도널드 저드, 댄 플래빈, 조지프 코수스Joseph Kosuth(1945~), 리처드 롱 같은 미술가들로, 그 거대한 현수막의 위치와 크기 때문에 자신들의 작품이 가려진다고 주장했다. 그런데 이 주장에는 타당성이 없었다. 뷔렌의 현수막은 물론 미술관의 중앙 홀 전체를 관통하는 거대한 크기(20.1×9.7미터)였지만, 구겐하임의 나선형 경사로를 따라 내려오면서 보면 그의 현수막은 확장과 수축을 반복했기 때문이다. 즉, 정면에서 볼 때는 넓지만 측면에서 보면 그저 히니의 얇은 선에 불과했고, 따라서 관람자는 경사로에 있는 시간의 최소한 반 동안은 그 현수막의 방해를 전혀 받지 않고 미술관의 모든 것과 다른 작품을 온전하게 볼 수 있었던 것이다(그림 112의 아래).[20]

그러므로 다른 미술가들의 작품을 가린다는 것은 진짜 이유가 아니었지만, 뷔렌의 현수막은 결국 개막 직전 철거되었다. 그 '다른 미술가들'이 뷔렌의 작품을 철거하지 않으면 자신들이 전시에서 빠지겠다고 위협했고, 이에 큐레이터가 굴복했던 것이다. 이 사건은 뷔렌의 작업이 지니고 있었던 두 가지, 매우 미묘하지만 중대한 차이에

대한 통찰을 일깨운다. 하나는 미니멀리즘에 대한 것이고, 다른 하나는 개념 미술, 특히 조지프 코수스의 실증주의적 개념주의에 대한 것이다.

뷔렌의 작업은 처음부터 그것이 설치될 장소를 염두에 두고 계획되고 제작된다. 이를 가리키는 뷔렌의 용어가 "상황 작업work in situ"인데, 그가 고려하는 '상황'은 장소의 물리적 특성처럼 가시적인 차원부터 그 장소에 얽혀 있는 정치, 경제, 사회, 역사적 맥락들과 작용처럼 비가시적인 차원까지 복합적이고 광범위하다.[21] 1971년의 〈회화-조각〉이 가장 먼저 건드린 것은 구겐하임 미술관이라는 건축적 공간의 특성이었다. 스스로 예술가라는 자부심에 충만했고 실제로도 예술작품과 같은 건축물을 만들고자 했던 건축가 프랭크 로이드 라이트Frank Lloyd Wright(1867~1959)의 마지막 야심작이 구겐하임 미술관이다. 뷔렌은 구겐하임 미술관이 "그 자체가 작품이라서 다른 작품을 죽인다"[22]고 말했는데, 사실 라이트가 1943년부터 1959년까지 16년이나 심혈을 기울여 완성한 이 건물은 미술관 자체가 "소장품을 능가하는 예술작품"인 대표 사례로 꼽힌다.[23]

뷔렌은 이 '예술적인' 건물이 그 안에 설치되는 작품들에 부과하고 강요하는 무언의 조건을 드러냈다. 이 건물의 백미인 나선형 경사로 전시장은 경사로를 따라 내려오면서 연속적으로 작품 감상을 할 수 있게 한 것이지만, 뒤로 멀찍이 물러날 수는 없기 때문에 특정 크기와 유형의 작품에만 잘 어울린다. 뷔렌은 경사로의 전시장 어디에도 걸 수 없고 경사로의 어느 지점에서도 전모를 볼 수 없는 거대한 현수막을 만들어 건물의 정중앙을 관통 혹은 분할하도록 설치했다. 라이트의 미술관 건물이 요구하는 조건을 드러내면서 도발적으로

맞선 것인데, 이로써 뷔렌의 작품은 미술관이 미술작품의 수용을 최우선으로 하는 중립적인 공간이 아님을 밝혀냈다. 미술관은 오히려 작품들을 제 물리적 조건에 맞추도록 통제한다. 나아가, 뷔렌은 미술관의 공간이 관람자와 작품 간의 상호작용에도 개입한다는 점을 보였다. 미술관이라는 제도의 이해관계가 다른 각종 이해관계(특히 경제 및 이데올로기 차원의 이해관계)에 의해 조정되고, 이는 작품의 전시는 물론 작품의 제작과 수용에까지 영향을 미치기에, 미술관은 제도적으로도 결코 중립적인 공간이 아님을 밝혀낸 것이다. 이런 공간에서 하는 작품에 대한 경험이 원천적으로 순수할 수 없을 것임은 두말할 필요도 없다.

구겐하임 전시회에서 뷔렌을 가장 노골적으로 공격한 것은 미니멀리즘 미술가 저드와 플래빈이었다. 미니멀리즘의 전제가 오류임을 뷔렌의 작업이 폭로했기 때문이다. 미니멀리즘은 미술관 공간을 모더니즘의 순수 미술만 거하는 초월적 공간으로부터 관람자가 거주하는 물리적 공간으로 이동시켰지만, 그 물리적 공간의 중립성에 대해서는 의심하지 않았다. 나아가 미니멀리즘은 작품 내부의 관계에 대한 시각적 경험을 작품과 관람자 사이의 현상학적 경험으로 대체했지만, 시각적 경험이 순수하다고 믿었던 모더니즘만큼이나 현상적인 경험의 순수성을 의심하지 않았다. 한마디로, 제도의 작용에 대한 비판적 고민이 없었다고 할 것인데, 토머스 크로에 의하면, 이런 고민은 미니멀리즘에서 원천적으로 불가능하다. 지극히 단순한 형태나 산업 제품을 사용해서 '예술적 면모'를 제거한 것이 미니멀리즘의 특징이지만, 이런 외관상의 특징으로 인해 미니멀리즘은 미술 제도에 그 예술적 지위를 더 의존하게 되었다는 것이다. 자재상과 전

파상에서는 제품일 뿐인 칼 앙드레의 벽돌과 댄 플래빈의 형광등을 작품으로 만들어주는 것은 사실 미술관이라는 제도적 맥락이다.[24]

따라서 뷔렌을 심지어 "도배장이paperhanger"라고까지 불러 입씨름을 유발한 저드[25] 같은 미니멀리즘 미술가들의 격한 반응은 이해가 된다. 이해되지 않는 것은 미국 개념 미술의 주요 인물 중 한 명인 조지프 코수스도 완전히 저드와 플래빈의 편이 되어 뷔렌을 배척했다는 사실이다. 이는 뷔렌의 제도 비판이 미국의 개념 미술과 연관보다는 변형의 관계를 맺고 있음을 시사한다. 사실 제도 비판 미술은 구겐하임 철거 사태를 통해 미국의 미술 제도로부터 등을 돌리게 된 뷔렌 같은 유럽 미술가들이 개념 미술을 변형, 발전시킨 것이다.[26] 그런 유럽 미술가로 또 한 사람이 있다. 바로 한스 하케인데, 얄궂게도 그 역시 1971년 구겐하임 미술관과 큰 충돌을 빚으며 제도 비판 미술의 주역이 된다.

하케와 구겐하임 사이의 충돌은 사실 뷔렌의 충돌보다 몇 달 먼저 일어났고 여러 면에서 훨씬 더 전면적인 것이었다. 미술관이 작가가 전시하려고 한 작품의 내용을 문제 삼아 개인전을 취소해버리는 극단적인 사태가 일어났기 때문이다. 개막을 6주 앞둔 시점에 일어난 검열 사건이었다. 전시회의 제목은 '한스 하케: 체계들Hans Haacke: Systems'[27]로 정해져 있었다.

하케가 1960년대 말부터 시작한 '체계 작업Systems work'은 사회 및 정치 체계들에 대한 분석과 폭로를 담고 있지만, 대부분 그의 초점은 미술계에서 작동하는 체계와 미술관-기업 사이의 교환 체계에 맞춰져 있다. 구겐하임 전시회를 취소하게 만든 두 작품, 〈샤폴스키 등의 맨해튼 부동산 소유권Shapolsky et al. Manhattan Real Estate Holdings〉

그림 113

그림 113. 한스 하케,
〈샤폴스키 등의 맨해튼 부동산 소유권〉, 1971
지도(확대 사진) 2개, 각 61×51cm
사진 142개와 타자 문서 142개, 각 25.4×20.3cm
도표 6개, 각 61×51cm
설명 패널 1개, 61×51cm

과 〈솔 골드먼과 알렉스 디로렌조의 맨해튼 부동산 소유권Sol Gold-man and Alex DiLorenzo Manhattan Real Estate Holdings〉이 대표적인 예다. 두 작품은 모두 "1971년 5월 1일 시점의 실시간 사회 체계A Real Time So-cial System, as of May 1, 1971"라는 부제를 달고 있다. 그 시점에 실제로 확인된 내용을 담고 있다는 말이다.[28]

하케는 독일 쾰른 태생이지만, 1960년대 초의 짧은 유학 이후 1967년부터는 뉴욕에 살면서 작가이자 교육자(2002년까지 뉴욕 쿠퍼유니온의 교수로 재직했다)로 활동하고 있다. 문제의 두 작품은 하케가 뉴욕 공공도서관에서 누구나 열람할 수 있는 공개 자료를 수집해서 만든 것이다. 따라서 그의 작업은 맨해튼에 산재한 빈민지역의 다세대 주택 소유권을 기록된 사실 그대로 추적했을 뿐 비난이나 논쟁의 어조를 띠지는 않았다. 그럼에도 이 작업은 뉴욕의 빈민가에 부동산 제국을 구축해놓은 두세 가문의 존재와 결탁 그리고 악행을 폭로했는데, 사실의 추적만으로도 이들의 가짜 직함과 연줄, 회사나 법인체의 이름으로 해온 대규모의 부동산 거래가 드러났기 때문이다 (그림 113).

두 작품을 빼라는 지시를 큐레이터가 거부하자 구겐하임의 당시 미술관장이던 토머스 메서는 하케에게 편지를 썼다. "미술도 사회적, 정치적 결과를 일으킬 수는 있지만, 그런 결과는 간접적이고 일반적이며 전형적인 방식으로 일어나야지, 귀하가 제안한 것처럼 정치적 수단을 사용해서 정치적 목표를 달성하기 위해 일어나서는 안 된다"는 것이었다. 이 주장은 하케의 작업을 "정치적"이라고 규정함과 동시에, 미술관이 허용할 수 있는 미술은 "간접적indirect"이고 "중립적neutral"인 것임을 분명히 한다. 그런데 이런 허용 기준은 누가 정

그림 114 한스 하케, 〈솔로몬 R. 구겐하임 미술관 이사회〉, 1974,
종이에 실크스크린 잉크, 7개, 각 61.5×51.5×2.7cm

하는가? 이사회다. 구겐하임 미술관의 목표는 "자기충족적이고 이면의 동기가 없는 미학과 교육"이므로, 이 목표에 입각해서 "이사회는 사회적·정치적 목적에 적극적으로 관여하는 작업을 배제한다는 정책을 세웠다."[29]

하케의 두 작품은 통상 '중립적'이라고 여겨지는 자료사진 이미지들을 사용한 것이었다. 그러나 이런 이미지들을 하케는 저널리즘의 방식에 따라 재배치하여 사회적·정치적·경제적 진상 조사처럼 보이게 했고, 그러자 이미지들은 더 이상 '중립적'이지 않게 되었다. 탈중립화와 재정치화를 지향한 사진개념주의의 지향을 따른 전형적인 작업이었던 것이다. 전시회는 결국 취소되었고 두 작품은 공개되지 못했다. 그러나 구겐하임 미술관의 취소 조치는 전시가 예정대로 개최되었을 때의 두 작품이 보여주었을 것보다 더 극적으로 미술관이라는 제도의 복합성과 배타성을 드러냈고, 그런 의미에서 아이러니하게도 제도 비판 미술의 발전에 결정적인 기여를 했다고 해야 할지

도 모른다.

3년 후 하케는 자신의 전시를 취소시킨 솔로몬 R. 구겐하임 미술관의 이사회를 소재로 한 작업을 했다. 바로 〈솔로몬 R. 구겐하임 미술관 이사회Solomon R. Guggenheim Museum Board of Trustees〉(1974)다. 1974년 당시 구겐하임 미술관에서 이사를 맡고 있던 사람들의 명단 및 사회적 지위에 대한 정보를 7건의 문서로 정리한 작업이다. 첫 번째 문서는 당시 구겐하임 미술관의 이사회 총 13명의 명단이다. 이름 아래 생년, 직업 혹은 소속, 거주지가 간략하게 나와 있다. 두 번째 문서는 이사회에 들어 있는 구겐하임 가문 출신 4명의 명단이다. 이들의 성씨는 모두 구겐하임이 아니다. 그러나 2명은 미술관의 설립자 솔로몬 구겐하임의 딸이고, 다른 2명은 그중 한 딸의 두 아들임이 이름 아래 밝혀져 있다. 나머지 문서들은 미술관 이사들이 관여하고 있는 회사들에 대한 것이다. 회사 이름이 맨 위에 나오고, 그 회사에서 어떤 이사가 어떤 직위를 맡고 있는지 나온 다음, 아래로 업종부터 사무실의 주소까지 회사에 대한 자세한 설명이 이어진다 (그림 114).

예술적 복수였을까? 1971년 전시의 취소 배후에 이사회가 있었으니, 개인적 보복 심리가 제작 동기였다고 해도 수긍하기 어렵지는 않을 것이다. 그러나 1971년의 두 작품에 대해서 1974년의 작품이 확인해주는 기본적인 사실은 두 가지다. 뉴욕 빈민가의 소유권을 거머쥐고 있는 부동산 부호들은 구겐하임 미술관 이사회와 관계가 없다는 것, 그럼에도 불구하고 몇몇 회사를 돌아가며 임원직을 중복해서 맡고 있는 미술관 이사들 사이의 관계는 맨해튼 빈민가를 장악하기 위한 부동산 가문들의 결탁 및 유착관계와 다를 바 없다는 것!

하지만 〈솔로몬 R. 구겐하임 미술관 이사회〉는 개인적 복수나 지역적 부패를 넘어서는 훨씬 더 놀라운 또 하나의 사실을 폭로한다. 구겐하임 이사회의 구성원 가운데 다수가 케네콧 구리회사와 깊은 관계를 맺고 있으며, 이 회사는 또한 칠레와도 깊은 관계가 있다는 사실이었다. 1973년 9월, 칠레의 대통령 아옌데가 군부 쿠데타로 실각하고 살해당하는 일이 벌어졌는데, 이 쿠데타는 미국 CIA의 지원을 받은 것이었다. 그런데 CIA가 칠레에 개입한 이유 중 하나가 아옌데 대통령이 구리 광산의 국유화를 선언했기 때문이었다.[30] 이는 미국의 국익을 심각하게 위협하는 일이어서 좌시할 수 없었다는 것인데, 그 국익이란 정확히 말하자면 미국 기업의 이익이다. 결국 하케가 보여준 것은, 저 멀리 떨어진 한 독립 국가 칠레에서 민주적으로 선출된 대통령이 실각하고 살해당하는 국제정치적 사건과 구겐하임 '미술관'의 이사회 사이의 관계다. 현대적 마천루가 즐비한 뉴욕의 맨해튼, 그 가운데서 건축물의 형태로든 용도로든 가장 우아한 건물로 손꼽힐 구겐하임 미술관이 멀쩡한 남의 나라 대통령의 살해와 연관이 있으리라고 누가 생각했을 것인가? 그것도 구리 광산의 손익 때문에! 하케의 작업은 미술관이라는 제도의 사회경제적 토대를 파고들어 미술의 범위를 재맥락화하면서 제도 비판 미술의 발전을 유감없이 보여준 사례다.

3

차용 미술: 작품의 저작권과 소유권

1977년 뉴욕의 대안공간 아티스트 스페이스Artists Space에서는 '픽처 Pictures'라는 애매한 제목의 전시회가 열렸다. 이 제목이 애매한 것은 '픽처'라는 용어가 손으로 그린 회화(류, 즉 회화, 드로잉 등)와 기계로 찍은 사진(류, 즉 사진, 영화 등)을 둘 다 가리킬 수 있기 때문이다. 과연 이 전시회에 나온 '픽처'는 대부분 사진에 속했지만, 회화에 속하는 것도 있었다. 그러나 당시에는 비평가였던 더글러스 크림프Douglas Crimp(1944~)가 조직한 이 전시회는 회화와 사진이라는 매체의 차이를 전혀 중시하지 않았다. 오히려 크림프가 이 전시회에서 묶은 다섯 명의 젊은 미술가[31]는 사용한 매체가 무엇이든 간에 "알아볼 수 있는 이미지recognizable image"를 다룬다는 점에 의해서 연결되어 있었다.[32]

1979년 크림프는 2년 전의 전시회를 돌아보면서, "일상 대화에서 사용되는 '픽처'는 의미가 딱 정해져 있지 않다. '픽처 북picture book'은 드로잉 책이나 사진 책일 수 있고, 일반 어법으로는 회화, 드로잉, 판화가 그냥 픽처라 불리기도 한다"[33]고 썼다. 이 말은 사실이나, '픽처'라는 용어가 이런 애매성을 갖게 된 것은 그 자체가 사진의 발명과 함께 생겨난 현대적 현상임을 기억하는 것이 중요하다. 모두 알듯이, 사진은 기계를 사용한 이미지 제작의 신기술로서 1839년에 발명

되었고, 그 이전에 '픽처'는 오직 손으로 그린 그림을 가리킬 수 있었을 뿐이기 때문이다. 18세기에 등장한 새로운 미적 범주 '픽처레스크$_{picturesque}$'가 좋은 예다. 자연의 풍경을 경작지와 부동산 같은 경제적 유용성의 견지에서 바라보지 않고 빛과 색채 같은 시각적 아름다움의 견지에서 바라볼 때의 특성이 '픽처레스크'인데, 그것은 '그림 같다'(특히 클로드 로랭의 고전주의 풍경화처럼 아름답다)는 뜻이었던 것이다.[34]

현대의 초입에 발명된 사진으로 인해 미술의 세계는 이미지의 세계로 확장될 수 있었다. 그동안은 수제 이미지가 미술의 세계를 독점해왔지만, 이제 기계 이미지도 가능해졌기 때문이다. 그러나 이 현대적 확장의 가능성은 오랫동안 실현되지 않았다. 한편으로는 사진이 기계의 산물이기에 예술이 될 수 없다는 반기계적 사고 때문이었고, 다른 한편으로는 미술이 현대적 전환 이후 재현적 이미지의 생산으로부터 점점 더 멀어졌기 때문이다. 예술로 도약하려는 사진의 노력, 사진을 수용하려는 미술의 시도가 전무했던 것은 물론 아니지만, 사진이 미술의 문턱을 확실히 넘어 회화와 동등한 주요 매체로 자리잡게 된 것은 모더니즘이 끝난 다음에야 가능해진 일이다. 따라서 수제 이미지든 기계 이미지든 매체와 상관없이 "알아볼 수 있는 이미지"라면 모두 포괄하는 크림프의 '픽처'는 포스트모더니즘에 이르기까지 지연되었던 애매한 의미의 가능성이 실현된 것이지, 포스트모더니즘에 이르러 갑자기 없었던 의미가 새로 등장한 것이 결코 아니다.

이러한 포스트모더니즘 '픽처'는 대부분 발견되거나 차용된 이미지다. 즉 픽처는 작가가 직접 그리거나 찍은 것이 아니다. 발견 내

지 차용의 출처는 존재하는 모든 매체다. 즉 이미지가 있기만 하다면 잡지, 도록, 동전, 영화, 광고판 등 매체가 무엇이든 상관없다. 또한 픽처는 어떤 매체로든 만들어질 수 있다. 즉 픽처는 콜라주, 엽서, 사진, 회화, 영사, 포스터 등 다양한 매체로 구현될 수 있다. 예를 들어, 《픽처》 전시회에도 나왔던 셰리 레빈의 대통령 시리즈는 워싱턴, 링컨, 케네디의 측면 두상 이미지 안에 이런저런 여성 이미지를 겹쳐놓은 것이다. 대통령의 이미지든 여성들의 이미지든 이 가운데 레빈이 직접 만든 것은 없다. 모두 어딘가에서 따온 것인데, 출처는 신문, 잡지, 책 등 다양하다. 또한 레빈의 대통령 시리즈는 대개 콜라주로 만들어졌지만, 다른 매체로도 얼마든지 만들어질 수 있다. 1979년 2월 키친The Kitchen에서 레빈은 세 대통령을 모두 다른 매체로 제시하려 했다(그림 115). 케네디는 전시실 안에서 슬라이드 영사로, 링컨은 전시회 안내 엽서로, 워싱턴은 전시회 포스터로(포스터는 실현되지 않았다). 이는 픽처와 매체 사이의 애매한 관계를 강조해서 원본성을 교란하려는 것이다. "작품의 물리적 매체를 특정할 수 없다면, 작품의 원본도 특정할 수 없"[35]기 때문이다. 결국 픽처는 방식, 출처, 매체의 모든 면에서 '독창성/원본성originality'과 '작가성authorship'의 문제를 가린다고 할 수 있다.

레빈은 '픽처 그룹' 가운데서도 가장 급진적으로 작가성을 공격한 미술가다. 누구나 알고 누구라도 우러러볼 작가를 노골적으로 표절해서 그런 작가의 지위를 문제 삼았기 때문이다. 3부의 서두에서 보았듯이, 1980년 작 〈무제(에드워드 웨스턴을 따라서)〉(그림 95)는 레빈이 웨스턴의 유명한 누드 토르소 사진을 거칠게 베낀 다음 자신을 작가로 내세운 이른바 '차용' 작품이다. 이런 차용이 제기하는 도발

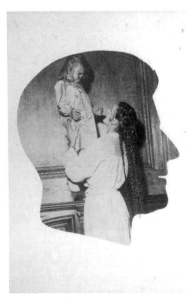

그림 115

셰리 레빈, 〈무제〉, 1978
위_콜라주, 61×45cm
아래_슬라이드 영사, 높이 2.4m

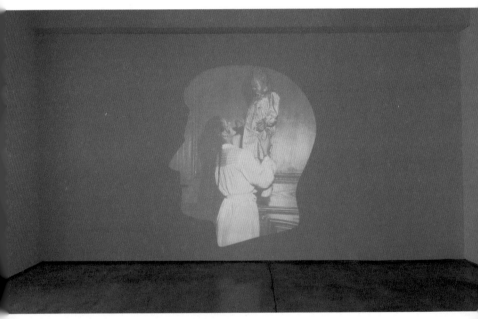

은 모더니즘을 떠받치는 일련의 사고들과 관련이 있다. 1) 작가는 독창적인 창조자라는 생각, 2) 이런 창조자로서 작가는 독보적인, 즉 유일무이한 작품을 만든다는 생각, 따라서 3) 작품의 기원은 작가이므로, 작가는 작품의 의미에 대해 배타적 소유권을 갖는다는 생각이 그런 사고다.

그런데 레빈에 의하면, 웨스턴은 그가 찍은 누드 토르소의 기원이 아니다. 일단 남성 누드라는 형식 자체가 웨스턴의 발명품이 아닌데, 그는 고대 그리스에서 발명되었고 고대 로마에서 복제되었으며 르네상스 시대에 부활한 서양 미술의 가장 유구한 형식 가운데 하나를 아들의 신체에 부여했을 뿐이다. 그렇다면 웨스턴이 아들의 신체에 부여한 누드 토르소의 형식에는 수많은 기원이 있는 것이다. 기원전 5세기에 폴리클레이토스가 〈도리포로스〉로 남성 누드의 '캐논'을 정립하기까지 적어도 1세기 이상 이어진 '쿠로스' 작가들의 행렬과 그리스의 원본 누드를 대리석으로 복제한 로마의 장식업자들과 고대 부활의 도화선이 된 〈벨베데레의 토르소〉를 발굴한 15세기의 고고학자들과 그 유물을 전시한 박물관 큐레이터들과 그리고 상품 판촉을 위해 이런 이미지들의 여러 판본을 사용한 현대의 광고업자들에 이르기까지, 수많은 사람이 누드 토르소의 형식에 기여한 '작가'인 것이다(그림 116).

누드 토르소의 작가임을 주장할 수 있는 이들이 이렇게나 여럿이라면 오직 웨스턴만 그 이미지의 기원이고 오직 웨스턴의 누드 토르소만 원본이라는 생각은 돌연 우스꽝스러워지고 만다. 이 저명한 예술 사진의 대가 역시 서양 미술의 휴머니즘이 발전시킨 가장 유명한 조형 형식 가운데 하나를 그냥 가져다 썼을 뿐이다. 그런데 여기에

그림 116
고대 그리스의 토르소
위_작가 미상, 기원전 5세기 원작으로 추정
아래_〈벨베데레의 토르소〉, 기원전 혹은 기원후
1세기의 모작으로 추정, 15세기 발굴

서 중요한 또 한 가지 사실은 레빈이 이런 사실을 폭로하기 위해 사용한 매체가 사진이라는 것이다. 레빈은 웨스턴의 사진 이미지를 다시 사진으로 찍는 방식을 택했는데, 이를 통해 차용은 더욱 극적이게 되었다. 왜냐하면 사진은 벤야민이 말한 대로 "원본 없는 복제"[36]이기 때문이다. 따라서 사진은 유일무이하다고 통하는 미술작품으로부터 '원본' '기원' '독창성'의 신화를 제거하는 데서 특별한 역할을 할 수 있다.

이와 동시에 《픽처》전에 참가한 미술가들의 사진은 당시 점점 커지고 있던 예술 사진 시장에 대항하는 성격도 지녔다. 1955년에 뉴욕 현대 미술관에서 시작되어 무려 8년 동안 세계를 순회한 《인간 가족The Family of Man》전이 공전의 성공을 거두면서 일어난 사진 붐은 1970년대와 1980년대에 예술 사진에 대한 열광으로 정점에 달했다.[37] 수집가, 미술상, 미술관들이 서둘러 사진 붐에 뛰어들었을 뿐 아니라 심지어는 도서관들도 사진이 실린 19세기 책들을 재분류하기 시작해서 과학이나 역사, 여행 서가에 놓여 있던 책들을 예술 부문으로 옮겼다. 이로 인해 과거의 사진들이 지녔던 원래의 주제와 목적은 심지어 그것이 알려져 있는 경우에도 예술로 재처리되기 위해 중화되었다.[38] 사진가들이 원판을 없애버리고 한정판으로 사진을 유통시키는 관행도 이런 흐름에 발맞춘 것인데, 한정판 예술이 되기 위해 무제한 복제를 스스로 폐기한 셈이다. 이제 '픽처'라는 말의 애매성은 조롱의 양날검이 된다. 회화의 고귀한 지위도, 예술 사진의 야심찬 포부도 담지 않고 양자를 뭉뚱그리는 이 평범한 말은 차용을 은폐하는 순수예술의 신화뿐만 아니라 복제를 거부하는 예술 사진의 자기모순 또한 폭로하는 것이다.

레빈이 웨스턴처럼 이미 '예술의 전당'에 입성한 작가의 작품을 차용함으로써 작가와 작품의 신화를 분쇄했다면, 루이즈 롤러Louise Lawler(1947~)는 작가를 탈중심화하고 그 권리를 이양하는 방식으로 작가와 작품의 신화를 분해했다. 롤러는 크림프의 《픽처》 전에 포함되지 않았다. 하지만 바로 다음 해 아티스트 스페이스에서 전시회를 했고, 사진을 주로 사용하지만 책, 문진, 편지봉투, 심지어는 성냥갑에 이르기까지 복수의 매체를 전방위로 구사하며, 무엇보다 크림프가 매체보다 더 중시한 "알아볼 수 있는 이미지"를 가지고 작업한다는 점에서, 일찍부터 '픽처' 그룹으로 거론되었다.[39]

롤러도 다른 작가의 작품을 차용한다. 그러나 그녀는 차용된 작품이나 작가보다 작품이 실제로 놓이게 되는 장소의 맥락에 더 큰 관심을 갖고 있는데,[40] 이는 그녀의 첫 전시회에서부터 나타났던 특징이다. 1978년 아티스트 스페이스에서 신디 셔먼, 애드리언 파이퍼, 크리스토퍼 다르칸젤로와 함께 연 전시회에서 롤러는 말이 그려진 작은 회화 한 점을 경마협회에서 빌려와 벽에 걸고 두 개의 조명을 설치했다. 그림이 실린 벽 자체도 창문이 숭숭 뚫린 이상한 벽(그냥 벽도 멀쩡히 여러 개가 있었다)이었지만, 설치된 2개의 조명은 더 이상했다. 그림 위 천장 모서리에 설치된 조명은 관람자를 향하도록, 그 벽의 왼쪽 끝 모서리에 설치된 조명은 전시실을 향하도록 했던 것이다. 작품이 아니라 작품을 보는 사람과 작품이 위치하는 공간이 더 중요하다는 표명이다. 마침 차용해온 작품이 초원에 서 있는 말 한 마리라는, 케케묵은 자연주의 유화였던지라 작품은 볼 것도 없다는 듯한 이 표명은 살짝 익살스럽게 보이기까지 한다.

작품이 아니라 작품을 보는 관람자와 작품이 있는 장소로 초점을

이동시킨 작업은 그 자체로 모더니즘의 묵계를 위반하는 것이다. 모더니즘의 묵계는 어디까지나 작품과 그 기원인 작가가 중심이기 때문이다. 그런데 롤러의 이런 작업이 단지 모더니즘의 작가 중심주의만 위반하는 것은 아니다. 컬렉터의 거주지에 걸린 작품들을 다룬 롤러의 작업은 모더니즘이 극구 은폐해온 작품의 두 가지 기능, 즉 장식과 상품이라는 기능을 통렬하게 드러내는 것이다. 1984년 롤러는 당대의 저명한 컬렉터였던 에밀리와 버튼 트리메인 부부의 집을 방문하여 사진을 찍게 되었고, 그 기회에 제작한 "트리메인 부부의 배치" 시리즈는 그들이 사서 자신들의 여러 저택에 걸어놓은 작품들의 모습을 찍은 것이다. <폴록과 수프그릇, 트리메인 부부의 배치, 코네티컷Pollock and Tureen, Arranged by Mr. and Mrs. Burton Tremaine, Conneticut〉(1984)은 잭슨 폴록의 드립 페인팅이 장식용 그릇과 위아래로 진열되어 있는 모습을, 〈모노그램, 트리메인 부부의 배치, 뉴욕Monogram, Arranged by Mr. and Mrs. Burton Tremaine, New York〉(1984)은 재스퍼 존스의 〈백색 깃발White Flag〉(1955)이 침대 머리맡에 걸려 있는 모습을, 〈거실 한구석, 트리메인 부부의 배치, 뉴욕Living Room Corner, Arranged by Mr. and Mrs. Burton Tremaine, New York〉(1984)은 로베르 들로네Robert Delaunay의 〈첫 번째 디스크Le Premier Disque〉(1912~1913) 회화가 로이 리크텐스틴의 작품을 이용해 만든 램프, TV, 의자 등과 함께 배치되어 있는 모습을 보여준다(그림 117).

부유한 컬렉터의 저택이라고 하나 일상생활이 영위되는 공간임에 틀림없는 이런 장소들에서 미술가의 작품은 각각의 미술사적 위치나 의미와 상관없이 생활용품들과 함께 공간을 장식하는 기능을 하고 있다. 롤러가 찍은 사진 속에서 폴록의 현란한 선과 색채는 수프

그림 117

왼쪽 위_루이즈 롤러, 〈폴록과 수프그릇〉, 1984,
은색소 표백 인화, 71.1×99.1cm

왼쪽 아래_〈거실 한구석(스티비 원더)〉, 1984,
시바크롬, 96.5×121.9cm

오른쪽_〈모노그램〉, 1984,
시바크롬, 100.3×71.1cm

그릇의 독특한 형태에서 나오는 선의 흐름 및 그릇 표면에 점점이 놓인 꽃무늬의 색채와 썩 잘 어울린다. 침실에 걸린 존스의 납화는 백색 밀랍 표면이 잘 정돈된 백색 침구와 호응할 뿐만 아니라, 밀랍으로 덮여 있어도 삐져나오는 신문지의 구김과 차콜의 검은색이 간소한 검은색 테두리와 무늬를 가진 침구 가장자리의 구김과도 호응하는, 놀라운 어울림을 보여준다. 미술작품과 일상용품의 스스럼없는 조화는 거실에서도 마찬가지다. 창을 통해 들어오는 햇살 속에서 들로네의 순수한 색채 동심원은 램프 갓과 기둥머리의 붉고 노란 색채와 어울리며 거실 한구석을 화사하게 밝히고 있다.

　미술관의 백색 입방체white cube 안에서라면 엄정하게 다른 의미를 부여받았을 세 작품으로부터 각각의 의미를 소거하고 장식이라는 하나의 기능으로 통일한 것은 무엇인가? 집이라는 생활공간 그리고 그곳에 사는 컬렉터의 배치다. 이 생활공간에서는 작품이 컬렉터의 전권 아래 놓인다. 작품의 의미에 대한 작가의 권리는 별로 중요하지 않다. 롤러가 제목에서 환기시키는 것이 바로 이런 변화다. "트리메인 부부의 배치"는 작품에 대한 권리가 작가로부터 소장자에게로 이양되었음을 가리키고, 이에 따라 작품의 의미조차 미술작품에서 장식 용품으로 변경됨을 가리키는 것이다.

　그런데 이런 권리의 이동, 의미의 변경을 일으킨 것은 또 무엇인가? 작품의 판매다. 좀 더 정확히 하자면, 판매를 통해 작품에 대한 권리가 이동하는 것인데, 이 과정에서 권리의 종류와 성격이 변경된다는 사실이 중요하다. 작품이 아직 작가에게 있을 때 작가의 권리는 '저작권'이다. 즉, 작가는 자신이 창조한 산물에 대하여 배타적이고 독점적인 권리를 가지며, 이런 저작권의 보호 아래 있을 때 작가

의 산물은 '작품'이다. 그러나 작품이 일단 판매되고 나면 그것을 구입한 컬렉터는 작품에 대해 '소유권'을 갖는다. 물론 컬렉터는 어떤 작가의 '작품'을 산 것이다. 그러나 그는 그것을 '미술 시장'에서 샀다. 화랑 네트워크로 이루어진 이 무형의 시장은 골동품 도자기나 골동품 가구를 파는 시장만큼이나 특수한 시장이지만, 구매자 입장에서는 침대와 벽난로, TV를 파는 시장과 다를 바 없다. 더 중요한 것은, 그런 시장 속에서 '작품'은 '상품'이고, 구매와 동시에 발생하는 소유권은 구매자가 산 모든 것을 '상품'으로 통일시킨다는 사실이다. 바로 이것이 트리메인 부부의 거실에서 전성기 모더니즘 시기의 초입에 순수 추상의 맹아를 보여주었던 들로네의 회화가 모더니즘과 맞섰던 리크텐스틴의 팝아트, 그것도 팝아트를 이용한 생활물품 램프와 공존할 수 있고, 나아가 이런 미술의 세계가 대중문화의 상징인 TV와도 문제없이 공존할 수 있는 이유다.

클레멘트 그린버그였다면 그 거실을 모더니즘과 아방가르드, 작품과 물품, 순수 미술과 대중문화가 뒤섞인, 취미도 식견도 없는 풍경이라고 일갈했을 것이다. 그러나 후원 체계가 무너진 후 작품이 시장에서 거래된 현대 미술의 벽두부터 일찍이, 작품은 상품의 세계, 즉 교환가치의 세계에 통합되기 시작했다. 그리고 이제 20세기 후반 후기 자본주의 시대에 이르면, 상품 형식은 작품의 교환가치를 실체가 없어진 단계의 기호, 즉 상품의 로고 같은 것으로 만들게 된다. 에르메스 버킨 백과 입생 로랑 구두를 고가의 상품으로 만드는 것이 백과 구두가 아니라 '에르메스'와 '이브생 로랑'이라는 로고들인 것과 매한가지 사실이다.

롤러는 트리메인 컬렉션을 세 가지 다른 장소에서 찍었다. 1984년

트리메인 부부의 코네티컷과 뉴욕 저택에서, 같은 해 전시회로 공개된 워즈워스 아테네움 미술관Wadsworth Atheneum Museum of Art에서, 그리고 에밀리 트리메인의 사후 1988년과 버튼 트리메인의 사후 1991년에는 크리스티 경매장에서.[41] 브라크의 〈검은 장미La rose noire〉(1927)를 구입한 1938년경부터 거의 반세기 동안 이어진 트리메인 부부의 컬렉션 400여 점은 장소에 따라 장식으로(집), 작품으로(미술관), 그리고 마지막으로는 상품으로(경매장) 존재했다. 이른바 예술 작품의 영원한 본질이란 없는 것이다. 그것은 미술관에서나 가까스로 유지될 수 있는 신화일 뿐, 번호가 매겨진 채 망치 소리를 기다리는 경매장에서는 작가의 권리보다 컬렉터의 구매력이, 작품의 본질보다 환금성이 더 중요한 상품에 다름 아니다.

"포스트모더니즘의 이론을 향하여"라는 부제를 달고 발표된 크레이그 오웬스의 글 「알레고리의 충동」은 1980년에 나왔다.[42] 크라우스의 「지표에 관한 소고」와 마찬가지로, 미술계에서 포스트모더니즘 논쟁이 본격화되기 이전에 쓰인 선구적인 이론화 작업임을 알 수 있다. 그러나 크라우스와 달리 오웬스는 1970년대의 미술을 관통하는 심층의 논리를 '알레고리' 개념에서 찾았다. 오웬스에 의하면, 차용 미술, 대지 미술, 사진과 포토몽타주, 뚜렷한 목적 없이 집적에 몰두하는 작업, 언어를 끌어들여 미술에 담론성을 부여하는 개념 미술, 언어뿐만 아니라 온갖 매체를 뒤섞은 혼종적인 퍼포먼스 등등은 실로 상이해 보이지만, 실은 "알레고리"로 연결되는 "하나의 전체", 즉 포스트모더니즘 미술을 형성한다. 뿐만 아니라 포스트모더니즘 미술은 바로 이 알레고리의 충동에 의해 모더니즘 미술과도 구별될 수

있는데, 후자를 관통하는 것은 상징의 충동이기 때문이라는 것이다. 그런데 알레고리의 충동은 무엇이고, 상징의 충동은 무엇인가?

오웬스는 알레고리 미술의 특징을 네 가지로 제시했다. 텍스트의 중첩에 의한 의미의 추가·교체·유예(차용 미술), 단편성·불완전성·일시성·덧없음에 대한 숭배(일부 대지 미술, 특히 로버트 스미슨), 단편들을 목적도 없고 한정도 없이 끌어모으는 병렬과 집적(설치 미술), 미학적 범주들에 대한 무시, 특히 시각과 언어의 연관(개념 미술, 퍼포먼스 등)이 그 넷이다. 이런 알레고리는 1920년대의 뒤샹(《큰 유리》)과 1950년대의 라우셴버그(콤바인 페인팅)라는 중요한 선례가 있기는 하지만, 포스트모더니즘 시대에 와서야 본격적으로 미술과 연관되며 나타났다. 왜 그런가?

그것은 현대 미학이 알레고리를 '미학적 일탈' 혹은 '예술의 반명제'로 폄하하고, 철저히 외면해왔기 때문이다. 알레고리에 대한 비평적 억압은 낭만주의 예술론의 소산인데, 여기에는 프랑스 혁명 이후 양산된 역사화와 알레고리의 결합이 나쁜 영향을 미쳤다. 19세기 전반에 역사화는 고전적 과거를 규범으로 삼아 역사주의에 봉사했고, 이러한 역사화와의 연관 때문에 알레고리는 현대성과 명백히 대립되는 것으로 간주되었다는 것이다. 이렇게 알레고리를 폄하하는 낭만주의 예술론을 현대 미학은 무비판적으로 계승했고, 이는 상징에 알레고리를 완전히 종속시키는 결과로 이어졌다. 오웬스는 상징과 알레고리를 구분하면서 후자를 전자에 종속시키거나 폄하하는 현대의 이론가들로 하이데거, 콜리지, 소쉬르, 크로체를 든다. 이들은 모두 상징을 작품 자체 혹은 작품의 본질과 동일시하는 반면, 알레고리는 작품에 포함되는 부분적인 것이거나 부가적인 것 또는 관습적인 것

이라고 보았다는 것이다.

그러나 사실을 따지자면, 상징과 알레고리의 구분 그리고 양자에 대한 상이한 평가는 더 일찍이 괴테에게서 시작되었다. 괴테는 1790년대 초기의 '고전기'를 뒤로하고 '낭만기'로 접어들면서 '현대적인' 시문학론을 정립하며, 이때 상징은 시문학의 본성으로 현대 문학의 범주에 포함시켰으나, 알레고리는 상징에 미치지 못하는 단순한 문학적 표현 수단에 불과하다는 구별과 평가를 내렸기 때문이다. 괴테의 이 구분은 매우 의미심장한 사건이다. 그리스어의 '다르게allos'와 '말하기agoreuein'를 합성한 용어 알레고리는 상징과 더불어 고대 수사학에서 유래한, 아주 오래된 문학적 비유의 한 형식이라는 점, 그리고 상징과 알레고리는 18세기 중반까지 문학의 양식이나 본질과는 무관한 한갓 표현 수단들로서 통상 혼용되었다는 점을 생각할 때 그렇다.

그러나 더 중요한 것은 물론 이러한 구분의 전제가 된 두 개념에 대한 다른 규정이다. 괴테는 보편 및 특수와의 관계 속에서 두 개념을 규정했는데, 상징은 특수한 것을 표현하면서 보편적 연관성을 내포하는 것으로, 이 경우 특수한 것은 보편적인 것을 미리 염두에 두거나 가리키지 않음에도("그 자체로는 그다지 시적이지 않은 범용한 대상"임에도) "다른 수많은 것의 대표자로서 총체성을 함축하고 모종의 통일성을 추구하게 만드는" 진정한 예술적 형상화의 원리다. 하지만 알레고리는 보편적인 것을 표현하기 위해 특수한 것을 찾아내는 것으로, 이 경우 특수한 것은 보편적 개념의 감각적 예시, 사례, 표본에 불과하여 자의적이고 관습적이며 도식적인 창작 방법에 머문다. 이 차이는 상징과 알레고리가 일으키는 의미작용에서 명백하게 드러난다. 알레고리는

기성 관념이나 지식의 도해이므로 그 의미는 특정한 개념으로 환원될 뿐이지만, 상징은 경험적 개별성을 넘어서는 총체성을 내포하되 무궁무진한 의미작용을 일으키기에 그 의미는 결코 특정한 개념으로 환원되지 않는다.[43]

그렇다면 상징에 대한 찬양과 알레고리에 대한 비하가 낭만주의 예술론에서 시작되었고, 그것이 현대 미학에 그대로 이어졌다는 오웬스의 말은 맞다. 그러나 오웬스가 포스트모더니즘 미술에서 재등장했다고 환영하는 알레고리가 정확히 괴테와 현대 미학이 상징에 비해 도식적이라고 폄하한 바로 그 알레고리인가? 그렇지 않다. 오웬스가 환영하는 알레고리 개념은 벤야민 이전에 이미 괴테 자신의 후기 문학(『파우스트 2부』)과 이후 상징주의 문학(보들레르의 시 「백조」)에서 나타난 새로운 유형의 알레고리, 즉 **명확한 의미로 환원되지 않고 풍부한 다의성을 함축한 알레고리**다. 가령, 『파우스트 2부』에 나오는 오리포리온이 좋은 예다. 파우스트와 헬레네의 아들로 등장하는 오리포리온은 신화의 인물로도, 낭만주의 예술 자체로도, 터키에 맞서 그리스에서 전사한 영국의 시인 바이런으로도, 파우스트의 환영으로도 해석될 수 있지만, 어느 쪽을 택하든 일면적인 해석이 될 수밖에 없는 다의성을 내포하는 것이다.

이 새로운 유형의 알레고리는 개념적 도식이나 내용으로 명확히 환원될 수 없다는 점에서 괴테가 규정한, 그리고 현대 미학이 복창한 알레고리 개념과 다르지만, 여전히 상징과도 다르다. 상징의 무궁무진한 의미작용은 총체성을 내포하기 때문이다. 바로 이 차이가 상징에 대항할 수 있는 알레고리의 잠재력이었고, 이는 벤야민에 이르러서야 미학적으로 인정된다. "어떠한 사람도, 어떠한 대상도, 어떠

한 관계도 전적으로 다른 것을 의미할 수 있다"는 말로 알레고리의 다의성을 옹호한 벤야민은 괴테의 상징 개념이 '총체성이라는 거짓된 가상'을 통해 야만적 현실을 은폐하고 '교양'의 허위의식을 조장한다고 비판했던 것이다.[44]

오웬스는 결론에서 알레고리의 충동은 곧 해체의 충동으로서, 구체적으로 모더니즘의 상징적, 전체적 충동에 도전하는 것이 목표라고 밝힌다. 그런데 이 결론은 벤야민을 반향하는 만큼이나, 미국의 포스트구조주의자 폴 드 만도 반향한다. 오웬스의 글은 2부로 발표되었고, 1부의 조타수가 벤야민이라면 2부의 조타수는 드 만이기 때문이다. 드 만은 『독서의 알레고리Allegories of Reading』(1979)에서 알레고리를 독해의 실패로 간주했다. 알레고리는 언어의 다른 두 수준, 문자적 어법과 비유적/수사적 어법에서 일어나는 구조적인 방해 현상으로, 한 어법이 다른 어법을 정확히 부정하기 때문에 생겨난다. 그렇다면 벤야민을 따를 때 포스트모더니즘의 알레고리는 그 어떤 하나의 총체성으로도 환원되지 않는 다의성을 통해 모더니즘의 상징을 해체하지만, 이러한 알레고리는, 드 만을 따를 때, 독해가 불가능하다는 이야기다. 이제 모더니즘은 완전히 해체되었고, 기호는 완전히 해방되었다. 그런데 그 어떤 의미에도 정착하지 않는 기호, 기의로부터 떨어져나와 이 기표에서 저 기표로 독해 불가능의 미궁을 하염없이 유영하는 기호가 정말 기호의 해방일까?

순수 미술의 무덤 위에서

그랬다. 한때 기호의 해방은 환희의 송가를 불렀다. 그리고 이 송가는 계속되어야 했다. 왜냐하면 의미의 독점은 불공정하고, 의미의 생산은 이 세상 모든 주체의 권리이므로.

그러나 실제는 그렇게 돌아가지 않았다. 포스트모더니즘에 이르러 모더니즘의 순수한 기호는 완전히 파괴되고, 작가는 의미의 독점권을 잃었으며, 제도의 권력은 음지가 아니라 양지로 끌려나왔지만, 포스트모더니즘이 거둔 이 모든 승리는 곧 냉소적인 기호의 유희로 쓸려 들어갔던 것이다.

이 상황의 압축판이 1986년 보스턴 당대 미술원Institute of Contemporary Art에서 열린 《엔드게임Endgame》이라는 전시회다. '최근 회화와 조각에 나타나는 지시와 시뮬레이션'이라는 부제를 달고 나온 이 전시회는 회화와 조각의 폐기를 선언한 미니멀리즘 이후 포스트모더니즘 작업의 전형, 즉 '복합 매체의 설치 미술'이 20여 년을 풍미한 뒤 느닷없이 들이닥친 회화와 조각의 기묘한 복귀를 보여주었다. 이른바 네오지오 회화와 상품 조각이다. 당시에는 30대 초반의 신진 미술가였던 피터 핼리Peter Halley(1953~)와 제프 쿤스Jeff Koons(1955~)가 선보인 이 회화와 조각은, 대담하게도, 모더니즘과 아방가르드라는 현대 미술의 두 미학적 주축 자체를 '차용'했다. 현란한 주광색 물

감들로 그려진 핼리의 네오지오 회화는 모더니즘 추상의 전통을, 각 광을 깐 플렉시글라스 진열장에 고가의 명품 청소기를 넣고 봉한 쿤스의 상품 조각은 아방가르드의 레디메이드 전통을 이용했던 것이다. 〈도관 달린 독방Cell with Conduit〉 시리즈나 쿤스의 〈신형 셸턴 건습식 청소기 두 단New Shelton Wet/Dry Doubledecker〉 같은 작품들이다.

핼 포스터는 네오지오가 "외양에서만 추상 회화이고, 전략에서만 차용 미술이며, 수사에서만 제도 비판"이라며, 포스트모더니즘의 차용 미술과 구분했다. 이 말은 상품 조각에도 그대로 적용할 수 있을 것이다. 즉, 상품 조각은 외양에서만 레디메이드이고, 전략에서만 차용 미술이며, 수사에서만 제도 비판이라고. 말인즉슨, 네오지오와 상품 조각은 차용 미술의 전략을 '차용'해서 추상과 레디메이드를 거론하지만, 이들은 차용 미술이 비판적으로 발전시킨 해체 기법을 "기만적 조롱이나 역설적 방어"의 술책으로 전도했다는 이야기다. 따라서 차용 미술로부터 네오지오/상품 조각으로의 이행은 "비판적 미술의 위기를 표시하는 초기 징후"라고 포스터는 썼다.[1]

이 말을 이해하기 위해서는 쿤스의 상품 조각과 뒤샹의 레디메이드 사이의 구조적인 차이만 살펴봐도 될 것이다. 첫눈에는 쿤스의 〈셸턴 청소기〉가 뒤샹의 〈병걸이〉를 당대의 물품으로 충실히 계승한 작품인 것처럼 보인다. 전원을 꽂아 스위치를 켜기만 하면 당장 쓸 수 있는 청소기를 제시했다는 점에서 그렇다. 하지만 뒤샹의 레디메이드는 전시장과 주방이라는 맥락을 바꿔주기만 하면 작품 〈병걸이〉가 물품 병걸이로 탈바꿈하는 데 반해, 쿤스의 레디메이드에서는 이런 탈바꿈이 불가능하다. 청소기가 들어 있는 진열장이 밀봉되어 있기 때문이다. 그래서 뒤샹에게서는 작품과 물품 혹은 교환가

치와 사용가치가 애매하게 공존하는 데 반해, 쿤스에게서는 물품의 사용가치가 원천봉쇄된 상태에서 물품이 곧 작품으로 둔갑한다. 이런 둔갑에서 결정적인 것이 '셸턴'이나 '후버' 같은 브랜드 이름이다. 요컨대, 쿤스의 레디메이드는 뒤샹의 레디메이드와 달리 그냥 청소기가 아니라 고가의 명품이고, 이런 명품의 교환가치가 바로 작품의 교환가치와 등치되는 것이다.

따라서 뒤샹의 레디메이드에서 일어났던 사용가치와 교환가치의 충돌, 그리고 이 충돌이 일깨우는 작품의 존재론과 제도의 권력에 대한 비판적 인식은 쿤스의 레디메이드에서 전혀 일어나지 않는다. 쿤스의 〈셸턴〉이 일깨우는 것이 있다면, 미술작품이란 사치품이나 같다는 것, 그런 의미에서 일반 명품과 다를 바 없다는 것 정도다. 그런데 이 또한 현대 미술에서 제도화된 미술작품의 존재론적 위치를 폭로하는 비판적인 작업은 될 수 없을까? 미술품과 사치품의 동일시를 통해 미술에서 사치가 작동하는 방식을 구체적으로 드러냈다고 볼 수는 없는 것인가? 그렇게 보기는 어렵다. 무엇보다 작품/상품의 합일이 소비주의가 부추기는 욕망의 물신이자 재력을 과시하는 구분의 수단으로 제시되고 있다는 점에서 그렇다. 뿐만 아니라, 이렇게 오로지 교환가치의 기호, 즉 '쿤스/셸턴'으로 한 몸이 된 작품/상품은 관람자의 위치를 그런 기호에 대한 비판자가 아니라 물신숭배자로 몰아간다는 점에서도 더욱 그렇다.

포스터의 표현으로 "1980년대 중반의 재정적 방탕에 한 축 끼면서도 소비주의의 선물 잔치를 패러디"[2]했던 기호의 유희, 이것이 현대 미술의 막장이었다. 기호의 해방이 의미 생산의 민주적 확산과 소통으로 이어지기보다 스펙터클한 기표에 대한 물신숭배로 막을

내렸던 것이다. 포스트모더니즘이 선고한 순수 미술의 죽음 뒤에 펼쳐진 현대 미술의 이상한 사후 생활이 아닐 수 없다.

어떻게 이런 일이 생겼을까? 1996년이라는 시점에서 포스트모더니즘을 뒤돌아보며 포스터는 "불과 얼마 전까지만 해도 대단한 개념"으로 보였고, 모더니즘과의 결전에서 "진 것도 아닌" 포스트모더니즘이 도대체 어떻게 해서 "하나의 유행으로 취급되더니, 어느덧 유행이 지난 구닥다리가 된 것인가" 깜짝 놀라며 다음과 같은 이유들을 헤아렸다.

> 리오타르 버전의 포스트모더니즘은 거대 서사에 작별을 고했음에도 불구하고, 때로는 그러한 개념이 서구, 즉 오늘날 포스트식민적 쇠퇴(혹은 그에 대한 섣부른 보고들)에 멜랑콜리하게 사로잡혀 있는 서구를 가리키는 최근의 고유명사로 여겨지곤 했다. 또한 마찬가지로, 제임슨 버전의 포스트모더니즘은 자본주의의 파편화 현상에 주목했음에도 불구하고, 때로는 그 개념이 너무 총체론적이어서, 다양한 종류의 문화적 차이들에 충분히 민감하지 못한 것으로 여겨지곤 했다. 마지막으로, 포스트모더니즘의 미술-비평 버전은 때로 모더니즘을 우리가 깨뜨리고자 했던 형식주의라는 틀에만 너무 밀어넣으려는 것으로 여겨지곤 했다. 이 과정에서, 포스트모더니즘 개념은 진부하면서 동시에 부정확한 것이 되어버리고 말았다.[3]

포스트모더니즘 미술의 급작스러운 소멸을 설명하기에는 다소 불분명하고 거창하기만 한 이유들이다. 그러나 이로부터 10년쯤 지날

무렵이면 좀 더 구체적인 진단이 나온다. 2005년 미국 워싱턴에 있는 내셔널 갤러리 오브 아트의 시각예술고등연구센터CASVA(Center for Advanced Study in the Visual Arts)에서 열린 심포지엄 '미술사의 대화Dialogues in Art History'[4]에서 20세기 미술을 맡아 발표하며 포스터는 다음과 같이 회고했다.

포스트모더니즘은 처음부터 모더니즘의 범주들을 받침대로 했던 prop(이 단어에 함축된 의존과 독립의 애매한 의미들을 그대로 지닌 채) 미술이었지만, 그것은 이내 모더니즘의 범주들을 "갈고닦는" 작업 trope을 했다. 이는 포스트모더니즘이 모더니즘의 범주들을 그 자체로 조작 가능한 전유물이나 조항들처럼 다루었다는 뜻이다.[5]

포스트모더니즘이 모더니즘에 얼마나 의존했는지를 단적으로 인정하는 회고다. 다시 말해, 모더니즘의 '파괴'라는 목표에 몰두했던 한 포스트모더니즘은 그 목표의 달성이 곧 존재 이유의 종결이 되는 역설에 빠질 수밖에 없었던 것이다. 그런데 이 답답한 회로는 모더니즘의 순수주의 미학에 대한 아방가르드의 반예술 미학이 도전했다가 실패(역사적 아방가르드)하고, 복귀하면서 경합(네오 아방가르드)한 후, 드디어 성공에 이른 다음(포스트모더니즘)에야 명료하게 드러났다. 그렇다면 이제 포스트모더니즘의 성공/실패가 다시금 제기하는 질문은 반예술의 요점이 순수 미술의 파괴에 불과한가 하는 것이다.

그럴 수는 없을 것이다. 현대 미술을 순수주의의 전당에서 끌어내린 것은 우리의 복잡한 인간사와 미술을 다시 관련시키기 위해서이기 때문이다. 이것이 반예술의 궁극적인 미학적 요점이다. 아쉽게

도 포스트모더니즘은 이 궁극의 요점에까지 이르지는 못했던 것 같다. 모더니즘의 파괴에 주력한 탓이다. 하지만 현대 미술의 역사를 되돌아보면 유감보다 기대를 품어도 좋을 것이다. 아카데미가 건재하던 현대 미술의 황무지에서 모더니즘이 고전주의를 파괴하는 데 써야 했던 시간이 근 100년이었다. 그리고 마침내 고전주의를 완전히 파괴하고 난 다음에야 모더니즘은 순수주의라는 새로운 미학을 생산해낼 수 있었다. 포스트모더니즘이 모더니즘을 파괴하는 데 쓴 시간은 고작 20여 년이고, 그 전조인 아방가르드와 네오 아방가르드까지 다 잡아넣어도 50년을 넘지 않는다. 중요한 것은 포스트모더니즘을 통해 모더니즘의 파괴는 끝났다는 사실이고, 그러니 우리는 이제 반예술의 궁극적인 요점을 살리는 또 다른 미학의 생산을 기대해도 좋을 것이라는 사실이다. 그런데 어떤 미술이 이런 미학적 기대에 부응할까?

다시 동굴벽화를 돌아본다. 우리가 인류 최초의 그림이라고 꼽는 동굴벽화에 대해서는 사냥설, 유희설, 모방설, 파괴설 등 여러 가설이 난무한다. 각 가설은 구석기 시대의 혈거인들이 대체 왜 동굴 벽에다가 그림을 그렸을까에 대해 나름대로 설득력 있는 관점들을 제시했다. 이 가운데 증명 가능한 것은 없는데, 동굴벽화가 선사시대의 유적인 까닭에 그렇다. 이런 사정은 최근에 나온 새로운 가설, 즉 남아프리카공화국의 인지고고학자 데이비드 루이스-윌리엄스David Lewis-Williams(1934~)가 2002년에 제시한 가설이라도 마찬가지다.

그러나 루이스-윌리엄스의 가설에서 흥미를 끄는 대목은 그가 '왜' 이전에 '어떻게'를 먼저 물었다는 점이다.[6] 스스로는 그림을 잘 그

릴 줄 모르더라도, 우리는 그림이 무엇인지 또 어떻게 그리는 것인지는 알고 있다. 글자와 더불어 그림이 이미 존재하는 세상에 태어났고 배웠기 때문이다. 하지만 깊고 어두운 동굴 벽에 오로크스를 피카소마저 놀랄 정도로 실감나게 그려놓은 인류 최초의 화가는 그림을 본 적도, 그림이 무엇인지 배운 적도 없었는데, 도대체 어떻게 그림을 그릴 수 있었단 말인가? 생각해보면 루이스−윌리엄스의 말마따나, 동굴벽화 최대의 미스터리는 과연 그림의 용도 이전에 그림 자체의 출현이다.

이 미스터리의 실마리는 '눈'에 있었다. 캄브리아기의 생물 대폭발을 설명하는 이른바 '빛 스위치 이론'에 의하면, 생명체의 진화에서 눈의 출현은 결정적인 사건이다. 빛을 이용해 세계를 '보는' 눈의 출현은 생존 경쟁을 급격하게 가속화해서, 수많은 생명체를 진화시킨 원동력이 되었다는 것이다. 천적을 피하고 먹이를 구하는 데 눈을 통한 대상의 식별은 절대적이었기 때문에 눈은 감각 중의 감각, "그어떤 감각보다도 더 막강해질 감각"이 되었다.[7] 하지만 제아무리 막강한 감각이라도 눈이 제구실을 하려면 빛이 있어야 한다. 눈은 빛을 식별하는 기관인 것이다. 그런데 빛이 없을 때 눈은 어떨까? 그림의 미스터리와 관련된 눈은 바로 이 눈, 즉 칠흑 같은 어둠에 휩싸인 눈이다.

빛이 전혀 없는 완전한 암흑 속에서 눈에 일어날 수 있는 현상 하나가 환각이다. 깜깜한 상태이므로 눈은 실상 아무것도 보지 못한다. 그런데도 무언가가 보이는 것은 깨어 있는 한 눈을 통해 바깥세계를 이해하고 위험 요인을 감지하려 끊임없이 움직이는 뇌의 작용 때문이다. 빛이 없어 시각이 상실되면 이 작용은 더 절박하게 일어

날 수 있고, 그 결과가 환각인 것이다.[8] 환각은 두 종류다. 점, 선, 섬광, 기하학적 패턴처럼 형태가 없는 단순 환각과 사물, 동물, 사람처럼 형태가 있는 복합 환각이 있다. 최초의 그림은 바로 이 환각 때문에 가능했다는 것이 루이스-윌리엄스의 주장이다.

한 치 앞이 안 보이는 동굴 속의 어둠에 대응하기 위하여 뇌가 일으킨 단순 환각을 벽에다 옮긴 것이 동굴벽화에 산재하는 추상적인 문양들이다. 점, 선, 면, 즉 그림의 요소들이다. 나아가 단순 환각이 지속되면서 뇌는 그림의 요소들을 가지고 구체적인 형태를 그려냈다. 복합 환각이다. 환각은 입수된 시각 정보 없이 뇌가 혼자서 만드는 것이므로, 환각에는 3차원의 입체감이 없고 형태는 2차원으로 떠오른다. 바로 이것, 즉 뇌가 그린 그림을 충분히 익혔을 때 최초의 화가는 데뷔할 준비를 마쳤다. 그는 뇌 속의 그림을 동굴 벽에 옮겼고, 이것이 그림의 출현을 둘러싼 미스터리를 설명하는 한 이야기다.

말하자면, 뇌 속의 그림이 이 세상 모든 그림의 기원이라는 것이다. 그런데 뇌는 무엇을 그렸을까? 사냥설의 한계는 동굴벽화에 그려진 동물들이 실제 사냥감이 아니었다는 발견에, 유희설의 한계는 혈거인의 일상 전체가 아니라 특정한 대상들만 등장한다는 발견에 있다. 오로크스나 일런드 같은 특정한 동물들이 그것도 유난히 늠름한 모습으로 나타났다는 사실을 바탕으로 루이스-윌리엄스는 동굴벽화가 혈거인들의 상상력을 사로잡았던 '동경과 선망의 대상'을 그린 것이라고 주장한다. 뇌가 그린 그림은 생존에 필요한 대상도 일상의 친숙한 대상도 아닌, 감탄과 욕망의 대상을 환각으로 보여주었다는 말이다. 무척이나 그럴듯한 이야기지만, 그 환각을 동굴의 벽에다 옮겨놓은 것은 또 다른 이야기다. 그것은 환각 속에 떠오른 대

상을 간직하려는 행위이기 때문이다. 결국 동굴벽화가 알려주는 것은 인간과 그림의 근본적인 관계다. 그림은 인간의 마음을 사로잡는 대상을 길이 간직하고자 하는 충동의 산물인 것이다.

오늘날 우리는 더 이상 동굴에 살지 않는다. 따라서 환각을 봐야 그림을 그릴 수 있는 것 역시 아니다. 그러나 오늘날에도 우리가 보는 것은 뇌가 그린 그림이다. 눈이 들여보낸 불완전한 광학 정보를 깨끗한 시각 경험으로 보정해서 내보내는 것이 뇌이기 때문이다. 그래서 우리는 맹점도, 흔들림도, 어두운 주변 시야도 없이 세상을 환하게 보며, 시야에 들어오는 모든 것을 다 본다고 믿는다. 그러나 시각 경험을 조직할 때 뇌의 작용은 무척이나 선택적이다. 즉 보고 싶은 것만 본다. 그렇게 하지 않으면 쏟아져 들어오는 광학 정보를 다 처리할 수 없기 때문이다. 그래서 무주의 맹시inattentional blindness, 즉 두 눈을 번연히 다 뜨고 있으면서도 보지 못하는 사태가 일어난다.[9]

무엇에 '주의'하는가에 따라 시각 경험은 달라지며, 이는 세계에 대한 다른 이해로 이어진다. 결국 눈에 보이는 것은 보는 이에게 중요한 것이고, 이를 간직하고자 한 것이 미술이라는 점은 혈거인 화가나 오늘날의 화가나 매한가지일 것이다. 다른 점은 동굴 속의 소규모 단순한 삶과 오늘날의 대규모 복잡한 삶 사이의 차이다. 그래서 순수 미술의 탄생이라는 미증유의 예술적 성취를 이룩한 현대 미술의 반란이 순수 미술의 죽음이라는 반예술적 파괴로 귀결되고 만 현대 미술의 종착점에서, 그 너머로 나아가려는 동시대 미술이 물어야 할 질문은 다시 근본적인 것, 즉 '무엇을 볼 것인가?' 그리고 '내가 본 것을 다른 이들과 어떻게 나눌 것인가?'가 될 것이다.

책을 쓴다는 것은 내가 아는 걸 쓰는 일이라고 생각했다. 열심히 공부해서 알게 된 것과 거기서 자라난 나의 소견을 덧붙여, 읽는 이가 최대한 어렵지 않게 이해할 수 있는 글로. 이 생각이 완전한 착각이 었음은 책을 쓰면서 알았다. 책을 쓴다는 것은, 알고 보니, 내가 아 직도 모르는 것을 발견하는 과정이었다! 이제는 제법 알게 되었다는 어쭙잖은 자족, 그 뒤에 숨어 있던 앎의 공백들, 내가 모르는 줄도 몰랐던 앎의 공백들이 툭툭 튀어나왔다. 글을 쓰다가 딱 막혔던 순 간들이다. 그런 공백의 지점들은 주로 이론에 관한 것이기보다 작품 에 관한 것이었는데, 역시 나는 미학을 전공한 미술이론가이지 미술 사가는 아님을 실감했다.

하여, 책을 쓰는 과정은 생각의 큰 줄기를 펼쳐나가는 집필의 여 정 사이사이에 작은 보완 연구들이 곁들여진 과정이었는데, 여기서 수많은 미술사학자의 도움을 받았다. 이들의 정말이지 치밀하고 독 창적인 작품 분석이 없었더라면, 현대 미술의 미학적 구조를 가급적 분명하게 드러내고, 그런 구조를 입증하는 현대 미술의 역사적 현상 들을 최대한 생생하게 보여준다는 이 책의 목표가 지금보다 훨씬 더 미진하게밖에는 달성되지 못했을 것이다. 인접 분야의 최신 연구를 새로 학습하는 동안, 작품에 대한 이해만이 아니라 사랑도 혹은 공

감도 더 커진 것은 개인적으로 가장 기쁜 뜻밖의 소득이다.

아는 만큼 보인다는 유명한 말이 있다. 이 말은 원래 "알면 참으로 사랑하게 된다知則爲眞愛"와 그 뒤를 잇는 "사랑하면 참으로 보게 된다愛則爲眞看"가 뒤섞인 와전이라고 한다. 하지만, 나에게는 18세기 조선의 선비가 한 본래의 말보다 20세기 한국의 미술사학자가 한 앞의 말이 더 와닿는다. 아는 만큼 보였고 그래서 사랑하게 된 작품들이 있는가 하면, 똑같이 아는 만큼 보였어도 사랑까지는 할 수 없는 작품들이 있었기 때문이다. 몬드리안의 신조형주의 회화와 모리스의 과정 미술이 각각의 예다.

한 치도 범접의 여지를 주지 않는 몬드리안의 순수 추상은 단 하나도 같지 않은 구성의 요소들을 모두가 저마다 제 자리에서 주인이 되도록 함과 동시에 어떤 것도 혼자만 주인의 자리를 차지할 수는 없도록 하는데, 이런 구성의 철저히 민주적인 원리를 알게 되자, 작품은 그저 단아하기만 한 추상 이상으로 보였고, 가슴에선 뜨거운 사랑이 솟아올랐다. 반면, 한 군데도 눈 둘 곳을 주지 않는 모리스의 과정 미술은 세상에서 버려진 온갖 종류의 쓰레기들을 전시장 바닥에 부려놓고, 그 재료들이 저마다 펼치는 물질적 과정을 작품으로 제시했는데, 이런 시도가 모더니즘의 순수주의 및 시각중심주의는 물론 미니멀리즘의 대상주의도 넘어서고자 한 것임을 알게 되자, 작품은 응당 허접하기만 한 쓰레기 이상으로 보였다. 하지만, 그래도, 사랑할 수는 없었다.

사랑까지는 이르게 하지 못했다 해서, 내가 모리스라는 작가를 몬드리안보다 낮게 평가하는 것은 아니다. 오히려 정반대다. 모리스도, 몬드리안도 치열한 작가임은 매한가지지만, 대적하는 상대가 달랐

고, 해야 할 싸움이 달랐다. 몬드리안은 현대 미술의 주적 고전주의와 싸울 필요가 없었다. 이미 그에 앞서 마티스와 피카소가 빈사 상태로 거꾸러뜨려놓았기 때문이다. 따라서 그는 두 선배의 돌파를 더끌고 나가 고전주의를 대체하는 현대 미술의 미학, 즉 순수주의를 완성하면 되었으며 그렇게 했다(이것이 무슨 식은 죽 먹기처럼 쉬운 일이었다는 뜻은 물론 결코 아니다). 하지만 모리스는 현대판 고전주의가된 모더니즘과 직접 싸워야 했고, 이 처절한 싸움에서 결코 안주하는 법이 없었다. 미니멀리즘의 '단일한 형태'로부터 개념 미술의 '대체 보충'으로, 또 과정 미술의 '시각적 탈변별화'로 나아간 그의 행로는 그때마다 더없이 철저한 미학적 고민의 해답들이었다. 모리스는자신의 해답이 다시 미학적 한계를 보일 때마다 매번 주저 없이 돌파해나간 현대 미술가의 영웅적인 기상을 최대치로 보여준다.

나는 시각적 아름다움에 너무도 취약한 인간인지라, 모리스의 작업을 이해할 수 있게 되었어도 그의 작품을 사랑할 수는 없었지만, 최소한 깊은 공감은 할 수 있었다. 이 책을 읽는 이에게 내가 희망하는 최소한도 바로 이런 공감이다. 물론 희망의 최대한은 공감을 넘어 사랑에까지 이르는 데 이 책이 조금이라도 이바지할 수 있다면하는 바람이지만……

이 책은 일종의 지도다. 현대 미술이라는 울창한 숲에 대해 그려본.오랫동안 이 숲을 공부하면서 나는 그 전체의 모양새도 알고 싶었고, 그 속의 독특한 나무들에 대해서도 알고 싶었으며, 그 우람한나무들 곁을 흥미진진한 마음으로 거닐 수 있는 길들에 대해서도 알고 싶었다. 이 책 저 책을 전전하지만 결국에는 다시 해결되지 못한

혼란을 안고 돌아서는 공부를 계속 하다가 쓰게 된 것이 이 책이다.

혼란…… 우리의 삶과 마찬가지로 미술의 세계에서도 혼란은 기본값이자 실상일 것이다. 하지만 삶을 포기하지 않는 한 혼란을 어떻게든 이해하고 그로부터 빠져나가 '자신의 길'을 찾고자 하는 것이 인간이다. 세상의 혹은 미술의 모든 혼란을 단칼에 정리해줄 하나의 출구 같은 것은 존재하지 않는다. 따라서 리오타르가 일찍이 가르쳐준 대로 환원적인 총체론적 거대 서사는 위험하다. 그러나 또 출구는 여러 곳에 있을지도 모른다. 이것은 '희망'이지만, 나는 희망에 관한 루쉰의 통찰을 믿는 편이다. "희망이란 본래 있다고도 할수 없고, 없다고도 할 수 없다. 그것은 마치 지상의 길과 같은 것이다. 사실 지상에는 본디 길이 없지만, 걸어가는 사람이 많아지면 곧길이 만들어지는 것이다希望本是無所謂有, 無所謂無的. 這正如地上的路; 其實地上本沒有路, 走的人多了, 也便成了路."

현대 미술의 숲에 자욱한 혼란의 안개를 헤치며 내가 걸어본 한 길에 대한 이야기가 이 책이다. 내 이야기가 쓸 만한 길잡이가 될 수 있기를 희망한다. 더 큰 희망은 다른 길도 많이 생기고, 그 길들이 이합집산을 거듭하며 또 새로운 길들을 만들어내는 것이다. 그러면 우리는 큰 길, 작은 길, 곧은 길, 굽은 길, 그 다양한 경로를 따라 현대 미술의 울창한 숲속을 더욱 풍부하게 여행할 수 있을 것이다.

이제 감사의 말을 쓰고, 빨리 손을 털어야 할 순간이다. 가장 먼저 2013년에 나의 집필 계획서를 선정하면서 조언을 해준 익명의 심사자들께 감사한다. 이 책의 당초 계획은 현대 미술이라는 역사적 대상을 미학적으로 새롭게 조직해보겠다는 목표 아래, 현대 미술의 실

제와 앞서거니 뒤서거니 동행했던 이론, 즉 미술 비평, 미학, 미술사학의 기념비적인 텍스트들을 통해 현대 미술론을 재구성하는 것이었다. 미학을 전공한 미술이론 연구자의 전형적인 발상이었는데, 이런 틀에 박힌 사고를 깨뜨려준 것이 그 심사평들이었다.

"현대 미술을 '미학적 현대성'의 관점에서 맥락을 부여하여 거시적 관점에서 조망하고, 세부적으로는 다양한 개별 예술의 이념과 원리를 분석하려는 점에서 참신한 면"이 있지만, "현재 목차가 지나치게 기존 이론가들 혹은 그들의 논문 및 저서 중심으로" 이루어져 "자칫 이론가들의 앤솔로지 형식으로 전락할까봐 염려"가 되므로, "연구자의 관점이 더 잘 드러나는 방식으로 재구성한다면 연구 저술로서의 가치가 더 높아지리라" 여겨진다는 조언이었다. 지체 없이 나는 이 조언을 따랐고, 나의 계획이 현대 미술의 역사적 실제와 결합될 수 있는 방향으로 선회했다.

그다음에는 시각문화연구회에서 함께 공부하는 동료 연구자들이 있다. 미학, 미술사학, 사진학, 영화학, 철학, 문학, 음악학 등 다양한 분야의 전문 연구자들이 이 책의 초고를 읽고 논평해주었다. 동료들의 예리하고 꼼꼼한 논평이 내가 혼자서는 미처 생각하지 못했던 미진한 구석을 조금이나마 더 환하게 밝힐 수 있게 해주었다. 윤미애, 신정훈, 유혜종 선생님께 특히 감사한다.

초고의 전체 혹은 일부를 읽어준 서울대학교 미학과의 학생들에게도 감사한다. 나와 함께 미술이론 세미나를 해온 대학원생들과 학부생들의 논평은 내가 쓴 원고의 전달력을 가늠하고 표현을 가다듬는 데 아주 구체적으로 도움을 주었다. 일일이 거명하지 못하여 안타까우나, 우리는 동학이니, 함께 걷는 학문의 길 위에서 두고두고

마음을 전하려 한다.

　마지막으로, 서울대학교 미학과에서 2007년부터 내가 학부 전공 과목으로 가르쳐온 '조형예술미학' 강의의 수강생 모두에게 감사한다. 이 책의 착상과 구성은 이 강의로부터 발전한 것인데, 원고를 마치고 돌아보니 그새 10년이 지났다. 그 짧지 않은 시간 동안 나의 강의실을 거쳐 간 많은 학생들, 그들의 초롱초롱한 눈빛이 문득 흐려지던 순간들을 기억한다. 나의 설명이 부족했던 때다. 이 책은 그 미진했던 순간들마다 부끄럽고 미안했던 기억에 대한 응답이다.

　아주 뒤늦게야 박사학위를 받고 학자의 면허증을 딴 2002년, 나는 그토록 오래 든든한 뒷배가 되어주신 부모님께 "어사화 같은 영화를 돌려드리는 대신 이 보잘것없는 논문을 바치는 내 손이 부끄럽다"고 썼다. 그로부터 15년이 지났어도 나는 어사화를 따지 못했다. 아쉽지만, 그것은 나의 것이 아니려니 치부할 수 있다. 그러나 이제 간신히 부끄럽지는 않게 바칠 수 있는 책을 만들었는데, 그 책을 받아주실 부모님 중 한 분이 안 계신다. 통렬하다. 먼저 가신 아버지의 영전에 그리고 지금도 곁을 지켜주시는 고마운 어머니께 이 책을 바친다.

　특별히 중뿔난 것도 없으면서 관습을 고분고분 따르는 딸이 되지 못했던 나는 남편에게도 그런 아내가 되지 못했고, 하나뿐인 딸에게도 그런 엄마가 되지 못했다. 남편은 나만큼이나 관습을 개의치 않는 사람이라 별 문제가 없었으나, 딸은 그렇지 않았다. 아이가 지구상 모든 10대의 사춘기를 자임한 듯한 시간을 보낼 때, 나는 사실 이게 웬 날벼락인가 했다. 억울하고 힘들었다. 오랫동안 그랬는데, 그 사이 아이는 20대의 푸른 나이가 되어 자신의 인생을 내다본다. 어

느덧 훌쩍 커버린 아이가 나를 가르친다. 정말 억울하고 힘들었던 건 딸아이였으며, 우리는 모녀지만 너무나 다른 성격의 사람들이고, 내가 조금이라도 타인에 대한 이해심이 커졌다면 모두 딸아이 덕분이라는 것을.

주석

서론

1 한스 로베르트 야우스(1970), 『도전으로서의 문학사』, 장영태 옮김, 문학과지성
사, 1983. 이 단락과 다음 단락은 modernus의 개념 변천사를 치밀하게 추적한
야우스의 책 1장을 간추린 것이다.

2 Jürgen Habermas(1980), "Modernity-An Incomplete Project," Hal Foster,
ed., *The Anti-Aesthetic: Essays on Postmodern Culture*(Bay Press, 1983), 4.
그러나 좀더 정확히는 '과거의 주술' 혹은 '전통의 주술'이라고 하는 게 좋았을 것
이다.

3 Stendhal, *Racine et Shakespeare, par M. de Stendhal*, 1823. Source
gallica.bnf.fr, 43.

4 Georgio Vasari, *The Lives of the Artist*, 1550/1568, trans., Julia Conaway
Bondanella and Peter Vondanella(Oxford University Press, 1991).

5 Emile Zola, "A New Manner of Painting," *Revue du XX Siècle*(January
1867). 이 글은 Charles Harrison, et. al., eds., *Art in Theory 1815-1900*(Blackwell
Publishers Ltd., 1998) 554-565에 발췌본이 수록되어 있다.

6 래리 샤이너(2001), 『순수예술의 발명』, 조주연 옮김, 인간의기쁨, 2015, 5장 참고.

7 Andreas Huyssen, "Mapping the Postmodern," *New German Critique*,
33(Autumn 1984), 5-52, 특히 9쪽을 참고.

8 마테이 칼리네스쿠(1987), 『모더니티의 다섯 얼굴: 모더니티, 아방가르드, 포스
트모더니즘, 키치, 데카당스』, 이영욱 외 옮김, 시각과언어, 1993, xviii-xix. 번역
은 필자가 부분 수정.

9 미적 경험은 인간의 정신 능력들이 분석과 종합, 분류와 인식 같은 통상의 기능
에 이바지하려는 관심에서 벗어나 자유롭고 조화롭게 함께 어우러지며 세계를
무관심적으로 관조하는 경험이다. 이런 개념의 미적 경험은 칸트에게서 정립되었
으며, 이후 실러에 의해 더 정교하게 발전했다. 두 사람의 논의를 보려면, 샤이너,
『순수예술의 발명』, 7장, 특히 239-246쪽을 참고.

10 모더니즘의 순수주의가 고전주의를 대체한 이후 현대 예술의 새로운 전통으로
등극한 사실에 대해 하버마스는 다음과 같이 말했다. 현대 미술은 19세기 내

내 아카데미에 맞서 자신이 사는 "시대정신의 역사적 당대성을 자발적으로 혁신"해왔고, 이를 통해 "다음 양식의 혁신에 의해 능가되고 평가절하될 새로움"이라는 특성을 확립함으로써 고전주의를 대체하는 현대의 "고전적" 전통이 되었다(Habermas(1980), "Modernity-An Incomplete Project," Hal Foster, ed., *The Anti-Aesthetic*, 1983, 4). 또한 칼리네스쿠도 "모더니즘의 반전통주의는 종종 정교하게 전통주의적이다"라는 말로써, 모더니즘이 새로움이라는 예술적 혁신의 전통을 세웠음을 확인했다(칼리네스쿠, 『모더니티의 다섯 얼굴』, 170).

11 헬 포스터(1996), 「누가 네오-아방가르드를 두려워하는가?」, 『실재의 귀환』, 이영욱·조주연·최연희 옮김, 경성대학교출판부(개정판), 2010 참고.

12 Benjamin D. Buchloh, "From Faktura to Factography," *October*, 30(Autumn 1984), 82-119 참고

13 포스터, 「누가 네오-아방가르드를 두려워하는가?」 참고.

14 헬 포스터(1996), 「기호의 수난」, 『실재의 귀환』 참고.

15 조주연, 「유럽 모더니즘의 수용과 변질: 클레멘트 그린버그의 미술론」, 『서양 미술사학회 논문집』, 2003.

16 Clement Greenberg(1967), "Complaints of an Art Critic," John O'Brian, ed., *The Collected Essays and Criticism, Volume 4: Modernism with a Vengeance, 1957-1969*(Chicago: University of Chicago Press, 1995) 참고.

17 클레멘트 그린버그(1939), 「아방가르드와 키치」, 조주연 옮김, 『예술과 문화』, 경성대학출판부, 2004, 16.

18 Maurice Denis, "Définition du Néo-traditionisme," *Art et Critiques*(23 and 30 August 1890); Charles Harrison, et. al., *Art in Theory 1815-1900*, 863.

19 클레멘트 그린버그(1965), 「모더니즘 회화」, 『예술과 문화』, 344-354 참고.

20 헬 포스터(1996), 『실재의 귀환: 20세기 말의 아방가르드』, 경성대학교출판부, 2010; 헬 포스터(1985), 『미술, 스펙터클, 문화정치』, 조주연 옮김, 경성대학교출판부, 2012 참고.

21 조주연, 「아방가르드와 모더니즘: 그 개념적 혼란에 관한 소고」, 『미학』, 29집, 2000, 171-197.

22 Michel Foucault(1969), "What Is an Author?", Donald F. Bouchard, ed., *Language, Counter-Memory, Practice*(Cornell University Press, 1977) 참고.

1부

1 앙드레 바쟁(1945), 「사진적 이미지의 존재론」, 『사유 속의 영화』, 이윤영 엮고 옮김, 문학과지성사, 2011. 이집트의 미라를 조각의 기원으로 꼽은 바쟁의 관점 외에도 재현의 심리적 충동을 입증하는 것들로는 떠난 연인의 그림자를 벽에 그려 놓고 그리워하는 딸을 위해 도공 아버지가 그 그림자를 구워주었다고 하는 고대 그리스의 부조의 기원에 관한 전설도, 가장 단순하게는 동굴의 벽에 수없이 찍힌 헐거인의 손바닥 도장도 있다.

2 바쟁, 위의 글.

3 또한 바쟁의 주장은 현대 미술의 미학적 구조 전체를 포괄하지 못하는 문제도 있다. 심리적 충동을 뒤로하고 미학적 충동에 매진하는, 즉 재현을 거부하는 미술을 순수 미술로 본다고 해도 그것이 현대 미술의 전체는 아니기 때문이다. 현대 미술에는 순수 미술이라는 미증유의 축 외에도 재현을 대체하고 새로운 전통으로 자리 잡은 이 순수 미술을 공격하는 다른 축, 즉 반예술의 축 또한 엄연히 존재한다.

4 Wilhelm Worringer(1908), *Abstraction and Empathy: A Contribution to the Psychology of Style*, trans., Michael Bullock(ELEPHANT PAPERBACKS, 1997), 15.

5 애덤 스미스(1776), 『국부론』 개역판 (상), 김수행 옮김, 비봉출판사, 2007, 8-9.

6 애덤 스미스(1776), 『국부론』 개역판 (하), 김수행 옮김, 비봉출판사, 2007, 957-958.

7 임마누엘 칸트(1790), 『판단력 비판』, 백종현 옮김, 아카넷, 2009 참고.

8 프리드리히 실러(1795), 『인간의 미적 교육에 관한 서신』, 최익희 옮김, 이진출판사, 1997 참고.

9 칼리네스쿠, 『모더니티의 다섯 얼굴』, 1장 참고.

1장

1 T. J. Clark, *The Painting of Modern Life: Paris in the Art of Manet and His Followers*, Revised edition(Princeton University Press, 1999), 86 참고.

2 케네스 클라크(1956), 『누드의 미술사』, 이재호 옮김, 열화당, 1982, 1장 참고.

3 그린버그, 「모더니즘 회화」, 346.

4 그린버그, 위의 글, 346.

5 Emile Zola, "A New Manner in Painting: Edouard Manet," 554-565.

6 Louis Leroy, "The Exhibition of the Impressionists," *Le Charivari*(25 April

1874). Charles Harrison, et. al., eds., *Art in Theory 1815-1900*, 573-576에 발췌 재수록.

7 박찬웅, 『본다는 것: 시각 생리』, 의학서원, 2009; 최현석, 『인간의 모든 감각』, 서 해문집, 2009; 미치오 가쿠(2014), 『마음의 미래』, 박병철 옮김, 김영사, 2015 참 고.

8 마거릿 리빙스턴(2002), 『시각과 예술』, 정호경 옮김, 두성북스, 2010, 4장과 5장 참고.

9 Stéphane Mallarmée, "The Impressionists and Edouard Manet," *The Art Monthly Review and Photographic Portfolio*, trans., George T. Robinson, 1876. Charles S. Moffett, ed., *The New Painting, Impressionism, 1874-1886*, Second edition(University of Washington Press, 1986), 27-35에 재수록. 인 용은 모두 31쪽.

10 Roger Fry(1912), "The French Post-Impressionists," first published in Preface to the Catalogue of the Second Post-Impressionist Exhibition, Grafton Galleries, Francis Frascina and Charles Harrison, eds., *Modern Art and Modernism: A Critical Anthology*(Westview Press, 1982), 89-90.

11 후기 인상주의 네 대가의 성취를 집약한 대규모 회고전은 세잔의 경우 1904년, 반 고흐와 쇠라의 경우 1905년, 고갱의 경우에는 가장 늦은 1906년에야 열렸 다. Hal Foster, "1903," Yves-Alain Bois, "1906," Rosalind Krauss et. al., *Art since 1900: Modernism, Antimodernism, Postmodernism*, Second edition(Thames & Hudson, 2012) 참고.

12 Norma Broude, ed., *Seurat in Perspective*(Englewood Cliffs, N. J.: Prentice Hall, 1978) 참고.

13 Félix Fénéon(1886), "The Impressionists," *Seurat in Perspective*, 37.

14 여기에는 샤를르 앙리Charles Henry와 그의 저서 『과학적 미학 서설 Introduction à une esthétique scientigique』의 영향이 크다. 과학과 미술을 융 합하려 했던 앙리는 색채와 선의 구성 방향과 움직임이 인간의 감정과 밀접한 관 계를 가지고 있다고 말했다. 가령 아래로 내려가는 선이나 어둡고 찬 색채는 슬픔 을, 위로 올라가는 선이나 밝고 따뜻한 색채는 즐거움을 주며, 수평선은 조용함을 상징한다는 것이다. 이러한 연구 결과가 반영된 그림이 〈퍼레이드〉이다.

15 Broude, *Seurat in Perspective*, 1.

16 Jean Helion(1936), "Seurat as Predecessor," *Seurat in Perspective*, 8.

17 Roger Fry(1927), *Cézanne: A Study of His Development*(University of Chicago Press, 1989), 36.

18 Judith Wechsler, *Cézanne in Perspective*(Prentice Hall, 1975), 8. "세잔은 근본적으로 새로운 수단을 통해 그 자신을 지각된 실재에 더 가까이 다가가도록 …… 했다."

19 클레멘트 그린버그, 「더 새로운 라오콘을 향하여」, 『예술과 문화』, 339. 여기에서 그린버그가 쓴 '아방가르드 회화'라는 용어는 의미상 순수추상을 지향하는 회화, 즉 모더니즘을 뜻한다. 제2차 세계대전 이전 초기의 그린버그는 아방가르드와 모더니즘을 미학적으로 구분하지 못했고 혼용했다(「아방가르드와 키치」, 「더 새로운 라오콘을 향하여」 여러 곳 참고). 전후 중기의 그린버그는 순수주의 모더니즘과 아방가르드를 구분하게 되지만, 그때도 그가 사용하는 아방가르드는 엄밀한 미학적 개념이 아니었다. 이에 대해서는 2부에서 다시 논의할 것이다.

20 Griselda Pollock, *Avant-Garde Gambits, 1888-1893: Gender and the Colour of Art History*(London and New York: Thames & Hudson, 1992), 12–49 참고.

21 Hal Foster(1993), "Primitive Scenes," *Prosthetic Gods*(Cambridge: MIT Press, 2004), 1–54 참고.

22 Henri Matisse(1939), "Notes of a Painter on His Drawing," Jack Flam, ed., *Matisse on Art*(New York: E. P. Dutton, 1978), 82.

23 Matisse, 위의 글.

24 현대 미술의 선언, 전쟁터, 전령이라는 신화적 지위를 얻은 〈아비뇽의 아가씨들〉은 사실 피카소 자신에게도 그의 모든 생각, 에너지, 지식이 투입된 '가장 공들인' 작품이었다. 이 작품을 위해 그는 16권의 스케치북을 비롯한 다양한 매체를 이용해 수많은 습작을 그렸는데, 이러한 습작들에서 나타나는 가장 큰 변화가 내러티브의 제거다. 초기의 스케치에는 해골을 든 남성 고객이 등장하여 피카소가 처음에는 이 그림에 메멘토 모리의 알레고리를 내포하려 했음을 알려준다. 그러나 이 알레고리는 이후 습작에서 제거되었다.

25 Leo Steinberg(1972), "The Philosophical Brothel," second edition, *October*, 44(Spring 1988), 7-74와 Foster(1993), "Primitive Scenes" 참고.

26 30여 년 후, 로베르 드 몽테스큐Robert de Montesquiou도 기에 대한 평론을 썼다. 이 글에서 몽테스큐는 보들레르의 「현대 생활의 화가」를 인정했을 뿐만 아니라, 기를 휘슬러와 비교하면서 호의적으로 평가했는데, 특히 여성들의 옷과 마차

의 세부에 대한 그의 묘사를 높이 샀다. "Fragments sur Constantin Guys," *Le Gaulois*, 18 April 1895 참고.

27 Charles Baudelaire(1863), "Le Peintre de la vie moderne," CollectionsLitteratura. com, 4.

28 Baudelaire, 위의 글, 10.

29 Baudelaire, 위의 글, 11.

30 Baudelaire, 위의 글, 5.

31 Baudelaire, 위의 글, 13.

32 칼리네스쿠, 『모더니티의 다섯 얼굴』, 66-67. 번역은 필자가 약간 수정.

33 칼리네스쿠, 위의 책, 67.

34 칼리네스쿠, 위의 책, 67.

35 Baudelaire, "Le Peintre de la vie moderne," 3.

2장

1 Henri Matisse(1925), "Interview with Jacques Guenne," Jack Flam, *Matisse on Art*(New York: E. P. Dutton, 1978), 55.

2 Paul Signac, "D'Eugène Delacroix au néo-Impressionism," *La Revue blanche*, 1898. 시냐크는 세잔조차 색채의 해방이라는 맥락에서 해석했다. 한 번의 붓질에 하나의 색채만 써서 각각의 색채를 뚜렷이 분리한 세잔의 원자적 붓질도 색채의 혼합을 금지한 것으로 간주했던 것이다.

3 마티스가 구입해서 집에 걸어놓고 면밀히 연구한 작품들로는 고갱의 그림, 반 고흐의 드로잉, 세잔의 〈미역 감는 세 사람Three Bathers〉이 있었다. 이 가운데에서도 그림의 구조와 색채에 대한 세잔의 감각적 이해가 마티스에게 가장 큰 영감을 주었다. Jean Leymarie, Herbert Read, William S. Lieberman, *Henri Matisse*(UCLA Art Council, 1966), 10 참고.

4 Catherine C. Bock, *Henri Matisse and Neo-Impressionism 1898-1908*, UCLA dissertation, 1977, 3장과 5장 참고.

5 Richard Shiff, "Mark, Motif, Materiality: The Cézanne Effect in the Twentieth Century," Mary Thompkins Lewis, ed., *Critical Readings in Impressionism and Post-Impressionism: An Anthology*(University of California Press, 2007), 287-321 참고. 세잔과 마티스의 언급은 이 글에서 재

인용.

6 Lawrence Gowing, *Matisse*(Oxford University Press, 1979), 51.

7 Yves-Alain Bois, "On Matisse: The Blinding," *October* 68(Srping 1994), 104.

8 연구자들은 마티스가 〈삶의 기쁨〉에서 인용한 도상의 출처를 계속 밝혀내고 있다. 새로운 출처가 지속적으로 추가됨에 따라 〈삶의 기쁨〉은 마치 범신전처럼 서양 회화의 대가들을 불러들이는 그림이 되었다. 이 잠재적 출처들에 대한 설명을 더 보려면, Margaret Werth, *The Joy of Life: The Idyllic in French Art, circa 1900*(University of California Press, 2002), 145-146 참고.

9 Werth, *The Joy of Life*, 3장(특히 145-220쪽) 참고. 위스는 몽타주적인 구성의 특징, 즉 "꿈 이미지나 환영을 특징짓는 이접적인 이행"에 근거하여 이 작품은 하나의 판타지 장면이자, 프로이트가 밝힌 다양한 유아기적 성性에 대응하는 일련의 모순적인 성적 충동을 연상시키는 다의적 이미지라고 해석한다.

10 Yves-Alain Bois, "1910," *Art since 1900* 참고.

11 닐 콕스, 『입체주의』, 천수원 옮김, 한길아트, 1998, 11.

12 Daniel-Henry Kanhweiler(1920), *The Rise of Cubism*, trans., Henry Aronson(New York: Wittenborn, Schultz, Inc., 1949), 12 참고. 당초 이 텍스트는 독일어로 1915년에 쓰였다.

13 얇은 평면들은 기울어져 있고 한쪽 끝이 어둡다. 이는 화면 전체에서 명멸하는 빛과 그림자의 면들 때문으로, 단지 다른 쪽 끝에 빛을 더하기 위함일 뿐 단일한 광원을 전제로 한 것은 아니다.

14 예컨대, 칸바일러의 옷깃, 턱선 등 묘사 대상의 테두리, 공간을 구성 요소처럼 보이는 발판 모양 평면들의 가장자리, 반복적으로 그리드 조직을 이어나가는 수직 수평의 흔적들 등.

15 예컨대, 칸바일러의 콧수염, 시곗줄에 표현된 활 모양의 곡선들 등.

16 Rosalind Krauss, "1911," *Art since 1900* 참고.

17 글레즈와 메챙제의 1912년 텍스트는 Robert L. Herbert, ed. and trans., *Modern Artists on Art: Second Enlarged Edition*(Courier Corporation, 2012)에 "Cubism"이라는 제목으로 번역되어 있다. 아폴리네르의 텍스트는 영역과 국역도 있다. *The Cubist Painters: Aesthetic Meditations 1913*, trans., Lionel Abel(New York: Wittenborn, 1962) 그리고 『미학적 명상 : 입체주의 화가들』, 오병욱 옮김, 일지사, 1991 참고.

18 Kanweiler, 앞의 책, 4장 참고. 인용은 12쪽.

19 Clement Greenberg(1948), "The Decline of Cubism," John O'Brian, ed., *The Collected Essays and Criticism, Volume 2: Arrogant Purpose, 1945-1949*(Chicago: University of Chicago Press, 1988).

20 콕스, 『입체주의』, 229-232 참고.

21 Rosalind Krauss, "The Motivation of the Sign," Lynn Zelevansky, ed., *Picasso and Braque: A Symposium*(New York: Museum of Modern Art, 1992) 참고.

22 Krauss, 위의 글 참고.

23 이 점에서 피카소의 〈바이올린〉은 기호학적 '계열체'의 시각적 표현이라 할 수 있다.

24 Krauss, "The Motivation of the Sign" 참고. 이브-알랭 부아 또한 입체주의와 소쉬르의 언어학적 사고를 비교한 로만 야콥슨의 논의를 바탕으로 콜라주의 기호학적 전환에 주목한다. Yves-Alain Bois, "The Semiology of Cubism," Lynn Zelevansky, ed., *Picasso and Braque: A Symposium*(New York: Museum of Modern Art, 1992) 참고.

25 모스크바언어학회는 로만 야콥슨, 표트르 보가트이료프, 그리고리 비노쿠르 등이 창설했고, 상트페테르부르크에서 빅토르 시클로프스키가 설립한 시어연구회는 보리스 에헨바움, 레프 야쿠빈스키, 오시프 브리크 등이 회원이었다. 로만 야콥슨은 두 학회 모두에 회원으로 참여했다. 두 단체의 공통적인 연구 관심사에 대해서는 권철근·김희숙·이덕형, 『러시아 형식주의』, 한국외국어대학교출판부, 2001, 31-32 참고.

26 빅토르 시클로프스키(1917), 「기법으로서의 예술」, 『러시아 형식주의 문학이론』, 문학과사회연구소 옮김, 청하, 1984 참고. 이 번역서는 Lee T. Lemon과 Marion J. Reis가 편역한 *Russian Formalist Criticism: Four Essays*(Univ. of Nebraska Press, 1965)를 옮긴 것이다. 시클롭스키의 1917년 논문은 "Art as Device"라는 제목으로 영역되기도 했는데, *Theory of Prose*, trans., Benjamin Sher(London: Darkley Archive Press, 1990)이 예다.

27 예컨대, "대로에서의 결투" 같은 문구를 종이에 써 넣고 대충 테두리를 두른 작품.

28 예컨대, 온도계를 그대로 부착한 〈모스크바 제1사단의 용사〉(1914) 같은 작품.

29 *Kazimir Malevich 1878-1935*, National Gallery of Art, Washington, D.C. 전시 도록(Armand Hammer Museum of Art and Cultural Center in assoc. with the University of Washington Press, 1990) 참고.

30 Masha Chlenova, "0.10," *Inventing Abstraction 1910-1925: How a Radical Idea Changed Modern Art*(New York: Museum of Modern Art, 2013), 206-225 참고.

31 Yve-Alain Bois, "1915," *Art since 1900*, 130-131 참고.

32 Clement Greenberg(1962), "After Abstract Expressionism," John O'Brian, ed., *Clement Greenberg: The Collected Essays and Criticism, Vol. 4: Modernism with a Vengeance 1957-1969*, 131.

33 "연역적 구조"는 마이클 프리드가 1965년 *Three American Painters* 서론에 서 프랭크 스텔라의 흑색 회화에 대해 쓴 용어로 널리 알려져 있다. 프리드 자신 의 언급을 따라 좀더 정확히 하자면, 그는 이 개념을 1964년 줄스 올리츠키의 근 작 회화를 논의하면서 처음 도입했고, 1965년에는 당시 새롭게 등장한 관심사, 즉 2차원 형상을 가장 우선시하는 사고를 "연역적 구조"라는 개념으로 일반화 했다. Michael Fried, *Art and Objecthood: Essays and Reviews*(University of Chicago Press, 1998), 23쪽과 각주 26(58쪽) 참고. 그러나 2차원 형상, 특 히 스텔라의 경우처럼 바탕의 형상으로부터 그림의 형상을 연역해내는 방식의 회 화는 당시에 새로 등장한 것이 아니라, 말레비치에 의해 1910년대에 시작되었고 1920년대 유럽 추상회화에서도 중요한 흐름을 형성했다.

34 Aleksandra Shatskikh, "Kazimir Malevich: From Cubo-Futurism to Suprematism," Yves-Alain Bois, et. al., *Malevich and the American Legacy*(New York: Gagosian Gallery, 2011), 167-187 참고.

35 Donald Judd, "Malevich: Independent Form, Color, Surface," *Art in America*(March/April 1974), 52-58 참고. 미니멀리스트 가운데 환영주의를 원 근법적 재현뿐만 아니라 추상적 구성까지 포괄하는 범위로 넓게 규정하고 가장 적대적으로 파고들었던 저드가 말레비치의 항공 절대주의에서 재출현한 환영의 문제를 차치한 것은 기이한 일이다. 저드는 그가 비구성적이라고 본 항공 절대주 의의 색채관계를 근거로 말레비치와 미니멀리즘의 논리("one thing next to the other")를 연결했다. 저드의 글은 Yves-Alain Bois, et. al., *Malevich and the American Legacy*에서도 볼 수 있다.

36 Yves-Alain Bois, "Piet Mondrian: Toward the Abolition of Form," *Inventing Abstraction 1910-1925*, 227에서 재인용.

37 Els Hoek(1982), "Piet Mondrian," Carel Blotkamp et. al., Charlotte I. Loeb and Arthur L. Loeb, trans., *De Stijl: The Formative Years*(MIT Press, 1986),

39-75 참고. 극단적 관념론으로부터 극단적 유물론으로 나아가는 이런 변증법적 도약은 추상의 초기 개척자들의 진화 과정에서 자주 나타나는 공통점이다.

38 Yves-Alain Bois, "Piet Mondrian: Toward the Abolition of Form," *Inventing Abstraction 1910-1925*, 226-235 참고.

39 Hoek, "Piet Mondrian" 참고.

3장

1 실제로 웨스트는 영국의 왕립 아카데미의 창립회원까지 된다. 웨스트가 1770년에 그린 〈울프 장군의 죽음〉은 영웅의 죽음이라는 전통적인 주제를 다룸으로써 아카데미 회화를 충실히 수용한 모습을 보여주며, 코플리의 〈왓슨과 상어〉는 실제 있었던 일을, 그것도 위급한 찰나를 소재로 해서 그려 흥미를 유발시킨 작품이지만, 상어를 찌르는 선원의 구도가 성 조지와 용의 모티프를 번안한 점 같은 것에서 역시 전통적인 관례를 크게 거스르지 않는 그림이다. 제2차 세계대전 이전까지의 미국 미술 현황에 대한 내용은 나의 박사학위 논문의 해당 부분을 간추린 것이다. 더 자세한 내용을 보려면, 조주연, 『클레멘트 그린버그의 미술론에 관한 연구』, 서울대학교 대학원, 2002, 2장 참고.

2 The Intimate Gallery와 An American Place는 스티글리츠가 미국 미술가만의 전용 전시 공간으로 설립한 화랑들로, 전자는 1925년부터 1929년까지, 후자는 1929년부터 1946년까지 존속했다. Paul Wood et. al., *Modernism in Dispute*, 35 참고.

3 David and Cecile Shapiro, "Abstract Expressionism: The Politics of Apolitical Painting," Francis Frascina ed., *Pollock and After: The Critical Debate*(Harper & Row, 1985), 136.

4 Paul Wood et. al., *Modernism in Dispute: Art since the Forties*(Yale University Press, 1993), 124-125 참고.

5 Max Kozloff, "American Painting during the Cold War," *Pollock and After*, 108.

6 Kozloff, 위의 글, 108.

7 Clement Greenberg(1948), "The Decline of Cubism," John O'Brian, ed., *The Collected Essays and Criticism, Volume 2: Arrogant Purpose, 1945-1949*(Chicago: University of Chicago Press, 1988), 215.

8 "The Metropolitan and Modern Art," *LIFE*, 1951. 1. 15.

9 지그재그로 앉아 있는 맨 앞줄 정중앙의 인물이 바넷 뉴먼Barnett Newman이고 맨 오른쪽 이가 마크 로스코Mark Rothko며, 바넷 뉴먼 바로 뒤에 비스듬히 앉은 이가 잭슨 폴록이다. 폴록의 왼쪽은 윌리엄 바지오츠William Baziotes, 폴록 오른쪽 두 사람은 클리퍼드 스틸Clyfford Still과 로버트 마더웰Robert Motherwell이다. 맨 뒷줄의 네 사람은 왼쪽부터 윌렘 드 쿠닝Willem de Kooning, 아돌프 고틀립Adolph Gottlieb, 애드 라인하르트Ad Reinhardt, 헤다 스턴Hedda Sterne이다. '추상표현주의'라는 용어는 당초 칸딘스키의 〈구성 4를 위한 스케치(전투)〉 같은 작품들을 설명하기 위해 사용되었다. 그러나 이것은 그러한 작품의 특성을 설명하기 위한 용어였지 하나의 고유명사로서 사용되었던 것은 아니다. 특정한 지시 대상을 가리키는 이름으로서의 '추상표현주의'는 1946년 뉴욕의 모르티머 브랜트 화랑에서 전시회를 연 독일 화가 한스 호프만의 회화들을 기술하기 위해 비평가 로버트 코츠Robert Coates가 최초로 사용했다. 이 용법이 전후 미국 미술을 선도한 사진 속의 미술가들을 가리키는 명칭으로 정착한 것은 1952년경이다.

10 그 대표적인 연구로 Francis Frascina, ed., *Pollock and After: The Critical Debate*(Harper & Row, 1985)를 꼽을 수 있다.

11 Clement Greenberg(1947), "The Present Prospects of American Painting and Sculpture," John O'Brian, ed., *The Collected Essays and Criticism, Volume 2: Arrogant Purpose, 1945-1949*(Chicago: University of Chicago Press, 1988), 169-170.

12 "Is He the Greatest Living Painter in the US?", *LIFE*, 1949. 8. 8.

13 이는 냉전 초기의 광적인 매카시즘 때문이었다. 정부기관으로서 USIA는 공식적인 검열 정책 안에서 움직일 수밖에 없었고, 이 검열 정책은 극렬한 반공주의의 지배 아래 있었던 것이다. 잘 알려져 있듯이 폴록을 위시하여 많은 추상표현주의자는 1930년대에 공산주의와 다양한 관계를 맺고 있었다. 이로 인해 추상표현주의에 대한 정부의 지원은 간접적으로 이루어져야 했고, 이것이 추상표현주의에 대한 뉴욕 MoMA의 전례 없는 지원의 배경이다. Eva Cockcroft, "Abstract Expressionism, Weapon of Cold War," *Pollock and After*, 129.

14 베니스 비엔날레 홈페이지(http://www.labiennale.org), "The Exhibition in 1948" "The Post-War Period and the 50s" 참고.

15 폴록의 마지막 전시회는 1955년 시드니 재니스 갤러리에서 열렸다. 근작이랄 것

이 없어 마치 회고전과도 같았던 전시였다.

16 William Rubin, "Pollock as Jungian Illustrator: The Limits of Psychological Criticism," *Art in America*, 67(November 1979)과 68(December 1979),

17 T. J. Clark, "Jackson Pollock's Abstraction," Serge Guilbaut, ed., *Reconstructing Modernism*(Cambridge, Mass: MIT Press, 1990). 이 글은 원래 1986년 9월 밴쿠버의 브리티시컬럼비아대학교에서 열린 심포지엄 《냉전기의 회화The Hot Paint for Cold War》에서 발표되었다.

18 화면의 단일성을 강조하는 클라크의 해석은 폴록의 작품을 순수시각적으로 충만한 불가분의 공간으로 읽은 그린버그/프리드의 모더니즘적 해석에 필적한다. 차이는 오직 클라크가 폴록의 작품을 단일성을 가리키는 '은유적 이미지'로 봤다는 것뿐이다.

19 Clark, "Jackson Pollock's Abstraction," 198, 204, 207 참고.

20 예컨대, Francis Halsall, "Chaos, Fractals, and the Pedagogical Challenge of Jackson Pollock's "All-Over" Paintings," *Journal of Aesthetic Education*, Vol. 42, No. 4(Winter, 2008), 1-16; Claude Cernuschi, Andrzej Herczynski, "The Subversion of Gravity in Jackson Pollock's Abstractions," *The Art Bulletin*, Vol. 90, No. 4(Dec., 2008), 616-639; Catherine M. Soussloff, "Jackson Pollock's Post-Ritual Performance: Memories Arrested in Space," *TDR*, Vol. 48, No. 1(Spring, 2004), 60-78; Barbara Jaffee, "Jackson Pollock's Industrial Expressionism," *Art Journal*, Vol. 63, No. 4(Winter, 2004), 68-79; Griselda Pollock, "Cockfights and Other Parades: Gesture, Difference, and the Staging of Meaning in Three Paintings by Zoffany, Pollock, and Krasner," *Oxford Art Journal*, Vol. 26, No. 2(2003), 143-165 등.

21 Clement Greenberg(1943), "Review of Exhibitions of Marc Chagall, Lyonel Feininger, and Jackson Pollock," John O'Brian, ed., *The Collected Essays and Criticism, Volume 1: Perceptions and Judgments, 1939-1944*(Chicago: University of Chicago Press, 1988), 165.

22 그린버그, 「더 새로운 라오콘을 향하여」, 341.

23 Clement Greenberg(1947), "Review of Exhibitions of Jean Dubuffet and Jackson Pollock," John O'Brian, ed., *The Collected Essays and Criticism, Volume 2: Arrogant Purpose, 1945-1949*(Chicago: University of Chicago

Press, 1988), 124-125.

24 이 지점은 1960년대 말 로버트 모리스가 '과정에 의한 미술', 즉 프로세스 아트를 개척하기 시작할 때 매우 중시되고 부각되었다. Rosalind Krauss, *The Optical Unconscious*(MIT Press, 1993), 6장, 특히 293-294 참고.

25 폴록은 화면을 중심과 주변의 위계로 나누지 않고 전체를 모두 중시했다고 해서 '전면성'의 구성을 성취했다고들 한다. 이는 사실이지만, 화면에서 중심부와 주변 부에 위계를 두지 않는 구성은 사실 전성기 모더니즘, 특히 몬드리안의 회화가 성 취한 업적이다. 그러나 폴록에게서 이 전면적인 구성은 구성의 중심을 흐트러뜨 릴 뿐만 아니라 시야의 초점마저 흐트러뜨릴 정도로 엄청나게 거대해져서, 구성 자체를 감각되지 못하게 방해하는 측면을 추가했다.

26 Clement Greenberg(1948), "The Crisis of Easel Picture," John O'Brian, ed., *The Collected Essays and Criticism, Volume 2: Arrogant Purpose, 1945-1949*(Chicago: University of Chicago Press, 1988), 222.

27 Clement Greenberg(1962), "After Abstract Expressionism," John O'Brian, ed., *The Collected Essays and Criticism, Volume 4: Modernism with a Vengeance, 1957-1969*(Chicago: University of Chicago Press, 1995), 124.

28 Greenberg, 위의 글, 123.

29 하인리히 뵐플린(1915), 『미술사의 기초 개념』, 박지형 옮김, 시공사, 1993 참고.

30 Greenberg, "After Abstract Expressionism," 124. "정처 없는 재현"이란 그린버 그가 귀결점이 출발점을 배반했던 미술에 대해 사용한 말이다. 따라서 정처 없는 재현은 역방향에서, 즉 재현을 목적으로 했으나 추상의 목적에 이바지하게 되는 결과에서 나타나기도 한다. 후자의 예로, 그린버그는 재스퍼 존스의 평면적인 표 지 그림들과 분석적 입체주의의 마지막 단계를 제시한다. 이 두 경우는 모두 근본 적으로 재현적 목적에서 출발했으나 결과로 나타난 그림이 매우 추상적인 상태에 이르고 만 사례로 거론되었다.

31 Greenberg, 위의 글, 126.

32 Greenberg, 위의 글, 129.

33 Greenberg, 위의 글, 129.

34 Greenberg, 위의 글, 129-131.

35 Jacklyn Babington, "Against the Grain: the Woodcuts of Helen Frankenthaler," *Artonview* 44(2005), 22-27.

36 그린버그, 「모더니즘 회화」, 346.

37 Lenita Manry, *Lenita Manry Papers: Hans Hofmann Lectures, Winter 1938-39*, Microfilm Roll 151, The Archives of American Art, The Smithsonian Institution 참고.

38 Clement Greenberg(1949), "The Role of Nature in Modern Painting," John O'Brian, ed., *The Collected Essays and Criticism, Volume 2: Arrogant Purpose, 1945-1949*(Chicago: University of Chicago Press, 1988), 273.

39 그린버그, 「더 새로운 라오콘을 향하여」, 339.

40 그린버그, 「모더니즘 회화」, 350.

41 여기에 인용부호를 붙인 것은 그린버그가 말하는 '아방가르드'가 미학적 개념이 아니기 때문이다. 1960년대가 가까워지기 이전까지, 그는 '현대'와 '모더니즘'을 구별하지 않았듯이 '아방가르드'와 '모더니즘'도 구별하지 않았다. 전자의 구별은 1961년에 처음으로 확인된다. 1949년의 글 「현대 회화에서 자연이 맡은 역할The Role of Nature in Modern Painting」은 『예술과 문화』에 수록되면서 크게 수정되었는데 제목도 「모더니즘 회화에서 자연이 맡은 역할에 대하여On the Role of Nature in Modernist Painting」로 바뀐 것이다. 비슷하게 '아방가르드'도 당초에는 '모더니즘'과 같은 의미로 사용되었으나, 「모더니즘 회화」를 전후해서는 자취를 감춘다. 그린버그의 글에서 '아방가르드'는 후기 모더니즘에 대한 네오 아방가르드의 우세가 확연해진 1960년대 말 이후 다시 등장하며, 그때서야 '모더니즘'과 미학적으로 대립되는 정확한 의미로 쓰이게 된다.

42 그린버그, 「모더니즘 회화」, 350.

43 그린버그, 위의 글, 350.

44 그린버그, 「더 새로운 라오콘을 향하여」, 340. 이는 '촉각적haptic or tactile' 특질과 '시각적optic' 특질들을 대립시켰던 19세기 말 비엔나의 미술사학자 알로이스 리글의 논의를 따른 것이다.

45 당초 *Arts Magazine*(June 1958)에 발표되었던 이 글은 『예술과 문화』에 수록되면서 내용은 전혀 수정되지 않은 채 제목만 「새로운 조각The New Sculpture」으로 바뀌었다. 그런데 그린버그에게는 바로 이 제목으로 1949년에 발표한 다른 글이 있었다. 양자의 내용은 다르며, 두 글의 원본은 각각 John O'Brian, ed., *The Collected Essays and Criticism, Volume 2: Arrogant Purpose, 1945-1949*(Chicago: University of Chicago Press, 1988)과 John O'Brian, ed., *The Collected Essays and Criticism, Volume 4: Modernism with a Vengeance, 1957-1969*(Chicago: University of Chicago Press, 1995)에서

볼 수 있다.

46 클레멘트 그린버그(1958), 「새로운 조각」, 『예술과 문화』, 173.

47 뉴먼의 첫 번째 회고전 《Barnett Newman: First Retrospective Exhibition》은 1958년 5월, 버몬트의 베닝턴 칼리지에서 열렸다. 이 전시회의 서문으로 그린버그가 쓴 "Introduction to an Exhibition of Barnett Newman," John O'Brian, ed., *The Collected Essays and Criticism, Volume 4: Modernism with a Vengeance, 1957-1969*(Chicago: University of Chicago Press, 1995)은 1959년 뉴욕에서 열린 전시회 《Barnett Newman: A Selection, 1946-52》의 서문으로도 쓰였다.

48 토머스 크로(1996), 『60년대 미술』, 조주연 옮김, 현실문화연구, 2007, 2장 참고.

49 크로, 위의 책, 88.

50 그린버그, 「아방가르드와 키치」, 16.

51 Clement Greenberg(1973), "Seminar III: Can Taste be Objective?", *Homemade Esthetics: Observations on Art and Taste*(Oxford University Press, 2000), 30.

52 Baudelaire, "Le Peintre de la vie moderne," 3.

2부

1 Vladimir Tatlin(1920), "The Work Ahead of Us," John Bowlt, ed. and trans., *Russian Art of the Avant-Garde: Theory and Criticism 1902-1934*, revised and enlarged edition(Thames & Hudson, 1976/1988), 206.

2 그린버그, 「아방가르드와 키치」 참고.

3 칼리네스쿠, 『모더니티의 다섯 얼굴』, 2장, 「아방가르드」 참고. 이는 1930년대 후반 이 용어가 미국의 문화계에서 활발하게 논의될 때 그 배경이 되었던 반파시즘 및 반스탈린주의와 이에 맞서는 입장으로 채택된 트로츠키주의의 맥락에서 빚어진 특수한 사건이다. 이에 대해서는 Fred Orton, Griselda Pollock, "Avant-Gardes and Partisans Reviewed," *Art History*, 4/3(Sept. 1981) 참고.

4 Clement Greenberg(1955), "Autobiographical Statement," John O'Brian, ed., *The Collected Essays and Criticism, Volume 3: Affirmations and Refusals, 1950-1956*(Chicago: University of Chicago Press, 1995), 196.

5 Jack Kroll, "Some Greenberg Circles," *Art News*, 61(Mar. 1962), 35.

6 크로, 『60년대 미술』, 2장 참고.

7 Peter Bürger, *Theory of the Avant-Garde*, trans., Michael Shaw(University of Minnesota Press, 1984).

8 대표적으로 Francis Frasina, ed., *Pollock and After*를 꼽을 수 있다.

9 예컨대, 조애너 드러커 같은 미학자는 1996년에 쓴 책에서도 그린버그 식 용법과 미학적 용법을 혼용하곤 했다. Johanna Drucker, *Theorizing Modernism: Visual Art and the Critical Tradition*(Columbia University Press, 1996) 참고.

4장

1 페터 뷔르거, 『아방가르드의 이론』, 최성만 옮김, 지만지, 2009, 특히, II장의 2절 참고. 이 절의 제목은 '시민사회에서 예술의 자기비판으로서의 아방가르드'로 번역되어 있는데, 여기에서 '시민사회'의 원어는 'bürgerlichen Gesellschaft'고, 영문 번역판도 'bourgeois society'라고 옮겼다. '부르주아 사회'는 흔히 '시민사회'와 유의어처럼 쓰인다. 그러나 '부르주아 사회'는 현대사회의 태동기에 구체제의 신분 사회를 무너뜨리고 새로운 사회구성체를 형성해간 계급적 주역을 명시한다는 점에서 '시민사회'보다 좀더 명확한 용어다. 더욱이 아방가르드가 등장한 맥락은 모더니즘의 순수주의가 구체제의 고전주의를 완전히 대체한 20세기 초이고, 이 시점은 또한 소비에트 혁명이 일어나 부르주아 사회와는 상이한 사회구성체가 출현한 때이기도 했다. 이런 점을 고려하여 필자는 뷔르거의 원어를 그대로 옮겨 썼다.

2 뷔르거, 위의 책, II장 2절.

3 '다다'라는 말은 2월의 카바레 개장과 6월의 정기간행물 발간 사이인 4월 18일쯤에 만들어졌다고 하며, 이후 대표적인 명칭이 되었다. 이 이름의 유래에 대해서 여러 설이 있는데, 그중 차라의 1918년 다다 선언을 보면 다음과 같이 되어 있다. "다다는 아무것도 의미하지 않는다. 신문 기사를 보면 크루 족이라는 아프리카 흑인 종족이 신성하게 여기는 소의 꼬리를 '다다'라고 부른다. 이탈리아의 일부 지방에서는 정육면체나 어머니를 다다라고 부른다. 장난감 목마나 보모를 부르는 단어도 다다이고, 러시아어와 루마니아어로 이중 긍정을 할 때도 역시 다다라고 한다." 이와 달리 휠젠베크는 「다다 이전: 다다이즘의 역사」(1920)라는 글에서 자신이 발과 함께 마담 르루아의 예명을 만들어주기 위해 사전을 펼치고, 그 위에 우연히 나이프를 꽂는 단순한 방법으로 발견한 용어가 '다다'라고 강조했다. 이러

한 우연의 방법을 사용함으로써 논리에 대해 공격하는 것이 이후 다다의 특징이 되기도 했다. Matthew Gale, *Dada & Surrealism*(London: Phaidon Press, 1997), 47 참고.

4 스위스는 전쟁 기간에 다양한 국적의 국민으로 이루어진 연합국의 성격을 띤 덕분에 다른 유럽의 국가보다는 평화를 누리고 있었다. 그래서 전쟁을 피해 도망친 지식인들의 도피처가 되었는데, 스위스의 결핵요양소는 작가와 지식인들로 가득 찼고, 헤르만 헤세, 제임스 조이스, 릴케, 칼 융과 같은 다양한 분야의 인물들이 있었다. 레닌은 한동안 카바레 볼테르의 건너편에 거주하기도 했다. Gale, 위의 책, 35.

5 1915년경 리하르트 휠젠베크Richard Hülsenbeck(1892~1974)와 함께 조직한 표현주의 행사Expressionistenabend가 그 예다. 이런 행사에서 관객을 도발하는 기법으로는 이탈리아 미래주의가 쓰였다. Gale, 위의 책, 44.

6 Hugo Ball(1927), *Flight Out of Time: A Dada Diary*, ed., John Elderfield, trans., Ann Raimes(New York: Viking Press, 1974), 67.

7 Jean Arp(1948), "Dadaland," Marcel Jean, ed., Joachim Neugroschel, trans., *Arp on Arp: Poems, Essays, Memories*(New York: Viking Press, 1972), 234.

8 여러 다다이스트가 음성시 작업을 했지만, 하노버 다다로 불리는 쿠르트 슈비터스의 〈우어조나트Ursonate〉(1922~1932)가 걸출한 사례로 꼽힌다. 원래의 소나타 혹은 태초의 소나타라는 뜻의 이 작품은 전통적인 고전 소나타의 구조를 따른 4악장 구성의 음성시다. 〈우어조나트〉의 녹음과 기보는 http://www.ubu.com/sound/schwitters.html에서 듣고 볼 수 있으며, 슈비터스가 포츠담의 키펜호이어 저택에서 1925년 2월 14일 초연한 〈우어조나트〉에 대한 청중의 반응은 한스 리히터(1965), 『다다: 예술과 반예술』(김채현 옮김, 미진사, 1988, 222-223쪽)에 생생하게 실려 있다.

9 Ball, *Flight Out of Time*, 68. 마리네티와 발의 음성시가 지닌 더 자세한 차이에 대해서는, 김남시, 「그림이 되어버린 문자 아방가르드 음성/철자시의 예술 실천적 의의」, 『미학』, 2010, 53-58; 오순희, 「다다와 언어해체: 다다 선언문들에 나타난 언어관과 후고 발의 '소리시' 퍼포먼스를 중심으로」, 『카프카연구』, 2010 참고.

10 Ball, 위의 책, 70. 이 밖에도 카바레 볼테르에서 진행된 퍼포먼스는 많다. 최초의 공연은 1916년 2월 5일 진행되었으며, 취리히에 국제적인 아방가르드를 소개하는 것이었다. 3월 31일에는 차라가 '동시 시'를 발표했는데, 연관이 없는 3개의 글

을 동시에 다른 언어들로 낭송하는 퍼포먼스였다. 5월에는 발이 '볼테르 예술 협회의 성대한 저녁'이라는 모임을 열었고, 〈탄생연극〉이라는 소음 연주회로써 언어에 대한 독특한 접근 방식을 채택했는데, 이는 언론과 정치를 비판하는 뜻에서 말을 소리의 차원으로 환원시켜 언어의 구조를 파괴해야 한다는 제안이었다. 이 제안의 결과물이 '음성시'다. Gale, *Dada & Surrealism*, 33-80 참고.

11 Gale, 위의 책, 49-51 참고.

12 Ball, *Flight Out of Time*, 64-65.

13 발이 다다에 관여한 시기는 약 2년간이며, 이후 잠깐 베를린에서 기자 생활을 하다가 1920년경 가톨릭교회에 귀의했다.

14 Hans Richter, *Dada: Art and Anti-art*(Harry Abrams, 1965), 19. 리히터는 시끌벅적하고 행동이 빠른 차라와 조용하고 사려 깊은 발, 두 사람이 모두 취리히 다다에 없어서는 안 될 인물들이었다고 언급한다.

15 발의 선언문은 Ball, *Flight Out of Time*, 220-221에 전문이, 차라의 선언문은 Charles Harrison et. al., *Art in Theory 1900-1990: An Anthology of Changing Ideas*(Blackwell, 1992), 248-253에 발췌본이 실려 있다. 차라의 선언문 전체는 http://www.391.org/manifestos/1918-dada-manifesto-tristan-tzara.html#.WBU6uV7_rVg에서도 볼 수 있다.

16 Gale, *Dada & Surrealism*, 75-78 참고.

17 Ball, *Flight Out of Time*, 58.

18 Brigid Doherty, "The Work of Art and The Problem of Politics in Berlin Dada," *October*, 105(Summer 2003), 82.

19 Frank Presbrey, *The History and Development of Advertising*(Garden City, N. Y., 1929), 387을 Sally Stein, "The Composite Photographic Image and the Composition of Consumer Ideology," *Art Journal*(Spring 1981), 40에서 재인용. 사진을 오려내 작업하거나 사진에 다른 작업을 덧붙이는 식의 포토몽타주가 1890년대의 건축 관련 출판물에서 널리 사용되었다는 연구도 있다. Martino Stierli, "Photomontage in/as Spatial Representation," *PhotoResearcher*, 18, 2012, 32-43 참고.

20 예컨대, 1892년 창간 당시부터 대중화보지였던 *BIZ*(Berliner Illustrirte Zeitung)는 1919년에 화보를 판화에서 사진으로 바꾸면서 이후 1936년에 창간되는 『라이프』지의 모델이 될 정도로 대중지를 선도하는 주역이 된다.

21 로절린드 사르토르티 외, 「제1차 세계대전과 제2차 세계대전 사이의 사진」, 『세계

사진사』, 장-클로드 르마니·앙드레 루이예 엮고 씀(1998), 까치, 2003 참고.

22 모더니즘 회화는 재현을 거부하고 추상으로 나아가는 '현대적' 회화를 추구하면
서도, 현대적 매체인 사진술을 도입하지는 않고 여전히 캔버스와 물감이라는 전
통적인 매체에 몰두했다. 따라서 매체라는 측면에서는 전혀 현대적이지 않았던
이런 태도는 모더니즘 회화에서 일반적인 것이었지만, 일반적으로 아방가르드라
고 알려져 있는 미래주의와 초현실주의에서도 나타났다. 모더니즘과 다른 점이
있었다면, 두 운동에서는 회화 대신 사진을 고려하고 옹호하는 논쟁이 있었다는
것이다. 그러나 미래주의는 결국 사진을 버리고 회화로 돌아갔고, 초현실주의, 특
히 앙드레 브르통 계열은 사진을 버리지는 않았지만 회화도 역시 포기하지 않았
다. 미래주의와 사진의 관계에 대해서는, 박상우, 「이미지와 선線: 마레의 크로노
포토그라피 연구」, 『현대미술사연구』 33, 2013. 6, 199–224 참고.

23 돈 애즈(1976/86), 『포토몽타주』, 이윤희 옮김, 시공사, 2003, 12–15 참고.

24 Maud Lavin, *Cut with the Kitchen Knife: the Weimar Photomontages of Hannah Höch* (Yale University Press, 1993), 19–25 참고.

25 애즈, 『포토몽타주』, 44–63 참고.

26 Andrés Mario Zervigón, *John Heartfield and the Agitated Image: Photography, Persuasion, and the Rise of Avant-Garde Photomontage* (University of Chicago Press, 2012), 10–11 참고. 가령, 그림 58
아래에 무솔리니의 사인을 곁들여 붙인 캡션은 이랬다. "앞으로 15년 안에 내가
아무도 알아볼 수 없을 만큼 이탈리아의 면모를 일신할 것이다."

27 Zervigón, 위의 책, 236–240 참고.

28 아론 샤프, 「절대주의」, 『현대미술의 개념』, 니코스 스탠고스 엮음(1974), 성완
경·김안례 옮김, 문예출판사, 1994, 247 참고.

29 벤저민 부클로(1984), 「'곽투라'에서 '곽토그람'으로」, 『현대미술과 모더니즘론』,
이영철 엮음, 곽현자 옮김, 시각과언어, 1995, 8에서 재인용.

30 맨 밑의 입방체는 강의와 회의, 회합의 장소로, 중간의 피라미드는 행정 기구의
활동을 위한 공간으로, 맨 위의 원통형은 전신, 라디오, 확성기를 통해 뉴스와 선
언들을 발행하는 정보 센터로 배정되었다. 꼭대기의 원통 구조물 위에는 거대한
옥외 스크린을 설치해서 메시지가 먼 곳으로부터 구름을 뚫고 날아와 영사되도
록 한다는 계획도 있었다. 조주연, 「실패한 혁명?: 러시아 아방가르드의 위대한
모험」, 『미학』, 48권, 2006 참고.

31 Camilla Gray (1962), *The Russian Experiment in Art 1863-1922*, revised

and enlarged edition by Marian Burleigh-Motley(Thames and Hudson, 1986), 225-227; Christina Lodder, *Russian Constructivism*(Yale University Press, 1983), 55-67 참고.

32 구성원은 카를 이오간손, 콘스탄틴 메두네츠키, 스텐베르크 형제(블라디미르와 게오르기), 바바라 스테파노바, 알렉세이 간이었다. 이 그룹의 토론 결과를 보려면, "The First Working Group of Constructivists," John E. Bowlt, ed., *Russian Art of the Avant-Garde*, 241-243 참고.

33 Maria Gough, "In the Laboratory of Constructivism: Karl Ioganson's Cold Structures," *October*, 84(Spring 1998), 90-117 참고.

34 Christina Lodder, "The Transition to Constructivism," *The Great Utopia: The Russian and Soviet Avant-Garde 1915-1932*(The Solomon R. Guggenheim Museum, 1992), 267-281 참고.

35 Gray, *The Russian Experiment in Art 1863-1922*, 256-259 참고. 이 가운데서도 타틀린은 비타협적으로 독보적이었다. 그는 실제로 공장에 들어간 유일한 미술가였는데, 페트로그라드 인근의 제련 공장에서 '미술가-엔지니어'가 되고자 했다. 류보프 포포바와 바바라 스테파노바도 모스크바 근처의 직물 공장으로 가 직물 디자인을 했다. 로드첸코는 마야콥프스키와 협업으로 선전 포스터 작업을 했다.

36 Christina Kiaer, "Rodchenko in Paris," *October*, 75(Winter 1996), 5-6.

37 Gustave Klutsis, Preface to the exhibition catalogue *Fotomontage*, Berlin, 1931. 부클로, 「팍투라'에서 '팍토그람'으로」, 14에서 재인용.

38 러시아 형식주의의 중심인물이었던 시클로프스키는 혁명에 의해 과거와 단절한 소비에트 사회의 인간과 삶을 위해서는 부르주아 문화에 오염된 의식을 재조직할 필요가 있다고 생각했고, 이 인간의식 재교육의 도구로서 '낯설게 하기 defamiliarization' 개념을 중심에 둔 지각이론을 제출했다. 프레드릭 제임슨, 『언어의 감옥: 구조주의와 형식주의 비판』, 윤지관 옮김, 까치, 1996, 50-52 참고.

39 부클로, 「팍투라'에서 '팍토그람'으로」, 16 참고.

40 이 포토프레스코는 혁명 이후 소련 출판산업의 역사와 중요성 그리고 그것이 신흥공업국의 문맹 대중을 교육시키는 데 있어 수행한 역할을 묘사하면서, 서유럽 대중에게 혁명이 교육 분야에서 이룩한 성취를 증명하는 데 주력한 소련관의 중심을 차지했다.

41 부클로, 「팍투라'에서 '팍토그람'으로」, 24.

42 이 점에서 리시츠키의 포토프레스코는 지가 베르토프의 키노 프라우다와 긴밀히
 연관된다. 그러나 양자의 영향관계에 대해서는 아직 정설이 없다. 부클로, 위의
 글, 22-23 참고.

43 부클로, 위의 글, 20-25 참고.

44 뷔르거, 『아방가르드의 이론』, 98-101 참고.

5장

1 1부 3장 참고.

2 Sarah Roberts, "White Painting(three panel)," Rauschenberg Research
 Project, San Francisco Museum of Modern Art, July 2013. https://www.
 sfmoma.org/artwork/98.308.A-C/essay/white-painting-three-panel/

3 뷔르거, 『아방가르드의 이론』, 3장, 「아방가르드 예술작품」 참고. 인용은 113, 강
 조는 뷔르거.

4 포스터, 「누가 네오 아방가르드를 두려워하는가?」 참고. 아래 이어지는 내용은 이
 글의 내용을 간추린 것이다.

5 이에 대해서는 단 하나의 예만 들어도 족하다. 피카소의 〈아비뇽의 아가씨들〉(1907년
 6~7월)은 미술사에서 현대 미술의 선언, 전쟁터, 전령이라는 신화적 지위를 얻은
 작품이다. 또한 이 그림은 피카소 자신에게도 '가장 공을 많이 들인' 작품이었는
 데, 이는 그가 이 작품과 관련해서 남긴 열여섯 권의 스케치북과 다양한 매체를
 이용한 수많은 습작이 증명한다. 마지막으로, 〈아가씨들〉은 현대 회화 중 논의가
 가장 많이 된 작품이기도 하다. 지난 사반세기 동안 책 한 권 분량에 달하는 논문
 들이 발표됐으며 이 그림만을 위해 두 권의 도록을 발간한 전시도 개최되었을 정
 도니, 의문의 여지가 없다. 하지만 이렇게 높은 지위와 많은 논의는 비교적 최근,
 즉 이 그림이 완성된 후 65년이나 지난 1972년 이후의 일임을 기억해야 한다.
 〈아가씨들〉은 제작 후 근 30년 동안 거의 일반에 공개되지 않았고, 따라서 비평도
 드물었다. 〈아가씨들〉은 뉴욕 현대 미술관이 작품을 구입한 1937년 이후에야 공
 적인 전시품이 되었고, 그 전에 이루어진 논의라는 것은 때로는 도판도 없이, 때
 로는 심지어 제목도 없이 쓰인 네 편의 산발적인 글뿐이었다.
 〈아가씨들〉이 오늘날 우리가 익히 아는 지위를 향한 상승을 시작한 것은 뉴욕 현
 대 미술관의 1939년 회고전이 기점이다. 이 회고전의 도록 『피카소: 그의 40년간
 의 예술』에서 앨프리드 H. 바가 제시한 독창적인 해석은 〈아가씨들〉을 현대 미술

의 정전으로 의미화하는 사후적 과정의 시작이었던 것이다. 바는 1951년 『피카소: 그의 50년간의 예술』(1951)을 출간했는데, 1939의 해석을 수정한 이 책의 입장(순수한 형식 추구를 위해 알레고리를 제거한 최초의 입체주의 회화)은 이후 20여 년간 〈아가씨들〉에 대한 공인된 관점으로 통용되었다. 바의 관점은 1972년 레오 스타인버그가 「철학적 매음굴The Philosophical Brothel」을 발표하면서 무너졌다. 스타인버그의 해석(성적인 욕망과 공포의 알레고리를 통해 누드 혹은 매음굴 회화 전통을 완전히 전복한 작품)은 〈아가씨들〉의 지위를 근본적으로 변형시킨 동시에 그 부연과 같은 논의를 봇물처럼 터뜨린 시원이 된다. 다시 말해, 〈아가씨들〉의 신화적 지위는 1951년 바의 해석이 공인된 관점으로 자리 잡으면서 시작되었으며, 논의의 봇물은 21년 후 바를 반박한 스타인버그의 1972년 해석 이후의 일일 뿐인 것이다. William Rubin, "The Genesis of *Les Demoiselles d'Avignon*," *Studies in Modern Art*(special Les Demoiselles d'Avignon issue), 1994; 윤난지, 「엑소시즘으로서의 원시주의: 피카소의 〈아비뇽의 여인들〉과 그 수용」, 『서양 미술사학회 논문집』, 제11집, 1999 참고.

6 니콜라우스 페브스너(1940), 『미술 아카데미의 역사: 과거와 현재의 미술과 미술가의 사회적 지위의 차이』, 다민 편집부 옮김, 다민, 1992 참고.

7 1816년 회화조각아카데미는 다른 두 구체제의 예술기관, 음악아카데미 Académie de musique(1669년 설립) 및 건축아카데미Académie d'architecture(1671년 설립)와 통합되어 예술아카데미Académie des beaux-arts로 변신했다. 예술아카데미는 프랑스의 5대 아카데미five academies of the Institut de France 가운데 한 기관으로서 일종의 학술원 형태가 됨에 따라, 당초 아카데미가 수행했던 교육 기능은 에콜 데 보자르École des Beaux-Arts로 옮겨졌다. 21세기인 오늘날 두 기관은 현대 이후 등장한 새로운 미술 영역까지 아우르는 폭넓은 미술교육 전문기관으로 운영되고 있지만, 둘 다 1648년의 왕립회화조각아카데미를 기원으로 꼽으며 고전주의의 유산을 풍부하게 보존한 특유의 역사를 자랑한다. http://www.academie-des-beaux-arts.fr 및 http://www.beauxartsparis.com 참고.

8 Emmanuel Schwartz, *The Legacy of Homer: Four Centuries of Art from the Ecole Nationale Supérieure Des Beaux-arts, Paris*(Yale University Press, 2005) 참고.

9 심지어는 근대 미술사로 범위를 넓혀도 우리가 이름을 기억하는 화가는 1774년의 자크-루이 다비드와 1801년의 장-오귀스트-도미니크 앵그르밖에 없다.

10 Hervé Maneglier, *Paris Impérial: La vie quotidienne sous le Second Empire*(Armand Colin, 1990), 173.

11 Bernard Denvir, *The Thames and Hudson Encyclopaedia of Impressionism*(London: Thames and Hudson, 1990), 194.

12 이 전시회는 1장에서 언급한 비평가 루이 르루아가 혹평의 뜻으로 쓴 제목 "인상주의 전시회The Exhibition of the Impressionists"(*Le Charivari*, 1874년 4월 25일 자)로 널리 알려졌지만, 정확히는 1873년에 결성된 새로운 미술가 협회, '익명의 화가, 조각가, 판화가 협회Société Anonyme Coopérative des Artistes, Peintres, Sculpteurs, Graveurs'의 제1회 전시회였다. 이 협회는 1863년 후 낙선작 살롱을 열어달라는 미술가들의 청원(1867, 1872)이 계속 거절당하자, 모네, 르누아르, 피사로, 드가, 세잔 등이 결성한 것이다.

13 William Hauptman, "Juries, Protests, and Counter-Exhibitions Before 1850," *Art Bulletin* 67/1(March 1985), 97-107 참고.

14 Anne Distel, Michel Hoog, and Charles S. Moffett, *Impressionism: a Centenary Exhibition*(New York: The Metropolitan Museum of Art, 1974), 190.

15 John Rewald, *The History of Impressionism*(4th, Revised Ed., New York: The Museum of Modern Art, 1973), 475 - 476.

16 Jürgen Habermas, "Modernity-An Incomplete Project," 1980, 39-40.

17 이 순간을 대표하는 사례로 마티스가 1910년 살롱 도톤에 출품한 〈춤 II〉(1910) 와 〈음악〉(1910)을 들 수 있을 것 같다. 세르게이 슈킨의 저택 장식화로 의뢰받은 두 작품은 고전주의의 장식화가 지닌 서사적이고 관조적인 성격에 대항하는 새로운 종류의 장식성, 즉 시각을 교란하며 압도하는 장식성을 보여주는 작품이다. 그러나 두 작품이 여론에서 맹비난을 야기하자 슈킨은 잠시 변덕에 빠졌고, 그 틈을 타 화상들은 마티스 대신 퓌비 드 샤반의 신고전주의적 장식화의 구매를 재빨리 제안했다. 다행히 슈킨은 마음을 돌렸고, 마티스에게 정물화 두 점을 추가로 의뢰했다. 그 결과로 나온 〈세비야 정물〉(1910~1911)과 〈스페인 정물〉(1910~1911)은 마티스가 〈춤 II〉와 〈음악〉에서 거대한 화면과 단순한 구성이라는 포맷으로 보여주었던 시각 교란의 미학Aesthetics of Blinding을 작은 규모의 복잡한 구성이라는 다른 포맷으로 보여준다. 마티스가 여론의 비난과 화상들의 배신에 흔들리지 않고 고전주의의 끈질긴 압력에 맞선 이 사례는 아마도 고전주의와 모더니즘의 마지막 한판이었다고 할 수 있을 것이다. Yves-Alain Bois, "On

Matisse: The Blinding," *October* 68(Spring 1994), 61-121 참고.

18 과거의 후원 체계를 대체하는 현대의 미술 제도로서 미술 시장의 형성에 대해서는 샤이너, 『순수예술의 발명』, 5장과 6장 참고. 모더니즘을 지지한 미술 시장의 팽창에 대해서는 윤자정, 「서구 미술시장의 양상: 역사적 고찰」, 『현대미술학 연구』 16/2, 2012 참고.

19 포스터, 「누가 네오 아방가르드를 두려워하는가?」, 58.

20 Jean Laplanche, *New Foundations of Psychoanalysis*, trans., David Macey(London: Basil Blackwell, 1989), 88.

21 핼 포스터(1996), 「미니멀리즘이라는 교차점」, 『실재의 귀환』 참고.

22 Claudia Gould, "Foreword," *Other Primary Structures*(New York: Jewish Museum; New Haven: Yale University Press, 2014). 이 전시회는 2014년 3월 14일~5월 18일까지, 그리고 5월 25일~8월 3일까지 2회로 나누어 개최되었다. 뉴욕에서 《1차 구조물》전이 영미권 작가들로 개최되던 1966년 당시 아시아, 아프리카, 남미, 동유럽에서 미니멀리즘과 연결해볼 수 있는 작업을 했던 작가 30명으로 구성된 전시회였다. 1966년 전시회의 도록도 2014년 전시회 도록과 더불어 재발간되었다.

23 Jewish Museum, *Primary Structures*, 1966 참고.

24 The Museum of Modern Art, Press release(No. 62, 1968), 1.

25 데이비드 배츨러(1997), 『미니멀리즘』, 정무정 옮김, 열화당, 2003, 6.

26 Richard Wollheim, "Minimal Art," *Arts Magazine*(January 1965), 26-32. Gregory Battcock, ed., *Minimal Art: A Critical Anthology*(New York: Dutton, 1968)에 재수록.

27 Robert Morris(1989), "Three Folds in the Fabric," *Continuous Project Altered Daily: The Writings of Robert Morris*(MIT Press, 1993), 263-264.

28 Robert Morris(1966), "Notes on Sculpture, Part II," Battcock, ed., *Minimal Art*, 228-229 참고. 이 언급은 토니 스미스의 1962년 작 〈주사위〉의 크기에 대해 모리스가 물은 질문에 스미스가 한 답에서 나온 것이다. 모리스는 1966년의 두 번째 글에서 스미스를 다음과 같이 인용하고 있다.

Q: 왜 더 크게 만들어서 관람자에게 위압감을 주지 않았죠?

A: 나는 기념비를 만들고 있었던 게 아니에요.

Q: 그렇다면 더 작게 만들어서 관람자가 굽어볼 수 있도록 만들지 않은 까닭은요?

A: 나는 오브제를 만들고 있었던 게 아니니까요.

29 Donald Judd(1965), "Specific Objects," *Arts Year Book* 8, *Complete Writings*(New York and Halifax: The Press of the Nova Scotia School of Art and Design, 1975), 181-189에 재수록.

30 모리스는 「조각에 대한 노트」라는 제목으로 총 네 편의 글을 발표했다. 네 편 모두 Artforum에 실렸으며, 1부와 2부는 1966년(2월호, 10월호), 3부(부제: 노트와 비합리적인 결론Notes and Non Sequiturs)는 1967년(6월호), 4부(부제: 대상을 넘어서Beyond Objects)는 1969년(4월호)에 나왔다. 모두 동일한 제목이지만, 모두 미니멀리즘을 다룬 글은 아니다. 66년의 1부와 2부가 모더니즘 회화와 조각의 관계적 구성에 의문을 제기하면서 미니멀리즘을 옹호한 글이었다면, 69년의 4부는 미니멀리즘 작품의 자의적인 배열 방식에 의문을 제기한 글이기 때문이다. 4부는 한 해 전에 발표된 「반형태Anti-form」(1968) 및 다음 해에 발표된 「제작의 현상학에 대한 노트: 동기의 추구Some Notes on the Phenomenology of Making: The Search for the Motivated」(1970)와 함께 포스트미니멀리즘, 특히 프로세스 아트에 중요한 영향을 미쳤다.

31 4장 3절 참고.

32 저드의 용어 'specific object'는 '특수한 사물' '특정한 물체' '특수한 오브제' 등으로 다양하게 번역되고 있으나 가장 많이 쓰이는 번역어는 '특수한 사물'이다. '특수한 사물'은 두 가지 점에서 타당한 역어라고 할 수 있다. 하나는 이 번역어가 미술작품이라는 대상에서 사물의 차원을 억제하고 오로지 구성의 차원만 인정하는, 이른바 모더니즘의 '대상' 미학이 지닌 내적 모순을 드러낸다는 점이고, 다른 하나는 사물의 차원을 집중적으로 발전시켜 모더니즘 미학을 붕괴시킨 저드의 전략을 이 번역어가 정확히 부각시킨다는 점이다. 그러나 저드의 specific object는 전파상의 형광등을 갖다 쓴 플래빈이나 공사장의 블록들을 갖다 쓴 앙드레와는 달리, 특별한 크기, 색채, 재질로 주문생산된 것으로서, 완전히 대량생산된 사물의 영역으로 나아갔다고 보기 어려운 점이 있다. 다시 말해 그것은 모더니즘 미술과 산업사회의 사물 사이의 중간 지대쯤에 위치한다. 따라서 이러한 작업으로 저드가 가장 크게 기여한 점은 사물성의 강조라기보다, 모더니즘 대상 미학의 이중성을 드러냈다는 점과 그 특유의 외관을 통해 스스로 사물성과는 거리를 두었다는 점이고, 이렇게 보면 'specific object'를 '특수한 사물'로 번역하는 것은 타당성을 잃게 된다. 필자는 저드의 'specific object'라는 용어가 모더니즘의 대상 미

학을 의식적으로 겨냥한 것임에 주목하여 '특수한 대상'이라는 번역어를 택한다.

33 Donald Judd in Bruce Glaser, "Questions to Stella and Judd," *Art News*(September, 1966), Battcock, ed., *Minimal Art*, 151. 이 인터뷰는 미니멀리즘의 초기 입장에 대한 상세한 표명들을 볼 수 있는 자료로서, 1964년 3월에 라디오로 방송되었고 1966년 9월 『아트뉴스』에 그대로 출판되었다.

34 Judd, "Specific Objects," 181-189 참고.

35 Judd, 위의 글, 181-189 참고.

36 Robert Morris(1966), "Notes on Sculpture, Part I," Battcock, ed., *Minimal Art*, 223.

37 모더니즘 조각은 재현을 거부하므로 재료의 물질적 속성에 크게 의지하는 것이 사실이다. 그러나 즉물성이 작가의 구성(흔히 작가가 '창조'해낸 독특한 '형태')에 의해 통제되지 않고 물질 그 자체로 드러나면 작품과 물품의 구별에 문제가 생긴다. 또한 오랫동안 모더니즘 조각의 자율성은 그 비재현성 때문에 몰이해와 조롱의 대상이었음을 기억해야 한다. 1913년 아모리쇼에 출품했던 브랑쿠시의 〈포가니 양의 초상〉(1912)이 "고작 달걀이나 닮은 괴이한 조각"이어서 "비웃음을 샀다"는 사실이나, 그로부터 10년도 더 지난 1926년에 에드워드 스타이컨이 브랑쿠시의 〈공간 속의 새〉를 구입해서 미국으로 들여왔을 때도 세관원이 브랑쿠시의 모더니즘 조각을 산업 물품으로 분류해서 고액의 관세를 부과했다는 사실을 떠올려보라. 아모리쇼에 관한 인용은 Leonard D. Abbott, "The Art Revolutionists in New York," *The International* 7, no. 3(March 1913), 53-54.

38 Morris(1966), "Notes on Sculpture, Part II," Battcock, ed., *Minimal Art*, 232.

39 Morris, 위의 글, 228.

40 Morris, 위의 글, 232.

41 Mark Godfrey and Rosie Bennett, "Public Spectacle: an Interview with Brian O'Doherty," *Frieze*(Issue 80, January-February 2004), 56. 그래서 바르트의 「작가의 죽음」은 1967년 리처드 하워드Richard Howard가 번역한 영어본이 먼저 나왔고, 프랑스에서는 이듬해인 1968년에 발표되었다. 영어본은 잡지 *Aspen* 특별호(no. 5-6, 1967)에 실렸고, 불어본은 잡지 *Manteia*(no. 5, 1968)에 실렸다. 「작가의 죽음」은 1977년 영국의 문화연구자 스티븐 히스 Stephen Heath에 의해 다시 한번 영역되었다. 히스의 편역서 *Image-Music-Text*(Fontana Press)에 실린 두 번째 번역은 1968년에 발표된 불어본을 원문으로 삼았다. 두 영역본 사이에서 논지의 차이를 볼 수는 없으나, 번역자들의 개인

차를 넘어서는 표현의 차이가 몇 군데서 발견되는 것으로 보아, 바르트는 하워드가 번역한 1967년의 불어 원문을 1968년 프랑스에서 발표할 때 조금 수정했던 것 같다. 또 한 가지, 이 글과 연결되어 있으면서 똑같이 중요한 또 한 편의 글로 1971년에 발표된 「작품에서 텍스트로From Work To Text」가 있다. 두 글은 모더니즘 미학의 작가와 작품 개념을 해체하는 한 쌍의 글로서 함께 읽어야 한다. 1977년 *Image-Music-Text*(Fontana Press)에 영역본으로 먼저 함께 재수록되었고, 프랑스에서는 바르트의 사후 1984년에 나온 *Le Bruissement de la langue*(Seuil)에 재수록되면서 비로소 함께 묶였다.

42 Frank Stella in Bruce Glaser, "Questions to Stella and Judd," *Art News*(September, 1966), Battcock, ed., *Minimal Art*, 158.

43 미니멀리스트들이 모더니즘과 완전히 상반되는 작품의 의미론을 발전시킬 수 있었던 데는 루트비히 비트겐슈타인의 후기 언어철학과 모리스 메를로-퐁티의 현상학이 큰 영향을 미쳤다. 비트겐슈타인의 영향은 이미 1950년대부터(대표적으로, 개인적 존재와 사회적 기호의 분리를 다룬 재스퍼 존스의 작업) 찾아볼 수 있고, 메를로-퐁티의 영향은 그의 1945년 저작 『지각의 현상학』이 1962년 영어로 번역되면서 시작되었다.

44 Judd, "Specific Objects," 181-189 참고.

45 크로, 『60년대 미술』, 53. 이 콜라주에서는 구체적으로 "미국인들은 위생에 대한 얄팍한 만족과 병적인 집착을 갖고 있다고 보는 태도".

46 크로, 위의 책, 2장 참고.

47 Roland Barthes(1980), "That Old Thing, Art," Richard Howard, trans., *The Responsibility of Forms: Critical Essays on Music, Art and Representation*(Oxford: Blackwell, 1986) 참고.

48 Lawrence Alloway, *Topics in American Art since 1945*(New York: W. W. Norton & Company Inc., 1975), 120.

49 Amy Dempsey, *Styles, Schools and Movements*(Thames and Hudson, 2002), 217.

50 Julian Myers, "The Future as Fetish: the Capitalist Surrealism of the Independent Group," *October* 94(Fall 2000) 그리고 Brian Wallis, ed., *"This is Tomorrow" Today*(New York: Institute for Art and Urban Resources, 1987)도 참고.

51 크로, 『60년대 미술』, 2장 참고. 잘 알려져 있다시피 1948년에서 1952년까지 이

어진 미국의 마셜 플랜은 막대한 자금 지원을 통해 전후 유럽의 생산과 경제 성장을 기록적인 수준으로 끌어올리면서, 개인의 소비 수준 향상을 유럽의 전 인구에게 약속했다. 이 약속은 소련과 대결하는 미국의 결정적인 무기였으며, 번듯한 주택, 가전제품, 자동차, 여행, 오락에의 접근이 급속하게 늘어나면서 그 약속은 점점 더 좋은 것처럼 보였다.

52 Barthes, "That Old Thing, Art" 참고.

53 Hal Foster, "1956," *Art since 1900*, 390.

54 Hal Foster, "Homo Imago," *The First Pop Age: Painting and Subjectivity in the Art of Hamilton, Lichtenstein, Warhol, Richter, and Ruscha*(Princeton University Press, 2012), 6.

55 Foster, 위의 글, 4.

56 샤이너, 『순수예술의 발명』, 13장 참고.

57 이 초기 예술 사진의 반사진적 성격은 재현의 방식, 결과적 특성, 주제의 선택으로부터 명확하게 드러난다. 이 사진들은 사진의 동시적 재현 방식을 버리고 회화의 순차적 재현 방식을 채택했으며(조합인화), 선명한 사진이 아니라 일부러 흐린 사진을 만들어냈고(연초점, 고무인화), 실재 세계가 아니라 정신적 세계(문학, 종교/신비)를 주제로 삼았다.

58 Alfred Stieglitz, "How I Came to Photograph Clouds," *Amateur Photographer and Photography*(19 September 1923) 참고.

59 2부의 4장 2절 「베를린 다다」 참고.

60 Benjamin Buchloh, "1959d," *Art since 1900* 참고.

61 예술의 산업화는 1963년 미국 미술의 심장 맨해튼에 '공장'을 차렸던 앤디 워홀이 첫 삽을 뜬 후 오늘날에는 워홀의 후예들인 제프 쿤스, 데미안 허스트, 무라카미 다카시에 의해 기업 수준으로 팽창했다. 문화산업의 예술화는 멀리 갈 것도 없이 최근 서울시립미술관에서 열린 K팝의 아이돌 스타 지드래곤을 소재로 한 전시 《피스 마이너스 원: 무대를 넘어서》(2015. 6. 9.~8. 23.)에서 볼 수 있다. 이 전시는 지드래곤이라는 문화산업 상품의 다각화, 고급화 전략의 일환이다.

62 Foster, "Andy Warhol, or the Distressed Image," *The First Pop Age* 참고.

63 이 제목은 1964년 파리 일리아나 소나밴드 화랑에서 열린 첫 번째 워홀 개인전 (《Andy Warhol》)의 별칭이다.

64 처음부터 그랬던 것은 물론 아니다. 미술의 의미화에서 일반적인 지연 작용 외에도, 이 작업이 팝아트에 대한 해석적 경합의 축이 된 것은 1987년 토머스 크로가

이 작업을 근거로 해서 워홀의 팝아트에 대한 해석을 일찌감치 지배했던 포스트 구조주의의 해석에 맞서는 실재론적 해석을 제시하면서부터다.

65 Sarah Churchwell, *The Many Lives of Marilyn Monroe*(Granta Books, 2004); Carl Edmund Rollyson, *Marilyn Monroe: a Life of the Actress*(University Press of Mississippi, 2014) 참고.

66 Barthes(1980), "That Old Thing, Art" 참고.

67 들뢰즈에 의하면, "시뮬라크럼은 관찰자가 지배할 수 없는 거대한 크기와 깊이, 거리들을 내포한다. 관찰자가 유사하다는 인상을 받는 것은 그가 이 크기와 깊이, 거리들을 지배할 수 없다는 바로 그 이유에서다. 시뮬라크럼은 그 자체 내에 차별적인 시점을 포함하며, 관객은 시뮬라크럼의 일부가 되지만, 이 시뮬라크럼은 관객의 시점에 따라 변형되고 왜곡된다. 간단히 말해, 시뮬라크럼 안에 싸잡혀서 미쳐가는 과정, 끝이 없는 과정이 존재한다는 것이다." Gilles Deleuze, "Plato and the Simulacrum," Rosalind Krauss, trans., *October* 27(Winter 1983), 49.

68 포스터, 「미니멀리즘이라는 교차점」, 「냉소적 이성의 미술」, 『실재의 귀환』 그리고 Deleuze, "Plato and the Simulacrum"도 참고.

69 Barthes, "That Old Thing, Art" 참고.

70 Jean Baudrillard(1981), "The Precession of the Simulacra," *Art & Text* 11(September 1983), 8.

71 Thomas Crow(1987), "Saturday Disasters: Trace and Reference in Early Warhol," Serge Guilbaut, ed., *Reconstructing Modernism: Art in New York, Paris, and Montreal 1945-1964*(The MIT Press, 1990) 그리고 『60년대 미술』 3장도 참고.

72 이 세미나는 1973년 자크-알랭 밀레Jacques-Alain Miller의 편집으로 출판되었다. 밀레의 편집본 *Le séminaire, Livre XI: Les quatre concepts fondamentaux de la psychanalyse*(Paris: Seuil, 1973)는 1977년 앨런 셰리던Alan Sheridan의 영역으로 출판(*The Four Fundamental Concepts of Psychoanalysis*, New York: Norton, 1978)되었고, 한국어로는 2008년 맹정현과 이수련의 공역 『정신분석의 네 가지 근본 개념』(새물결)으로 출판되었다. 이 세미나는 제목이 명시하는 대로, 정신분석의 근본이 되는 네 개념, **무의식, 반복, 충동, 전이**를 다룬 총 20회의 강의를 엮은 것이다. 맨 앞과 맨 뒤를 제외한 본론은 「무의식과 반복」, 「대상 a로서의 응시에 관하여」, 「전이와 충동」, 「타자의 장, 그리고 전이로의 회귀」라는 4부로 나뉘어 있다. 이 가운데서 현대 미술과 특

히 관련이 있는 내용은 실재에 관한 세미나인 「무의식과 반복」, 그리고 응시에 관한 세미나인 「대상 a로서의 응시에 관하여」에 있다. 핼 포스터가 외상적 실재론을 발전시키는 데 직접 영향을 미친 글은 「무의식과 반복」이지만, 포스터 자신이 강조하듯 두 세미나는 함께 읽혀야 한다. 자크 라캉, 『정신분석의 네 가지 근본 개념』 그리고 핼 포스터(1996), 「실재의 귀환」, 『실재의 귀환』 참고.

73 잘 알려져 있듯이, 라캉은 실재the Real와 현실Reality을 구별한다. "실재는 언제나 제자리에 있는the Real is always in its place" "존재론적 절대자, 진정한 존재 그 자체an ontological absolute, a true being-in-itself"로서, 외상의 실체인 반면, 현실은 재현의 효과다. 즉 현실이란 재현될 수 없는 위협적 실재를 봉인 혹은 거론하기 위해 상징계가 구성한 산물인 것이다. 라캉의 실재와 현실에 대한 설명을 더 보려면, Bruce Fink, *The Lacanian Subject: Between Language and Jouissance*(Princeton University Press, 1995), 3장, 특히 24-25 참고. 실재에 관한 위의 인용은 Dylan Evans, *An Introductory Dictionary of Lacanian Psychoanalysis*(Routledge, 1996), 162. 포스터의 「실재의 귀환」도 참고. 이 장에서 포스터는 실재가 "상징계의 부정, 어긋난 만남, 잃어버린 대상(주체가 잃어버린 주체의 작은 부분, 즉 대상 a)으로서 정의"된다고 설명하고 있다.

74 포스터, 「실재의 귀환」 참고.

75 Ernest Mandel, *Late Capital*(London: Verso, 1978), 387.

76 둘 다 Gene Swenson, "What is Pop Art?, Answers from 8 Painters, Part I," *Art News* 62(Nov. 1963), 26.

77 자본주의가 산업자본주의로부터 소비자본주의로 이동하면서, 소품종 대량생산은 다품종 소량생산으로 변화하는데, 여기에서 나타난 수열적 생산은 근본적인 차이가 아니라 표면의 차이에 주력하는 방식이다.

78 Andy Warhol, *POPism*, 1980.

79 라캉은 아리스토텔레스가 『자연학』 4장과 5장에서 원인의 기능에 관한 이론을 제시하면서 사용한 두 용어, '오토마톤'과 '투케'를 자신의 실재에 관한 이론에 도입했다. '오토마톤'은 기표의 그물망이고, '투케'는 실재와의 만남이다. 오토마톤은 기표의 연쇄가 자동적으로 반복되며 펼쳐지는 상징계의 작용이며, 이 연쇄를 돌연 단절시키는 파열의 순간이 투케다. 항상 오토마톤 뒤편에 자리 잡고 있던 실재는 투케를 통해 작용한다. 라캉, 「무의식과 반복」, 『정신분석의 네 가지 근본 개념』, 86, 87-102.

80 지금까지 워홀의 외상적 실재론에 대한 설명은 포스터, 「실재의 귀환」 참고.

3부

1 Terence Pitts, *Edward Weston 1886–1958*(Köln: Taschen, 1999), 13.

2 Calvin Tomkins and David Bourdon, *Christo: Running Fence, Sonoma and Marin Counties, California, 1972-76*, Photographs by Wolfgang Volz and Gianfranco Gorgoni(New York: Abrams, 1978) 참고.

3 Steven R. Weisman, "Christo's Intercontinental Umbrella Project," *The New York Times*(November 13, 1990), C13. Mark Getlein, *Living with Art*, 10th edition(McGraw-Hill Education, 2012), 262에서 재인용.

4 포스터, 「기호의 수난」, 131.

5 크로, 『60년대 미술』, 124.

6 미술에서 '포스트모더니즘'이라는 용어를 처음 비평에 사용한 사람은 레오 스타인버그라고 알려져 있다. 그때 스타인버그가 '포스트모더니즘'이라는 말로 가리켰던 것은 로버트 라우셴버그의 〈콤바인 페인팅〉이었지만, 이 용어는 라우셴버그의 '혼합매체' 작품처럼 모더니즘의 지상명령, 즉 매체의 특수성을 싹 무시하는 그 후의 미술을 포괄할 수 있는 잠재력을 가지고 있었다. 폴 우드 외(1993), 『재현의 정치학』, 정성철 외 옮김, 시각과언어, 1997, 315 참고. 그런데 포스트모더니즘이 정말 네오 아방가르드를 넘어선 것인지, 즉 계승과 더불어 돌파가 있었는지는 좀더 따져봐야 하는 문제다. 어쩌면 전자는 후자의 계승에 머물렀을 뿐이라는 것이 나의 의심이다. 이는 전후 미국 미술의 전개를 "세기말의 아방가르드" 또는 "네오 아방가르드 패러다임"이라는 명칭으로 가리키는 핼 포스터의 논의에도 암시되어 있는데, 이에 대해서는 결론에서 더 논의한다. 앞의 명칭은 포스터의 1996년 저서 『실재의 귀환』의 부제이며, 뒤의 명칭은 그가 2009년에 발표한 글에 등장한다. Hal Foster, "Museum Tales of Twentieth-Century Art," Elizabeth Cropper, ed., *Dialogues in Art History, from Mesopotamian to Modern: Readings for a New Century*(National Gallery of Art, Washington, 2009), 353-375 참고.

7 Andreas Huyssen, "Mapping the Postmodern," *New German Critique* 33(Autumn 1984) 5-52 참고. 후이센의 논의는 포스트모더니즘 논쟁의 관계적, 지역적, 분야적 성격을 상당히 정밀하게 다룬 글로서, 드물게 입체적이고 구체적이다. 특히 이 글은 포스트모더니즘을 현대 예술의 미학적 두 주축, 즉 모더니즘과 아방가르드 가운데 아방가르드의 부활과 분명하게 연관짓는 통찰을 보여줘 나의 관점에 시사한 바가 컸다. 하지만 이와 동시에 1984년의 후이센은 포스트모

더니즘을 모더니즘/아방가르드의 패러다임으로부터 벗어나는 새로운 시도로 보고자 했는데, 각주 6에서 언급한 대로 이에 대한 나의 관점은 유보적이다. 이 글에서 후이센이 포스트모더니즘에 기대했던 의제들, 즉 무절제한 도구적 합리성으로부터의 탈피, 페미니즘 이후 소수자 정체성의 민주적 확보, 생태와 환경의 보존 및 공존 문제, 그리고 비서구에 대한 서구의 문화 제국주의 종식 등은 지금 이 순간에도 결코 쉽지 않게 진행되고 있는 동시대 미술의 의제들이다. 이 의제들의 맹아가 포스트모더니즘에서 뿌려졌다는 데는 이의가 없다. 그러나 바로 그런 동시대 미술의 씨앗들이 자라날 토양을 일구기 위해 포스트모더니즘은 우선 현대미술의 밭 주인을 갈아치울 필요가 있었으며, 그런 의미에서 후이센은 당시 미래를 너무 당겨 보았다는 것이 나의 생각이다.

8 리오타르 연구자 정수경이 지적한 대로, 포스트모더니즘 논쟁의 포문을 연 리오타르의 이 유명한 글의 제목은 '포스트모던의 조건'이 아니라 '포스트모던의 상황'으로 옮기는 것이 더 적절하다. 부제 "A Report on Knowledge"가 알려주는 대로, 이 글은 선진자본주의 국가에서 지식의 위상이 달라진 상황을 관찰하고 제시한 내용이기 때문이다. 정수경, 「숭고의 미학: 리오타르와 혐오미술을 중심으로」, 2011, 서울대학교 대학원 박사학위논문, 19-20.

9 그레고어 맥레넌, 「계몽주의 기획의 재조명」, 『모더니티의 미래』, 391-397 참고. 하버마스의 논문은 1980년 9월 프랑크푸르트 시가 수여한 아도르노 상 수상 연설로 처음 발표되었고, 1981년 3월 뉴욕대학교 인문학연구소에서 발표된 후 영어로 번역되면서 제목이 조금 바뀌었다. Jürgen Habermas, "Modernity versus Postmodernity," Seyla Ben-Habib, trans., New German Critique 22(Winter 1981), 3-14. 리오타르의 책은 1984년에 영역되었지만, 82년의 논문도 함께 수록되었고, 프레드릭 제임슨이 쓴 서문도 추가되었다. Jean-François Lyotard, The Postmodern Condition, trans., Geoff Bennington and Brian Massumi(Minneapolis: University of Minnesota Press, 1984).

10 '문화적 우세종'이라는 제임슨의 개념은 영국의 문화학자 레이먼드 윌리엄스 Raymond Williams(1921~1988)의 세 가지 문화 구분—지배 문화dominant culture, 잔여 문화residual culture, 신생 문화emergent culture—을 발전시킨 것이다. Raymond Williams, "Base and Superstructure in Marxist Cultural Theory," Problems in Materialism and Culture: Selected Essays(London: Verso and NLB, 1980), 31-49 참고. 윌리엄스와 마찬가지로 제임슨도 이 개념을 통해 지배 문화와 "매우 다른 특징들이 종속적인 상태로 광범위하게 존재하

고 공존할 수 있음을 허용"하며, 또 문화의 변동을 허용하기도 한다. 문화는 우세종과 잔여 혹은 신생 문화의 상이한 충동들이 각자의 길을 모색하며 힘을 겨루는 장이라는 것이다. Fredric Jameson, "Postmodernism, or, the Cultural Logic of Late Capitalism," *Postmodernism, or, the Cultural Logic of Late Capitalism*(Durham, NC: Duke University Press, 1991), 56.

11 이는 제임슨이 벨기에의 경제학자 에른스트 만델의 구분을 받아들인 것이다. 만델은 세 시대를 18세기 말 산업혁명이 시작된 이래 자본주의 생산양식이 일으킨 세 번의 동력기술power technology 혁명에 따라 구분했다. 1848년 이후 증기 동력 혁명, 1890년대 이후의 전기 및 연소 동력 혁명, 1940년대 이후의 전자 및 핵 동력 혁명이 그 셋인데, 각 단계는 앞 단계의 변증법적 확장이다. Ernest Mandel, *Late Capitalism*(London: Humanities Press, 1975), 18. Jameson의 위의 글 78쪽에서 발췌 재인용.

12 의미작용에 대한 라캉의 생각은 소쉬르의 구조주의 언어학과 다르다. 우선 라캉은 안정된 의미작용의 구조도, 그 구조에서 발생하는 고정된 의미도 인정하지 않는다. 즉, 기표와 기의의 1:1 대응관계로부터 의미가 발생한다는 사고를 부정한다. 기표가 관계를 맺는 것은 기의가 아니라 또 다른 기표들이라는 것이다. 또한 기표들 사이의 관계에 의해 발생하는 것도 의미가 아니라 의미효과meaning-effect일 뿐이라는 것이 라캉의 주장이다. 따라서 소쉬르에게서 기표는 기의(어떤 단어가 가리키는 지시대상이나 개념)와 결합하여 의미작용signification을 일으키지만, 라캉에게서 기표와 기의의 결합은 둘 사이의 "횡선barre"에 의해 가로막혀 있으며, 또 다른 기표를 표상할 뿐인 기표 아래서 기의는 "끊임없이 미끄러"진다. 그러므로 실제로 일어나는 것은 의미작용이 아니라 의미화작용signifiance이다. 이는 지시대상도 가리키지 않고 의식적 주체도 가리키지 않는 기표들이 끊임없이 이어지면서, 그런 기표들 사이의 차이로만 이루어진 작용이다. 이런 의미화작용에서 기의는 기표들이 서로 맺고 있는 관계에 의해 발생하고 투사되는 의미작용의 환상에 불과하다. 그런데 기표들 사이를 연결해서 의미효과를 만들어내는 의미화 사슬조차 끊어져 기표들이 연관관계를 잃은 채 제각각 난무하는 것이 정신분열증이다.

13 Ernest Mandel(1975), *Late Capitalism*, trans., Joris De Bres(London: Verso, 1978), 384.

14 Mandel(1975), 위의 책, 191.

15 Jean Baudrillard(1972), "Toward a Critique of the Political Economy of the

Sign," trans., Carl R. Lovitt; Denise Klopsch, *SubStance* 5/15(1976), 111 참고.

16 Fredric Jameson, "Periodizing the 60s," *Social Text*, 9/10(Spring-Summer, 1984), 200.

17 Fredric Jameson, "Postmodernism, or, the Cultural Logic of Late Capitalism," 65-66, 71-73 참고.

18 Jameson, 위의 글, 87 참고.

19 포스터, 「누가 네오 아방가르드를 두려워하는가?」, 70-71.

20 핼 포스터가 원래 쓴 표현은 두 가지다. 83년의 『반미학』 서문 「포스트모더니즘」에서는 '반동적'/'저항적'이라는 표현을 썼고, 84년의 「(포스트)모던 논쟁」부터는 '신보수주의적'/'포스트구조주의적'이라는 표현을 썼다. 나의 표현은 양자의 내용적 차이를 명시하기 위한 것이다.

21 핼 포스터(1984), 「(포스트)모던 논쟁」, 『미술, 스펙터클, 문화정치』, 조주연 옮김, 경성대학교출판부, 2011 참고.

22 포스터, 「기호의 수난」, 137-140 참고.

23 이것은 앨런 손드하임Alan Sondheim이 편집한 책 *Individuals: Post Movement Art in America*(New York, Dutton, 1977) 제목에 나온 표현을 크라우스가 인용한 것이다.

24 Rosalind Krauss, "Notes on the Index: Seventies Art in America," *October* 3(Spring, 1977), 68-81 참고.

25 기호의 분해에 대한 두 대응 방식에 대해서는 포스터, 「기호의 수난」 참고. 이 상이한 두 대응 방식을 각각 이론화한 대표적인 개념이 로절린드 크라우스의 '지표index'와 크레이그 오웬스의 '알레고리allegory'다. 지표 개념은 Rosalind Krauss, "Notes on the Index," Part I and II(1977)가, 알레고리 개념은 Craig Owens, "The Allegorical Impulse: Towards a Theory of Postmodernism," Part I&II(1980)가 대변한다.

26 예컨대, 제1차 세계대전 직후 유럽 모더니즘에서 나타난 고전주의 질서로의 복귀rappel à l'ordre나, 제2차 세계대전 직전 파시즘과 스탈린주의라는 좌우익 전체주의 정권이 정치적 선전용으로 각색한 고전주의 양식.

6장

1 Judd, "Specific Object," 181-189 참고.

2 이 용어는 1968년 루시 리파드가 미술 대상의 물질적 구현을 벗어나려는 개념 미술의 경향에 대해 붙인 것이다. Lucy R. Lippard, "The Dematerialization of Art," *Art International* 12/2(Feb. 1968), 31-36 참고. 리파드가 나중에 스스로 인정했듯이, 개념 미술이라고 아무 대상도 만들지 않는 것은 아니다. 그녀의 표현을 빌면, "한 장의 종이나 한 점의 사진도 1톤짜리 납덩이나 마찬가지로 하나의 대상이고 또한 '물질적'이다." 따라서 이 표현은 개념 미술이 물질적 대상을 제거한다는 뜻이 아니라, "물질성에서 이탈하려는 과정 또는 물질적 측면(유일무이함, 영속성, 장식적 매력)의 강조에서 탈피"하려는 경향을 가리킨다. Lucy R. Lippard, *Six Years: The Dematerialization of the Art Object from 1966 to 1972*(University of California Press, 1973), 5 참고.

3 Robert Morris(1968), "Anti-form," *Continuous Project Altered Daily: The Writings of Robert Morris*(The MIT Press, 1993), 41.

4 Morris, 위의 글, 43-44 참고.

5 Robert Morris(1969), "Notes on Sculpture, Part IV: Beyond Objects," *Continuous Project Altered Daily*, 51-70 참고.

6 정확히는 동사 목록이기보다 동사구와 부사구 목록이다. 총 108개의 이 〈동사 목록, 1967-68〉은 Grégoire Müller, *The New Avantgarde: Issues for the Art of the Seventies*(Pall Mall Publishers, 1972) 94쪽에 처음 발표되었다. Lynne Cooke, "Thinking on Your Feet: Richard Serra's Sculptures in Landscape," *Richard Serra Sculpture Forty Years*(Museum of Modern Art, 2007), 78.

7 Richard Serra, *Writings, Interviews*(University of Chicago Press, 1994), 98.

8 '탈변별화'는 안톤 에렌츠바이크Anton Ehrenzweig(1908~1966)의 용어다. 그는 예술적 창조성의 심리학을 연구했는데, 이 심리학은 '무의식적으로 훑어보는 uncounscious scanning' 방식의 시각을 옹호했다. 이런 "저차원의 시각low-level vision"은 혼합적이다. 즉, 형상과 배경을 "초점 없이 일별함으로써" 형상-배경 사이의 구분을 무시할 수 있는 시각이라는 것이다. 저차원의 시각은 시각에 던져지는 모든 것을 변별하지 않고 흡수하는 수용 능력으로, 아무거나 되는대로 "그러모은다". 탈변별화는 이런 저차원의 시각적 혼합이 일으키는 작용인데, 이를 에렌츠바이크는 "수평적 주의horizontal attention"와 연관지었다. *The Hidden Order of Art: A Study in the Psychology of Artistic Imagination*(Berkeley:

University of California Press, 1967), 2장과 3장 참고.

9 Lucy R. Lippard, "Eccentric Abstraction," *Art International*, 10/9(November 1966), 35.

10 그린버그, 「더 새로운 라오콘을 향하여」 참고.

11 Carolee Schneemann, "The Obscene Body/Politic," *Art Journal* 50/4, Winter 1991, 28–35; Carolee Schneemann, "Eye Body: 36 Transformative Actions 1963," http://www.caroleeschneemann.com/eyebody.html(2015. 11. 5. 방문) 참고.

12 Willoughby Sharp, "Body Works," *Avalanche* 1(Fall 1970), 14–17. Susan Jarosi, "The Audience Cries Back," Kathryn Brown, ed., *Interactive Contemporary Art: Participation in Practice*(I. B. Tauris, 2014), 166에서 재인용. 자로시에 의하면, 샤프가 내린 이 정의는 신체 미술에 대한 미술사학적 논의의 출발점이 되었다.

13 Kathy O'Dell, *Contract with the Skin: Masochism, Performance Art, and the 1970s*(University of Minnesota Press, 1998), 2장 "His Mouth Her Skin" 그리고 Kate Linker, *Vito Acconci*(New York: Rizzoli, 1994) 참고.

14 Nick Kaye, *Site-Specific Art: Performance, Place and Documentation*(Routledge, 2013), 162. 그리고 Linker, *Vito Acconci* 또한 참고.

15 Liza Bear and Willoughby Sharp, "The Early History of Avalanche," 1996/2005, 12. http://primaryinformation.org

16 Fraser Ward, "Gray Zone: Watching 'Shoot'," *October* 95(Winter 2001); Amelia Jones, *Body Art: Performing the Subject*(Minneapolis: University of Minnesota Press, 1998) 3장 "The Body in Action" 참고.

17 Jones, 위의 책, 131.

18 Rosalind Krauss, "Sculpture in the Expanded Field," *October* 8(Spring, 1979), 30–44. 이후 조각의 현대적 전환과 전개에 관한 논의의 구조는 이 글이 제시하는 틀을 따른 것이다.

19 Millicent Bell, "Auguste Rodin," *Raritan* 14(Spring 2005), 1–31 참고.

20 이 몰이해의 상황은 브랑쿠시의 작품을 둘러싼 두 번의 유명한 물의가 대변한다. 5장의 각주 37 참고.

21 Robert Morris(1966), "Notes on Sculpture, Part II," Gregory Battcock, ed., *Minimal Art: A Critical Anthology*(New York: Dutton, 1968), 232.

22 로절린드 크라우스(1977), 『현대 조각의 흐름』, 윤난지 옮김, 예경, 1997, 326-335; 마이클 아처(1997), 『1960년 이후의 현대 미술』, 오진경·이주은 옮김, 시공아트, 2007, 2장 「확장된 영역」 참고.

23 Ann Morris Reynolds, *Robert Smithson: Learning from New Jersey and Elsewhere*(The MIT Press, 2002), 195-197 참고.

24 Barbara Munger(1970), "Michael Asher: An Environmental Project," Jennifer King, ed., *Michael Asher*(The MIT Press, 2016), 1-6 참고.

25 Benjamin Buchloh(1980), "Context-Function-Use Value: Michael Asher's Re-Materialization of the Artwork," King, ed., *Michael Asher*, 11-42 참고.

26 하인리히 뵐플린(1915), 『미술사의 기초개념』, 박지형 옮김, 시공사, 1994, 28.

27 Krauss, "Notes on the Index: Seventies Art in America," 68-81 참고. 이후 크라우스의 인용은 모두 이 글에서 나온 것이다.

28 실은 꼭 그렇지는 않다. 언어의 전환사shifter, 즉 지시대명사/형용사('this'), 인칭대명사('I' 'You'), 고유명사('Jullian')가 예외다. 전환사는 지시대상이 채워질 때만 의미화된다는 점에서 지표적 기호이지만, 또한 언어의 자의성을 가지고 있기 때문에(1인칭 화자를 지시하는 '나' '私' '我' 'I' 'Je' 'Ich' 등의 상이한 언어 표현들) 상징적 기호이기도 하다. 그러나 이는 언어적 예외다.

29 Roland Barthes(1961), "Le message photographique," *Communications*, 1, 128. 이후 바르트의 인용은 모두 이 글에서 나온 것이다.

30 Walter Benjamin, "The Work of Art in the Age of Mechanical Reproduction," *Illuminations*(New York: Schocken Books, 1969), 226.

7장

1 포스터, 「기호의 수난」, 131 참고.

2 Tony Godfrey, *Conceptual Art*(Phaidon, 1998), 108.

3 Benjamin H. D. Buchloh, "From the Aesthetics of Administration to the Critique of Institutions," *October* 55(Summer 1995), 115-119 참고.

4 개념 미술이 모더니즘은 물론 미니멀리즘도 넘어서는 지점이 바로 여기다. 미니멀리즘은 산업적인 생산 방식과 기술적 복제 방식을 받아들여 모더니즘을 넘어섰지만, 그럼에도 불구하고 물질적으로 단일한 대상을 구현하고 그 대상을 화랑에서 전시하는 관례를 벗어나지는 않았다. 토머스 크로의 지적에 의하면, 미니멀리

즘에서는 작품이 외양상 물품과 구별되기 어려워졌기 때문에 작품의 지위를 화랑이라는 제도적 공간에 의지할 필요가 오히려 더 커졌다. 크로, 『60년대 미술』, 194-197 참고.

5 크로, 『60년대 미술』, 213.

6 크로, 위의 책, 213에서 재인용.

7 Lawrence Weiner, *Lawrence Weiner*(Phaidon Press, 1998), 13-19 참고.

8 크로, 『60년대 미술』, 210-211에서 재인용.

9 Ian Burn, "The Sixties: Crisis and Aftermath(Or the Memoirs of an Ex-Conceptual Artist)," *Art & Text*, 1:1(Fall 1981), 49-65. Alexander Alberro and Blake Stimson, eds., *Conceptual Art: A Critical Anthology*(The MIT Press, 1999), 392-409에 재수록.

10 Benjamin Buchloh, Rosalind Krauss, Alexander Alberro, Thierry de Duve, Martha Buskirk and Yve-Alain Bois, "Conceptual Art and the Reception of Duchamp," *October*70, The Duchamp Effect(Autumn, 1994), 144 참고.

11 Benjamin Buchloh, "Deskilling," *Art since 1900*, 531 참고.

12 6장 3절 참고.

13 뷔렌의 수직 줄무늬는 프랑스에서 차일 문양으로 애용되는 줄무늬 직물을 사용한 것이고, 파르망티에의 수평 줄무늬는 캔버스를 가로로 접은 다음 색칠을 해서 만든 것이며, 모세의 원은 그냥 동그란 기하학적 원일 뿐이고, 토로니의 붓자국은 특정 크기의 붓을 써서 기계적으로 찍은 특정 색채의 자국이다. Guy Lelong(2001), *Daniel Buren*, trans., David Radzinowicz(Flammarion, 2002), 34.

14 피에르 술라주, 장 바젠, 알프레드 마네시에, 비에라 다 실바, 세르게이 폴리아코프, 모리스 에스테브, 브람 판 펠더, 한스 아르퉁 등이 주요 미술가다.

15 B.M.P.T., "Puisque peindre c'est..."(제1성명서, 1967. 1. 1.) 그리고 "Open Letter"(제2성명서, 1967. 1. 3.). 둘 다 Semi Siegelbaum, "The Riddle of May 68-Collectivity and Protest in the Salon de la Jeune Peinture," *Oxford Art Journal*, 35/1(2012), 57에서 재인용. Daniel Buren, *Daniel Buren Mot à mot*(Paris: Centre Georges Pompidou; Éditions Xavier Barral; Éditions de la Martinière, 2002)도 참고.

16 Bruce Glaser, "Questions to Stella and Judd," Gregory Battcock, ed.,

Minimal Art: A Critical Anthology(New York: Dutton, 1968) 148-164 참고.

17 Siegelbaum, "The Riddle of May 68," 53-73 참고.

18 절대주의 시기의 말레비치(〈검은 사각형〉, 1915), 취리히 다다 시기의 한스 아르
프와 소피 토이버-아르프(〈듀오 콜라주〉, 1916~1918), 로드첸코의 모듈 조각
(1921)과 모노크롬 세폭화, 블라디슬로프 스트르제민스키의 유니즘 회화 작품
들(연역적 구조에 기초한 1928~1929년 사이의 작품 혹은 1931~1932년 사이
의 모노크롬 작품들) 등 여러 선례가 있고, 심지어는 구성적 회화의 대명사가 된
몬드리안조차도 비구성 작업의 시기가 있었다(아홉 개의 〈모듈러 그리드 회화〉,
1918~1919).

19 미국 미술가가 12명(Carl Andre, Walter De Maria, Dan Flavin, Michael
Heizer, Donald Judd, Joseph Kosuth, Sol LeWitt, Robert Morris, Bruce
Nauman, Robert Ryman, Richard Serra, Lawrence Weiner)으로 가장 많았
고, 영국(Victor Burgin, Richard Long)과 일본(On Kawara, Jiro Takamatsu)
이 각각 2명, 프랑스(Daniel Buren), 독일(Hanne Darboven), 네덜란드(Jan
Dibbets), 이탈리아(Mario Merz), 브라질(Antonio Dias)은 1명만 참여했다. 미
니멀리즘과 더불어 개념 미술, 대지 미술, 아르테 포베라 등 포스트미니멀리즘
의 확산을 확인할 수 있는 전시회였다. *Guggenheim International Exhibition
1971*(The Solomon R. Guggenheim Museum, 1971) 참고.

20 Alexander Alberro, "The Turn of the Screw: Daniel Buren, Dan Flavin,
and the Sixth Guggenheim International Exhibition," *October* 80(Spring
1997) 참고.

21 Daniel Buren, *The Eye of the Storm: Works in situ by Daniel Buren.
Exhibition catalogue*(New York: Solomon R. Guggenheim Foundation,
2005). 뷔렌은 2005년 3월 25일부터 6월 8일까지 진행된 구겐하임 전시회에서
1971년에는 실현하지 못했던 로툰다 작업을 마침내 실현했다.

22 Grace Glueck, "Museum Presents Wide Media Range," *New York
Times*(February 10, 1971), 26. Alberro, "The Turn of the Screw," 71에서 재
인용.

23 샤이너, 『순수예술의 발명』, 15장, 예술로서의 건축 참고.

24 크로, 『60년대 미술』, 5장 참고

25 Austin Considine, "Daniel Buren, Between the Lines," *Art in America
News*(Jan. 24, 2013)에서 재인용

26 Kirsi Peltomäki, "Affect and Spectatorial Agency: Viewing Institutional Critique in the 1970s," *Art Journal* 66/4(Winter 2007), 36-51 참고.

27 구겐하임의 취소 사건 후 하케가 미국에서 다시 개인전을 열기까지 15년이 걸렸다. 영국의 옥스퍼드와 런던, 독일의 베를린과 스위스의 베른 등에서 하케의 회고전이 열렸고, 베니스 비엔날레와 도큐멘타 등 주요 국제전에서도 하케를 초대했지만, 미국에서는 1986년 뉴욕의 뉴뮤지엄New Museum of Contemporary Art에서 개최된 회고전이 첫 개인전이었다. 뉴뮤지엄의 전시회 제목은 'Hans Haacke: Unfinished Business'였다. Brian Wallis, ed., *Hans Haacke: Unfinished Business*(The MIT Press, 1987) 참고.

28 '실시간 체계real time system'는 하케가 사회적인 주제를 다루기 이전, 자연의 물리적이고 생물학적인 현상들을 다루었던 초기부터 관심을 두었던 것이다. 하케의 초기 작업에 대해서는, Mark Jarzombek, "Haacke's Condensation Cube: The Machine in the Box and the Travails of Architecture," *Thresholds* 30(Summer 2005), 99-103와 Caroline Jones, "Hans Haacke 1967," *Hans Haacke 1967*, MIT List Visual Arts Center 전시 도록, 2011 참고.

29 Grace Gluek, "The Guggenheim Cancels Haacke's Show," *New York Times*(April 7, 1971), 52.

30 John Henry Merryman and Albert Edward Elsen, *Law, Ethics, and the Visual Arts*(Kluwer Law International, 2002), 561-564 참고.

31 트로이 브라운투크Troy Brauntuch, 잭 골드스타인Jack Goldstein, 셰리 레빈, 로버트 롱고Robert Longo, 필립 스미스Philip Smith가 그 다섯 명으로, 이들은 당시 뉴욕에 별로 알려져 있지 않았다.

32 Douglas Crimp, "Pictures," *October* 8(Spring, 1979), 75.

33 Crimp, 위의 글, 75.

34 샤이너, 『순수예술의 발명』, 7장 「취미에서 미적인 것으로」, 특히 221-222쪽 참고.

35 Crimp, "Pictures," 87.

36 벤야민은 「기계 복제 시대의 예술 작품」(1936)에서 미술의 원본이 행사했던 미학적 마법 혹은 '아우라'가 복사물이나 위조품에 의해 무효가 될 것이라면서, 이런 사진의 본성이 유일무이한 대상의 제의가치를 위협할 수 있다고 주장했다. 벤야민은 "사진은 그 원판 필름만 있으면 몇 장이든 인화할 수 있다……'진품' 사진을 요구하는 것은 이치에 맞지 않는다"라고 언급했다.

37 샤이너, 『순수예술의 발명』, 432-434 참고.

38 Douglas Crimp, "The Museum's Old, the Library's New Subject," *On the Museum's Ruins*(The MIT Press, 1993), 66-83 참고.

39 2009년 이후에는 '픽처 제너레이션'이라는 표현이 더 자주 쓰인다. 2009년 4월 21일부터 8월 2일까지 메트로폴리탄 미술관에서 이 제목으로《픽처》전을 회고하는 대규모 전시가 열린 다음의 일이다.《픽처 제너레이션 1974~1984The Pictures Generation, 1974-1984》전은 이 세대의 선구자로 존 발데사리의 사진개념주의를 재조명했고, 이 밖에도 바바라 블룸, 데이비드 살리, 루이즈 롤러, 바바라 크루거, 리처드 프린스, 로리 시몬스 등 총 30명을 포함시켰다. Douglas Eklund, *The Pictures Generation, 1974-1984*, Exhibition Catalogue(New York: The Metropolitan Museum of Art, 2009).

40 《Louise Lawler: Probably not in the Show》, March 22-April 27, 2003 Portikus, Frankfurt am Main. 전시 소개. http://www.portikus.de/en/exhibitions/117_probably_not_in_the_show(2015. 11. 21. 검색)

41 Marc Blondeau, ed., *Louise Lawler: The Tremaine Pictures 1984-2007*(JRP|Ringier, 2008) 참고. 1984년 워즈위스 아테네움 미술관에서 개최된《트리메인 소장품전: 20세기의 대가들, 모더니즘의 정신The Tremaine Collection: 20th Century Masters, The Spirit of Modernism》은 이 미술관에서 열린 트리메인 컬렉션의 두 번째 전시회였다. 1947~1948년에 열린 첫 번째 전시회《건축을 향해 가는 회화Painting Toward Architecture》는 전국 25개 미술관을 절찬리에 순회했으며, 그 도록의 서문은 앨프리드 바가 썼다. Anna Jozefacka, "Tremaine, Emily and Burton G., Sr." Index of Historic Collectors and Dealers of Cubism, Metropolitan Museum of Art(January 2015) 참고. http://www.metmuseum.org/art/libraries-and-research-centers/leonard-lauder-research-center/programs-and-resources/index-of-cubist-art-collectors/tremaine

42 Craig Owens, "The Allegorical Impulse: Towards a Theory of Postmodernism," Part I & II, *October* 12(Spring, 1980), 67-86 참고. 이후 오웬스의 인용은 모두 이 글에서 나온 것이다.

43 임홍배, 「괴테의 상징과 알레고리 개념에 대하여: 총체성과 감각적 구체성의 변증법」, 『비교문학』 제45집, 2008. 6, 95-114 참고.

44 임홍배, 위의 글, 110 참고.

결론

1 핼 포스터(1996), 「냉소적 이성의 미술」, 『실재의 귀환』 참고.

2 포스터, 위의 글, 184.

3 핼 포스터(1996), 「포스트모더니즘에 도대체 무슨 일이 일어났는가?」, 『실재의 귀환』, 317-318.

4 이 심포지엄은 21세기를 맞이하여 고대로부터 현대까지 미술의 역사 전체를 다시 돌아본다는 야심찬 행사였는데, 모두 20편의 논문이 발표되었다. Elizabeth Cropper, ed., *Dialogues in Art History, from Mesopotamian to Modern: Readings for a New Century*(Washington: National Gallery of Art, 2009) 참고.

5 Foster, "Museum Tales of Twentieth-Century Art," 367.

6 David Lewis-Williams, *The Mind in the Cave: Consciousness and the Origins of Art*(London: Thames and Hudson, 2002) 참고.

7 앤드루 파커, 『눈의 탄생』, 오은숙 옮김, 뿌리와이파리, 2007.

8 가쿠, 『마음의 미래』 참고.

9 Arien Mack and Irvin Rock, *Inattentional Blindness*(MIT Press, 1998), 13-14 참고.

인명

ㄱ

현대미술 강의

ⓒ 조주연

1판 1쇄	2017년 4월 3일
1판 11쇄	2024년 3월 22일

지은이	조주연
펴낸이	강성민
편집장	이은혜
마케팅	정민호 박치우 한민아 이민경 박진희 정유선 황승현
브랜딩	함유지 함근아 고보미 박민재 김희숙 박다솔 조다현 정승민 배진성
제작	강신은 김동욱 이순호

펴낸곳 (주)글항아리 | 출판등록 2009년 1월 19일 제406-2009-000002호

주소 10881 경기도 파주시 심학산로 10 3층
전자우편 bookpot@hanmail.net
전화번호 031-941-5159(편집부) | 031-955-8869(마케팅)
팩스 031-955-2557

ISBN 978-89-6735-418-3 93600

• 이 저서는 2013년 정부(교육과학기술부)의 재원으로 한국연구재단의 지원을 받아 수행된 연구임
 (NRF-2013S1A6A4A02014289)
• 이 책에 실린 도판 대부분은 저작권 협의를 거쳤으나 일부는 소장처에 연락이 닿지 않아
 게재 허락을 구하지 못했습니다. 추후 연락이 닿는 대로 정식 절차를 거쳐 게재료를
 지불하겠습니다.

잘못된 책은 구입하신 서점에서 교환해드립니다.
기타 교환 문의 031-955-2661, 3580

geulhangari.com